高等教育艺术设计系列教材

姚桂萍　编著

# 动画分镜头绘制技法

（第3版）

清华大学出版社
北京

## 内 容 简 介

本书由七章组成，第一章细致讲解了动画分镜头的基本概念和重要功能。第二章着重讲解了从剧本到动画文字剧本的重要过程，以及动画分镜头的制作流程和步骤。第三章讲解了动画分镜头中的各种透视变化规律与操作方法。第四章通过典型的视听案例，讲解了镜头、景别、场面调度、蒙太奇、轴线等视听知识。第五章通过典型的视听案例进一步讲解了视听语言具体分镜头的应用。第六章主要讲解了动画分镜头的画面构图规律、技巧与方法。第七章讲解了动画分镜头中人物动作与表情的设计方法及提高表演技巧的建议。

本书可作为高等院校、职业院校动画、漫画、游戏及相关专业的教材，也可作为数字娱乐、动漫游戏爱好者及相关从业人员的参考书。

本书封面贴有清华大学出版社防伪标签，无标签者不得销售。
版权所有，侵权必究。举报：010-62782989，beiqinquan@tup.tsinghua.edu.cn。

图书在版编目（CIP）数据

动画分镜头绘制技法/姚桂萍编著.—3版.—北京：清华大学出版社，2023.4（2024.9重印）
高等教育艺术设计系列教材
ISBN 978-7-302-63298-6

Ⅰ.①动… Ⅱ.①姚… Ⅲ.①动画片-镜头（电影艺术镜头）-设计-高等学校-教材 Ⅳ.①J954.1

中国国家版本馆 CIP 数据核字(2023)第 059286 号

责任编辑：张龙卿
封面设计：薛茗兮　徐巧英
责任校对：刘　静
责任印制：杨　艳

出版发行：清华大学出版社
网　　址：https://www.tup.com.cn，https://www.wqxuetang.com
地　　址：北京清华大学学研大厦 A 座　　邮　　编：100084
社 总 机：010-83470000　　邮　　购：010-62786544
投稿与读者服务：010-62776969，c-service@tup.tsinghua.edu.cn
质量反馈：010-62772015，zhiliang@tup.tsinghua.edu.cn
课件下载：https://www.tup.com.cn，010-83470410

印 装 者：三河市龙大印装有限公司
经　　销：全国新华书店
开　　本：210mm×285mm　　印　张：15.5　　字　数：447 千字
版　　次：2009 年 3 月第 1 版　2023 年 5 月第 3 版　印　次：2024 年 9 月第 3 次印刷
定　　价：89.00 元

产品编号：099035-01

# 前 言

习近平总书记在中国共产党的"二十大"报告中指出"科技是第一生产力,人才是第一资源,创新是第一动力"。本书以"推进习近平新时代中国特色社会主义思想进教材、进课堂、进头脑"为指导方针,立德强技,致力于成为专业知识与课程思政有效融合的动画教材。

在一部动画片的创作及制作的全过程中,动画分镜头设计就是体现动画片叙事语言风格、构架故事的逻辑、控制节奏的重要环节。动画分镜头设计实际上是导演对一部动画片的理解和表现的周密思考,同时也是导演对影片的总体设计和施工蓝图。动画分镜头是导演根据文学剧本提供的艺术形象和情节结构,运用电影手法把它表现出来的。具体地说,就是对剧本进行二度创作,按电影逻辑把它分切成连接的镜头。画面分镜头是把文学分镜头加以形象化,画出每个镜头的画面。动画片的内容主要是通过绘画形式来体现它的艺术效果并感染观众的。

《动画分镜头绘制技法(第3版)》对原有内容进行了大量的更新,结合现代动画创作理念,方法更加科学。结合编著者多年来的教学经验,从理论到实践操作都进行了详细的讲述,相信能给读者带来实际的帮助。本书由七章组成,第一章细致讲解了动画分镜的基本概念和重要功能,对动画分镜头的类型进行了分析。第二章着重讲解了从剧本到动画文字剧本的重要过程,同时对动画分镜的绘制步骤也进行了详细讲解。第三章通过典型的范例,生动地讲解分镜头中的各种透视变化规律与操作方法。第四章通过典型的视听案例,讲解了镜头、景别、场面调度、蒙太奇、轴线等视听知识。第五章通过典型的视听案例进一步讲解视听语言的具体分镜应用。第六章主要讲解了动画分镜的画面构图规律、技巧与方法。第七章主要讲解了动画分镜头中人物动作与表情的设计方法及提高表演技巧的建议。

本书从各个角度为读者勾画出了一个全面、系统的学习动画分镜头核心内容的整体框架,旨在使学习者能掌握动画镜头语言及绘制技法规律。本书注重选用国内外优秀的动画分镜头实例,适合动画设计的创作人才,对于从事其他类型的动画专业教学和业余动漫爱好者都有很好的参考价值。

本书的探索还是比较浅显的,对动画分镜头的研究需要更深层次的探索。编著者在写第3版时做了大量的准备工作,参阅了许多相关的书籍与音像资料,由于编著者水平有限,本书难免有错误与不足之处,衷心希望广大读者多提意见给予批评、指正。在此,对本书中引用的所有优秀动画分镜头范例的原创作者或单位、中外著名动画公司、动画家表示衷心的感谢!尤其感谢上海美影厂著名动画导演、教授陆成法先生给予本书的专业支持和认真审阅!书中引用的所有作品、图片只作为教学研讨之用,版权归原作者所有。

编著者
2023年1月

# 目 录

## 第一章 动画分镜头基础 1

### 第一节 动画分镜头概述 ............................................................ 1
一、动画分镜头台本的早期历史 ........................................... 1
二、动画分镜头的基本概念 .................................................. 3
三、动画分镜头的制作分类 .................................................. 4
四、动画分镜头的作用 ......................................................... 8

### 第二节 对动画分镜头的认识 ...................................................... 11
一、分镜头表 ....................................................................... 11
二、镜号、规格、秒数和背景的填写 ................................... 13
三、动画分镜头内容的具体要求 .......................................... 14
四、动画分镜头中人物形体与表情设计的关键提示 .............. 18
五、动画分镜头人员的基本素质 .......................................... 24

### 第三节 动画分镜头的分类 .......................................................... 24
一、以创作工艺分类 ............................................................ 25
二、以传播媒介分类 ............................................................ 28

### 第四节 动画分镜头与电影分镜头及漫画的异同 ......................... 32
一、动画分镜头与电影分镜头的异同 ................................... 32
二、分镜头设计中漫画与动画分镜头的异同 ........................ 34

### 思考和练习 ................................................................................. 37

## 第二章 动画分镜头创作 38

### 第一节 把剧本转化为文字分镜头 .............................................. 38
一、导演阐述与文字分镜头 ................................................. 38
二、剧情结构的分析和掌握 ................................................. 50
三、前期概念设计 ................................................................ 50
四、影片风格的分析和掌握 ................................................. 52
五、人物、场景造型的分析 ................................................. 53
六、镜头风格和叙事风格 ..................................................... 56
七、分镜头绘制案例 ............................................................ 57

| 第二节 | 动画分镜头创作流程 | 64 |
| --- | --- | --- |
| | 一、构思阶段 | 64 |
| | 二、草图设计阶段 | 64 |
| | 三、镜头画面设计阶段 | 67 |
| | 四、审定和细化设计阶段 | 71 |
| | 五、动态故事板和三维动画预演 | 71 |
| 第三节 | 动态分镜头 | 74 |
| 思考和练习 | | 74 |

## 第三章 分镜头中的透视应用 75

| 第一节 | 掌握镜头画面的透视 | 75 |
| --- | --- | --- |
| | 一、分镜头画面中透视的重要性 | 75 |
| | 二、透视的要素 | 76 |
| | 三、透视的类型 | 76 |
| | 四、视平线的高度 | 81 |
| | 五、掌握空间构图能力 | 84 |
| 第二节 | 不同镜头类型中的透视变形 | 84 |
| | 一、景深 | 85 |
| | 二、镜头的类型 | 85 |
| 思考和练习 | | 90 |

## 第四章 视听语言的分镜头应用 91

| 第一节 | 景别的运用与作用 | 92 |
| --- | --- | --- |
| | 一、常用的景别 | 92 |
| | 二、景别的划分 | 96 |
| 第二节 | 镜头角度 | 97 |
| | 一、主角度 | 98 |
| | 二、平拍角度 | 99 |
| | 三、俯视角度 | 101 |
| | 四、仰视角度 | 102 |

五、仰、俯角度 ····················································································· 103
第三节　镜头的表现手法 ··············································································· 106
　　一、快慢镜头 ························································································ 106
　　二、长镜头 ···························································································· 107
　　三、关系镜头 ························································································ 107
　　四、动作镜头 ························································································ 108
　　五、渲染镜头 ························································································ 108
　　六、主观镜头 ························································································ 109
　　七、客观镜头 ························································································ 110
第四节　对运动镜头的认识和运用 ································································· 110
　　一、推镜头 ···························································································· 110
　　二、拉镜头 ···························································································· 112
　　三、跟镜头 ···························································································· 113
　　四、移动镜头 ························································································ 113
　　五、摇镜头 ···························································································· 117
　　六、升降镜头 ························································································ 118
　　七、旋转镜头 ························································································ 119
第五节　机位的运用与轴线 ··········································································· 121
　　一、镜头的构成 ···················································································· 121
　　二、轴线的运用 ···················································································· 123
　　三、越轴的处理 ···················································································· 130
　　四、越轴中应注意的问题 ···································································· 134
第六节　镜头中的光线与声音 ······································································· 135
　　一、光线在动画中的意义 ···································································· 135
　　二、光线的特性 ···················································································· 135
　　三、光线在动画中的作用 ···································································· 139
　　四、分镜头实例中的光线 ···································································· 143
　　五、分镜头设计中的声音要素 ··························································· 145
第七节　场面调度与借用镜头的运用 ··························································· 146
　　一、场面调度的概念 ············································································ 146
　　二、动画场面调度 ················································································ 147
　　三、场面调度的类型 ············································································ 149

四、借用镜头 ·············································································· 155
**第八节　镜头中的蒙太奇** ························································· 155
　　一、蒙太奇概述 ·········································································· 155
　　二、蒙太奇的类型 ······································································ 157
**思考和练习** ················································································ 169

## 第五章　如何使分镜头合理流畅　170

**第一节　景别变化的运用** ························································· 170
　　一、景别的组合效果和运用 ······················································ 170
　　二、在绘制分镜头时对景别的运用要注意的事项 ···················· 175
**第二节　镜头的组接技巧** ························································· 175
　　一、技巧性转场方式（特技连接）············································ 176
　　二、无技巧转场方式（直接切换）············································ 178
**第三节　正确掌握画面的方向** ·················································· 184
　　一、视线方向 ·············································································· 184
　　二、事物运动的方向 ·································································· 186
　　三、自然现象的方向 ·································································· 188
　　四、背景的方向 ·········································································· 189
**第四节　镜头的节奏控制** ························································· 190
　　一、节奏与造型手段 ·································································· 191
　　二、节奏的时间控制 ·································································· 196
　　三、经典镜头实例分析 ······························································ 197
**思考和练习** ················································································ 199

## 第六章　镜头画面构图　200

**第一节　画面构图的规律** ························································· 200
　　一、固定的宽高比 ······································································ 200
　　二、画面几何中心 ······································································ 202
　　三、画面视觉中心 ······································································ 203
　　四、画框的无形力量 ·································································· 203

五、构图处理中的五种基本画面形式 ······················· 204
　　六、构图平衡 ······················· 205
　　七、构图对比与调和 ······················· 207
　　八、构图空间的预留 ······················· 208
第二节　画面构图的视觉元素分析 ······················· 208
　　一、画面视线流畅 ······················· 208
　　二、画面构图的组合 ······················· 211
　　三、地平线位置 ······················· 219
　　四、透视关系 ······················· 220
　　五、画面幅式 ······················· 221
　　六、静态构图与动态构图 ······················· 221
第三节　画面构图应注意的问题 ······················· 224
思考和练习 ······················· 225

## 第七章　分镜头中的人物表演　*226*

第一节　人物动作设计 ······················· 226
　　一、角色小传 ······················· 226
　　二、规定情境 ······················· 227
　　三、动作设计 ······················· 227
第二节　人物表情设计 ······················· 233
　　一、表情设计方法 ······················· 234
　　二、人物表情设计中的常见问题 ······················· 236
思考和练习 ······················· 237

**参考文献　*238***

# 第一章 动画分镜头基础

**学习目标**

通过本章的学习,使学生充分了解动画分镜头的基本概念和重要功能,掌握动画分镜头的填写要求、分类,了解动画分镜头与电影分镜头、漫画创作手法的异同。

**学习重点**

重点掌握动画分镜头在动画片的创作及制作过程中的重要性,以及填写动画分镜头的具体要求。

动画分镜头是导演对整个影片的整体构思和设计蓝图,既是整部影片的有关创作人员,包括中、后期工作人员统一认识、落实工作的重要依据,也是动画片生产计划与制作效果能顺利实施的重要保证,更是导演的创作意图、影片风格以及影片节奏体现的具体设计图。所以动画分镜头台本是动画片绘制过程中的一项重要工作,它是导演思想的具体体现。

## 第一节　动画分镜头概述

动画分镜头是导演根据文学剧本提供的艺术形象和情节结构,运用电影手法把它表现出来的。具体地说,就是对剧本进行二度创作,按电影逻辑把它分切成连续的镜头;每个镜头要依次编号,写出内容和处理手法。

### 一、动画分镜头台本的早期历史

在电影诞生早期历史中并没有分镜头脚本这个概念,一些著名导演,如谢尔盖·爱森斯坦(Sergei M.Eisenstein)和塞西尔·B. 德米尔(Cecil B. DeMille)导演影片的时候是参考了艺术家的草图后再设计故事情节的。促使现代分镜头脚本诞生的真正推动力并不是电影因素,而是动画。1906 年,美国人詹姆斯·斯图尔特·布莱克顿(James Stuart Blackton)制作出一部接近现代动画概念的影片,片名叫《滑稽面孔的幽默形象》。1908 年,法国人埃米尔·科尔(Emile Cohl)首创用负片制作动画影片。所谓负片,是影像与实际色彩恰好相反的胶片,如同今天的普通胶卷底片。采用负片制作动画,从概念上解决了影片载体的问题,为今后动画片的发展奠定了基础。

在动画发展的初期，动画工作室依赖艺术家创造故事。动画师只是负责一些卡通片的制作，这些卡通片的内容只是围绕某个主题制造出的一些简单故事，没有复杂的故事情节，如早期的动画《疯狂猫》。美国人温瑟·麦凯也以这样的方式开始了他的动画生涯，他是在华特·迪士尼之前对动画艺术性及商业化进行建设性探索的艺术家，后来麦凯被称为动画电影之父。他的第一部动画片改编自报纸上的著名连环画《小尼莫梦游记》，他亲自一格格着色，使动画从此有了颜色。麦凯于1914年创作了真人与动画合成的影片《恐龙葛蒂》，并且几乎一个人完成了对葛蒂的原动画制作。在整个过程中，他画了超过一万张的素描。之后进行了手绘上色，先用墨水画在纸片上，再把纸片贴到硬纸板上。麦凯自己画人物，他雇了一名助手画背景。这部动画片用了整整两年时间，而在银幕上放映，不过短短10分钟。这部影片把故事、角色和真人表演安排成互动式的情节，并大获成功。麦凯不但是动画情节设计的开创者，还是第一个提出 full animation（全动画）概念的人，即每秒24帧的动画创作手法。他是美式动画——无论是情节还是形式设计的开拓者。《恐龙葛蒂》只是一部对动作进行探讨的实验片，它并不是那种具有开端、发展、高潮、结局的完整的动画故事片。《恐龙葛蒂》在全世界引起了轰动，葛蒂成了第一位举世闻名的动画片明星（图1-1）。

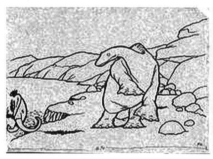
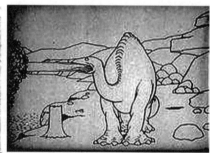

图1-1 《恐龙葛蒂》

1916年，拉武·巴瑞公司的马克思·弗莱舍发明了"转描机"，并创作了《墨水瓶人》和《小丑可可》。在20世纪二三十年代，弗莱舍工作室没有专门创作故事的部门。弗莱舍兄弟只是将一些场景的想法讲述给动画师，但是并没有进行相关的文字记录——剧本。弗莱舍在每天早上与动画师讨论故事，动画师只是根据一些口头表述来呈现一个故事（图1-2）。

图1-2 《小丑可可》

华特·迪士尼在他事业的初期主要是模仿了弗莱舍和麦凯的风格。后来他逐步对当时只有简单的喜剧情节的卡通片失去了兴趣，开始向更深层次去考虑。他和其他工作人员一起研究查理·卓别林和基顿·布斯特的电影之后，开始动手对故事的构想用草图绘制出来。他们在草图上不断地研究机位、摄影机的运动以及动画速度，最后在1928年展映了他们的第一部米老鼠的卡通片《疯狂飞机》。《疯狂飞机》是以类似于连环画式的故事草图为基础制作出来的，这些故事草图的内容包括机位、角色的动作。这些草图还附有每个场景动作的描述性文字，这些文字被单独写在另外的纸上。

华特·迪士尼和其他动画师既要做故事的开发工作，又要做绘制动画的工作。在他们开始用故事草图做动

画实验时，于20世纪30年代初期成立了故事开发的部门并委任特德·西尔斯领导，这样动画师开始与编剧一起合作，为动画故事画出草图后再完成动画的制作。不久之后，每个故事方案的草图量就不断地激增了，但在整个过程中，会使动画工作人员对一个故事的理解造成困难。后来故事开发人员韦博·史密斯就把所有的故事草图和对话按照从开始到结束的发展顺序钉了墙上，然后重新对镜头的顺序做调整，直到他认为故事的结构顺序非常顺畅。史密斯创造了一个点子，就是在不同的纸张上面画一系列的场景，然后把他们一起按讲故事的顺序排列并固定在一个公告板上面，这样就创造出了第一个故事板，如1933年上映的《三只小猪》就是用这一方法制作出的卡通片。迪士尼公司早期的动画分镜头脚本是由作家与动画师共同合作完成的，他们共同协作，不断地修改故事、删减草图，最终使得故事的思路更易于视觉化地表达。之后，这一创作过程成为一个重要的工作流程，并且所有的故事方案在最后都做成了分镜头脚本，经过华特·迪士尼肯定之后，再进入动画制作，并将当前脚本作为指导动画制作中各环节的工作蓝本。

《白雪公主》是最早使用动画分镜头脚本的动画长片。在创作《白雪公主》时，分镜头脚本发挥了重要的作用，工作人员绘制了上千幅的草图。华特·迪士尼把分镜头脚本钉在墙上，然后按照分镜头脚本的顺序为动画师进行表演。在此后的动画创作中，分镜头草图绘制出来后就会被钉在展示板上，并对此召开讨论会议。故事设计者或者导演将这一场戏的分镜头脚本演示出来，让参会团队进行讨论，通过增加或者减少故事中的笑料和笑话，精减整个故事的情节，修改故事的结构。在最终定稿之前，整个过程可能要重复多次。一旦分镜头脚本的画面序列获得了最终评审通过，设计者将对其布局进行严密的规划，包括调度动作、设计摄像机景别等。直到动画片的黄金时代来临，这一工作方式都没有发生很大的改变。今天，故事设计者经常同剧本作家一起，合力完成对故事情感和人物性格的丰富和完善。分镜头脚本让创意团队获得了进一步审视整个故事的机会（图1-3）。

图1-3　华特·迪士尼用分镜头表现动画帧

随着分镜头脚本在动画业的普及，真人电影导演也开始注意到分镜头脚本了，并开始使用分镜头脚本画出详细的动作情节，以此预先设定、规划电影。早期的电影工作者，如谢尔盖·爱森斯坦等人很早就开始画一些细节草图来帮助决定如何呈现一个场景和如何布置机位。电影导演使用分镜头脚本画出详细动作情节和特效，规划他们的电影。在《公民凯恩》中，奥逊·威尔斯（Orson Welles）利用分镜头脚本预先画出很多复杂的灯光场景，以及深焦距镜头组成的场景。随着电影制作成本的提高，越来越多的导演意识到分镜头脚本带来的好处了。

## 二、动画分镜头的基本概念

动画分镜头脚本也被称为"动画分镜头台本""故事板"，是动画前期工作的重要环节。动画分镜头指在动画中的镜头表现，是依靠剧本完成的镜头感设计，分镜头把运动中的画面以及针对未来影片的构思和设计蓝图

(包括场景气氛、角色表演、色彩光影、对白、音效、摄影处理)——表现出来。

动画分镜头是导演在筹备阶段的一项重要的案头工作,需要耗费相当辛苦和繁重的脑力劳动,也是导演经过研究剧本、体验生活、收集素材,确定影片风格,产生总体构思以及完成美术设计之后,运用电影视觉手段以及自己对剧情发展和变化的独特见解,按照次序将一个个单独的但又是前后连贯的整套电影分镜头完成,直到全剧结束。

## 三、动画分镜头的制作分类

### 1. 传统手绘分镜头

开始时制作动画分镜头大多采用静态手绘的方式,根据文字脚本提供的剧情在分镜表上绘制出镜头图,并配有说明文字。有些高质量的动画片会把分镜头绘制得非常细致,还会在分镜头上进行上色和光影的处理(图1-4)。

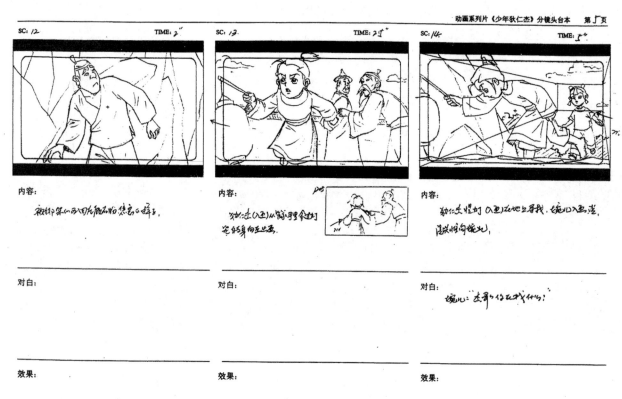

图1-4 手绘分镜头(选自中国动画系列片《少年狄仁杰》分镜头)

### 2. 分镜头与故事板

故事板英文翻译为storyboard,即画有故事的板子,这个板子的由来是导演把画好的故事板钉在一块大的板子上,一幅一幅地讲述,这种方法在美国的动画界流传已久(图1-5)。

故事板将每个相连的镜头以画面的形式进行展示,确保参加创作的团队成员在各司其职前,能够有一个方向清晰、团结一致的镜头概念。例如,当动画某一场的角色动作、场景、机位开始运动,或者导演某些意图和创作要求等因素比较复杂而难以诠释时,可以利用故事板帮助每个团队成员在创作思路和方向上达到一致。

《机器人总动员》讲述了地球上孤独的清洁机器人瓦力爱上被搜寻机器人伊娃,并追随她开启了一段惊心动魄的人生旅程的故事。罗尼·德尔卡门(Ronnie del Carmen)也因此片的故事板而被提名安妮奖。瓦力可

以说是皮克斯史上最孤独的角色之一，他不能说话，所有的情绪只能通过手势、表情以及肢体语言来表达，因此故事板的安排就显得尤为重要（图1-6）。

图1-5　美国动画故事板

图1-6　美国动画电影《机器人总动员》中的故事板

《机器人总动员》的故事板创作要求大量的姿势、造型以及动作细节。创作团队为了确保观众理解角色的情感表达，《机器人总动员》的故事板图纸总数约有12.5万张，而正常的皮克斯动画长片故事板图纸总数只有5万～7.5万张（图1-7）。

除此之外，皮克斯还升级了电影的故事板形式，从传统的故事板形式转变到故事影带的形式，一帧一帧地在计算机上推进影片的进程，方便后期的逐个审核。就像其他的动画电影一样，《机器人总动员》的故事板虽然历经了多次修改，但也有一些保留不变。因此，我们仍然能从早期的故事板中看出最终影片的影子。

如《怪物公司》的故事板就像一部手绘漫画书版的电影，并且我们也可以通过最终影片看出，故事板与电影画面的极高相似度（图1-8）。

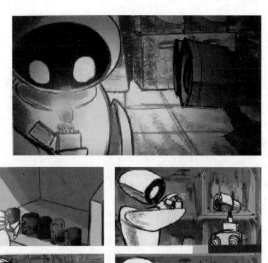

图1-7  美国动画电影《机器人总动员》中的故事板

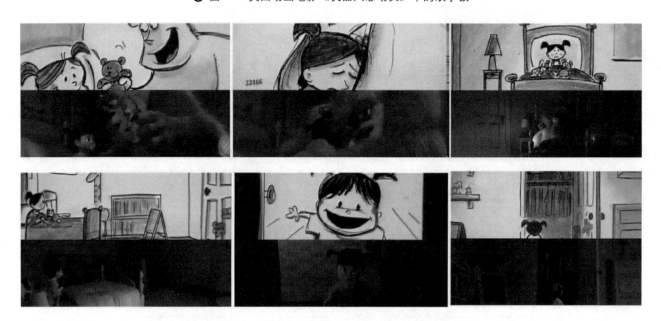

图1-8  美国动画电影《怪物公司》中的故事板

从格式上看,分镜头表的格式规范,符号多,专业性强。相比之下,故事板节奏清晰,镜头明确,且人物表演和镜头运动更富于变化,但对镜头运动的交代却不如分镜头表更明确,很少直接交代时间。从三维动画和二维动画的角度看,二维动画更偏向于采用分镜头表,可以很明确地标示出镜头用二维技术的实现性。有很大运动变化的立体效果镜头,在分镜头上画出来后,实现这个镜头的运动和透视构图便一目了然。许多动画电影,尤其是三维的动画电影,会采用故事板,因为故事板描述了三维摄影机运动过程中的每个构图瞬间,反而去掉了分镜头表的镜头束缚。甚至动态的三维场景直接参与到分镜头制作中,这些丰富的镜头表现是经常超出分镜头表设置的范围。随着技术手段的运用和镜头语言的熟练,人们开启更加丰富的镜头空间,三维动画运用相应的技术挑战终极的视觉效果,发展新的创作形式,这也是故事板灵活性和严谨性的最终体现。如今的三维动画可以在每一秒都带来新的场景和构图,如果用传统的分镜头表,是很难表达明确的。所以,分镜头表的形式感强,张数较少;故事板

绘制自由，单个镜头张数多，细节和镜头效果显然也更加丰富。

**3．电子分镜头**

随着 CG 技术的不断发展，动画制作的技术含量也越来越高，特别是三维动画和游戏动画的异军突起，使这些领域对画面的流畅性和观感、镜头的视觉表现力有了更高的要求。因此，在前期创作中，电子分镜头成为一种被制作者广泛使用的创作手段。制作电子分镜头的软件很多，如 Flash、Premiere、Photoshop、Toon Boom Storyboard Pro 等。

Flash 动画制作的简便和成本低廉，使它得到广泛应用。由于该软件操作简单、易于掌握及其丰富的表现功能，因此许多动画分镜头设计师尝试使用它完成动画片中各种镜头画面的绘制、设计和串联。电子分镜头对于无纸动画的制作非常重要，它不局限于镜头和构图设计，而是直接扮演原画的角色。多数无纸动画软件都可以用来制作电子分镜头，这样在同一个软件内，就可以完成从前期到中期甚至包括后期制作流程的无缝连接。在很多商业动画制作中，电子分镜头往往也作为动画制作的工程文件由制片方分发给中期制作人员。中期制作人员接到工程文件后，在时间轴分镜头图层上新添加一个动画图层，根据分镜头的提示完成动画的制作。

由于涉及大量角色、场景和镜头的三维运动，所以三维动画对电子分镜头的要求比二维动画更高，需要更多的画面来阐述镜头内各种元素的调度关系。而当涉及更为复杂的镜头且二维画面不能满足镜头的诠释时，就需要采用三维动画的形式来制作分镜头，为中期制作中机位的安排、基本动画和镜头时间定制提供依据，也被称为设计图（Layout）。

电子分镜头与传统分镜头相比，两者的台本在功能上相似。对于前期制作要求较高、预算充分的动画来说，在完成手绘分镜头后，一般会相应地制作电子分镜头。手绘分镜头除了在动画前期制作中用于确定镜头设计之外，在中期制作的设计稿和原画流程中均有重要的参考价值。一些绘制比较优秀的分镜头画面会被放大并复印成设计稿，直接进行原画设计。分镜头中动作参考比较丰富的分镜头，也可以成为原画师创作动作的依据。而电子分镜头因为具备视听性，除可作为导演确定镜头设计和风格的依据，也可用于展示宣传或吸引投资。此外，由于其多媒体的集成特性，可以方便地将三维动画或特效预先合成到分镜头画面之中，这一点对于涉及二维、三维动画结合和实拍等复杂镜头的后期制作时尤为重要（图 1-9）。

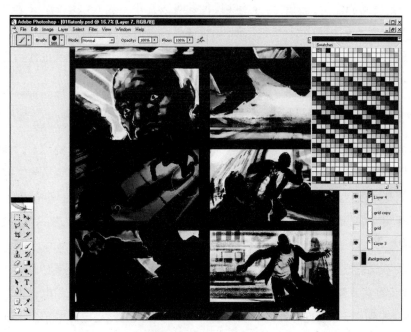

图1-9　电子分镜头

#### 4．动态分镜头

自20世纪90年代至今,计算机和绘图软件慢慢取代了从前的手绘故事板,许多创作动画的团队都开始使用计算机软件的方式绘制故事板,使团队的沟通更加方便顺畅,让复杂的制作程序更加规范有序。另一种是动态分镜头,就是利用软件并按照镜头顺序和计划时间长度,通过对静态镜头画面的连接播放,从而清晰直观地展示影片的内容、气氛、节奏等信息。此时在分镜头和剪辑之间有可能会加入一些关键的动作变化和大致的音效或对白。这与最终的成片相比,在画面完整程度和精细度上是有很大差异的,但在镜头切换、画面布局、动作表演等方面都是一致的,主要起到一个效果预览和指导中后期创作的作用。动态分镜头随着计算机技术的不断发展而产生,通过动画方面的软件使镜头画面"动画化",从而更准确地把握时间、节奏等。跟静态的分镜头比起来,它可以使人更加直观地感受到影片的节奏感和连贯性。

选择什么样的分镜头方式作为创作的载体,是需要以创作内容和合作形式来决定的。其实镜头的创作方式有极大的灵活性。以上介绍的方式都有其特殊功效,但是也并非唯一可行的方法。还有很多个人作品的创作甚至没有系统的故事板,都是由灵活创作的方式决定的。有创意的导演都有适合自己的合作形式,自然也有适合自己的前期创作机制。

随着CG技术的进步,影视动画的视觉效果也日趋丰富,导演和观众对视听品质的不断追求,使分镜头设计在电影制作前期中的重要性更加突出。在今天,分镜头设计不论在技术领域还是在商业领域都呈现出专业化趋势,而这些变化也会反过来促进影视动画制作方式上产生了更大的变革。

### 四、动画分镜头的作用

在普通影视片拍摄过程中,动画分镜头扮演的角色并不突出。而对动画片而言,却是至关重要的,画面分镜头作为控制全片艺术水准和创作质量的第一重要环节,要十分重视。因为普通影视片会受许多方面客观实际条件的限制,在普通影视片的摄制过程中,各种人为因素及客观条件会相互制约,所以和导演的执导要求互动性很强。即便设计了画面分镜头台本,在实际拍摄过程也会因为有的无法达到要求,有的要服从客观条件而进行调整,因而无法起到真正控制局面的作用。而动画分镜头设计却可以几乎不受限制地调控动画影视片的全部内容,无论是人物表演、景别角度还是画面构图、气氛色调、场景道具等。通常,好的动画分镜头设计在影片最后,几乎可以控制影片的各项内容,不需要做太多调整就可以出片了。总体来说,动画分镜头的作用主要表现在以下几个方面。

#### 1．作为导演对影片的总体设计和施工蓝图

动画分镜头是导演将文学剧本变成可视性的画面,其中很重要的是对"戏"的理解。构成影片的每个元素都是有机地组成"戏"内容的一部分,所以动画片的"戏"当然也在导演动画分镜头的掌握之内了。导演在动画分镜头时,必须要清楚地展现出生动的故事发展情景,给剧中角色一个表演的空间和环境,还要提示所有镜头的运动调度,并且还要用文字的形式对剧中角色的动作设计、讲话内容、景别变化、镜头和场景的转换方式、音响效果等加以说明和描述。

同时,动画分镜头不仅是把整个剧情和人物动作及场景变化等体现出来,更重要的是必须把能够推动故事情节发展的一条内在逻辑线索清楚地展现出来。这是一种叙事的方法,导演必须运用电影语言讲故事的方式来设计与绘制动画分镜头,这不同于一般连环画的表现方法。动画分镜头应该是电影的预览小样,在每个画面之间,

要考虑它们的连接关系和转换方式,以及画面和音响效果等关系。导演要计算出每个镜头所需的时间长度,甚至角色动作所需的时间,这就要求导演除了构思整个影片的故事发展,还要考虑每场戏以及每个镜头的时间分配比例,掌握好整个影片的节奏变化。

动画分镜头是体现动画片叙事语言风格、构架故事的逻辑、控制节奏的重要环节,从动画创作的角度上看属于视听语言表现层面。这不仅要对全片所有镜头的变化与连接关系进行设计,同时也要对每一个镜头的画面声音、时间等所有构成要素做出准确的设定。动画分镜头实际上是导演对一部动画片的理解和表现的周密思考。我们或许可以说构架故事就是确定屏幕上人物的秩序和空间的分配,对此应该考虑戏剧和美学性质的因素,但更重要的是根据动画分镜头的设计,挖掘出最大的叙事潜力,把故事讲得更精彩。

**2. 作为前期拍摄的脚本**

动画分镜头是导演及时发现问题、解决问题的重要依据。有了动画分镜头,整个影片的大概情况就有了明确的实样。

导演依据动画分镜头,可以清楚地对影片的情节发展、细节描述做出分析和推敲,对某些情节表现还不够满意的地方,在动画分镜头上修改就容易得多,画面的调整也非常方便。如果按照动画分镜头的画面顺序,以及画面的推、拉、摇、移运动方式和景别变化、镜头时间的设定,逐一把画面拍摄下来,再加上角色的对白配音,最后加以剪辑,并加上镜头的衔接处理。导演通过对小样的反复观看、研究、推敲,可以及时进行调整和修改,这不仅大大节省了成本,也加快了影片的制作速度,更重要的是使未来影片的质量有了一个可靠的保证。所以动画分镜头就是动画的剧本,它可以称得上是一部动画片的基础,从中可以窥探到动画导演讲故事的本领。动画分镜头是关乎动画片成败的关键一步。对动画分镜头的设计和把握,是导演对动画片总体控制和深入操作的基本手段和基础工作。

**3. 作为中、后期动画制作的依据**

在一部动画的创作及制作的全过程中,当动画分镜头确定以后,所有的制作部门都要以它为蓝本进行工作。这是由动画片自身独特的工艺流程和艺术形式所决定的。如二维手绘动画中的设计稿环节,就需要将每一个动画分镜头根据规格要求进行详细绘制,导演要在设计稿上标注镜头的指示。设计稿完成后,原画与背景制作人员就可以以此为依据进行动作与背景的绘制工作了。

动画分镜头仍然是后期制作的工作蓝本,动画片的每一个镜头素材都是按照动画分镜头绘制的。在后期制作中,只需要根据影片的需要和动画分镜头的具体指示,运用电影的手段将各个镜头组接起来即可。

**4. 作为长度与经费预算的参考**

绘制好动画分镜头后,影片的长度就可以确定了,动画导演会通过对动画分镜头中画面制作的难易程度进行估算,给出制作这部动画片所需要的经费。在制作经费充足的情况下,导演就可以增加动画分镜头或增加特技效果,或请知名的配音演员和音乐制作团队增加音效,从而扩大影片的知名度。

动画分镜头不仅提高了二维动画的制作效率,也可以大大地降低制作成本。动画分镜头绘制得越细致,后面的动画制作也会越顺利。有时候把许多细致的动画分镜头连起来,几乎不需要加什么细节,就可以直接成为一部完美的动画片,这些都说明了动画分镜头在整个动画制作中占有举足轻重的地位(图1-10~图1-12)。

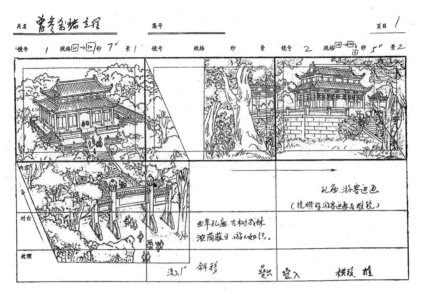

图1-10　动画分镜头图例1（选自中国动画系列片《中华美德故事》）

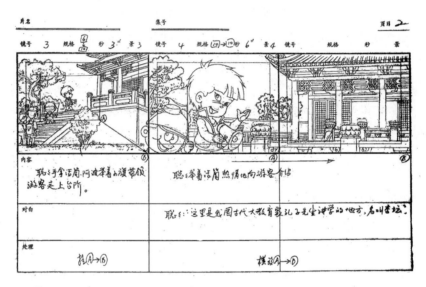

图1-11　动画分镜头图例2（选自中国动画系列片《中华美德故事》）

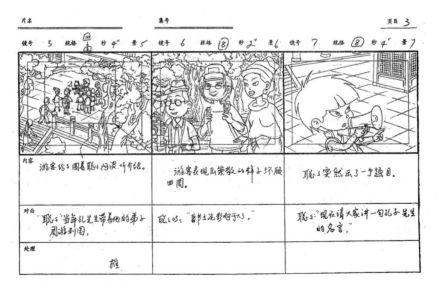

图1-12　动画分镜头图例3（选自中国动画系列片《中华美德故事》）

## 第二节  对动画分镜头的认识

我们要画动画分镜头,就必须先对它有一个基本的认识。动画分镜头是导演在制作动画片之前的一项很重要的工作,是导演对一部动画片整体构思和设想的重要体现,也是一项比较繁重复杂的工作。一般来讲,如果是一部10分钟的短片,那就需要导演画200幅左右的动画分镜头,如加上动作提示,就需要增加更多的画面。如果是一部90分钟的影院片,那就需要画1000幅以上的动画分镜头。这就要求动画片的导演不仅是一位经验丰富的导演,更是一位技法高超的画家,需要把自己对镜头的理解和构思、角色的表演、构图的处理、人物的调度都能很好地体现在动画分镜头中。

### 一、分镜头表

动画分镜头的格式无行业统一标准,不同的制作机构有自己的格式和画面表达方式。

#### 1.横排分镜头表

横排分镜头表每页纸分为三格,把图画在纸面的上方,文字说明在下方。例如,动画片多横向移动镜头,使用横排分镜头表就便于进行分镜头设计(图1-13)。

图1-13  横排分镜头表

#### 2.竖排分镜头表

竖排分镜头表有5～6格画面的,也有3～4格画面的。格子越小,表现的内容越多;格子大,可以使分镜头画得很细致。纸张中图画在左边,说明文字在右边。例如,动画片中的纵向长拉镜头,使用竖排分镜头表就便于镜头设计(图1-14和图1-15)。

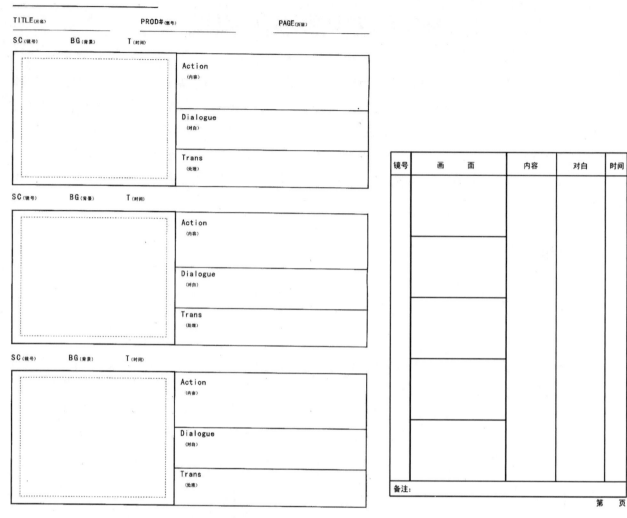

● 图1-14　3格竖排分镜头表　　　　　　　　● 图1-15　5格竖排分镜头表

　　一般分镜头纸上的画面画框为 11.4cm×8.2cm，它的比例是与电影银幕和电视屏幕的比例一样的，我们有时称为 4∶3 比例。还有一种遮幅银幕，也称为宽银幕画框，这是为了加大场面、渲染气氛时用的。现在应用宽银幕比例的片子也不少，这种 16∶9 的宽银幕比例，会产生一种更有气势的效果。但这种比例，对导演在构图方面有更高的要求。同时导演在具体绘制动画分镜头时，必须要对各个项目格式充分了解（图1-16和图1-17）。

● 图1-16　4∶3比例（选自日本动画电影《魔女宅急便》中的分镜头）

↑ 图1-17　16∶9比例（选自中国动画系列片《少年狄仁杰》中的动画分镜头）

## 二、镜号、规格、秒数和背景的填写

在绘制动画分镜头时要使用统一格式的稿纸来画。当然，各地使用的分镜头稿纸虽然在纸张大小、画面直排和横排上有区别，甚至画幅的尺寸大小也有区别，但是在分镜头表上所列的项目基本上是相同的。在分镜表上必须明确标明片名、集号、页目、镜号、规格、秒、背景、内容、对白、处理、音效等，使人看了画面和各项目的文字说明后，就会非常清楚地了解一个镜头的意思和导演的要求。

将脚本以动画的表现方式分解成一系列可摄制的镜头，是将文字转换为可视画面的第一步，包括人物的移动、镜头的运动、视角的转换等，并配上相关文字进行阐释。其目的是把动画中的连续动作分解成以1个CUT为单位的画面，旁边标注本画面的运镜方式、人物对白、特殊效果等。导演画好分镜头画面后，就必须根据台本稿纸上标明的要求逐一填写。

（1）镜号：即镜头顺序号，按镜头先后顺序，用数字标出。数字前面的sc是scene（镜头）的缩写。它可作为某一镜头的代号，后面的设计稿人员根据这个标注号码将镜头分成"卡"。中期制作人员和后期制作人员也会根据这些序号来合成分镜头。如果对某些镜头觉得还需要增补，就应该借用前面一个镜号，再加上英文字母就可以，例如，在镜号sc7和sc8之间要增加三个镜头，那么就可以写成sc7A、sc7B、sc7C。如果觉得某些镜头有些多余，需要删减，那么就把删除的镜头作为缺号，并标明某号不使用。也可以在缺号的镜号上同时写上缺号的号码，以表示这一镜头同时代表着两个或三个镜头。如果不这样处理，就很容易给以下的各道工序造成误解，以为少了镜头。

在规格区内，导演根据这个镜头确定需要多大的规格，把规格号填写上去，如【10】【6】等。另外还必须清楚，镜头规格是采用【7】或是【10】等。如是横移镜头，则用【10】→【10】表示，箭头表示移动方向；如是推拉镜头，则用【10】→【6】或【6】→【10】表示，箭头表示推拉方向，同时在画面上画出规格，并标好箭头方向。

（2）时间：镜头画面的时间，表示该镜头的长短，一般情况下时间以"秒"表示。

这个镜头需要多长时间，导演根据角色讲话时间的长短及角色动作所需要的时间进行估算设定，还有运动镜头中会根据镜头的推、拉、摇、移所需要的时间来设定。可以使用秒表精确计算，然后把秒数填写在秒数框内，如3秒、2秒12格等。

（3）景：一般都是按镜号顺序填写，如果这个镜头是重复使用前面某景时，就填写"同××镜背景号"。例如，sc30也用sc15的背景，那么在sc30镜头的"景"框格内填写上sc15的背景号就可以（图1-18）。

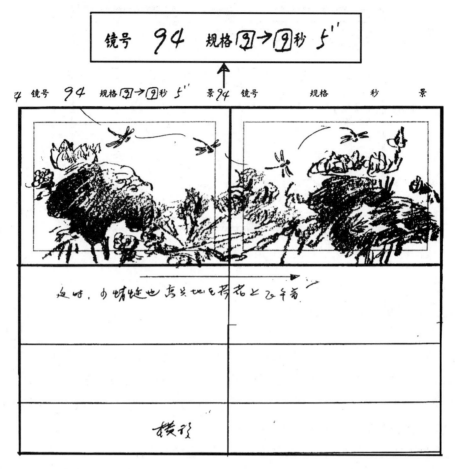

◆ 图1-18 镜号、规格、秒数和背景的填写（选自中国动画艺术短片《池塘》中的动画分镜头）

## 三、动画分镜头内容的具体要求

动画分镜头是导演对影片整体构思的体现，是绘制设计稿的主要基础，也是各项工作顺利进行的蓝本，那么就要求导演必须在镜头画面上明确表达自己的创作意图。要体现动画影视的镜头画面内容及各细节安排，其中包括人物、背景、景别、透视变化等；要在规定的情景中，把人物的动态和表情明确画好，让人一看就明白是表达了角色的什么感情和动作。另外，把人物与背景的关系，人物如何调度及进画出画的方向，人物动作的范围、幅度和方向，都要明确地表现出来。也可以用一些箭头加以示意，镜头的运动方向及推拉的起止位置、背景移动的方向和长度也都要一一标明，有时还要画出光源的光照方向及人物身上的阴影，这些都要让制作者一目了然。

### 1. 在"内容"栏填写有关说明

动画分镜头内容：用文字阐述所拍摄的具体画面。为了使动画分镜头表述得更清楚，导演必须在"内容"栏里使用一些简明扼要的文字叙述清楚，这个镜头的背景、时间是什么；角色在做什么，是何种表情，想要怎样，以及与其他一些角色的关系等；还有画面效果和气氛的提示。由于分镜头画面一般都是黑白的，没有颜色，画面往往还比较小，不可能画得很具体。所以，尽量采用文字提示来告诉后面流程上的创作人员要注意什么、应怎样做。可以提示画面色彩如何，环境怎样，时间是白天还是黑夜，人物的光影如何。还可以把一些特效也写清楚（图1-19）。

图1-19 动画分镜头图例4（选自中国动画系列片《中华美德故事》）

## 2．在"对白"栏填写角色的对话内容

在动画分镜头中，不管角色是一个还是两个，必须把他们对话的内容在对白栏里写清楚，并要求在对话前注明是谁在说。如果对白太长，必须延到下一镜头，可以在这一镜头对白的最后加上省略号，表示顺延到下一镜头。在下一镜头的对白栏中再加上角色的名字，继续写清对话内容。如果这个镜头不出现讲话角色形象，属于画外音，可写上画外音角色的名字和对话内容。这一镜头中的人物说了什么话，哪些是画外音，导演必须要把人物对话都用文字写清楚，并要适当控制对白的长度，不能太长。一般正常语速是4个字用时1秒。这样计算后，讲话的长度就容易控制，如太长，超过8秒以上，则尽量减少文字或分切其他镜头，把人物讲话作为画外音，随后再回到人物讲话镜头。中间插入短镜头，也是为了便于镜头的调动（图1-20）。

图1-20 动画分镜头图例5（选自中国动画系列片《中华美德故事》）

## 3．在"处理"栏填写有关说明

在"处理"栏中，导演要把有关这个画面镜头的具体技术处理和艺术处理的要求写清楚。例如，这个镜头的

运动方式是推、拉、摇还是横移、直移等；各种特技效果的处理是否包括了闪光振动、抖动、淡入淡出、叠入、叠出等处理手法。另外，凡是导演需要对一个镜头做特殊处理的地方都需要写清楚。一方面，导演可以把设想写好，以免以后制作时遗忘；另一方面，也是关照其他制作人员一定要按要求制作。

要对音乐效果的起止位置甚至各种音响效果的处理等加以标注，如从哪个镜头开始音乐起，到哪个镜头音乐止，导演都要做出提示。但一般情况下不需要做出特别的提示（图1-21）。

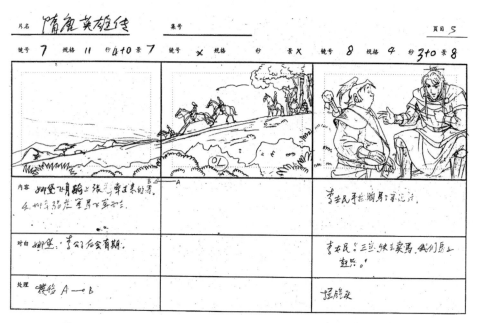

图1-21　动画分镜头图例6（选自中国动画系列片《隋唐英雄传》）

### 4．备注

备注可方便导演作记事本用，导演有时会把一些特别要求写在此栏。

总之，导演应尽可能在分镜头上把可能会造成工序上有疑问的地方采用文字提示的方式标清，以弥补不足并避免以后出现制作上的障碍（图1-22～图1-25）。

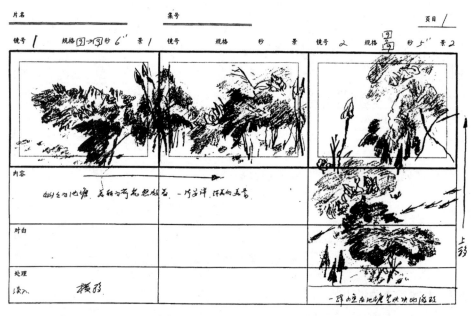

图1-22　动画分镜头图例7（选自中国水墨动画艺术短片《池塘》）

🔴 图1-23　动画分镜头图例8（选自中国水墨动画艺术短片《池塘》）

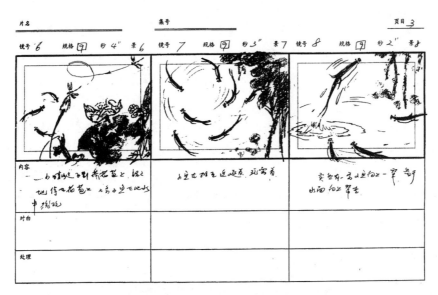

🔴 图1-24　动画分镜头图例9（选自中国水墨动画艺术短片《池塘》）

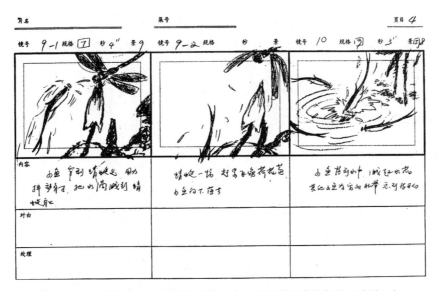

🔴 图1-25　动画分镜头图例10（选自中国水墨动画艺术短片《池塘》）

## 四、动画分镜头中人物形体与表情设计的关键提示

### 1．人物形体与表情设计

动画分镜头主要表现的是人物的形体动作与表情。在动画分镜头设计中，形体的表演是最主要的，要通过恰当的形体动作塑造形象。动作设计要承担展示剧情的任务，同时还要显示人物的潜力。在动画分镜头设计中，导演绘制的姿态（POSE）是一组动作或关键的表情。

有些分镜头以对白为主，姿态提示少，这样会给原画师非常大的表现空间。对于一名有丰富经验的原画师来说，根据分镜头要求去设计动作即可；但对于一名原画新手来说，在设计原画动作时，难免有偏差，因为分镜头没有提供更多的动作提示。比如，人物在镜头中做动作时的位置、角度、表情等，如果处理不好，会使镜头的艺术性降低，出现如构图不合理，对白的人物与语言不合拍，画面空间处理不当等问题。所以好的动画分镜头要尽可能地多提供动作细腻的姿态，优秀的分镜头在对白的重音处都有标示，以便原画设计动作时做到强化，和对白的人物情绪相吻合。

在写实风格的动画影片中，强调动作的真实性。感情的表达非常含蓄，人物的表演动作、表情对白讲究自然流露。动作设计不强调夸张，以动作的细节处理与镜头画面的整体气氛传情达意。这类风格的分镜头突出画面的整体美感，包括构图、整体场景氛围、人物动作设计等。虽然设计的动作有限，但观众的注意力会被优美的画面所吸引，同样使观众有美的视觉享受。

在处理动画角色表情的镜头中，景别一般是近景和特写，人物的表情和情绪是否到位，在这样的小景别中一览无余。这就要求导演在设计这类镜头时注重脸部表情与情绪的细致刻画。眼睛是心灵的窗户，要有传神的眼部刻画，利用眼神传递情感是最直接而有效的表达方式。另外紧蹙的眉头、嘴角的轻视与笑意、紧闭的嘴唇等，都是人物表情的细节刻画。表情是人物内心的真情流露，所以导演在分镜头中刻画人物的表情时一定要深入人物的内心，结合人物的情绪、对白，做到真诚地流露情感。

### 2．关键动作提示

有时，在同一镜头内人物的动作比较复杂时，要明确交代关键动作画面，需要多画一些动作提示，也就是在片中称为姿态的画面。这些姿态画面包括人物的调度和人物的动作过程。那这些姿态镜头如何标注呢？其实在具体处理时是很灵活的，可以在原镜号的后面加一个带圈的数字就可以了，如 sc10-（1）、sc10-（2）等（图 1-26）。

或当一个镜头有 3 个动作提示时，那么这 3 个姿态镜头也可以标为：sc10-1/3、sc10-2/3、sc10-3/3（图 1-27）。

有时表示人物的调度和人物的动作过程的姿态镜头可以依主镜头画下去，什么提示也不用给出，制作人员就可以明白这些镜头的作用（图 1-28）。

### 3．动作方向提示

在动画分镜头中图解人物和镜头的运动时要使用方向性的箭头，就是在画面中解释运动轨迹的工具，它帮助导演用动画分镜头脚本标明一些复杂的场面调度，比如一个变焦镜头或推、拉、跟拍镜头等的运用。

概括地讲，有表现人物运动的动作箭头，横向调度的出入镜动作箭头，纵深旋转等复杂镜头运动可以用有立体效果的宽箭头来表现。提示人物做转弯等动作时可将箭头做旋转变形处理，非常直观（图 1-29～图 1-32）。

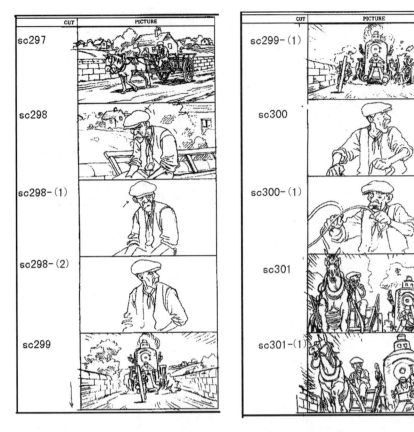

图1-26 关键动作提示图例1（选自日本动画电影《蒸汽男孩》中的动画分镜头）

图1-27 关键动作提示图例2（选自中国动画系列片《大话成语》中的动画分镜头）

图1-28 关键动作提示图例3（选自日本动画电影《蒸汽男孩》中的动画分镜头）

图1-29 动作方向提示图例1（选自日本动画电影《蒸汽男孩》中的动画分镜头）

图1-30 动作方向提示图例2 (选自日本动画电影《蒸汽男孩》中的动画分镜头)

图1-31 转身动作方向提示图例 (选自日本动画电影《蒸汽男孩》中的动画分镜头)

图1-32　纵深运动方向提示图例（选自日本动画电影《蒸汽男孩》中的分镜头）

有时会遇到人物与机位同时运动的复杂镜头，可先在分镜头表的动作说明区用草图的形式画出人物的动作提示箭头，然后将机位的运动轨迹用立体箭头画出。最后在分镜头的画框内画出镜头运动的关键分镜头（图1-33～图1-35）。

图1-33　动作方向、机位运动提示图例（选自日本动画电影《蒸汽男孩》中的分镜头）

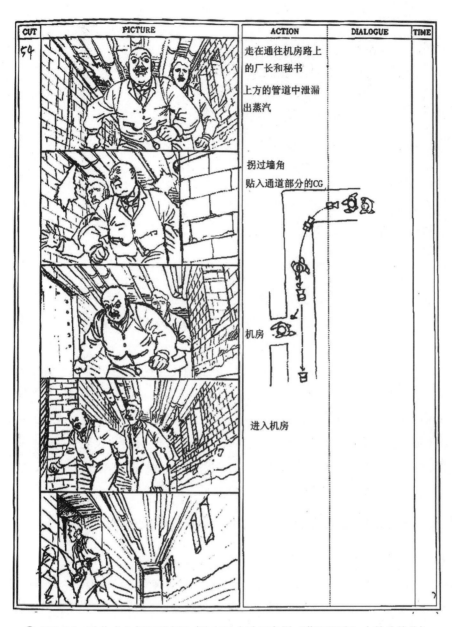

⊕ 图1-34　动作方向提示图例3（选自日本动画电影《蒸汽男孩》中的分镜头）

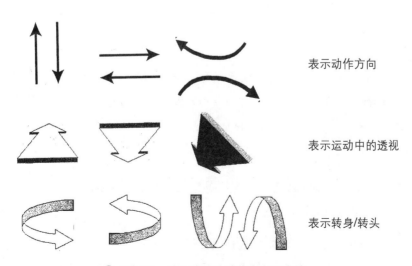

表示动作方向

表示运动中的透视

表示转身/转头

⊕ 图1-35　动画分镜头动作方向示意图

### 五、动画分镜头人员的基本素质

作为动画分镜头人员,自身的综合素质会直接反映在分镜头的设计上。而一部动画影片的分镜头又是决定影片成败的关键因素,所以就要求分镜头人员有过硬的专业技术。

**1. 分镜头人员要熟练掌握视听语言的知识**

动画片作为影视作品,叙事的基本手段与语法就是视听语言,分镜头人员必须掌握这些语法,才能写出优美的文章。分镜头人员要构思片子,设计每一场戏的动作、节奏、气氛,就要学会用画面与声音讲故事,掌握视觉叙事的技法,使分镜头的创作流畅、自然、有创造力。

**2. 分镜头人员应具备坚实的美术绘画基础**

绘画性是动画艺术区别于其他影视艺术的重要特征,动画中的一切,包括分镜头,都是靠"画"出来的。即使是三维动画、网络动画等新媒体动画,其前期分镜头的设定也都需要手绘来完成。因此要想画出高质量的分镜头,就要有扎实的美术功底。

分镜头中的人物场景都是虚构出来的,人物的一举一动都需要绘制,所以平时要多在生活中练习画速写。这样才能应付分镜头中各类人物的需要。

作为影视艺术的一种门类,动画使用的是电影语言来表述故事,其画面都是运用虚拟的摄像机来表达,画面有推、拉、摇、移等机位运动,场景也随之产生变化。所以分镜头人员也要善于表现这些镜头的变化,以适合场景角度中人物与场景的刻画。有时根据剧情还需要绘制大角度的俯、仰画面,这就给分镜头人员的绘画技能提出了更高的要求。所以,不断提高绘画造型能力是对分镜头人员的永远要求。

**3. 分镜头人员应具备一定的表演知识**

在分镜头的画面创作中,镜头中人物的表演、动作状态、构图、调度位置都有综合考虑。人物的动作在分镜头画面中应该是最具代表性的关键动作。像动画大师的分镜头还会有详尽的动作提示。一般情况下原画人员会以分镜头中的人物动作为基础进行动作设计,这也是动画设计的基础。如果没有一定的表演知识,绝不可能创作出精彩的画面镜头。动画角色的每一个动作都来源于生活,但又要高于生活,所以要多对真实生活观察体验,多观摩影片中的表演。

**4. 分镜头人员应具有吃苦耐劳的品质**

做一名合格的动画分镜头师必须尽可能多地掌握绘画、表演、视听等知识,也要尽可能地从相关的影视艺术中汲取营养。这种学习都需要耗费时间与精力,因为绘制分镜头本身也是一项复杂的工作,需要分镜头人员付出努力才能完成,所以分镜头人员必须要甘于寂寞、勤奋练习。

## 第三节　动画分镜头的分类

动画片的制作需要遵循视听语言的基本规则,但是由于动画片有不同的分类,比如由于动画片的制作工艺不同,其被分为逐帧动画、定格动画等;由于其传播媒介不同,动画片被分为影院动画和网络动画;由于其题材不

同,动画片被分为言情题材动画、动作题材动画、悬疑题材动画、搞笑题材动画、历史题材动画等。因此,不同的动画片根据其受众群体、创作工艺、传播媒介和题材的不同,在制作其分镜头脚本时所需要用到的视听语言的语言规则是不同的。不同的分镜头表达同一个故事,会给人以不同的心理感受。比如,动作类动画片需要复杂的蒙太奇镜头和丰富的镜头变换,而行情类的动画片则以缓慢的长镜头为主。如果用多变的镜头来表达剧情故事,就会让观众觉得不知所云,分镜头的设计与剧本存在着很大的出入。因此,在不同的条件下,我们需要对分镜头的需求进行分类,从而设计出最符合该动画片需要的分镜头。

## 一、以创作工艺分类

这里的创作工艺主要是指动画片的创作类型,有传统二维动画、定格动画和三维动画。

### 1. 传统二维动画

二维动画是在二维平面里模拟建立三维立体空间,其制作手法一般为逐帧绘制并串联,这样的制作手法做出的动画片一般风格独特,画面细腻,但是这样的制作工艺对其镜头的创作具有一定的制约。因为每帖都需要独立绘制,所以二维动画的制作成本较高,制作周期较长,在影视中发生的不断变化的镜头和不同透视的背景在二维动画里表现起来比较费时费力。

因此,为了节约制作成本,需要精简复杂的透视镜头,减少不同角度和景深的场景变化。同时,可以让人物多做循环运动,比如走路、跑步、下楼梯之类的动作,其身体运动的逐帧是重复的,只需将镜头重复就可以了。另外,在设计分镜头时,因为二维动画没有三维动画的立体感,为了创造良好的视觉效果,需要在镜头设计上加入些夸张的成分。传统的二维动画还特别强调物体的重量表现和弹性的变化,这是因为背景和人物一般均为单色平涂,质感不强,通过夸张重量和弹性变化能引导观众理解物体的质量和受力情况。在设计二维动画的分镜头时,还需要加入自己丰富的想象力,使画面更加有表现力(图1-36和图1-37)。

### 2. 定格动画

定格动画又被称为材料动画,是指用木偶、布偶、泥偶及各种材料制作的动画片。在制作这类动画片的分镜头时,要注意这类动画是由连续的拍照组合而成的,画面里每个角色的运动都需要人为地去摆动位置的变化。因此,在设计分镜头时一定要将人物的位移、表情的变化、场景的更替准确无误地表达出来。

### 3. 三维动画

三维动画则是指在计算机里建立立体的人物模型和场景模型,按照分镜头进行动作的编排,最后渲染而成的动画片。在这类动画片中,分镜头则扮演着蓝本的角色,所有的工作都是围绕分镜头展开的,包括前期的建模和后期的制作。

因此,这类的动画分镜头在设计的时候,需要列举出详细的分解动作,以及相机的镜头运动,方便后期的摄制。因为在三维的世界里,只要把模型建好了,是可以获得任意的高难度角度的镜头的,所以为了获得好的视觉效果,需要在设计分镜头的时候就把人物的细节,小到眼睛的变化、手的运动都详细地列举出来。另外,这类分镜头还需要表示出景别的变化,因为在软件中有摄像机的位置,所以需要表示出摄像机本身的运动(图1-38)。

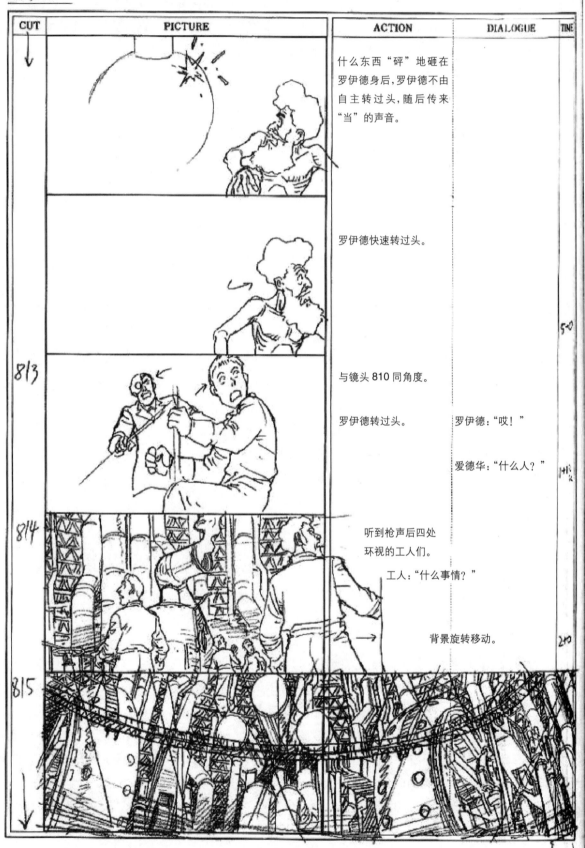

图1-36　日本动画电影《蒸汽男孩》分镜头图例1

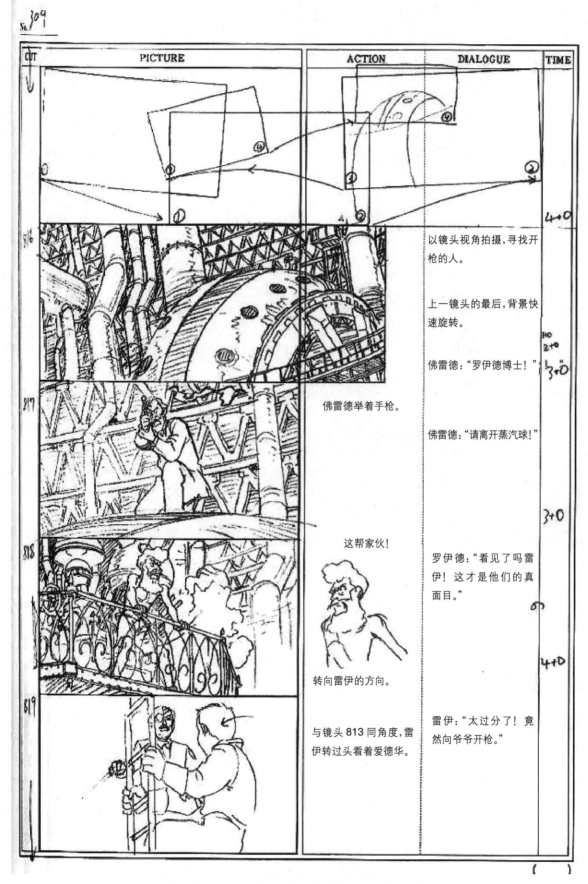

图1-37　日本动画电影《蒸汽男孩》分镜头图例2

图1-38 选自美国动画电影《勇敢的传说》分镜头图例

## 二、以传播媒介分类

动画片依据传播媒介分类,可以分为五大类,即电视动画、影院动画、实验动画、广告动画和网络动画。不同传播媒介的动画片对镜头语言的要求不同其分镜头脚本的创作也不同。

### 1. 电视动画

电视动画片是指在电视上连续播放的动画片,就像电视连续剧一样,是由一集一集组成的。因为电视动画通常需要每天固定时间播放,节目制作组需要不断更新内容,在制作这类动画片上时间十分紧迫。因此,在制作这类的动画分镜头时,需要避开一些复杂的动作,从而减少工作量,复杂的动画动作大多由切镜头来表示。比如踢足球的镜头,一般电视动画中不会用长镜头跟拍,而是以一个助跑、一个脚的特写、一个射门就完成了,甚至有些动画片的分镜头里仅仅让主角的眼睛动一动或用嘴巴说话就表示一个镜头完成了。为了节约时间,这类分镜头不会绘制得过于细致,只要让制作人员可以看懂即可(图1-39和图1-40)。

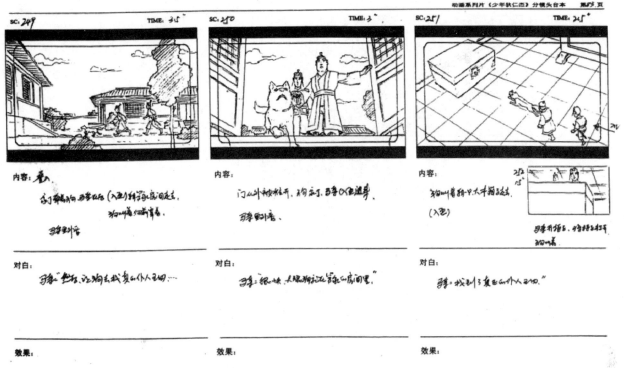

图1-39　选自中国动画系列片《少年狄仁杰》分镜头图例1

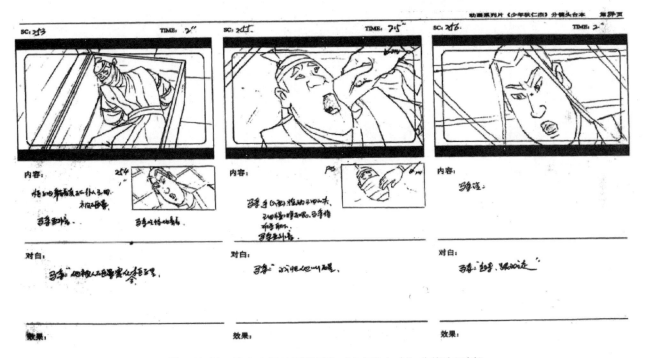

图1-40　选自中国动画系列片《少年狄仁杰》分镜头图例2

## 2．影院动画

影院动画片是指在电影院公开放映的动画片。这类动画在画面制作上比电视动画要细致得多，成本也高。由于这类动画的制作周期很长，比如日本动画电影《蒸汽男孩》就制作了整整9年，镜头设计时选择高难度的镜头也多。这类动画在设计其分镜头时，会选择不同景别的多次切换和多次的推、拉、摇、移的镜头运动，还会在人物的表情等细节上做详细的陈述（图1-41）。

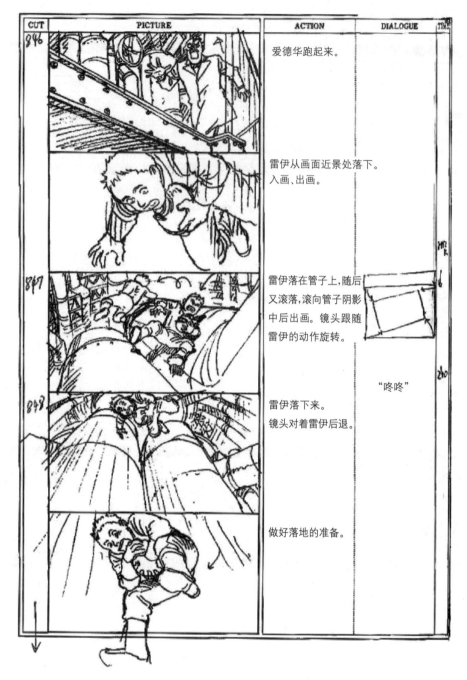

图1-41 日本动画电影《蒸汽男孩》分镜头图例3

### 3. 实验动画

实验动画又称为"艺术动画",是指不是为了达到某种商业目的而制作的纯欣赏性的动画片,通常会用来参加比赛或在电影节上交流。这类动画通常是为艺术家寻求创新和表达个人风格而制作的,因此,这类动画在设计分镜头时常常不会遵照视听语言的语法规则,而是充满个人风格。在镜头的选择上也会选取一些比较新颖独特的镜头(图1-42)。

### 4. 广告动画

广告动画通常是指以动画为表现形式的广告宣传片,通常会在电视上播放,用于宣传产品。广告动画的时间一般较短,为15秒、30秒、60秒不等。广告动画的目的十分明确,即宣传产品的优点,吸引消费者购买。因此,

广告动画的分镜头在选取镜头时,通常会有大量的特写镜头突出产品的外形、特点,从而给消费者强烈的印象。另外,还会用一些字幕对产品进行介绍,从而对其功能进行补充说明。一般在广告的末端会有个固定镜头,用于展示该产品的全貌(图1-43)。

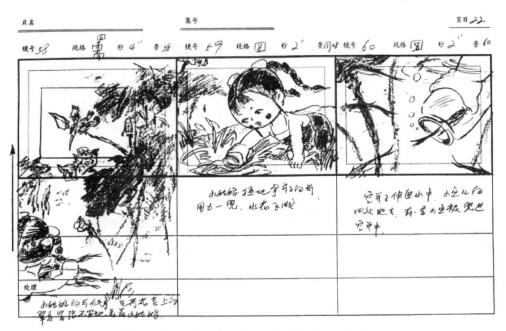

图1-42　中国动画艺术短片《池塘》分镜头图例

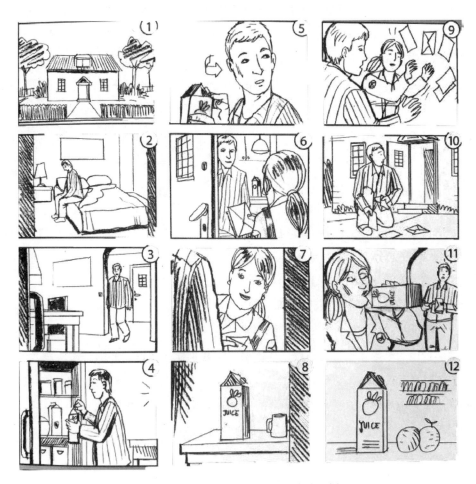

图1-43　《果汁》广告分镜头图例

#### 5．网络动画

随着人们生活的进步，动画应用到了不同的领域，动画的外延也越来越广，网络等新型媒体传播方式的动画也快速发展起来。流行于网络世界的Flash等软件动画产品，因为软件具有的特殊功能，将传统动画的过程整合，省去了许多繁杂的制作环节，降低了制作成本。网络动画因其特殊的视觉符号、鲜明的个性特色，成为动画的新宠。网络动画往往很少表现沉重的社会现实题材，大多表现诙谐、幽默。网络动画以其短小精悍、题材广泛的特点满足了互联网时代网民的视听需求，并用一种不同于传统规模动画的全新模式带动了很多不同于传统动画的新思路、新视角的出现。网络动画作为一种新兴的动画类型，随着计算机技术的进一步发展，也一定会产生许多新的特点，让设计师进入更为广阔的创作领域。

网络动画在分镜头设计上的要求与电视动画的要求基本相同。

## 第四节　动画分镜头与电影分镜头及漫画的异同

### 一、动画分镜头与电影分镜头的异同

#### 1．电影分镜头的基本概念

电影是按镜头排列的，导演在处理镜头前都需要经过缜密的思考才能做出决定。在正式拍摄前画出简要的分镜头草图，对不满意的镜头及时修改，就能避免实拍时返工的麻烦。但是由于真人影视片会受许多方面的客观条件所限制（也可以理解为真人影视片摄制过程中各种人为因素间及客观条件上会相互制约，所以和导演的执导要求互动性很强）。即便设计了分镜头，在实际拍摄过程中也会因为有的无法达到或有的要服从客观条件而进行调整，无法起到真正控制局面的作用。因此不是所有的导演在拍电影前都会画分镜头，这与个人的喜好和做事方式有关。

电影分镜头的画面和动画分镜头在形式上相似，都包括镜头号、画面和动作的文字说明。但电影中分解动作的设计没有动画分镜头那么详细，这样能给演员更多自由发挥的空间。同时缺少时间说明。电影分镜头的作用是给实拍做参考，实拍时一般都会多拍一些不同角度、不同长度的镜头备用，便于后期剪辑，因此没有必要把时间确定得太具体。而动画分镜头则应尽量将时间定准，避免因时间过长而增加工作量或因时间太短而凑不够剧集的内容。总之，动画分镜头本身就借鉴了很多电影分镜头的技法，因此在学习绘制动画分镜头前，多研究优秀电影的拍摄技法及分镜头就能学到很多知识，可开阔眼界，取百家之长而补己之短。

希区柯克也许是最擅长绘制分镜头的导演，他使用细致的图卡来修饰他的作品和控制拍摄流程，以保证他的原始创作理念可以完整地被转化成影片。对美工师出身的希区柯克而言，这也是一种借以确认他就是影片创作人的途径。他经常会说他的电影在没拍之前就已经完成了。我们比较《候鸟》的分镜头脚本和电影画面，可以看出希区柯克对于电影的驾驭能力（图1-44）。

这是《精神病患者》中最著名的浴室谋杀一幕的部分分镜头图。不用看电影，仅看手稿中女人尖叫的嘴、手举利刃等特写，观众就能感受到阵阵寒意（图1-45和图1-46）。

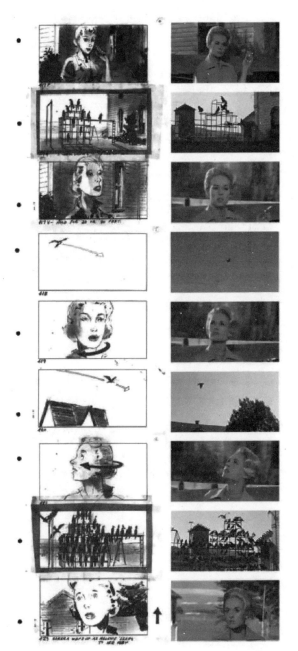

图1-44　希区柯克的《候鸟》故事板与影片

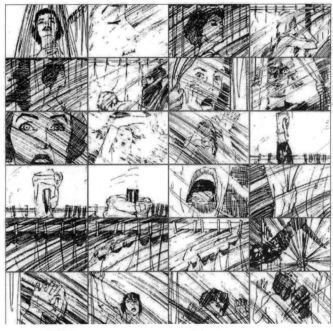

图1-45　希区柯克的《精神病患者》故事板

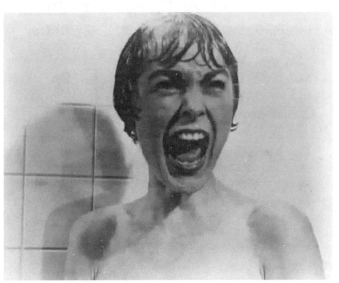

图1-46　希区柯克的《精神病患者》剧照

**2．分镜头设计中动画分镜头与电影分镜头的异同**

许多研究影视作品的人认为动画是电影艺术里的一个分支，动画中的镜头也是电影中的镜头，因此就没有要把动画分镜头脚本设计单独拿出来研究的必要了。但是，事实上，动画并不是电影这个艺术形式下的一个分支，而是和电影平行的一种艺术创作类型，它们在本质上是有一定的区别的。观众对影视作品最直接接触到的一个部分是"镜头"，镜头是动画和一切影视作品最基础的概念，从专业的角度来讲，也是视听语言的基本单位。在影视作品中，"镜头"的意思就是从开机到关机这一段时间里所拍摄下来的一段连续的画面，又或者是两个剪辑点之间的片段。镜头的概念是抽象的，它承载着影像和声音构成的画面内容，视听语言就是利用视觉和听觉上的刺激合理地安排并且向观众传播某种语言信息的一种感性语言，是镜头和镜头之间的组合，包括了镜头所表现的人物、行为、环境和对白。因此，镜头是电影的剧作结构，也是视听语言运用的载体。

动画作品和电影作品看似都是视听语言的艺术,但是它们实际操作起来是具有不同之处的两个体系。在动画作品和电影作品的制作流程中的前期分镜头设计里,电影分镜头的设计师根据剧本的内容以镜头画面的切换为基本单位,然后具体实践到演员的拍摄中。在拍摄的过程中,导演一般会多拍出一些镜头,即使这个镜头是满意的,也会多拍几条,以供后期剪辑的时候选择,这样在后期剪辑的时候又可完成一件创造性的工作。相比之下,动画制作的程序繁多,而且制作的成本也比较高,动画的表演和镜头的运动都是凭空创造出来的,动画角色的任何一个表情和动作都要在前期分镜头设计当中设计好,因为动画的制作不可能像电影那样有大量的备用镜头以供后期剪辑,也不可能像电影后期剪辑那样会因为要调整整个片子而删掉大量的片段。动画剪辑的工作其实在分镜头设计中已经完成,也就是一种"后期剪辑前置"的说法。

虽然电影作品和动画作品在分镜头设计的时候都借鉴了"镜头"的概念,承载着传达信息及表达情感的需要,但是动画制作的手段与思维跟影视作品比起来也有着很大的差别。动画在发展之初和绘画、摄影、雕塑、建筑都有着密切的关系。至今我们仍可以看到很多纯艺术创作的非主流动画短片依旧会使用绘画的思维而并不是电影的思维去完成。这些作品在创作的时候有着强烈的"画面感",正因如此,动画作品都未必具备一般影视作品的镜头感,动画设计师在动画作品的视觉表现力和艺术呈现形式上做出了许多积极的探索。

很多商业动画作品的思维是源于正统的影视镜头,而一些纯艺术动画作品则选择了截然不同的思维模式。他们在设计动画的过程中,思路更多地源于平时绘画的形式感,这种思维模式利用动画和绘画艺术的紧密联系,让动画拥有了比电影更加富有表现力和创作自由度的画面表达方式,这也就是绘画的思维。例如,由亚历山大·彼德洛夫采创作的俄罗斯动画短片《老人与海》用了玻璃油画技术——在一层玻璃上绘制人物,在另一层玻璃上绘制背景,让灯光逐层透过玻璃并拍摄下这一画面,而后通过控制玻璃上的湿彩色拍摄下一幅画面,20分钟的动画短片耗时将近三年。短片就像一幅流淌变换的绘画,在形状、色彩、内容、笔触的转换中一气呵成,画面是运动时抽象或者具象的流动的绘画,这些画面甚至不需要符合逻辑的空间意识,这样的动画其实也就是绘画者的思想流滴在画面当中。

## 二、分镜头设计中漫画与动画分镜头的异同

连环漫画(Comic)是一种由若干展现单独场景的"单幅"所构成的叙事性的连环画,画面常随着对话文字(常出现在"语音气泡"中,而"语音气泡"几乎成了连环漫画的标志),也包括了简洁的叙事性文字。现代连环漫画常将多个画面组合在一页上,版式多样,常采用电影的叙事方式,有全景、中景和近景,甚至还有特写,尽量全方位地叙述故事的整体和局部。再配上适当文字注脚,使读者身临其境。

分镜头有着连环画的基本属性,由连续的场景画面组成。分镜头通过连环画可以学到绘画表现方面的手法,如勾线方法、明暗方法、色彩方法等,特别是在动画分镜头绘制中,绘画的风格可以直接影响动画的风格。

**1. 漫画与动画分镜头的相同点**

都是要表现故事内容,要求画面保持连贯性。都不需要画得太仔细,对镜头的运动、人物的表演等设计点点明即可。

**2. 漫画与动画分镜头的不同点**

漫画是一种直面受众的媒介,其分镜头更加强调读者阅读过程中的主动性,一般只要画出关键的1~2张关键动作即可完成某一镜头,所有中间过程由读者想象贯穿连接,这样既提高了漫画的叙事节奏,又兼顾了动感(图1-47和图1-48)。

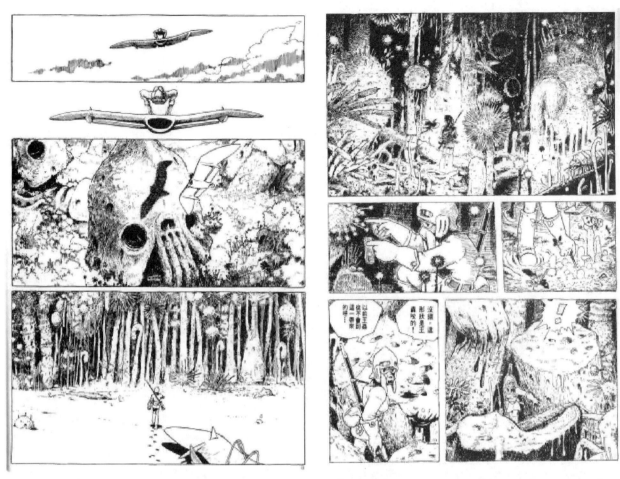

图1-47 选自日本宫崎骏漫画作品《风之谷》

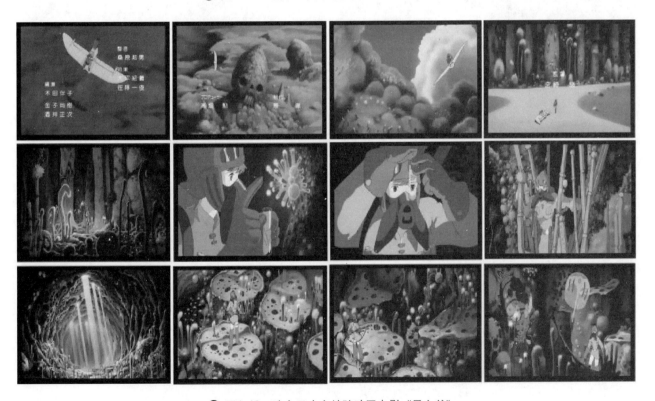

图1-48 选自日本宫崎骏动画电影《风之谷》

分镜头是文字剧本转换成视觉影像的必要过程,以描述镜头语言和拍摄方法为目的,从而成为影片制作过程各部相互沟通的手段。对格式要求上,大型动画片的分镜头一般都要求画在 A4 的分镜头纸上,条条框框标注得很清楚,便于后期制作人员理解导演的意图;而漫画个人就可以完成,因此其分镜头可以画得很随意,大小尺寸都没有特定的要求,只要作者自己能看明白就行了。

另外,分格大小不同。动画分镜头由于画在分镜头纸上,画面大小有严格的限制,除非有镜头的运动才会画在单幅画外。而漫画的画面是静止的,它若想达到视觉上的动感,必须采用一些独特的方式,如横向长格。在表现手法上,漫画中还会应用一些气流线、动态线、多重曝光等手法来增强画面的动感。漫画分格除了大小不同以外,形状也不拘泥于单一的长方形,梯形、四边形甚至圆形都可以成为漫画的分格框。漫画的人物也不必完全置于框内,"破格而出"的情况屡有发生。由于漫画失去了动画拥有的运动、声音等强有力的感官刺激特征,要达到相似的欣赏趣味,就必须充分利用画面分割的自由性和图文排版的多样性(图 1-49)。

图 1-49　选自美国漫画作品

在剧情画面表述详略方面,动画是动态的影像,画分镜头的最终目的是要制作成完整的动画片,所以动画的分镜头对人物动作的要求很高,要画出详细的分解动作供原画参考,人物的运动方向、镜头的运动方式也必须标注清楚(图 1-50)。

分镜头应该切实将导演的想法传达出来,并且使团队中每个人都能领会其意。在好莱坞,很多电影动画大片的故事都取自连环漫画,它们的分镜头在很大程度上与连环漫画相似。在学习分镜头时,可从连环画中找到有益的成分,以设计和制作好分镜头。

第一章　动画分镜头基础

图1-50　选自日本动画电影《阿基拉》分镜头图

**思考和练习**

1. 分镜头台本的作用有哪些?
2. 填写分镜头台本的具体要求有哪些?
3. 动画分镜头设计的类型有哪些?
4. 动画和漫画分镜头的区别是什么?
5. 实训题：通过拉片绘制分镜头。

# 第二章 动画分镜头创作

**学习目标**

通过本章的学习,逐步了解画动画分镜头前的准备工作有哪些。对剧本做深入研究之后,能熟练掌握编写导演阐述和文学分镜头的要领与方法,并掌握动画分镜头的创作流程和步骤。

**学习重点**

动画分镜头人员在着手画动画分镜头之前的创作准备工作是本章需要重点掌握的内容。导演对剧本进行认真系统的研究后,写出自己对本片的艺术处理上的导演阐述。

## 第一节　把剧本转化为文字分镜头

### 一、导演阐述与文字分镜头

动画导演在着手画动画分镜头之前,应考虑如何把文字剧本转化为形象化的视觉剧本,即画面分镜头。首先导演要认真阅读文学剧本,对剧本进行认真梳理。在对剧本做深入研究之后,对剧本的主题内容、剧本的发展及整体结构有一个充分的分析研究,对剧中人物也要有深入的分析。在此基础上进行整体的艺术构思,这就是导演的再度创作。

导演进行认真系统的研究后,写出自己对本片的艺术处理——导演阐述。导演阐述就是导演对未来影片的创作意图和完整的艺术构思,明确导演的创作意图,从而使摄制组主创人员进行创作时有据可依。在导演阐述中,导演必须要对剧本的主题和时代背景进行阐释,对剧情结构进行分析,影片风格以及对其他各个方面如影片处理手法、音响效果、特效处理等都要详细阐述。

导演阐述完成后,接下来就要将剧本转化为文字分镜头。文字分镜头是动画导演根据剧本重新用文字来阐述故事的分镜头方式,是将影片的文字内容分切成一系列可以摄制的镜头画面的一种剧本。

导演在具体操作时,把全片的段落、场次、镜头变化、动作处理等采用文字方案的形式进行构思,并不断地进行推敲,使剧情、镜头安排更加合理。往往在文字处理、段落和剧情等方面比画面示意更有条理性,更容易把握,也便于导演对剧情的调整和修改。导演把自己对影片的构思和设想充分而具体地写出来,其中包括镜头号、镜头长度、画面内容,以及人物对白、音响效果、特效的处理、情节的转换等,这样导演就能很清楚地把握住整个影片的艺术效果了。

一般一段文字就是一个画面和镜头，甚至是一组镜头组合的情节。导演这样写过一遍以后，就能非常熟悉自己对剧情的安排。导演通过对剧本艺术的处理和理解，对剧情结构、段落场次完全按照自己的创作意图进行安排、调整，也可能同原来的剧本有很大差别。按照自己的艺术处理进行调整，主要解决整体结构、段落关系及情节要合理、生动，对话要正确，因为这涉及人物的口形及对话时间的长短。当正式绘制画面时，再进一步解决一些细节问题，如人物和人物之间的关系、环境的布局等，一直到放大设计稿时再进一步处理好人物的关系及情节是否到位，这样一层又一层地调整并深入细化，使剧情更趋完善。所以文字镜头的编写是很重要的一项工作。

另外，当导演做好了文字分镜头，想听听别人的意见和评价时，文学分镜头就显得比较方便，也便于修改和调整。尤其是在长篇系列片中需要多名导演合作的情况下，总导演如果不参与画面分镜头的制作，只需拿出文字分镜头就能更直接、更清楚地把自己的创作意图告诉分镜头导演，这样总导演在这个大型系列片中仍旧能牢牢地控制着整体效果甚至细节的处理。

一旦一个动画剧本决定投入制作，导演就会制定镜头列表。文字分镜头会以镜头列表的方式呈现，镜头列表是指每一场戏所要拍摄的镜头的书面描述。这张列表详细描述了制作一部成功电影所必不可少的各种要素。

镜头列表的主要元素包括以下方面。

镜头景别：被拍摄物体同摄像机之间的距离。

镜头角度：摄像机同被摄物体之间构成的角度。

剧本描述：把电影剧本转译成镜头列表的书面注释。剧本注释帮助导演确定在事情发生的场景和摄像机之间所构成的空间关系是怎样的。

在每一场中，一般都要标明场号、地点、时间（日景或夜景）以及时空类别（内景、外景）。然后叙述角色的动作和对白，不同的动画制作公司依据不同的动画制作模式和流程会采用不同的文字分镜头脚本格式。

例如，上海美术电影制片厂阿达导演的《三个和尚》是一部新颖别致的动画片，导演手法简洁，以单独一个和尚、两个和尚在一起及三个和尚在一起时三种不同态度的对比，体现出和尚心态的变化。整部动画片细节生动，动作极富表现力。下面我们以经典动画片《三个和尚》的文学剧本、导演阐述、文字脚本为例，了解动画导演在着手画动画分镜头之前，是如何把文学剧本转化为文字分镜头的。

阿达导演的《三个和尚》是从中国民间家喻户晓的谚语"一个和尚挑水吃，两个和尚抬水吃，三个和尚没水吃"改编成的一个有趣的故事，并颠覆了原来的结局，体现出了全新的立意。

## 1.《三个和尚》文学剧本

*编剧　包蕾*

一个小和尚匆匆忙忙往山上跑。

一个不留神跌了一跤，坐起一看，原来踩在一只大乌龟的背上。乌龟翻身爬不起。小和尚替它翻了个个，让它爬走。

高高山上有座小小的庙。

庙里供着一尊观音菩萨，手持净瓶，瓶里插着杨柳枝。

小和尚到庙里，先拜过观音菩萨，看见净瓶里杨柳枝儿倒垂，取过净瓶来倒了倒，瓶里一滴水也没有。

小和尚拿起吊桶和扁担，下山去挑水。

他辛辛苦苦挑满了两桶水，来到山上，先灌满了水缸，再灌满了净瓶，然后坐下做功课——敲着木鱼念经。

太阳从东边山头上出来，在西边山头落下，一天天这样过去。

小和尚天天念经。有一次他叩下头去，眯眼一看，有只老鼠在他头上边并且看着他。小和尚举起木槌，迎头

一下向老鼠敲去，老鼠吓得急忙逃去。小和尚笑了。

一个高个儿和尚匆匆忙忙往山上跑。

一路上，蝴蝶追着他跑，迎着他面缠绕。

高和尚明白了，他怀里藏着一朵花，花香诱来了蝴蝶。他把花儿取出，插在地上。蝴蝶飞到花枝上，不再来缠和尚，和尚连忙撒腿上山。

高和尚见了小和尚，互相行礼。观音菩萨眯眯笑。

小和尚请高和尚喝水。高和尚喝了一碗又一碗，一会儿工夫连缸底的水也喝光了。小和尚叫高和尚去挑水，高和尚拿起扁担、吊桶就跑。

下了山，高和尚灌满了两桶水，回到庙里。小和尚帮他倒满了水缸。两个人高高兴兴地坐下做功课。

过了一天，高和尚又去挑水。他刚出庙门，转念一想："尽是我挑，他倒舒服。"便回头招呼小和尚，要小和尚与他一块去抬水。

下山的时候还好，等灌满了水上山，就出了事。高和尚走在前面，小和尚走在后边，担绳往低处滑，水桶的分量都压在小和尚肩上，小和尚累得不得了。走了一会儿，小和尚便歇下来，和高和尚交涉，要高和尚走在后边。高和尚走在后边，他身子高，弯腰曲背，也累得不得了，水也泼了一地。半路上又歇下了。小和尚从身边摸出一把木尺，在扁担中间，划了一道杠子，把绳挂在中间，谁也不吃亏。这样，两个人才辛辛苦苦抬来一桶，还不及一个人挑得多。

两个人又坐下做功课。那只坏老鼠来捣蛋，爬进了高和尚草靴，偷偷地走。小和尚看见了，也不声张，暗自窃笑。谁知坏老鼠把小和尚的草靴也偷走了。高和尚也不声张。

两个人不是一条心，连敲的木鱼也不齐，各敲各的，后来索性背靠背坐了。

又一个胖和尚匆匆忙忙往山上跑。

胖子怕热，走得满头是汗。半路上看见一条河，喜出望外，连忙俯身下去喝水。他喝得那么起劲，差不多连整个身子都下去了，等起身穿靴子时，却穿来穿去穿不进，脱下来一看，靴子里竟有一条鱼。他倒掉了鱼，起身往山上跑。

三个和尚相见了，互相行礼。

胖和尚嘴又干了，到水缸边举瓢喝水。等他喝够，丢瓢跑了，高和尚和小和尚朝缸底一望，缸都空了。他俩想，"这是我们辛辛苦苦抬来的，你倒吃现成。"就拉起胖和尚，叫他去挑水。

胖和尚去挑水，挑得浑身是汗。

他好容易到了庙里，把水倒进缸里，举瓢便喝，等到高和尚和小和尚发觉，一缸水差不多又被胖和尚喝光了。

从此，三个和尚谁也不愿意去打水。

太阳从东边出来，又从西边落下。三个和尚背对背地坐着念经，谁也不理谁，听凭扁担、水桶在地上空闲着。没有水，不能烧饭吃，各人摸出自己留着的干粮，偷偷地吃。吃干粮，没有水，好难下口。小和尚噎得要命，忽然想起菩萨净瓶里，还有上次自己倒的水，就连忙去倒来喝。高和尚与胖和尚看见了，急忙上去抢，可是水已喝光。观音菩萨看了连皱眉头。

又一天过去了。

忽然听到一声响雷。三人奔出一看，天上飘来一朵乌云，"快下雨了！"三个人都这么想。有雨就有水，大家赶去把水缸、木桶搬了出来，等待积水。谁知天上的乌云看他们想不费力就得到水，竟然生气了。一滴雨也没下，就飘走了。三个和尚空欢喜一场。

那只坏老鼠偷不到东西吃，就爬上供桌去咬蜡烛。蜡烛中间被咬断了，倒了下来，烧着案前挂幔，火很快就烧

着了屋梁。小庙起火了!

三个和尚背对背坐,谁也没注意,等闻到气味,看见火光,大火已经冒上屋顶了。这时,三个人一起跳起来,把什么都忘了,救火要紧,你抢水桶,他抢扁担,一起往山下去打水。争先恐后,你赶我跑,拿起水就往火里浇,谁也不怕累,谁也不叫苦,一心只想救熄大火。

小和尚为了打水,掉在河里。高和尚把他救起来,放在扁担一头挑上山。小和尚才醒过来,立刻又参加了救火。

这时,一阵风起。乌云看见他们的行动,很高兴,赶紧替他们下了一场大雨。

雨过了,火灭了,那只坏老鼠也烧死了。三个和尚一起笑了,观音菩萨也笑了。

他们一起想办法,在山崖边上装上个滑轮,挑水不用辛辛苦苦往山下跑,只要用滑轮装上水桶往上吊。

从此,三个和尚团结一起,和和气气,一同劳动,一同学习,日子过得甜甜蜜蜜。

**2.《三个和尚》导演阐述**

(1) 从三句话开始。首先是因为这个题材好,"一个和尚挑水吃,两个和尚抬水吃,三个和尚没水吃。"这是一则古老的民间谚语。在我们日常生活中,的确有许多事情碰到了与"三个和尚"类似的情况,大家深有体会,因而该片也是我有感而发的。这三句话包含深厚的哲理:过去如此,今天如此,将来还会如此。1979年春,侯宝林说了一段相声《和尚》,也提到"三个和尚没水吃",我听了很受启发,脑子闪过一个念头,为什么不能用这三句话来拍一部动画片呢?这个题材是中国的,有哲理性,也很有动作性,是一部动画片的好坯料。这三句话本身就很幽默,不用任何解说,一看见字幕上跳出这三句话,观众就一定发出会心笑声。再说那小和尚的形象也很逗人,光秃秃的脑袋,穿着一身袈裟,一举手、一投足,挑水、敲木鱼等,都很有情趣。我把这些想法提出来,跟著名儿童文学作家包蕾商议,也征求了特伟厂长的意见。他们都说题材不错,可以搞得好,于是我决定请包蕾担任编剧。不久,包蕾把剧本写好了,写得很有趣,幽默诙谐,不用对白,这正是我们设想的。初稿经过反复征求意见,最后由厂领导审定,事情就这样定下来了。

(2) 艺术处理上的再创造。一个剧本到了导演手里,从来不是原封不动地拍成电影的,总要进行再创造。图解式的或平铺直叙的东西往往令人生厌,而这里"表现"是主要的。我在处理这个剧本时,首先是对整个影片的结构加以调整,删去那些可有可无的情节或"噱头",留下的就是挑水和念经。因为这两件事是必不可少的,又是可以着意刻画的。譬如:一个人的时候是怎样挑水、念经,两个人的时候又是怎样担水,念经,三个人的时候又该怎样……这正是矛盾所在。揭开这些矛盾,并继而解决矛盾,这就有了"戏"。矛盾包括两方面:一方面是三个和尚之间的心理矛盾,另一方面就是火灾与和尚的矛盾。在生死存亡的关头,三个和尚必须要同心合力,他们似乎都是从各地走到这个小庙里来的。在叙述过程中,我安排了一些动作细节,通过这些细节交代了他们都是好人,是心地善良的"佛门弟子",或者说是有缺点的好人,而这些缺点也是我们自己身上常有的旧意识的烙印。通过影片的教育去改掉这些缺点,我想这正是作品的现实意义所在。

(3) 把握好影片主题。《三个和尚》是通过一则妇孺皆知的民间谚语触发灵感创作而成的。"三个和尚没水吃"是一句贬语,讽刺那些各打小算盘而不肯合作的人们。但并不是说人手多了反而不好,而是说心不齐才会耽误事。影片以此为契机,指出人多心不齐所造成的恶果,同时又告诉人们:只要心齐,劲住一处使,就能够把事办好,这就是影片的主题思想,影片将这三句话做了进一步的引申和阐发,片中用三个典型的人物形象入木三分地刻画了普遍存在于普通人中的为个人小利斤斤计较的自私心理,并有意识地树立了一个对立面:当三个和尚都不去挑水而背坐在那儿干耗时,小老鼠出来作怪,咬断了灯烛,烧着了帐幔,引起了火灾。面对这场大火,大家放弃个人思想,三个和尚猛然觉醒了,并携手投入灭火的战斗,矛盾终于得到圆满解决,三个和尚的思想也得以转变:齐心协力、团结一致战胜困难。取水的方法也跟着想出来了,挑水—吊水是他们分工合作的结果,大家都有水吃了。

影片由原来的古谚语翻出新意：不是人多办不好事，而是心不齐办不好事，人多心齐就可以办好事。

《三个和尚》的成功使我们领悟到：主题只有发掘得深，才能使意境高远，文艺作品的社会作用应该是积极的。主题经过这样的处理，反其意而用之，化消极为积极，改贬为褒，通过人物的转变（从各自为政到齐心协力）能给人们以强烈的印象和深刻的启示。

影片是表现现代人的思想，给现代人看的。这是一个讽刺喜剧，而且是善意的讽刺，让观众在笑声中本能地领悟其中的道理。结尾也是喜剧的处理——"有水吃"。

（4）表现形式上的探索。有专家说过：单是题材好是没用的，还需要技术。《三个和尚》的题材很好，但是有了好题材，不一定就能搞成一部好作品，还要看是否周密地考虑了人物活动与事件进展的布局，并找到最适当的表现形式，如果弄得不好，反会糟蹋了一个好题材。

我注意到这三句话之所以能在民间广为流传，不仅因为有它深刻的思想含义，同时不可忽视的是：这三句话本身具有一种独到的表现形式，这几乎是重复的三句话，幽默、含蓄、通俗易懂、言简意深，这是它最大的优点。所以我在寻求影片的表现形式的时候，力求抓住这些特点，避免说教，寓教于艺术形象之中。概括地说，我在导演过程中掌握了以下 10 点。

① 中国的：这是个典型的中国故事，是中国人民所喜闻乐见的，因此影片要有鲜明的民族风格。在画面上我们采用了中国传统的民间绘画中常用的空白背景和平面构图的表现手法，色彩也注意单纯而明快的效果。在音乐上则是根据典型的中国佛教音乐素材而创作的乐曲，并用民族乐器演奏，这样就和外国的动画片迥然不同了，有别于迪士尼的那一套做法。

② 寓意的：影片并不是真实事件的再现，而是通过一个虚构的小故事来说明一个问题，其中有哲理，即所谓假定性的现实主义，或为"写意"。如在表现和尚挑水的动作时，我们没有直接表现他在山坡上走，而是在一个空白的背景上向左走几步，转一个身；又向右走几步，再转一个身；再向左走几步……这就到了。他似乎是在一个抽象的环境中向上走或向下走，由于前后镜头都交代了环境，因而就不必再出现具体的山坡了，画面变得干净而单纯，可以突出动作，而观众又完全看得懂，这是从中国戏曲表演中学来的"写意"手法。

③ 大众的：无论男女老少、体力或脑力劳动者、中国人或外国人，甚至各种不同信仰的人都能接受影片，要雅俗共赏。但不是迎合小市民的口味，格调要高。

④ 现代的：影片是表现现代人的思想并给现代人看的，所以搞这样一个"土"玩意儿，也要采用现代的手法、现代的节奏。在描写太阳升落时，我们让它跟着音乐的节奏跳动，这在生活中是不可能看到的，这样处理是为了交代时间过程，因此就把人们对时钟上秒针跳动的印象和太阳的升落运动融合在一起了，这是现代艺术中常用的联想手法，我们吸取它有用的部分为我们影片服务。既是有中国特色的，又是新的，这一点很重要。

⑤ 漫画的：漫画的特点是一目了然，讲究漫画的形象比喻。我请漫画家韩羽同志设计造型，他画的人物很有性格，又很简练，这正是我所设想的。根据他的画面格，采用方形构图把片门也改成方的，这是一种尝试。

⑥ 幽默的：谚语的三句话本身就很幽默，影片也要搞得风趣一点，并注意尽量含蓄，而不是去搞"硬噱头"和低级趣味，更不能丑化和尚。

⑦ 简练的：影片没有一句对白，情节中一切可有可无的东西都去掉，在结构上做"减"法，使影片紧凑。人物只用最简单的几个原色，背景几乎是空白的，这吸收了中国戏曲表演中的虚拟手法。我认为只有最精练的东西才能给人们留下深刻的印象。

⑧ 喜剧的：这是一个讽刺喜剧，而且是善意的讽刺，让观众在笑声中本能地领悟其中的道理。结尾也要成为喜剧——"有水吃"。

⑨ 动作的：影片的结构概括为出场、挑水、念经、老鼠，并重复三次，最后是救火、吊水……这些有节奏的动

作都是动画片所需要的。当然在注意动的同时,也要注意静的运用,要做到辩证统一。

⑩ 音乐的:整个影片既然没有一句话,音乐就显得十分重要。影片的节奏、动作的设计、镜头的组接都是按音乐结构来进行的。

《三个和尚》的文字分镜头见表2-1。

表2-1 《三个和尚》的文字分镜头

| 镜 号 | 景 别 | 内 容 | 音 效 | 备 注 |
|---|---|---|---|---|
| 1 | | 上海美术电影制片厂<br>（划出） | | |
| 2 | | 字幕跳出"一个和尚挑水吃,两个和尚抬水吃,三个和尚没有吃"。<br>（淡出）<br>"三个和尚"四个字渐大,其他字淡出,停（淡出）。 | | |
| 3 | 全 | 小和尚出场,小和尚只顾观看飞在他头顶上的两只戏耍的小鸟,没有顾到脚下有只乌龟在慢悠悠地爬着,乌龟把小和尚绊了一跤。 | | |
| 4 | 中 | 小和尚跌跤,乌龟也翻过去而爬不起来。小和尚动了恻隐之心,把乌龟翻过来,自己也爬起来。 | | |
| 5 | 大远 | 一座小山,山上有一座小庙,小和尚走进画面。 | | |
| 6 | 中远 | 一座小庙。 | | |
| 7 | 远 | 小庙。 | | |
| 8 | 大全 | 小庙。 | | |
| 9 | 全 | 小庙。 | | |
| 10 | 全 | 观音菩萨,小和尚走进庙里作揖。 | | |
| 11 | 全 | 小和尚跪下,叩头。 | | |
| 12 | 中特 | 观音菩萨被推近,至手中的净瓶。<br>小和尚手伸进画面取走净瓶。 | | |
| 13 | 全 | 小和尚倒净瓶,瓶中无水。 | | |
| 14 | 全 | 水桶、水缸,小和尚走进画面看看水缸里无水。 | | |
| 15 | 远 | 小和尚走出小庙。 | | |
| 16 | 近 | 小和尚停下看了看山下,抓抓头。 | | |
| 17 | 全 | 小和尚挑水桶走下山坡。（跟移） | | |
| 18 | 全 | 小和尚走到山下水边用水桶打水。 | | |
| 19 | 全 | 小和尚挑水上山。 | | |
| 20 | 全 | 水缸。小和尚挑水进来,把水倒入水缸中。 | | |
| 21 | 近 | 观音菩萨（近景下移）,小和尚将水注入净瓶中,（上移）净瓶中柳枝变绿,观音菩萨微笑。 | | |
| 22 | 大远<br>大全 | 太阳落山。 | | |
| 23 | 全中全 | 夜,小和尚在庙中念经（推—拉）。 | | |
| 24 | 大远 | 太阳升。 | | |
| 25 | 全 | 小和尚挑水（跟）。 | | |
| 26 | 大远 | 太阳落。 | | |
| 27 | 大全 | 小和尚念经。 | | |
| 28 | 大远 | 太阳升。 | | |
| 29 | 全 | 小和尚挑水（跟）。 | | |
| 30 | 大远 | 太阳落。 | | |
| 31 | 大全 | 小和尚念经。 | | |
| 32 | 大远 | 太阳升。 | | |
| 33 | 大全 | 小和尚挑水。 | | |

续表

| 镜 号 | 景 别 | 内　　容 | 音　效 | 备　注 |
|---|---|---|---|---|
| 34 | 大远 | 太阳落。 | | |
| 35 | 大全 | 观音菩萨。小和尚念经。 | | |
| 36 | 中 | 小和尚念经,打瞌睡。 | | |
| 37 | 近 | 一只老鼠。 | | |
| 38 | 中 | 小和尚仍在打瞌睡,老鼠进画面。 | | |
| 39 | 近中 | 小和尚醒来和老鼠相对而视,老鼠逃走,小和尚继续念经,假装瞌睡(闭眼)。 | | |
| 40 | 近中 | 小和尚突然睁开一只眼,用木槌向走近来的老鼠打去。 | | |
| | 近 | 老鼠惊慌逃走。 | | |
| 41 | 全 | 高和尚出场,一只蝴蝶围绕、追随着高和尚,高和尚甩袖驱赶,蝴蝶仍然紧跟。 | | |
| 42 | 近景 | 高和尚恍然大悟,羞答答地从袖中取出一朵小花,悄悄地把花吻了一下。 | | |
| 43 | 特 | 高和尚将花插在地上,蝴蝶飞舞在小花边上。 | | |
| 44 | 全 | 高和尚向画面左方看去。 | | |
| 45 | 大远 | 山上的庙,高和尚走入画面。庙跳近。 | | |
| 46 | 大全 | 观音像前高和尚和小和尚相互作揖。 | | |
| 47 | 中 | 观音像。 | | |
| 48 | 全 | 水缸前,小和尚请高和尚喝水。 | | |
| 49 | 中 | 高和尚喝了几碗,还未喝够,可是小和尚表示缸内已无水了。 | | |
| 50 | 全 | 高和尚走到水桶前,拿起扁担。 | | |
| 51 | 远 | 高和尚走出小庙。 | | |
| 52 | 全 | 小和尚微笑,搓手。 | | |
| 53 | 全 | 高和尚在山下水边打水。 | | |
| 54 | 全 | 高和尚挑水走进小庙。 | | |
| 55 | 远 | 高和尚挑水走到水缸边,小和尚帮他把水倒入水缸,两人微笑。 | | |
| 56 | 全 | 太阳落,天色暗。 | | |
| 57 | 大远 | 左右两只木鱼,都在敲打着。 | | |
| 58 | 特 | 小和尚和高和尚相对而坐一起念经。 | | |
| 59 | 大全 | 小和尚念经。 | | |
| 60 | 中 | 高和尚念经。 | | |
| 61 | 中 | (同59) | | |
| 62 | 大全 | 太阳升 | | |
| 63 | 大远 | 高和尚挑起水桶走出画面。 | | |
| 64 | 全 | 小和尚走进画面,得意。 | | |
| 65 | 远 | 高和尚走出庙门。 | | |
| 66 | 近 | 高和尚突然停住,眼睛一转,回身。 | | |
| 67 | 远 | 高和尚走进小庙。 | | |
| 68 | 全 | 　小和尚正在得意,高和尚手伸进画面招呼小和尚去抬水,小和尚无奈,只好去。 | | |
| 69 | 全 | 小和尚和高和尚抬水桶走下山去(跟)。 | | |
| 70 | 特 | 水桶,打水。 | | |
| 71 | 全特 | 小和尚和高和尚抬水桶走上山来,两人都想把水桶重量放在对面,自己挑轻的。两人摆不平,做了一些小动作,最后生气,丢下水桶。 | | |
| 72 | 全 | 水桶,(叠)小和尚和高和尚相背而坐。 | | |
| 73 | 近 | 小和尚想出一个办法。 | | |
| 74 | 全 | 小和尚用手量三"虎口"。<br>高和尚不同意,也用手量,尺寸不统一,相持不下。<br>小和尚吐舌做鬼脸(移)。 | | |
| 75 | 中 | 高和尚不搭理小和尚。 | | |

续表

| 镜 号 | 景 别 | 内　容 | 音 效 | 备 注 |
|---|---|---|---|---|
| 76 | 近 | 小和尚又想出个办法,从袖中取出尺一把,得意地扬了一扬。<br>小和尚用尺量扁担,高和尚画了一道线。 | | |
| 77 | 特 | 小和尚和高和尚又重新挑水上山（跟）。 | | |
| 78 | 全 | 太阳落,天色暗。 | | |
| 79 | 大远 | 小和尚和高和尚念经。 | | |
| 80 | 大全 | (同59)<br>高和尚念经,鞋子被什么东西移走了。 | | |
| 81 | 中 | 鞋子移动。 | | |
| 82 | 特 | 小和尚发现了什么,笑了。 | | |
| 83 | 近 | 鞋子里一只老鼠探出头,又钻进鞋子。 | | |
| 84 | 特 | 小和尚笑。 | | |
| 85 | 近 | 高和尚回身,举木槌欲打。<br>木槌击鞋,老鼠逃走。 | | |
| 86 | 特 | 小和尚和高和尚又重新念经。 | | |
| 87 | 大全 | (同59)<br>两只木鱼敲不到一个点子上。 | | |
| 88 | 特 | 高和尚瞪了一眼,小和尚不语。 | | |
| 89 | 近 | 两只木鱼仍打不到一个点子上。 | | |
| 90 | 特 | 小和尚瞪了高和尚一眼,高和尚不语。 | | |
| 91 | 近 | 小和尚、高和尚两人都转过身去,相背而坐,身子已到画框之外。 | | |
| 92 | 全 | 胖和尚出场。 | | |
| 93 | 全 | 胖和尚迈大步赶路。 | | |
| 94 | 近 | 太阳好似和他作对,胖和尚越走越快,太阳也紧紧跟上。胖和尚在烈日下走得满头大汗,脸色渐渐变红。 | | |
| 95 | 近 | 清凉的河水。 | | |
| 96 | 全 | 胖和尚狂喜,奔向河水（跟）。 | | |
| 97 | 近 | 胖和尚奔到河边,急不可耐地把汗淋淋的身体和头浸入水里,顿时河水中发出一阵"吱吱"散发胖和尚身上热气的响声。 | | |
| 98 | 近 | 河中小鱼惊逃。 | | |
| 99 | 近 | 胖和尚从水中抬起头,脸色渐渐恢复正常。 | | |
| 100 | 全 | 胖和尚走到水边脱鞋,蹚水过河,小鱼在他身边跳出水面。 | | |
| 101 | 近 | 胖和尚到岸边,坐下穿鞋,右脚突然觉得脚底发痒,脱下鞋来,从里面摸出一条小鱼来。 | | |
| 102 | 近 | 胖和尚手进画面,把小鱼放回水中。 | | |
| 103 | 全 | 胖和尚立起身来,抖抖衣服,继续赶路。<br>(第一本完) | | |
| 104 | 大远 | 山上庙。胖和尚走进画面,庙跳变为近景。 | | |
| 105 | 全 | 观音佛像前,小和尚、高和尚在一起向进庙来的胖和尚作揖。 | | |
| 106 | 中 | 观音。 | | |
| 107 | 全 | 胖和尚一连喝了许多水,（移）小和尚、高和尚在一边看着他。 | | |
| 108 | 全 | 胖和尚继续喝水,（移）小和尚、高和尚在一边发呆,他们看看水缸,再看看画面外的胖和尚。 | | |
| 109 | 中 | 胖和尚背影,坐在地上打瞌睡,已开始打呼噜。 | | |
| 110 | 全 | 高和尚和小和尚商量着,要去叫醒胖和尚。 | | |
| 111 | 全 | 胖和尚继续打呼噜,高和尚、小和尚走进画面,高和尚把扁担交到胖和尚手中。 | | |
| 112 | 近 | 胖和尚拿着高和尚交给他的扁担,若有所悟。 | | |
| 113 | 近 | 胖和尚挑起水桶走出庙门。 | | |

续表

| 镜 号 | 景 别 | 内 容 | 音 效 | 备 注 |
|---|---|---|---|---|
| 114 | 全 | 高和尚和小和尚得意。 | | |
| 115 | 全 | 胖和尚挑空桶下山（跟）。 | | |
| 116 | 全 | 胖和尚到山脚下打水。 | | |
| 117 | 全 | 胖和尚转身挑水上山。 | | |
| 118 | 远 | 胖和尚走进庙门。 | | |
| 119 | 全 | 胖和尚将水倒入水缸,又喝起水来。 | | |
| 120 | 全 | 小和尚、高和尚又看呆了。 | | |
| 121 | 全 | 胖和尚继续喝水。小和尚、高和尚冲进来把胖和尚推了出去。 | | |
| 122 | 全 | 胖和尚被推,待在一边。 | | |
| 123 | 全 | 小和尚和高和尚争抢水喝,最后小和尚坐在地上。 | | |
| 124 | 中 | 小和尚、高和尚看着胖和尚进画端起水缸狂饮。 | | |
| 125 | 近中 | 小和尚、高和尚见胖和尚把一缸水一饮而光,都傻了眼。 | | |
| 126 | 中 | 观音。 | | |
| 127 | 大全 | 观音像前三个和尚相背而坐,不动。 | | |
| 128 | 全 | 空水缸、空水桶、扁担。 | | |
| 129 | 近 | 观音闭眼,不悦。 | | |
| 130 | 大远 | 太阳落。 | | |
| 131 | 大全 | 夜里三个和尚仍相背坐着不动。 | | |
| 132 | 中 | 小和尚想到吃东西,便从袖子里取出干粮吃起来,（移）高和尚也开始吃干粮。 | | |
| 133 | 中 | 胖和尚也想到吃干粮。 | | |
| 134 | 中 | 小和尚咽下第一口,突然噎住了（移）。高和尚咽下第一口也噎住了。 | | |
| 135 | 中 | 胖和尚也噎住了。 | | |
| 136 | 全 | 三个和尚轮流打嗝。 | | |
| 137 | 中 | 小和尚眼睛一转想起什么,回过头去。 | | |
| 138 | 特 | 观音菩萨手中的净瓶。小和尚的手伸过去拿走净瓶。 | | |
| 139 | 全 | 小和尚拿起净瓶往嘴里倒,发出了"咕咕"的响声,高和尚和胖和尚闻声赶来,抢净瓶倒水喝。 | | |
| 140 | 近 | 观音菩萨睁开眼,见三个和尚抢夺净瓶水,生气皱眉。 | | |
| 141 | 中 | 小和尚喝到了水,得意地回到自己垫子上坐下。 | | |
| 142 | 全 | 高和尚、胖和尚没有喝到水。不满地回到自己垫子上坐下。 | | |
| 143 | 大全 | 观音像前,三个和尚仍然相背而坐不语。 | | |
| 144 | 大远 | 太阳升起。 | 乐起 | |
| 145 | 全 | 空水缸、空水桶、扁担。 | | |
| 146 | 大远 | 天色渐渐变阴。 | | |
| 147 | 全 | 天上乌云里闪出一道电光。 | | |
| 148 | 全 | 三个和尚坐在庙里,一道电光闪过。 | | |
| 149 | 近 | 三个和尚惊讶的表情。 | | |
| 150 | 远 | 乌云滚滚,狂风大作,把小庙和庙外的树都吹歪了。 | | |
| 151 | 中 | 三个和尚从庙门里向外窥视。 | | |
| 152 | 中全中 | 天上乌云慢慢移过来,要下雨的样子,三个和尚赶忙从庙里端出水桶和水缸等天下雨,乌云飘过来下了几滴雨。可是雨过天晴太阳出来了。三个和尚懊丧地垂下脑袋。 | | |
| 153 | 近中 | 观音。 | | |
| 154 | 大全 | 三个和尚又相背坐在观音像前不语。镜头渐渐推近到中间的空地。 | | |
| 155 | 近 | 老鼠出来无法无天。 | | |
| 156 | 全 | 老鼠爬到观音像前供桌上。 | | |

续表

| 镜 号 | 景 别 | 内 容 | 音 效 | 备 注 |
|---|---|---|---|---|
| 157 | 中 | 老鼠跳上观音供桌,(上移)蹬翻香炉。 | | |
| 158 | 全 | 香炉落地,三个和尚不理。 | | |
| 159 | 近 | 老鼠爬上蜡烛台,将点燃的蜡烛啃断,蜡烛倒下。烧着了佛殿的帐幔。 | | |
| 160 | 大全 | 帐幔烧起来了,三个和尚仍然不理。 | | |
| 161 | 中 | 小和尚闭目养神,烟雾进入画面。 | | |
| 162 | 中 | 高和尚闭目养神,烟雾进入画面。 | | |
| 163 | 中 | 胖和尚闭目养神,烟雾进入画面。 | | |
| 164 | 近 | 烟雾弥漫,观音皱眉。 | | |
| 165 | 中 | 小和尚闭目不管。 | | |
| 166 | 近 | 观音皱眉发愁。 | | |
| 167 | 中 | 高和尚闭目不管。 | | |
| 168 | 近 | 观音发愁。 | | |
| 169 | 中 | 胖和尚也不管。 | | |
| 170 | 中 | 烟雾越来越大了,小和尚好像发现什么不对了。 | | |
| 171 | 中 | 高和尚也发现有些异样。 | | |
| 172 | 中 | 胖和尚也发现不对头了。 | | |
| 173 | 近 | 火星溅到小和尚屁股上,小和尚痛得跳起来(推)。 | | |
| 174 | 中近 | 高和尚有惊慌的表现。冲出画面。 | | |
| 175 | 中—大特 | 胖和尚大叫着冲出画面。 | | |
| 176 | 全 | 俯视。三个和尚在烟雾弥漫中惊慌得团团转。 | | |
| 177 | 特 | 小和尚捂嘴的惊慌表情。 | | |
| 178 | 特 | 高和尚捂耳的惊慌表情。 | | |
| 179 | 特 | 胖和尚捂眼的惊慌表情。 | | |
| 180 | 全 | 火苗穿透屋顶。满天乌鸦"呱呱"地乱叫。 | | |
| 181 | 全 | 火光中小和尚拿起水桶挑上肩冲出画面,高和尚紧跟着。 | | |
| 182 | 全 | 小和尚匆匆忙忙挑着水桶又踩在乌龟上滑了一跤,水桶飞起,高和尚刚好冲过来接起水桶就走。 | | |
| 183 | 全 | 高和尚挑水桶,跑下山去(跟)。 | | |
| 184 | 全 | 高和尚在山脚下打水。 | | |
| 185 | 全 | 高和尚挑水上山(跟)。 | | |
| 186 | 全 | 高和尚挑到山上,胖和尚过来接水(跟)。 | | |
| 187 | 近 | 胖和尚浇水救火。 | | |
| 188 | 近 | 高和尚泼水救火。 | | |
| 189 | 全—中 | 高和尚挑水桶跑下山去(跟)。 | | |
| 190 | 全 | 高和尚在山脚下打水,小和尚过来帮忙,高和尚没有注意扁担上的钩子钩在小和尚的衣领上,把小和尚当成水桶挑了起来。 | | |
| 191 | 近 | | | |
| 192 | 全 | 高和尚拼命挑水往山上奔。 | | |
| 193 | 近 | 高和尚一边挑着水桶,一边挑着小和尚向山上跑去。小和尚被钩在空中挣扎(跟)。 | | |
| 194 | 全 | 高和尚挑到山上,胖和尚来接水。高和尚拎起小和尚当作水桶抛出。 | | |
| 195 | 全 | 小和尚被抛在空中,停格。胖和尚急忙把小和尚拉下来,小和尚落地后呆若木鸡。胖和尚、高和尚设法把小和尚弄醒。 | | |
| 196 | 大远 | 山上的庙还在烧着。 | | |
| 197 | 远 | 乌鸦在高空乱飞,高和尚又挑起水桶冲出庙门。 | | |
| 198 | 特 | 小和尚、高和尚、胖和尚紧张的脸。 | | |
| 199 | 特 | 水桶打水。 | | |
| 200 | 全 | 高和尚打水。 | | |

续表

| 镜 号 | 景 别 | 内　容 | 音 效 | 备 注 |
|---|---|---|---|---|
| 201 | 近 | 高和尚的脚飞快地跑着。 | | |
| 202 | 近 | 胖和尚浇水。 | | |
| 203 | 中 | 水浇到屋顶上，火仍在烧着。 | 乐止 | |
| 204 | 特 | 小和尚、高和尚、胖和尚紧张的脸。 | 效果 | |
| 205 | 中 | 水浇到屋顶上，火仍在烧着。 | 乐起 | |
| 206 | 特 | 水桶打水。 | | |
| 207 | 全 | 高和尚挑着水桶拼命奔上山去。 | | |
| 208 | 近 | 高和尚的脚在飞奔。 | | |
| 209 | 近 | 胖和尚浇水。 | | |
| 210 | 近 | 小和尚浇水。 | | |
| 211 | 特 | 水桶打水。 | | |
| 212 | 全 | 高和尚挑着水在上坡的路上来回转跑。 | | |
| 213 | 近 | 小和尚拎着水桶冲上前来。 | | |
| 214 | 特 | 小和尚的手将水桶交给胖和尚的手。 | | |
| 215 | 近 | 高和尚浇水。 | | |
| 216 | 特 | 小和尚的手继续将水桶交给胖和尚。 | | |
| 217 | 特 | 小和尚的手浇水。 | | |
| 218 | 中 | 屋顶上的火被水浇灭，一股浓烟。 | | |
| 219 | 特 | 小和尚、高和尚、胖和尚的脸。 | | |
| 220 | 中 | 屋顶上的烟渐渐散去。 | | |
| 221 | 近 | 三个和尚茫然的脸。 | | |
| 222 | 全 | 三个和尚松了一口气。 | | |
| 223 | 大远 | 天色渐亮。 | | |
| 224 | 全 | 三个和尚并排坐在地上闭目不动。 | | |
| 225 | 中 | 老鼠又出来了。 | | |
| 226 | 特 | 三个和尚注视着（移）。 | 乐止 | |
| 227 | 中 | 老鼠还不知道。 | | |
| 228 | 全—近 | 三个和尚突然跳起身来做愤怒状（跳近）。 | | |
| 229 | 近 | 三个和尚举起拳头，极其愤怒。 | 乐起 | |
| 230 | 中 | 老鼠被吓死。 | | |
| 231 | 近 | 三个和尚转怒为喜，相互看看。 | | |
| 232 | 全 | 三人握手言欢。 | | |
| 233 | 全 | 三只喜鹊飞来停在庙顶和树上。 | | |
| 234 | 中 | 胖和尚在山下打水，打满一桶挂在钩子上。 | | |
| 235 | 中 | 小和尚在山上用辘轳摇水。高和尚走过接水。 | | |
| 236 | 大远 | 山上小庙边小和尚吊水，山下胖和尚打水。 | | |

　　人们常说"剧本是一剧之本"，剧本对于一部影片的重要性是毋庸置疑的。要拍一部好的动画片，必须有好的剧本，剧本的文学价值是影片文学价值的基础。《三个和尚》的剧本从人物性格、中心情节、矛盾层次以及结尾的设想等，为影片提供了一个比较好的基础，从而使导演在动画片的再创作上又有新的发展。

　　在具体编写文学分镜头时，要采用电影语言阐述故事。导演对本片的处理已是十分清楚了，往往有些事或人

物在剧本中叙述得比较简单,甚至一句话带过了,导演却会用几个镜头甚至一组镜头进行叙述。要注意讲清故事,这是作为导演来讲非常重要的原则。不管如何有想法、艺术性如何强,如果不能把故事讲清,观众也不可能喜欢一部作品。把故事讲清看似简单,但想要很好地解决这些问题,必须具备相当丰富的经验和感悟。要想使故事叙述得通顺,要掌握好电影语言,即蒙太奇处理手法,要使各种要素间的相互作用形成明确的表达能力,要学会运用镜头的组接来表达想要表达的意思。

在编写文字分镜头时,必须注意整个剧情的重点在哪里,应考虑怎样使它更突出,如何使那些影响主线和重点的情节减弱,如何使整个故事叙述流畅、通顺;使观众能够看清看懂,也就是说主线必须要把故事讲清楚。首先,要突出整体结构上的中心主线,使整个故事和叙事在故事的主线上意思明确。故事的主线要与叙事的内在推进力相一致,要使故事情节的进展与观众的心理相互作用,引导观众接着往下看。讲述故事应有层次和段落,冲突和矛盾也应不断升级,小高潮不断地出现,直到最后引发大高潮。如果不注意突出重点,观众就会感到索然无味。因此,导演在重点段落、重点戏中,应该采用较长时间的镜头和多次反打,以突出人物的心理活动和外形特征,使观众受到更多的心理冲击。但要突出重点,就应学会取舍,对于一些干扰破坏整体结构和主线的情节,要减弱或大胆删减,哪怕这个情节很好。

同时为了使故事情节变得更生动、更有趣味性,导演在文字分镜头台本中就要适当加入细节并加以强调。俗话说"生动在于细节"。动画导演要善于强调细节,以加强故事的生动性和趣味性。作为导演,要挖掘一些细节来丰富情节,使情节变得生动有趣。如《三个和尚》的剧情中,当两个和尚在抬水的过程中(图2-1),由于一高一矮,总有吃亏和占便宜的,双方互不相让,坐下来不抬了。你看看我,我看看你,都在盘算着怎样占便宜,最后小和尚掏出一把尺子,用尺一量,二一添作五,在扁担中间做上记号,典型的平均主义,大家都不吃亏。这个细节很有趣,很能刻画出人物的性格。这种举动出现在小和尚身上,是很符合小孩子的心理特点的,他不肯吃亏,想占点便宜却又不会转弯抹角,让观众感到天真而可笑。

🔸 图2-1 《三个和尚》分镜头图

总之,文字分镜头不同于文学剧本,在文字分镜头中,对镜头的处理是否到位,戏是否流畅,结构是否合理等,都要构思完善,为绘制画面分镜头打好基础。在制作画面分镜头时,导演首先要集中精力考虑每个镜头中的人物安排、人物与背景的组合、人物的动作和表情等细节的处理。导演要尽快把人物与场景确定下来,如人物的转面、人物的比例、场景的气氛等,有了这些基础,导演就可以着手进行一项更重要的任务:绘制动画分镜头。

## 二、剧情结构的分析和掌握

导演拿到剧本以后,首先要分析剧情的发展,这是十分重要的。在研究剧本时,除了要进行分析,拿出创作理念之外,还要明确剧本属于哪种类型,然后根据片子所属类的共性进行剧情的分析研究,还要抓住本片的个性特点进行剧情的结构分析。要看一看,故事是怎样开场的,故事是怎样发展的,故事中的矛盾冲突发生在哪里,在整个故事中,冲突主要集中在哪一部分,矛盾冲突的高潮在哪里等。

我们还是以《三个和尚》为例来解读阿达导演对剧情结构的把握。

影片采用了现代艺术中重复表现的手法,这种重复不是一种单纯的重复,而是在重复中求变化,如人物的出场、看见小庙、挑水、念经、太阳的升起落下、老鼠出来等,都重复了三次,但每次都略有不同,而矛盾也正是在这略有不同中渐渐发展,动作也渐渐大起来,这样便可以使观众注意事态发展的微妙变化。

《三个和尚》的剧本结构和导演的构思具有音乐的"节奏和旋律"特点。影片从音乐的需要出来安排繁简、疏密,以音乐的要求作为节奏变化的依据,说它是音乐性结构恐怕要更适当一些。影片的节奏及动作镜头的组接都是按音乐结构来进行的。在音乐方面则把佛教色彩与现代风格很好地结合在一起。情节与音乐节奏同步进行,音乐的节奏就是影片叙事的节奏,导演阿达把该片音乐的节奏称为"现代的节奏"。在描写太阳升、落时,我们让太阳跟着音乐的节奏跳动。镜头的动作节奏(像走路,敲木鱼,太阳升、落等)、镜头运动节奏和镜头切换节奏都统一在音乐的节奏中,将镜头的"剪接点"融于音乐的节拍"点"与节奏之中,促使观众在观看时与这部影片的节奏同步,并产生共鸣,加强了影片流畅的节奏感。

## 三、前期概念设计

在动画片的创作中,前期概念设计是非常重要的环节,它决定了影片的风格、气质和最终呈现在观众眼前的样子。概念设计的范围和规模可大可小,设计的范畴极其宽泛,可以说,故事在有了思路的时候就可以开始概念设计了。对设计师和整个创作团队来说,概念设计都是整个过程中最关键的,但充满了无限的自由和可能性。大到整体的风格氛围、光线,小到穿衣、道具、生物,都可以成为概念设计的一部分。概念设计会决定影片的基调。比如,动物是像人类一样双腿行走还是成为宠物;画面风格是卡通还是写实,是艳丽还是灰暗。概念设计决定了影片的画面风格和基调,也就是最终呈现在观众面前的样子。

早在彩色动画电影诞生的时候,迪士尼就特别看重其他艺术领域带来的风格化冲击和艺术想象力,认可其他艺术家在画面效果、光线、色彩方面比动画家更加专业,他意识到从事动画专业的艺术家在风格上形成了一定的惯性,在艺术眼光上也存在局限性,所以早期的迪士尼作品会聘请当时优秀的插画师、画家来进行最初的设计。整个剧组根据这个设计来构建灵感,调整风格,这使迪士尼动画在早期作品中保持了极其优秀的创新意识与风格化、个性化的创作理念,保持了动画艺术中应具有的想象力。

现代一部动画电影会聘请许多概念设计师同时创作,绘制不同风格的设计图供设计师在人物设定、场景设定和光线设定方面做参考。例如,《超人总动员》的故事背景设定在 20 世纪 60 年代,除了故事板,影片的色彩脚本也颇具参考性。前期预览整部电影的时候,故事板和色彩脚本都是必不可少的组成部分,故事板表达故事内容,带动整个故事的节奏;色彩脚本表达视觉效果,使电影影响观众的情绪,能直观体现出整部电影的高潮和低谷,也能为灯光部门提供一些参考(图 2-2)。

图 2-2　美国动画电影《超人总动员》中的前期美术概念设定图

早期的中国动画拥有来自各个艺术领域的大师，比如当时上海美术电影制片厂在制作《大闹天宫》时，美术概念就是请美术造诣很深的张光宇和张正宇兄弟二人设计，并由哥哥张光宇负责设计孙悟空、玉皇大帝、哪吒、东海龙王等主要人物的造型，弟弟张正宇负责背景设计。张光宇设计的人物造型以"古雅"和"神奇"取胜。《大闹天宫》的造型从我国三代铜器、汉代画像石、六朝造像以及民间皮影、庙堂艺术等方面汲取了丰富养料，通过张光宇的精心设计、推陈出新，创造了一种既是民族的又新颖的艺术风格。片中的人物在传统的神佛造型的基础上做了极大的夸张和处理，着重于体现形象的装饰性和性格的典型性。造型要求简练中有变化，形象处理上结合了动画的特殊表现形式，运用装饰化单线平涂的方法，并呈现出平面化的造型特点。

从《三个和尚》中我们可以看出，要从戏的要求和变化、从整个剧情的整体结构以及剧情发展时的走势看矛盾冲突的发展。哪些情节还需要发展加强，哪些是重点情节的高潮戏，哪些是对角色情绪渲染的重要段落，哪些

是一般的过场戏,哪些又是比较舒缓放松的地方,这些都需要导演做整体的把握和调度。在整体把握的基础上,再分析和研究情节和人物动作的细节等。作为动画导演必须要从宏观上把握剧情的整体结构,只有大的整体结构准确了,小的细节才会有正确的安放。对整个剧情的结构必须先弄清整个故事是由哪几个大段组成,在每个大段中包含着几个小段,在每个小段中又包着几场戏。同时,一个个小高潮向前推进,直至最高潮,是如何步步向前发展的,如何把剧情一步步推向高潮,并掌控着全剧的节奏。对系列动画片的处理和对艺术短片及影院片的处理有些不同,系列片每一集都有一个情节的发展和高潮,但又要考虑上一集和下一集的连贯和衔接,要考虑全剧的故事完整性,又要每一集自成章节。导演对剧情结构要十分清楚,才能牢牢地掌握剧情发展的脉络。

## 四、影片风格的分析和掌握

导演在进行全片构思时,影片将采用什么样的风格,必须依据剧本的主题思想、题材样式和剧情内容确定采用什么样的影片风格来表现。要明确什么形式才是这部动画片最合适的、最能体现出艺术特色的,也最能做到内容与形式的统一。动画片的风格多样,有写实风格、漫画风格、传统民族风格、讽刺喜剧风格、抒情风格、幻想浪漫风格、动物拟人化风格、现代动漫风格等。在制作手段上,也分二维、三维。以前美术片还分剪纸、木偶、折纸等不同制作材料,所以不同的制作手段和不同的风格,都必须与影片的总体风格相一致,这样才能在影片最后完成时达到艺术上的高度统一和完整。作为导演,在研究剧本的基础上,如何确定影片的风格就显得非常重要,因此,需要导演认真地对影片风格进行全面的分析和把控。

《三个和尚》是漫画风格的动画短片,故事和人物是从我们民族古老的民间谚语引发出来的,它的思想是从我们现实生活中提炼出来的;它的人物造型、动作设计、背景设计、画面构图体现了中国画和民间年画的美学原则和美学趣味,诸如写意传神、形神兼备、虚实照应、知白守黑等,技法上还采用了散点透视等民族绘画的独特方式;它的动作设计也从中华民族的戏曲和舞蹈中借鉴了虚拟的、程式化的表演手段,并采用象征意会和写意传神(包括平面排列、散点透视)的艺术处理手法。由于艺术风格和表现形式上的和谐一致,符合假定环境和假定情景的合理性,就比我们平时看到的真实形态更生动、更真实、更有趣、更令人信服,因而也更易于发挥动画片的特长。

该片的音乐,无论是旋律、选用的乐器还是演奏方法,都汲取了中华民族的民间音乐和戏曲音乐的特色。动画片只具备假定性而不具备逼真性的特点,使它的电影音乐有充分的发挥余地。《三个和尚》是一部没有一句对白或旁白的影片,因此音乐所承担的任务更为繁重,它不仅是刻画人物性格,渲染人物情绪和环境气氛,推动情节发展,表现影片主题思想的重要艺术手段,而且对于影片的结构产生了根本性的影响。在三个和尚上场时,随着节奏欢快的主题音乐或变奏,把人物急切赶路时的动作和情绪渲染得有声有色,而鼓、钹等打击乐器的运用不仅丰富了音乐色彩,加强了节奏感,也增添了活泼的气氛和幽默的情趣。和尚进庙之后,音乐主题也在同一动机的基础上加以变化,节奏舒缓,音调旋律具有连续性,既明确又不单调,与人物见面、施礼、拜佛的动作在节奏上取得了统一。

影片的叙述方法和节奏安排,都顾及中华民族的心理素质和欣赏习惯。这部影片所具有的中华民族风格不是其中的某一因素在起作用,而是以上诸多因素共同构成的,是和谐统一的。

影片有如下特点:①中国独特风格的造型和动作设计;②影片寓意简约、概括;③欣赏层次大众,适合各个阶层的;④手法现代,让观众有新的视觉感受;⑤漫画风格;⑥幽默、含蓄、富有哲理;⑦精练;⑧喜剧式的影片风格和喜剧式结局;⑨用动作表达意思,没有对白;⑩利用音乐的节奏让视觉和形象完美结合。这些风格特点都促使我们对"民族化"问题进行更深一层的探讨。导演在进行全片构思时依据剧本的主题思想、题材样式和剧情内容,确定了影片的风格样式,做到了内容与形式的统一,体现出了独特的艺术特色(图2-3)。

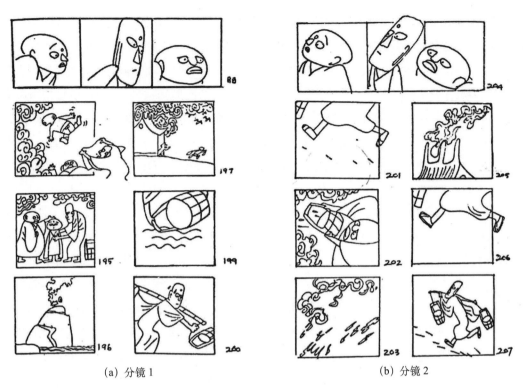

(a) 分镜1　　　　　　　　　　　　　　(b) 分镜2

图2-3 《三个和尚》分镜图

在动画创作的初期,尤其是学生创作时,要在更广的艺术领域中实现更多风格和制作技法上的突破。当然,创作最终是要面向市场的,所以对创作风格的改编和融合也是提升学习效果的重要保证。

## 五、人物、场景造型的分析

### 1. 人物造型的分析

导演要在编剧提供的剧本的基础上进行更具体的形象化设想,充分发挥自己的想象力。导演心中对所需要的人物形象必须很明确,那就是人物的形象特征、人物的性格、人物的生活状态甚至习惯动作等都必须设想好,同时,导演还必须同人物设计人员设计初稿,对这些初稿进行分析研究,找出不足,并肯定成功的地方。通过这样几次的反复修改,最终达到基本设想。最理想的造型不一定能一下做好,这需要不断磨合、不断创新。但不管怎样,动画人物的造型必须通过对故事的分析、研究,以及对人物的性格、外貌等特性进行充分想象后,才能创作出有特点、有个性并能让人牢牢记住的人物形象。在塑造人物形象时,导演必须明确本片的造型风格属于哪种类型,是可爱型、写实型、半写实型还是漫画夸张型等,这需要导演进行周密的考虑。造型风格的确定同整个片子风格是密切相关的,所以要下一定的功夫去进行造型风格的确定。

下面对《三个和尚》中的人物造型进行分析。

影片《三个和尚》并不是真实事件的再现,而是通过一个虚构的小故事来说明一个问题,其中蕴含哲理,即所谓假定性的现实主义。

《三个和尚》的人物塑造中,三个和尚塑造了三种不同的个性特征。

第一个出场的小和尚单纯、聪明,可以说还是一个天真未凿的孩童。导演这样的设计给他以后的性格发展留有余地,因为只有当他遇到第二个和尚之后,在矛盾冲突中受到对方的影响,才变得自私起来。片中小和尚赶路时,结果一脚踩在一只小乌龟上,摔了个四脚朝天,表现了小和尚机灵、心眼活的性格。

第二个出场的高和尚被设计为奸刁、工于心计、好占便宜的成年人,他的一举一动会直接影响小和尚。他身体瘦长,长方脸,两眼靠拢在一起,嘴角紧紧抿成一条缝,他穿的冷色的蓝衣服也烘托出这类性格。片中高和尚的细长身材和赶路时懒洋洋的样子,以及与小和尚抬水拿出尺子来量,都体现了高和尚懒惰、小心眼的性格。

第三个出场的胖和尚设计为贪婪、憨直,以示与第二个和尚有所区别,也为了在片中让他出出丑,加强对"私"字的嘲笑。他圆头圆脑,嘴唇肥厚,身躯又笨又胖。胖和尚赶路时气喘吁吁,头顶上的烈日穷追不舍,晒得他大汗淋漓,脸上的颜色由白变棕、由棕变红。当他看见水波粼粼的小河时,大喜过望,狂奔而去,一头扎到清凉的水中,只听见"哧"的一声,水面上冒出团团热气。这些都表现了胖和尚的憨态可掬,使人物性格塑造得更加鲜明。

画家韩羽所设计的这三个和尚的人物造型便是用夸张的手法描绘出来的有着很浓厚喜剧色彩的角色。人物造型平面化,形象夸张,装饰性很强;人物形象漫画化,身体的头部、躯干甚至包括五官都是用简单的几何体来表示。小和尚那上大下小的头形,在比例上具有儿童的特点。但硕大的后脑勺又显然是有些夸张,与他匀称的身材和小巧的身量相配合,一望可知是一个聪明伶俐的小机灵鬼。胖和尚那扁圆的大脑袋、厚嘴唇、缩脖子、臃肿的身躯都夸张到了极致,使这个人物憨态可掬。高和尚那棱角分明的长方脑袋,挤成一堆的眼睛和鼻子,剃光了的眼眉,与鼻子拉开距离的薄嘴唇,以及颀长的身材下的两条短腿,经过变形处理后颇有特色。人物衣服的颜色只用了最简单原色,这些造型突出了中国漫画的特色。造型风格则从中国画的一些美学精神和构成原则,如重神似、讲意趣以及散点透视、知白守黑等方面得到启示,并不拘泥于某种传统的美术形式,反而使画面通体浸润着中国味道(图2-4)。

🡑 图2-4 《三个和尚》的造型设计(韩羽)

**2. 背景场景的分析**

在一部动画片中,场景设计的成功与否与影片的质量有着密切的关系,对镜头画面的形成有决定意义。导演在分析剧本时,要体现时代特征、事件性质和特点,体现故事发生的地域特征、历史时代风貌、民族文化特点、人物角色生存氛围,并且要交代故事发生、发展的地点和时间。因此,我们说角色与场景的关系是不可分割的,也是相互依存的关系,是角色典型性格和典型环境的关系。导演在制作动画片之前,必须要对剧情中的背景场景做全面的分析和掌握。导演首先要明确历史背景、时代特征,明确地域民族特点;分析人物,明确影片类型风格,尽量使

场景造型风格与人物风格更好地和谐统一。导演对整部动画影片的背景场景要有一个整体的造型意识，先要有一个整体的思路，再进行局部的设想，最后进行整体的归纳整理。也就是说，要从"调度"着手，充分考虑场面调度，为人物角色的活动提供一个必要的、合适的空间。

导演必须在紧紧把握影片主题的基础上，通过人物角色的情绪、造型风格、情节节奏、气氛、色彩等，明确影片多个场次的基调。影片的基调就好像音乐的主旋律，要有一个基本曲调。动画片也同样有一个总的色调，有的色彩鲜艳，有的高雅清秀，有的灰冷压抑等。在这个大的基调下，每个场次也是根据剧情的需要而有所变化，如色彩的冷暖等变化就组成色调的节奏。

另外，导演还必须努力探索独特适当的场景造型形式，这是体现影片整体形式风格和艺术追求的重要因素。场景的造型形式直接体现出影片的整体空间结构、色彩结构、绘画风格，也是组成影片基本风格的重要组成因素。一部优秀的动画影片在内容与形式上应该完美结合，其中背景的风格往往会起到决定性的作用。导演在画分镜头前就必须高度重视背景场景的作用，并明确告诉美术设计人员，使他们领会自己的意图，并充分发挥他们的创作才华，从而创作出符合主题并与人物和谐统一且造型风格独特的场景。

《三个和尚》的背景场景分析如下。

《三个和尚》在背景形式的设计上采用了简洁奇特的置景风格。由于影片总体风格是要求民族形式与写意手法，为此，在背景设想上并不追求环境的真实描绘，只需根据影片规定的情节上必不可少的东西，做到"意到"就可。就是以简略的画面形式和构图风格来体现影片所规定的环境和气氛，这涉及虚实关系的处理问题。

就题材来说，背景是不足以利用空白衬底的形式处理的。但是从传统的中国绘画特别是写意画的处理手法中，运用老子所提出的"知白守黑是知天下式"这一形式法则的普遍意义，为该片所要求的画面形式提供了一个理论模式。这一法则在传统的中国艺术创作中一直有所体现。比如，在空白衬底上看到任伯年的飞燕，空白就被人联想为晴空；看到齐白石画的游虾，空白就被认为是清水。在灯火通明的戏曲舞台上，当我们一见到演员摸索前行的动作，马上就会联想到他处在漆黑的环境之中。《三个和尚》的背景处理就套用了这类表现手法，达到以简单道具或动作在空白的衬底上获得某些联想的目的。置以水缸就是房内，联系到小和尚走路就成为平地，染上情节所规定的底色就区别为白天或黑夜……以此简略对环境进行直接描绘，从而达到以虚代实的写意目的。

本片在人物少、背景简单的情况下，选择了中国绘画中常用的散点透视的构图方法，这是因为散点透视便于计白当黑，利于画面的均衡、协调。散点透视等于把舞台面竖立起来，便于做戏，使前后几个角色的举动都能使观众清楚地看到（图2-5）。

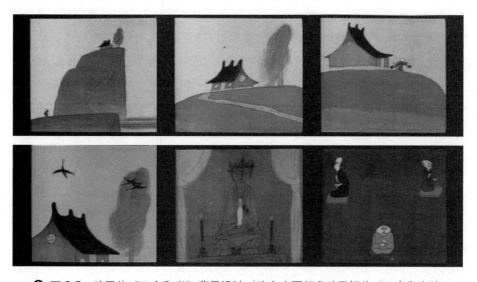

● 图2-5　动画片《三个和尚》背景设计（选自中国经典动画短片《三个和尚》）

## 六、镜头风格和叙事风格

镜头风格和叙事风格通过影像和声音来传达内容。

### 1．抒情类动画

这类动画分镜头显得安静温和，常带有浪漫的光线和抒情节奏的镜头，镜头角度以平视为主，故事发展以旁白或内心独白为主，节奏较平缓，多表现童话故事、浪漫爱情故事等。以日本动画电影《秒速5厘米》开场分镜头为例，大量空镜头的应用、生活细节的放大，使影片充满了人情味，摇、移镜头处理得非常缓慢，给人一种温馨、舒适之感。人物局部取景，增加了观众对主角出现的期待感（图2-6）。

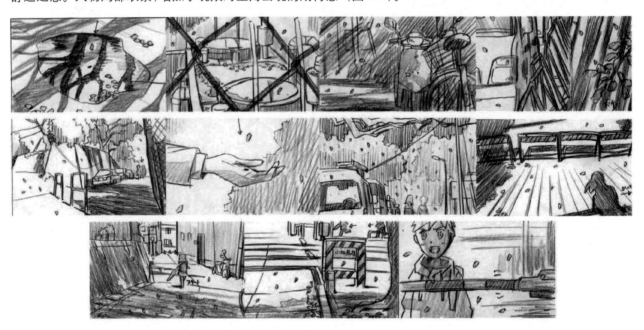

图2-6　日本动画电影《秒速5厘米》的开场分镜头

### 2．动作类动画

这类动画分镜头常常带有大的动作场面，镜头切换快，短镜头配合人物动作能营造强烈的动感。景别差异大，音乐也显得热血动感，镜头角度透视多，常用多角度、多景别的镜头切换，合理地应用人物对镜头的视觉冲击效果，增加了带入感。必要时倾斜角度的取景能营造一种紧张的气氛。广角镜头的运用能使人物动作强化，增强气势。镜头运动与人物动作的巧妙结合，以及特效光影的应用，使动作场面更加精彩，如人物快速闪身时留下的残影，快速运动时背景变得动态模糊。以深刻内容吸引成年观众的作品中，镜头风格更偏向于电影，叙事节奏和悬念感也和动作类作品不同，光线多用侧光、背光，镜头角度透视大，构图讲究，远景和全景偏多，有时甚至会借鉴长镜头理论创作写实风格的作品。

### 3．搞笑类动画

这类动画的分镜头为了突出人物的表演，采用动作镜头较多。这类动画中人物的表演要更夸张、更典型，漫画符号的应用很普遍。镜头多以短镜头为主，节奏轻快。

### 4．史诗类动画

这类动画分镜头为了强调场面的大气和剧情的厚重，用关系镜头较多。人物表演较为写实、稳重。

镜头风格和叙事风格一部分是源于对创作题材的加工和把握，体现类型片的特点；一部分是导演的个人喜好。如宫崎骏喜欢用宏大浪漫的镜头，高畑勋喜欢用细腻写实的镜头，大友克洋善于用冲击镜头以达到制作难度的极限，而金敏则倾向于在看似很写实的镜头中加入幻想的成分。他们创作的动画片在视觉效果上各具风格，个人特色突出。

## 七、分镜头绘制案例

### 1．掌握人物造型

动画创作人员在绘制分镜头之前，必须要熟悉本片的所有人物造型及人物造型的比例：有角色的头像、转面、分正面、正侧面、后侧面、正后背面以及全身的转面，也同样分正面、侧面、正侧面、后侧面、正北面，有主要角色的表情图、常用动态图、口形图，有所有角色的站姿比例图、色彩图、手姿图、服装，以及主要道具的设计等。

动画创作人员通过掌握人物造型的各种转面设计，能清楚地了解该造型的各个角度。通过训练，就会对人物头部的结构、透视、五官比例等有进一步的了解。要掌握人物的面部特征，绘制时要保持同一个人的特点。对人物身上的装饰、服装等都要清清楚楚地了解。另外，在掌握人物造型时，还需要根据影片风格确定是否需要在人物造型时考虑人物的阴影、投影，便于分镜头的绘制。

下面以陆成法导演的水墨动画艺术片《鹿乳》中的人物造型、场景造型、分镜头设计为例进行分析。该片选材自《全相二十四孝诗选》中的第六则故事《鹿乳奉亲》。该片采用中国传统水墨动画的表现形式展示中国传统的美德故事。片中人物造型古典化，水墨设色典雅，具有强烈的民族特色（图2-7～图2-13）。

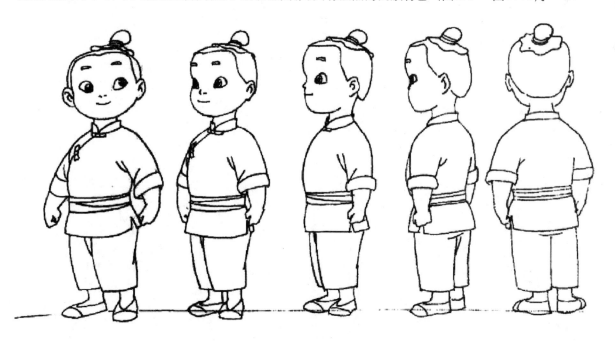

图2-7　人物造型图1（选自陆成法导演的水墨动画艺术片《鹿乳》）

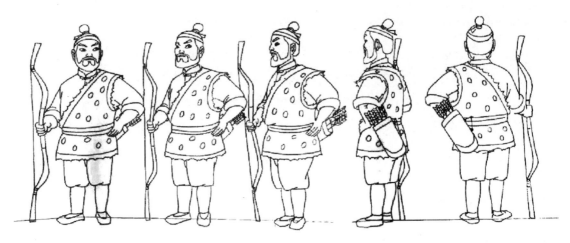

◆ 图2-8 人物造型图2（选自陆成法导演的水墨动画艺术片《鹿乳》）

◆ 图2-9 人物造型图3（选自陆成法导演的水墨动画艺术片《鹿乳》）

◆ 图2-10 鹿造型图（选自陆成法导演的水墨动画艺术片《鹿乳》）

图 2-11 人物比例图（选自陆成法导演的水墨动画艺术片《鹿乳》）

图 2-12 色彩造型图（选自陆成法导演的水墨动画艺术片《鹿乳》）

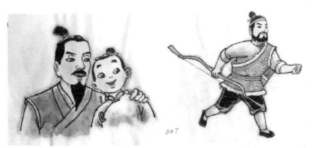

图 2-13 人物表情动态图（选自陆成法导演的水墨动画艺术片《鹿乳》）

**2．掌握背景设计**

导演、动画分镜头人员在掌握人物造型的基础上，对背景的掌握也很重要。要充分掌握和了解人物与环境的密切关系。导演要了解剧情发生的地点、时代和剧情所需要的环境配置。由于剧情中的人物生活在特定的环境中，那么背景设计就应把特定的环境及体现人物个性的特定背景的细节都要描绘出来；还要考虑到整个片子的风格效果，以及采用什么背景风格体现，各个场次的色调处理，对气氛的营造、背景道具的配置，导演都必须同背景设计人员进行商量、处理。同时，必须明确环境对人物的重要性。

下面以陆成法导演的水墨动画艺术片《鹿乳》的场景图为例进行说明。故事主要场景以鹿群生活的山中森林为主（图 2-14 和图 2-15）。

动画分镜头人员要根据背景场面设计稿，包括场景设计线稿和色彩气氛图来进行分镜头的绘制。以下是根据造型与场景设计绘制的水墨动画艺术片《鹿乳》的分镜头（图 2-16～图 2-22）。

◆ 图2-14 场景设计图1（选自陆成法导演的水墨动画艺术片《鹿乳》）

◆ 图2-15 场景设计图2（选自陆成法导演的水墨动画艺术片《鹿乳》）

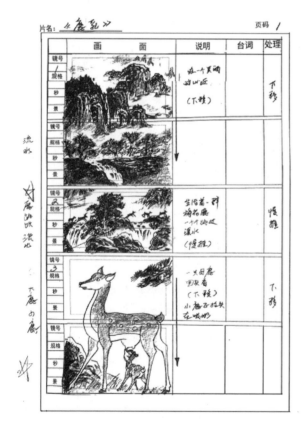
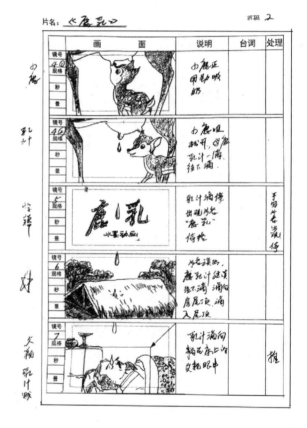

◆ 图2-16 分镜头图例1（选自陆成法导演的水墨动画艺术片《鹿乳》）

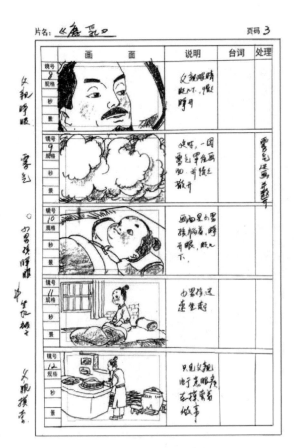
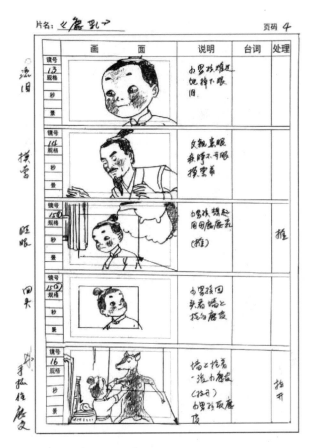

图 2-17 分镜头图例 2（选自陆成法导演的水墨动画艺术片《鹿乳》）

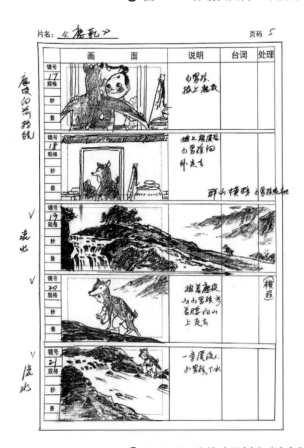
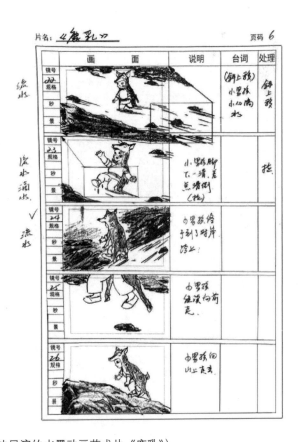

图 2-18 分镜头图例 3（选自陆成法导演的水墨动画艺术片《鹿乳》）

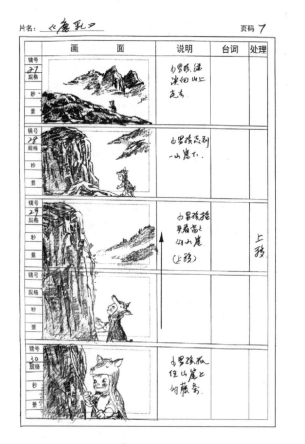

图 2-19　分镜头图例 4（选自陆成法导演的水墨动画艺术片《鹿乳》）

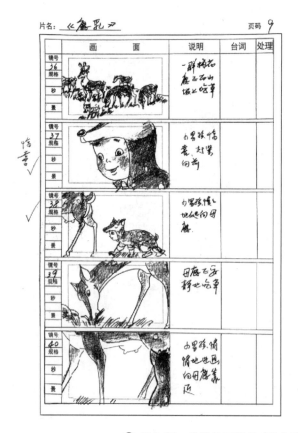
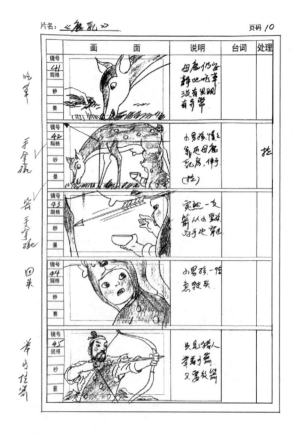

图 2-20　分镜头图例 5（选自陆成法导演的水墨动画艺术片《鹿乳》）

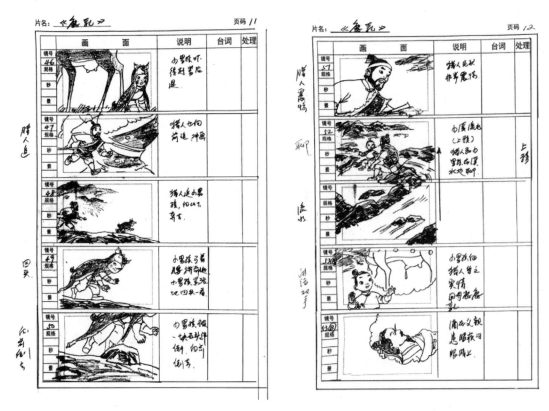

图 2-21　分镜头图例 6（选自陆成法导演的水墨动画艺术片《鹿乳》）

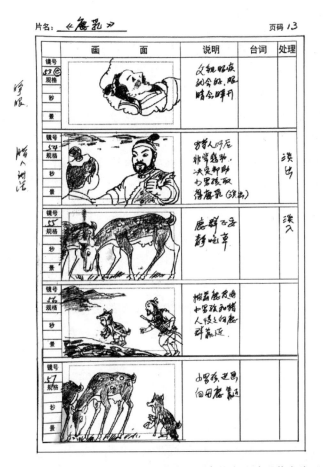

图 2-22　分镜头图例 7（选自陆成法导演的水墨动画艺术片《鹿乳》）

# 第二节　动画分镜头创作流程

　　动画分镜头一般由导演完成,这样导演能很好地控制影片的叙事结构和画面效果。有时导演也会请设计师来画分镜头,但他会把想法写清楚。比如在电视系列动画片中,导演会负责第一集,后面的集数交由副导演完成,导演会统筹全局并提出修改意见。有时为了赶进度,一部动画片的分镜头是由多人绘制的,这样导演的统筹工作就非常重要了。分镜头人员在着手绘制分镜头时,首先考虑的是怎样运用分镜头讲故事,而故事讲得生动与否,关键在于导演的能力。

## 一、构思阶段

　　在分镜头的创作阶段,第一步是要深入研究剧本、导演阐述和角色小传。与导演、制片、编剧等主创人员进行设计前的研讨,明确动画的主题。导演要依据剧本的主题思想、题材样式和剧情内容,明确动画影片的类型风格,然后确定叙述故事的方式。划分蒙太奇段落,确定哪些蒙太奇段落是重点表述的部分,在此基础上就可以确定各个蒙太奇段落所需的时间,然后认真研究每个蒙太奇段落的视听表述节奏,就可以大致确定每个蒙太奇段落的镜头数量。

　　第二步是对蒙太奇段落进行场面的细分,确定每一个蒙太奇段落包含的场面数量,以及每个蒙太奇场面应当大致包含的镜头数量。在阅读剧本时,应该考虑每场戏如何变得流畅。这些都准备就绪后,就可以确立绘制分镜头画面的创作思路与方法了。

　　第三步是根据导演阐述和剧本,在导演、编剧、分镜头设计师的共同努力下,将文学剧本改编为文字分镜头脚本,为绘制分镜头做准备。这一阶段要认真解决剧本中存在的所有问题。在这个阶段各种构思和想法尚未形成,头脑中有一段时间会比较茫然,就如同电影理论家布鲁斯·F.卡温（Bruce F.Kawin）所言:"在着手工作之前,也必须面对那种空白无知的时刻,这些工作包括:构想的产生,灵光乍现,构想成形时对结构和质感的逐渐修正,怀疑构想会变质,以及传递构想给观众的意义问题。"

　　当拿到剧本后,如何把文字剧本变成生动的画面形象呢？这就需要导演认真地进行构思,必须要确立一个特定的、适合剧情表现的方案。分镜头的过程实际上既是整理剧本的过程,也是一个再创作的过程。

　　对整部戏的总体节奏处理要做到心中有数,整个故事的高潮在哪里,怎么一波一波地向高潮推进,哪些情节是舒缓的,哪些情节是紧张的,都要明确。导演如何掌握剧情的整体性也是非常重要的,在把握重点的同时,也要协调处理好每一个局部与整体的关系。对故事的高潮处理,导演也要特别重视,把戏做足,分镜头要设计得翔实、充分。而对于一些不重要的过场剧情就要精简处理,那些妨碍剧情发展的多余部分就要舍弃,这样故事才更具有节奏感和感染力。也要把握好每场戏的环境气氛、人物情绪、情节的跌宕起伏等。所以这一阶段一定要认真捕捉和记录突然涌现的创作灵感。

## 二、草图设计阶段

　　该阶段的第一步是与概念设计师、角色设计师、场景设计师进行深入研究,确定角色造型、场景设计、视觉造型风格,特别是要对场面的方位结构图进行深入研究,确定动画的时空关系,对每个蒙太奇场面进行角色和摄像机的场面调度设计。

方位结构图包括环境方位结构图和室内方位结构图两种类型,有利于在分镜头设计师的头脑中进行动画时空的构思。方位结构图的主要作用体现在:明确建筑与环境之间的空间关系,保证不同镜头中场景结构关系的一致性;明确建筑外部和内部的构造、尺度;明确室内空间中家具、器物的摆放位置;明确角色大致的活动范围和几个主要活动区域,以及角色的动作支点、行为路线和方向;有利于确定摄像机的方位角度,以及摄像机移动拍摄的路线;还可以让动画主创人员能直观、明确地领会设计师的意图和构思,起到协调项目的作用(图 2-23)。

✦ 图 2-23 《龙猫》中主场景房屋的方位结构图

第二步是画缩略图。图是视觉化过程中的第一步,也是非常重要的一个步骤。著名导演王树忱曾说过:"在落笔绘制动画分镜头之前,导演要先把这一段剧情反复思考,要把文字内容理解成为画面形象并在脑中浮现,然后要在脑中'过电影'。"所谓"过电影"就是把对文字剧本的理解转化为画面形象,在脑海中像看电影一样,每个镜头,包括镜头的推、拉、摇、移处理,好比一部已经完成的电影在脑海中浮现,并反复几次,直到感觉不错,内容也比较连贯为止。

画缩略图要快而概括。缩略图的设计阶段主要是进行镜头设计,对视听表述过程进行深入分析,确定摄像机的镜头属性,根据剧本要求,需要确定虚拟摄影机的位置、高度,以及人物在画面中的场面调度。研究分镜头的视觉表述是否流畅,进行动画片的粗剪。在心里可能对画面效果有好几种不同的考虑,应该先把这些想法具象化,在纸上先画下来,再做比较评估。有时设计师的头脑中可能没有清晰的概念,那么他会在纸上边画边想,也可能随机地换掉几样东西,看看是否可能出现更好的镜头效果。

这时设计师可以用较快的速度,用类似火柴盒大小的构图,简单地勾画形象,把镜头处理及任务位置进行合理的布局。当你感觉这些镜头能较好地讲述故事,影视语言也比较通顺流畅时,就可以以这些小构图为依据,用较快速度大体在正式分镜头稿上勾画出来。这种方式主要是让导演把握画面的总体感,处理剧情所形成的总体构思,就不会因落入局部细节而忘了整体,导演要逐步培养对整体把握的能力。

在绘制缩略图时要勇于尝试,有时甚至是在下意识地进行创作。设计师对自己的所见所想任意发挥,毫无约束。只有在放下包袱,大胆创作的时候,才能收获很有创造性的想法。这些在初创阶段所做的努力后来往往会再做调整甚至被抛弃,但它们却为创作带来了更多的可能性。另外还有一种方法就是从排列画面开始,将基本的画面按照剧情的发展以线性顺序排列。这种方法创作的作品往往难以变得激动人心,也得不到令人惊奇的结局,但它却给分镜头稿创作者展示了一种"框架结构",它为后续的创作搭建了基础。创作时要富有想象力、弹性以及开放的创作心态,这一点很重要。即使画的缩略图不理想,但已经向着最终目标迈出了坚实的一步。

比如,车夫驾着马车沿路走来这个情节,可用多个不同的镜头来表现(图 2-24)。

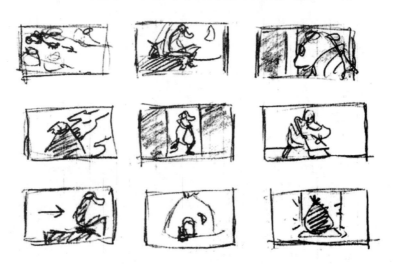

图 2-24　动画片分镜头缩略图

(1) 在场景中,用远景长镜头拍摄村庄以及车夫和马车。

(2) 当马车在某一个屋子前要停下来的时候,从同一镜头视角切换到中景进行拍摄。

(3) 用中近景拍摄车夫看向房子的画面。

(4) 特写镜头,从 3/4 侧后方视角拍摄老鼠挑开百叶窗从缝隙向外看。

(5) 特写镜头,手伸向车后的一个黑色麻袋。

(6) 从老鼠的视角开始,穿过百叶窗后,以手持相机的方式拍摄车夫把麻袋往屋子里拿。

(7) 车前视角,以中景拍摄车夫回到车上。

(8) 同样的视角拍摄车夫拿起缰绳驾车向前。

(9) 同样的视角拍摄马车离开的画面,同时发现麻袋留在了门前。

(10) 镜头缓缓地推向麻袋。

(11) 麻袋的特写。

第三步是要反复推敲画面与叙事的关系。初稿出来后,分镜头设计师要与导演、制片、角色设计师、场景设计师、动画师、后期制作人员一起对分镜头草图进行深入研究,讨论的过程本身就是一个不断揭示的过程。在讨论过程中,各种构思、联想和冲动会源源而至,每一名成员都会对视听表述出自己的理解和诠释,导演必须从一开始就清晰地表达自己在视觉方面的想法,而好的造型设计师、故事板设计师会补充导演的构想,使该动画片在视觉方面得到发展。

导演也要进一步推敲画面与叙事的关系。要确定调整哪些镜头和效果,同时还可以调整镜头的顺序,进一步完善视听表述的效果。要理解镜头的角度、镜头的景别选择、镜头运动及它们是如何被组接到一起的。首先,分镜师要把握好客观镜头与主观镜头的关系。例如,有几个人在爬山中相遇,那么,导演就应先用客观镜头表现山

和景色,山中一条小路,有两个人从小路这边向上爬去,而另一人从山上下来,结果相遇。这样,运用客观镜头就把这些环境和任务活动交代清楚了,也让观众看到了山的环境及小路上的几个人是在什么位置。然后按照情节的发展,这几个人说话的情景可以采用主观镜头与客观镜头相互交替的方式,采用多个景别和角度,以及用正打和反打等各种镜头,使镜头间的调度和转换有序而不呆板,要把这一段故事叙述得很清楚。

另外,在设计分镜头时,无论画面怎样变换角度,都要受到轴线规律的制约,否则往往会出错,造成镜头画面凌乱,看起来使人感到很别扭。要根据剧情的发展,确定在一段戏和一组镜头中如何选择各种不同景别,要把全景、中景、近景和特写等运用得十分恰当,使观众看得自然流畅。尤其是在处理一大段对话镜头时,更要很好地去推敲。交替采用主观镜头和客观镜头,并采用不同视距和角度的镜头、空景镜头、画外音等进行穿插,就会使镜头组接非常生动、自然。如果只是采用连续数个近景画面,就会使整部电影都显得呆板、枯燥,缺乏艺术性。但是不同的景别和角度也不能毫无章法地乱用,不要给观众产生紊乱的感觉。如镜头一会儿用大全景,一会儿又用大特写;一会儿拉镜头,马上又推镜头,然后立即拉镜头等,这些做法都会造成画面混乱及毫无节奏。

因此,为了使镜头组接看起来自然、流畅。最好要依据情节的发展和变化采用合适的景别,使过渡比较平缓。当导演站在观众的立场上时,就会自然地依据情节发展而改变景别和处理各种镜头。

为了使整个影片更富有节奏感,对一些抒情、追忆、回忆等富有感情的段落可以运用一些慢镜头、慢推、长叠等手法,或采用空景推移、人景重叠等,把这段感情戏做足。把角色内心情绪起伏以及行为动作、说话语气等镜头适当拉慢节奏,往往会产生较好的效果。这种较强的节奏感会使故事叙述得更生动,更能打动观众。

分镜头设计师不仅要有能将文字转化为动画时空表现形式的良好视觉思维能力、表现能力,还要能协调好自己的创造力和制作要求之间的关系,协调好设计质量和制作周期的关系,协调好表现形式与制作手段之间的关系。

## 三、镜头画面设计阶段

在分镜头草图都画完后,首先要对草图设计阶段的方案进行评价、选择、综合,再依据文字分镜头脚本和分镜头草图进行镜头画面的设计、精画。在正式进行镜头画面创作之前,要进行视听素材的搜集和整理,首先要取得动画角色和动画场景审定的最终设计稿。搜集一些和动画片相关的视觉素材文件,如中外建筑史图片、中外服装史图片、特殊地域的建筑图片、特定地域的风俗图片及绘画或摄影作品中可以进行构图、光影、色彩借鉴的图片。还可以有计划地观摩一些题材相关、风格接近的电影,研究其中的镜头画面设计、视听表述风格、场面调度方式、角色表演等。

很多分镜头设计师习惯于使用照相机进行镜头画面的初始构思,寻找一些与场景设计风格近似的建筑、风景名胜地,找一些临时的演员,依据分镜头草图拍摄合理取景的照片,并经常研究建筑透视和摄像机角度,还会拍摄一些图片作为角色动作的参考。由于现在的数码照相机用起来非常方便,获取图像文件很便捷,大量图片素材的积累往往给后面的分镜头创作带来很多有价值的参考。

仔细检查每个镜头的处理是否满意、恰当,保证整部戏叙述得比较清楚、生动以后,就可以对分镜头的每个画面进行精画。分镜头精画包括依照造型对人物角色的形象进行确定,透视要准确,并按画面的透视效果配上背景。这主要体现了设计师的绘画功底。如果设计师绘画功底扎实,就可以又快又好地把分镜头画得很精美。在精画的过程中,要对每个镜头进行审视,如有不合适的,还可以重新调整(图 2-25 ~ 图 2-27)。

在整理素材的基础上进行分镜头的创作,既可以采用手绘方式,也可以采用数位绘画的方式,即利用手绘板或手绘屏进行创作。如图 2-28 所示为美国无极黑工作室采用数位绘画方式绘制的故事板。镜头画面设计阶段的任务比较重,一定要严格依照品质要求、工艺规定、时间安排和制作周期进行创作。

图 2-25　动画分镜头图例 1

图 2-26　动画分镜头图例 2

图 2-27　动画分镜头图例 3

图 2-28　选自美国无极黑工作室出品的动画分镜头

有些分镜头创作软件（如 StoryBoard Quick、Toon Boom Storyboard 等）包含很多实用的功能，甚至一些故事板创作软件中还包含动态故事板的功能，可以一边绘制，一边为动画加入声音，不断预演动态故事板的视听效果（图 2-29）。

图 2-29　电子分镜头创作软件

再填写内容和对白。将剧本内容与画面内容对照，把画面需要说明的内容填写在内容栏里，把角色说的话填写在对白栏中。根据画面的情况，导演除了添加内容和对白，也可做一些文字上的调整。另外，当镜头需要特效处理时，如推、拉、摇、移，音乐处理，镜头顺序号及借用什么镜头、规格等都要填写清楚。

最后计算镜头时间，对每个镜头需要的时间进行计算，并填写上去。计算时间往往麻烦一些。首先明确某集内容是 11 分钟还是 22 分钟，那么以后每个镜头叠加时间时最好比原定时间多 30 秒，供以后剪辑调整时用。有效果不好的地方需要剪掉，有的镜头需叠出、叠入，有的镜头需要挖剪等，都要消耗一些时间。留得时间太少，以后如果不够，会造成片长短缺。那么怎样来计算每个镜头的时间呢？

一般来说，动画片的每个镜头平均都在 3 秒左右。如按 11 分钟一集测算，去掉片头和片尾共 2 分钟时间，还有 9 分钟的正片时间，合计 540 秒，再加上 30 秒，就是 570 秒。假设一集共有 180 个左右镜头，每个镜头平均 3 秒左右。在算秒数时，如果超 3 秒的有多少镜头，那么就要相应的镜头少于 3 秒，以争取平衡。在算对白的秒数时，可以在心里默默讲对白的内容并看秒表，反复几次，就可以大概估算出时间了。还有一个简单的方法是数对白字数，一般讲话是每 4 个字用时 1 秒，1 秒讲 5~6 个字是快速讲，1 秒讲 3 个字是慢速讲，再算上讲话时的停歇喘气，就能较准确算出所需秒数了。最后把所有镜头秒数相加，如总的秒数大于或小于规定的秒数，就再调整一次，一直到与所需的总秒数相符合为止。

以上计算镜头时间采用的是估算的方法，在具体操作时，应该视具体的情节内容和分镜头的叙事风格来定，要在有限的时间内充分发挥艺术创作的作用。

这一阶段需要比较充分的时间，但所有花费的时间和精力都是值得的，因为分镜头环节是整个动画制片环节中最后一个花费相对较少的阶段，也是合理分配资源并避免潜在问题进入制作流水线的最好阶段之一。

## 四、审定和细化设计阶段

这一阶段要对分镜头设计稿进行最终的修改、调整、审定。对于一个大型的动画项目,分镜头可能是由不同的设计师共同创作的,所以这一阶段要对分镜头的镜头画面造型风格、视听表述风格、角色表演风格进行统一。有些影视动画项目,依据蒙太奇段落划分,有些则依据分集划分,有些依据蒙太奇场面划分,但都要多人进行协作。在这一阶段还要对制作难度、技术实现的可能性、工艺设备要求、工作量进行权衡,在综合考虑成本预算的基础上确定故事板设计方案。如图2-30所示,在动画电影《蒸汽男孩》的第409个分镜头中对画面的制作工艺进行了标定。

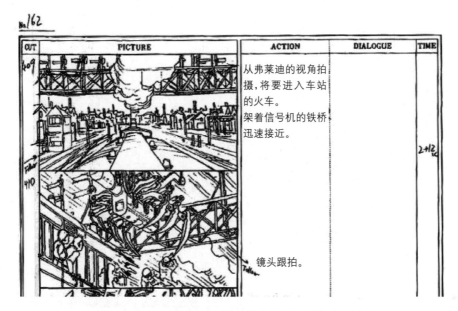

图2-30　日本动画电影《蒸汽男孩》分镜头图例1

经过审定的分镜头还需要进行誊清。在制作一些低预算的电视动画片时,分镜头的画面往往经过放大复印后直接作为动画设计稿使用。而制作经费比较充裕的动画项目,会从分镜头画面中抽取一些关键地进行细化设计,可对角色动作、场景布光、镜头的色彩属性进行深入设计,以便更好地指导后续的创作过程。有时还要为一些关键镜头画面绘制概念设计稿、色彩设计稿等(图2-31～图2-33)。

## 五、动态故事板和三维动画预演

一些动画制作公司会依据镜头画面持续的时间和先后顺序将分镜头画面排列起来,配上临时的对白、音效、音乐,一同剪辑成动态分镜头,用于研究故事表述的结构、视听语言的配合、剧情的节奏、镜头的节奏、角色动作与摄像机运动之间的配合关系、角色的视听形象是否饱满等,这实际是动画片的粗剪版本,要考虑到动作的连续、语言的节奏、情绪的贯穿、镜头的运动、画面的造型、时空的关系等因素。

动态分镜头在大投入的动画电影制作过程中会非常有价值,可以尽早发现并避免问题。另外定稿后的"动态分镜头"还可以直接作为"粗剪"的项目工程文件,以后制作好的动画草稿可以替换视频轨道上相应的段落,然后进行"线检"和"动检";用描线上色完成后的动画稿替换视频轨道上对应的动画草稿,再进行"最终检测"。这时的"动态分镜头"已经成为项目工程管理文件,哪个部分没有完成会一目了然。

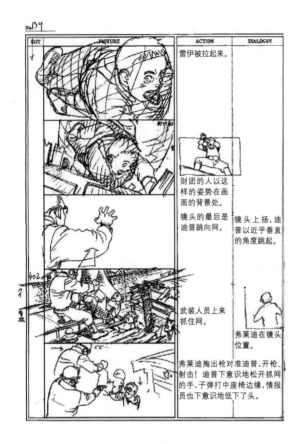

图 2-31 日本动画电影《蒸汽男孩》分镜头图例 2

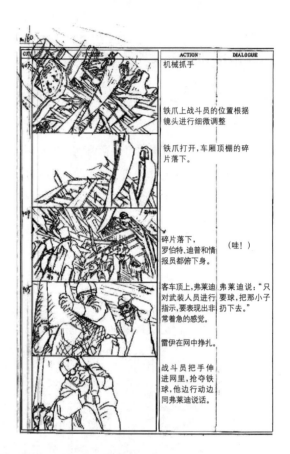

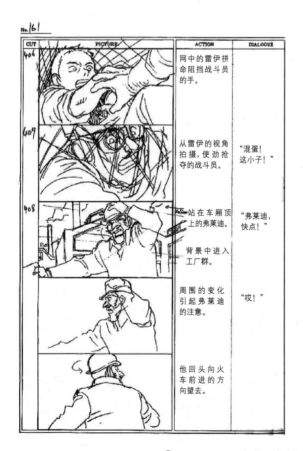

图 2-32 日本动画电影《蒸汽男孩》分镜头图例 3

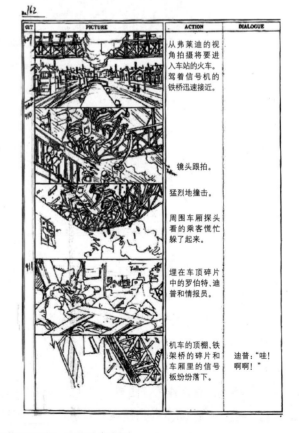

图 2-33　日本动画电影《蒸汽男孩》分镜头图例 4

用合成后的镜头与录制好的声音替换视、音频轨道上对应的临时片段后，就形成了粗剪的影片。在三维动画制作过程中，会依据故事板制作三维动画预演，即利用低精度的三维模型（面数较少、结构简单、包含简单的结构色彩）搭建场景，摆放角色，渲染粗糙的镜头画面，配合初始化的声音后，再剪辑成三维化的"动态分镜头"。三维动画预演主要研究故事的视听表述、角色调度、场景构成、摄像机机位调度、初始灯光等（图 2-34）。

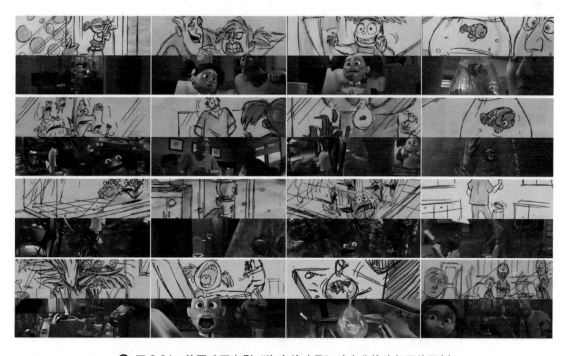

图 2-34　美国动画电影《海底总动员》动态分镜头与正片图例

## 第三节 动态分镜头

如果每一段故事板的详细镜头绘制完成,并且在导演和整个剧组那里都能通过,那么就可以把这个片段放在计算机里合成动态分镜头了。动态分镜头脚本是将静态的分镜头画稿合成到一起,加入适当的配音,形成具有鲜明节奏的连续画面。通常是用后期软件确定每个镜头的长度和运动效果。如果制作条件允许又需要大量运动镜头,还可以用三维软件制作。动态分镜头可以让故事的节奏和逻辑性令人一目了然,以便调整需要增减的镜头,更有利于以后的制作。

凡是可以产生连续动态图像的软件都可以用于动态故事板的制作。无论是二维动画还是三维动画,在这个步骤都可以适当地结合后期软件,使动画更加专业。

**思考和练习**

1. 如何把剧本转化为文字分镜头?
2. 动画导演在着手画动画分镜头之前,应做哪几方面的准备工作?
3. 动画导演在研究剧本的基础上,如何确定影片的风格?
4. 在塑造人物形象、确定造型风格时,导演需要做哪些方面的工作?
5. 在背景场景的分析和掌握上要注意哪些方面?
6. 绘制分镜头画面的步骤有哪些?

# 第三章 分镜头中的透视应用

**学习目标**

通过本章的学习,使学生掌握分镜头中的各种透视原理、不同镜头类型中的透视变形规律及操作方法。

**学习重点**

使学生掌握绘制分镜头时的透视原理,熟练掌握其基本方法和规律。

动画分镜头画面展现的是具体形象,因此动画的构思与文学的构思不同,必须视觉化、具体化。作为导演必须要精通各种电影处理手法,要善于运用影视语言来讲述故事,同时,导演也必须是一名绘画水平较高的画家,能熟练地画出想象中的角色动作和背景。因此,对画面的构图、透视、人物结构和比例等都要很熟悉,这样,才能得心应手地进行分镜头画面的创作。

## 第一节 掌握镜头画面的透视

### 一、分镜头画面中透视的重要性

透视的概念是建立在人的眼睛如何观看这个世界的基础之上的。我们的眼睛总是在运动中扫视物体和周围的环境,因此我们从不同的位置观看这个世界,物体也会呈现出不同的形态。动画画面都是处在一个立体的空间内,那就涉及透视问题。动画分镜人员必须掌握镜头画面的透视,需要把人物放到一个模拟的空间舞台上,也就是在纸上呈现我们想象的空间,这就需要用透视的方法来模拟主体,要在虚拟的场景空间中用假想的虚拟摄像机选取拍摄的角度与高度,并配合光影来达到立体效果。

为了正确地把人物与场景画精确,就要对透视原理有所了解。设计师在绘制分镜头时,需要深入了解并掌握使物体呈现一定维度和距离感的一些视觉法。理解透视的作用能让设计师从不同的视点考虑虚拟摄像机的拍摄效果,从而正确表现场景空间。

## 二、透视的要素

线透视是一种把立体三维空间的形象表现在二维平面上的绘画方法，使平面的画呈现出立体感。透视画法要遵循如下的规律并关注以下要素。

（1）地平线：观察者的眼睛高度决定了地平线的高低。地平线指的是观察者视线中的水平线。

（2）视点：绘画作者眼睛的部位。

（3）视中线：由视点向视锥底面所作的垂直线，即视点与视圈中心的连线。通常把视点到视圈的垂直距离称为视距。

（4）视平线：与绘画作者眼睛等高平行的水平线，即通过心点所画的水平线。

（5）原线：与画面平行的直线，在视圈内永不消失。相互平行的原线在画面上仍保持平行，没有灭点。

（6）变线：与画面不平行的直线。这种线段一定会消失，相互平行的变线会消失于同一灭点。

（7）灭点：又称消失点，即与画面不平行的线段（相互平行，如铁轨）逐渐向远方消失的一个点（包括心点、距点、天点、地点、余点）。

① 心点：又称主点，是视中线与画面的垂直交点，是平行透视的消失点。

② 距点：视平线两端与视圈相交的两个对称点，离心点的距离等于视点到心点的距离。

③ 天点：近低远高并向上倾斜线段的消失点，在视平线上方的直立灭线上。

④ 地点：近高远低并向下倾斜线段的消失点，在视平线下方的直立灭线上。

⑤ 余点：与地面平行，但与画面不垂直的线向余点集中消失。余点有许多个，和焦点处于同一水平线上，每个和画面不同的角度都有一个不同的余点。

当人们平视时，焦点和余点都处于地平线上，仰视图焦点向天点靠拢，俯视图焦点向地点靠拢。

## 三、透视的类型

### 1. 一点透视（又称平行透视）

所有的透视线集中于一个消失点，直立面呈垂直状态，正面与地平线平行，垂直线与地平线呈直角。它的透视特征是有一条以上的线与视平线平行，只有一个灭点。一点透视的画面比较稳定，在动画中经常出现。用一点透视法可以很好地表现出远近感，常用来表现笔直的街道，或用来表现原野、大海等空旷的场景。此外，如果在室内场景中运用，还可营造出房间宽敞舒适的感觉（图3-1和图3-2）。

### 2. 两点透视

两点透视又称为成角透视，由于在透视的结构中有两个透视消失点，因而得名。成角透视是指观者从一个倾斜的角度而不是从正面的角度来观察目标物，此时观者会看到各景物不同空间上的面块，也会看到各面块消失在两个不同的消失点上，这两个消失点均在水平线上。成角透视在画面上的构成从各景物最接近观者视线的边界开始，景物会从这条边界向两侧消失，直到水平线处的两个消失点为止。两点透视画出的物体有主体感，也比较美观（图3-3和图3-4）。

# 第三章 分镜头中的透视应用

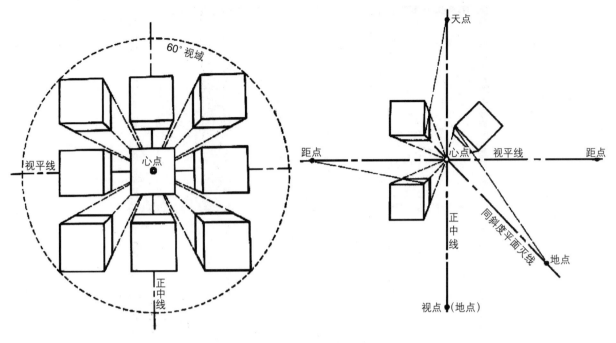

◆ 图 3-1　一点透视图

◆ 图 3-2　《千与千寻》分镜头一点透视实例图

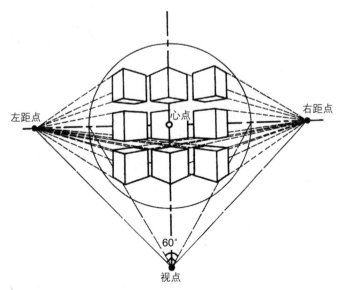

◆ 图 3-3　两点透视图

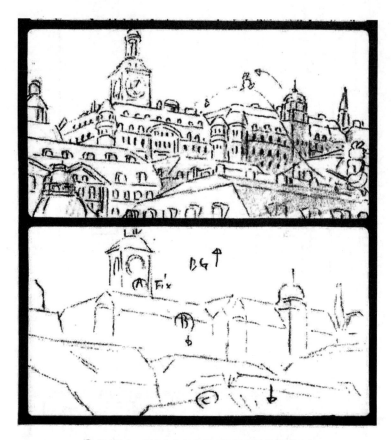

图 3-4 《魔女宅急便》两点透视使用实例

### 3．三点透视（又称成角透视）

在物体成角是仰视或俯视的情况下，所有边线消失在三个消失点，其中有两个消失点在地平线上，另外一个消失点在地平线下方或上方。三点透视使物体的空间感更强。

另外，选择消失点的远近对物体有很大的影响，太远了会使物体变得平板而缺乏生动感，但太近了又会使物体扭曲变形，因此，必须选择适当的消失点使画面达到完美的效果。这种透视关系只限于仰视与俯视。通过三点透视可以表现建筑物高大的纵深感（图 3-5 和图 3-6）。

图 3-5 三点透视图

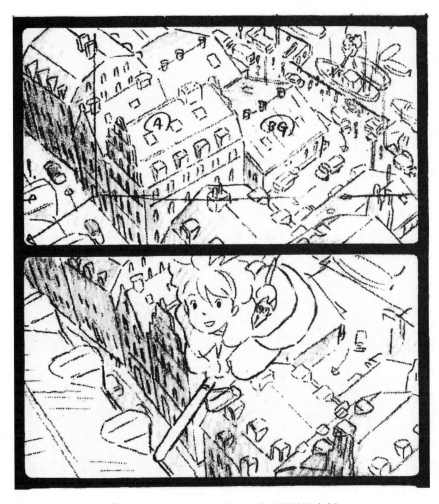

图 3-6 《魔女宅急便》三点透视使用实例

### 4. 曲线透视

我们在研究平行透视、成角透视、倾斜透视这三种透视时都是通过直线来描绘,主要是用来研究人为景观的某些空间关系,因而我们又把这三种透视统称为直线形体透视。而在无限复杂的大自然中,除了直线形体以外,还存在大量的非直线形体,即曲线形体,我们把非直线形体透视称为曲线透视。

在一个平面内的曲线称为平面曲线;在空间中的曲线称为立体曲线,如我们常见的螺旋线、螺旋楼梯等。平面曲线和立体曲线又分为规则曲线和不规则曲线,规则曲线如圆、椭圆、抛物线;不规则曲线是指无规律的任意曲线,如山、水、云、小路、人物、图案花纹等,多表现为自然形态。因为不规则曲线毫无规律可循,所以中国山水画的透视才选择散点透视法。由于曲线不像直线那样始终保持一个方向并且最后会直接消失,而是不断地转向,因此不易直接确定透视图。

圆形的透视绘制方法一般采用间接的直中求曲、方中求圆的方法,是在直线透视的变化中寻找曲线的轨迹方法,用平行透视画法是比较方便的。如图 3-7 所示,设画面处在最前边,移正方形一边到基线上,画出正方形透视。作中心线与正方形各边相交并得 1、2、3、4 四点。过 $C'$、$O'$、$E'$ 三点作线交过 $M$ 点并与 $AB$ 平行的线于 $D$ 点,得 $5'$、$7'$ 两点。从 $M$ 点向 $5'$、$7'$ 连线,其延长线交 $C'$、$F'$ 于 $A'$、$B'$ 两点。过 $A'$、$B'$ 两点向下作正方形竖边的平行线,与正方形对角线相交得 5、6、7、8 四点。用光滑曲线连接 1～8 点即完成作图。无论我们是要画一个正圆形还是被拉长了的椭圆形,两条轴线的相对位置是不变的,这些对角线就能帮助我们找出圆形的每一段弧线。

图 3-7　曲线透视图例

### 5. 缩短透视

缩短透视是当我们把一个物体的透视缩短了,让物体的一部分看上去和我们更靠近,而另一部分则相对离开。如我们让横放的一根管子的一头朝我们转过来时,我们能看到的部分会越来越少,一直到最后只有管子圆形的一头。透视缩短法就是要破除我们对物体的这种认识,然后依据透视原理进行绘画。透视缩短法给人一种纵深的感觉。比如绘制一座建筑物时,我们能看到的部分一定比一个低角度镜头中的画面所显示的建筑物范围要少。如著名的油画作品《死去的基督》画面就运用缩短透视精确展现了人物正面纵向的透视关系（图3-8）。

### 6. 散点透视

散点透视也叫"移动视点",是中国画的一种透视方法,观察点不是固定在一个地方,也不受视域的限制,而是观察者根据需要移动立足点进行观察。凡各个不同立足点上所看到的东西都可组织进自己的画面中。中国山水画之所以能够表现十分辽阔的场景,正是运用这种独特透视法的结果。

### 7. 倾斜透视

倾斜透视有以下两方面的情形：一是一个平面与水平地面成一边高一边低的倾斜情况,这种斜面在画面中变线消失于天点或地点,如楼梯、斜坡、瓦房的屋顶等。二是景物本身没有倾斜面,但由于景物特别高大,而观察它时距离又很近,必须仰视或俯视才能看到全景（如高层建筑物）,在这种情况下原本直立的景物也产生了倾斜的视觉效果（图3-9）。

### 8. 空气透视

空气透视法为达·芬奇创造。其表现为借助空气对视觉产生的阻隔作用,物体距离越远,形象就描绘得越模糊；或一定距离后物体偏蓝,越远越偏色越重。其突出特点是产生了形的虚实和繁简的变化、色调的深浅变化等艺术效果。这种色彩现象也可以归类到色彩透视法中去。晚期哥特式风格的祭坛画常用这种方法加深画面的真实性。

中国画中所谓"远人无目，近水无波"，部分原因就在于此。如图 3-10 所示为日本动画片中应用了空气透视后的效果。

图 3-8　缩短透视图例（曼特尼亚油画作品《死去的基督》）

图 3-9　倾斜透视图例

图 3-10　空气透视图例（选自日本动画电影《幽灵公主》）

**9．重叠透视**

前景物体在后景物体上，使物体的一部分重叠，能让观众产生空间感。当一个物体被重叠在第二个物体上时，第一个物体看上去就会比第二个物体离我们更近，这一法则能表现任何距离，而且能创造很好的纵深感。在绘制分镜头时，我们可以使人物或物体重叠一部分来创造一定的纵深感（图 3-11）。

## 四、视平线的高度

视平线就是与眼睛平行的一条线。当我们站在任何一个地方向远方望去时，在天地相接或水天相连的地方有一条明显的线，这条线正好与眼睛平行，这就是视平线。视平线对画面起着一定的支配作用，不同高低的视平线会产生不同的效果。

图 3-11　重叠透视图例（选自日本动画电影《魔女宅急便》画面分镜头）

低视平线构图：视平线在人物的腹部以下，或处于地面一带，造成画面上呈现的是对大部分物体的仰视效果。

中视平线构图：视平线在人物的胸部到头部一带，可造成身临其境的效果。

高视平线构图：视平线在人物的头部以上，视平线高会使视野开阔，描绘的景物可更多地展现在人们面前，有"欲穷千里目，更上一层楼"的效果。

按照透视学的原理，在视平线以上的物体，如高山、建筑等，呈现为近高远低、近大远小；在视平线以下的物体，如大地、海洋、道路等，呈现为近低远高、近宽远窄，向上延伸左右两侧的物体（图 3-12 和图 3-13）。

图 3-12　低视平线构图（选自日本动画电影《蒸汽男孩》画面分镜头）

图 3-13　高视平线构图（选自日本动画电影《人狼》画面分镜头）

在设计与绘制动画分镜头时,会有两种不同的镜头画面,即客观镜头画面与主观镜头画面。在客观镜头画面中,摄像机以旁观者的视点来观察剧情的发展;在主观镜头画面中,摄像机以剧中某个角色的视点来观察剧情的进展。对于客观镜头画面,视平线高度的选择比较自由,可以以1.65米(眼睛到基面的垂直距离)作为标准视点的高度,模拟局外人对画面的观察视点,也可以以任意视点,如俯视、仰视、鸟瞰等展现整个动画画面(图3-14)。

图3-14 客观镜头仰视及俯视的分镜头画面(选自日本动画电影《蒸汽男孩》)

对于主观镜头画面,视平线的高度一定要与特定角色的视点高度相匹配,如《花木兰》中蟋蟀的主观镜头视点的高度(图3-15)。

图3-15 主观镜头画面(选自美国动画电影《花木兰》)

### 五、掌握空间构图能力

在画分镜头画面前,导演经过对剧本的分析、理解、思考,已初步在头脑中形成了角色形象的轮廓,这也是我们常说的"过电影",导演已让未来的动画片在头脑中清晰地活动起来。但导演如何把这些已构思好的画面内容通过画笔表现出来呢?这就需要导演把角色和景物组织起来,放在一定的空间内,选取最合适的位置来安排人物和处理景物,使画面变得更合理、更符合剧情,让人看起来也更舒服,这就需要导演具有空间构图的能力,能够随着视距、视角、人物朝向、机位高度、人物运动、观察视野等的变化,找出相应的透视关系、远近关系和虚实关系。

在进行动画片画面构图时,先要进行充分考虑,对每一场中角色与景物的关系作充分安排。尤其在同一段场景中,构图的调度必须充分考虑到人物与场景及物件之间的同一性。人物所站的位置不能因构图的变化而随意变换位置的方向。因此在画分镜头时,先要画出平面图,明确示意人物与景物的关系,明确人物的调度和机位调度的走向和位置,以及人物与人物的关系、位置等;这样导演在设计分镜头时就会非常清楚人物的调度及各种关系。因此,动画导演应该对角色及其所处的场景了如指掌,尽量选择最好的角度和方向,把人物角色放在最合理的空间中,只有这样,导演才能得心应手地创作出理想的动画片(图3-16)。

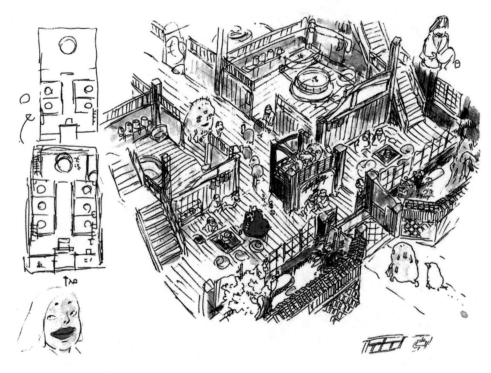

◆ 图3-16 日本动画电影《千与千寻》中的场景平面图

## 第二节 不同镜头类型中的透视变形

镜头画面的纵深也能通过不同的镜头类型来创作。在三维动画影片的制作中,需要模拟真实的光学镜头来形成与实拍电影摄影镜头逼真的画面效果,三维设计师会运用计算机软件模拟真实场景来制作影片镜头。二维动画影片中经常用模拟焦点和景深的方法实现画面的主次及虚实变化。

## 一、景深

景深是指画框中物体前方或者后方的焦点之内的范围大小,这是在画面中表现纵深感的一种方法,这种方法经常运用在电影和动画片的创作中,可以引导观众的视线移到镜头中特定的细节部分。如果将焦点放在前景位置的人物身上,而背景是失焦的,就称为浅景深,此时我们的眼睛就会很自然地关注那些在焦点以内的人物和物体。如动画电影《僵尸新娘》中的一场戏就使用了这种技巧。镜头开始把焦点放在初次见面的两个年轻人身上,然后又将焦点移到后来出现的女主人公身上(图3-17)。

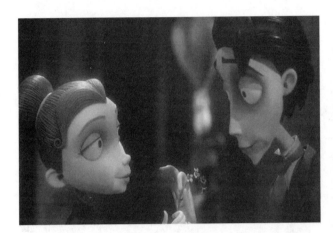
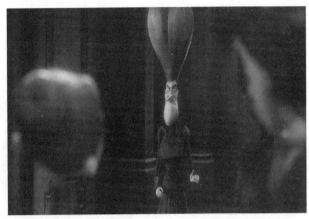

图3-17　焦点移动镜头(选自美国动画电影《僵尸新娘》)

如果前景和背景同时在焦点以内,则称为大景深镜头,这是一种同时保留前景、中间场景和背景的方法。

## 二、镜头的类型

摄像机的镜头在决定一个画面的景深方面发挥着重要作用。镜头有三种主要类型,分别是广角镜头、标准镜头和长焦镜头。在表现空间关系时,以不同焦距的镜头拍摄同样的景物,得到的空间关系会完全不同(图3-18)。广角镜头中前后景大小对比明显,纵深感强;长焦镜头中前后景大小对比并不明显,空间纵深表现力弱,有压缩空间的效果;标准镜头介于广角镜头与长焦镜头之间,比广角镜头的空间表现力弱,比长焦镜头的表现力强。

### 1. 标准镜头

标准镜头是指焦距在40～55毫米的摄影镜头。标准镜头所表现景物的透视与人们的目视效果比较接近,显得较为自然。这是所有镜头中最基本的一种摄影镜头,动画片中大部分是这类镜头(图3-19)。

无论是长焦镜头还是广角镜头,往往都展现了一种人为的、主观的影像风格。相反,标准镜头与人眼的视觉效果相似,不会人为地压缩或拉伸景深空间,而是客观地呈现空间中的一切事物。

### 2. 广角镜头

(1)广角镜头的概念。广角镜头是指视角宽为60°～90°、焦距为24～35毫米的摄影镜头。广角镜头也称为短焦镜头。

广角镜头　　　　　　　　　　标准镜头　　　　　　　　　　长焦镜头

🔺 图 3-18　各种焦距镜头表现人景关系效果示意

🔺 图 3-19　标准镜头（选自日本动画电影《千与千寻》）

（2）广角镜头的特点。

① 由于广角镜头的造型特点是视角大，具有表现开阔空间和宏大场面的有利条件，所以适合拍摄具有多层景物的远景和全景画面，它能将近距离和远距离的景物和人物更多地收进画面，表现出一种集纳四面八方景物于一体的容量。

广角镜头有利于表现宏伟的群众场面、辽阔的田野、壮观的建筑以及复杂、纵深且有多层景物的场景。但由于它的影像放大率较小，一般不用于拍摄近景、特写（图3-20）。

图 3-20 广角镜头 1（选自美国动画电影《星银岛》）

② 广角镜头景深大，改变景物空间透视关系的能力不仅反映在画面的深度空间上，也反映在画面的纵横二维空间上，它在纵向空间中的夸张效果使景物显得更加高大、雄伟。

③ 广角镜头对纵向运动的被摄对象的速度有夸张作用，因此可以利用这种特性强化纵深运动的速度感。比如，用于拍摄汽车和人前后追逐等场面时，可用广角镜头来加强速度感并渲染惊险气氛。如《汽车总动员》中赛车的纵向镜头就采用了广角镜头，强调了纵深运动的速度感（图3-21）。

图 3-21 广角镜头 2（选自美国动画电影《汽车总动员》）

④ 广角镜头因有景深大、透视效果强的特点，所以可以把一个更大范围的深远空间保持在画面的焦点上，使前后景物都处在清楚的视域区内。在设计画面时，充分利用镜头前景、中景、背景的景物空间，可使画面呈现出立体、多层的造型效果。

（3）特殊广角镜头——球面镜头。球面镜头是指视角接近或等于180°的镜头，其视角处于众多镜头之冠。这类镜头一般焦距极短。在135毫米底片格式下，16毫米或焦距更短的镜头通常即可认为是球面镜头。绝大部分的球面镜头是定焦镜头，只有少部分是变焦镜头。球面镜头的镜面似鱼眼向外凸出，所以也称鱼眼镜头，它所拍摄的景物会呈现出像鱼由水中看水面的效果。导演可使用球面镜头的夸张变形效果来营造透视感。

利用球面镜头表现人物的脸部时，五官比例的改变及位置的"移动"会使之面目全非，产生特殊的透视变形效果，可以表现人物不同的心态、情绪。如动画电影《超人总动员》中就用球面镜头表现老师的形象。学生捉弄了老师，在讲台的凳子上放钉子，老师感觉是他，可又没拿出更有力的证据，眼看就让他溜走了，老师有点气急败坏，这时运用球面镜头使老师的鼻子变大，耳朵变小，使靠近镜头的一只眼睛变得过大，充分表达了影片中老师十分气愤的心理状态与情绪（图3-22）。

图 3-22　鱼眼镜头（选自美国动画电影《超人总动员》）

### 3. 长焦镜头

长焦镜头一般是指焦距 200 毫米以上的镜头，视角为 20°～30°，景深短。长焦镜头的特点如下。

（1）长焦镜头视角较窄，并有"望远"的效果，即使在远距离拍摄主体时也能够拍摄出被摄主体的小景别画面，可将相当小或远的东西收入景框内。长焦镜头常用于表现较远处的物体，可突出地表现被摄主体或展示其细节，如眼睛、戒指或某一细节的特写。在拍摄实践中，利用其远摄功能可调拍距离较远的拍摄对象，追求真实自然的艺术效果（图 3-23）。

图 3-23　长焦镜头 1（选自美国动画电影《僵尸新娘》）

（2）长焦摄影镜头的景深小，除主体以外，前后景都处于模糊状态，可用于把不可回避的杂乱背景处理成虚像，以减少杂乱背景的干扰，达到突出主体的目的。如动画电影《玩具总动员 2》中，镜头中除了主体人物以外，背景都极度虚化，有力地表现出了主体人物（图 3-24）。

图 3-24　长焦镜头 2（选自美国动画电影《玩具总动员 2》）

（3）长焦镜头压缩了现实的纵向空间，画面的纵深感和空间感弱，使镜头前纵深方向上的景物与景物之间的距离减小，多层次景物有远近相聚、前后重叠在一起的感觉。压缩纵向空间是长焦镜头的一个重要造型功能，把

多层景物和人物压缩在一起,产生了一种在一个小的空间中拥挤着较多形象的效果,加强了画面拥挤、堵塞和紧张的感觉,可调动观众对画面形象的注意和兴趣。如在《小马王》中,小马王被抓入军营后看到了军营中被驯服的马匹列队训练时就用了长焦镜头。正是由于长焦镜头压缩了纵向空间,才能够形成人物、马匹等相互叠在一起的画面效果,使整个画面十分丰满而富有紧张的氛围,给观众留下了深刻的印象(图3-25)。

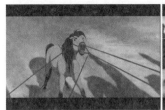
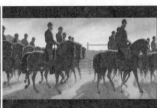

✝ 图3-25　长焦镜头3(选自美国动画电影《小马王》)

(4)长焦镜头在表现运动主体时,对横向运动表现动感强,对纵向运动表现动感弱,不同焦距的摄影镜头还可以体现不同的画面视觉节奏。长焦镜头拍摄横向运动的物体时,前后景在画面中变化快且虚,横向跟拍运动物体可以获得横向跟移的效果,增强画面的视觉节奏感,可以表现紧张、不安和欢快等情绪。如《汽车总动员》中赛车的横向镜头就运用了长焦镜头。运动主体快速地出画、入画,表现了强烈的速度感,制造了你追我赶的紧张气氛(图3-26)。

✝ 图3-26　长焦镜头4(选自美国动画电影《汽车总动员》)

(5)画面中的景物焦点有虚有实是正常的,虚焦画面是指整个画面没有焦点,没有一处是清晰的,从技术上讲是废品。但从艺术上讲,焦点不只是成像的技术手段,而且已经成为营造画面形象的造型手段,可利用这种"模糊语言"进行表情达意。如刚去掉病人眼睛上的绷带,眼睛还不能正常观看,要看的画面可以全部虚化。全部虚化的影像也是一种抽象的表现,可以形成梦幻般的感觉。如在《起风了》中,主人公刚睡醒没戴眼镜时,就用了两个虚焦的画面(图3-27)。

✝ 图3-27　长焦镜头5(选自日本动画电影《起风了》)

(6)长焦镜头还常用于拍摄人物肖像,故又称为"人像镜头"。长焦镜头能够较为准确而客观地还原出物体的水平线条和垂直线条,画面不会变形,可用于还原人物的本来面貌和正常的透视关系。

**思考和练习**

1. 为什么画分镜头一定要掌握透视原理?
2. 采用俯视透视设计同一场景而不同角度取景的透视图。
3. 采用球面与长焦镜头透视进行设计,将广角镜头改为球面镜头和长焦镜头。
4. 如何掌握镜头画面的透视感?
5. 动画分镜头人员对背景的掌握要从哪几方面进行?
6. 以透视法则绘制分镜头时,有哪些方法可以表现出纵深的效果?
7. 模拟绘制多幅图,分别代表用广角镜头、标准镜头、长焦镜头、球面镜头摄像机拍摄的画面。

# 第四章 视听语言的分镜头应用

**学习目标**

通过本章的学习,掌握基本的蒙太奇方法和技能。掌握景别的运用与作用,并运用镜头角度的变化来丰富画面的构图,掌握运动镜头造型艺术的表现手段。要掌握机位、轴线的运用与越轴的技法等知识,从而使分镜头获得更好的艺术效果。

**学习重点**

在把握好视听语言规律和技能的前提下,把分镜头的画面处理得更流畅。

动画片属于影视艺术,并在发展过程中不断地从电影艺术中吸取表现手法。动画分镜头是将分镜头剧本视觉化,也就是分镜人员把每一个镜头绘制出来,成为分镜头画面。画面内容能充分展现故事情景以及人物角色的喜怒哀乐和活动,能体现镜头的各种推、拉、摇、移的调度,还要体现镜头的空间、人物与场景的关系等。在绘制动画分镜头时,必须在影视视听语言基础上工作。

镜头是影片的基本构成单位,是影视动画造型语言的基本元素。对动画来讲,镜头则是用摄影机逐格拍摄的一幅幅逐渐变化着的动态画面的片段。这里探讨的不是光学意义上的镜头,而是构成画面的镜头。对摄影师来讲,镜头的另外一种理解就是画面,即机位,由此我们由"镜头"又衍生出"画面"的概念。动画的"镜头"必须要逐个设计画出,这就要求动画分镜头的绘制者在设计每个镜头的画面时要想得更充分、更确定。

动画镜头是经过分镜头、背景设定、人物设定、设计稿、原画、后期编辑、音乐和音效等环节制作完成的。导演在进行分镜头设计时,头脑中就有一部虚拟的摄像机在工作,以实拍电影的镜头效果作为动画镜头的参考。一部影片由很多不同元素组成,不仅包括情节,还包括给人留下连贯视觉印象的画面和动作。为了达到镜头和镜头之间的连贯效果,我们首先需要了解电影的规则与语法,因而我们必须熟练地掌握电影语言中镜头的运用。每有一个镜头就有一个机位,同时体现了摄影师或导演对每一个画面的设计。从视点上分析,镜头代表了导演的艺术视点和创作观点;从空间上分析,镜头代表了空间中的位置和对空间的表达;从人物上分析,镜头形成了与人物的对应交流和人物形象形体的展示;从风格上分析,镜头充分体现了叙事和视觉风格样式;从构图上分析,镜头还是构图的画面形式。

由于动画的假定性特点,加上技术的发展,动画在镜头的表现上更具有优势,尤其是三维动画的镜头调度。许多实拍电影中无法达到的表现效果,如复杂的结构场景的拍摄、不断运动的大场景的拍摄等,在三维动画中都可以实现。现在许多实拍电影都借助三维技术去完成高难度的镜头,所以动画片的镜头运用既借鉴了实拍电影,又超越了实拍电影。动画的镜头表现内容可以不受现实的局限,完全以创作人员的创意为主。在镜头的表达上

可以比实拍更自由，但基本的镜头运用仍然借助实拍镜头的原理。

把镜头作为一种"语言"，就要充分利用镜头语言来叙述故事。本章我们对动画中镜头的各种表现形式与作用进行探讨。

## 第一节　景别的运用与作用

导演在设计与绘制画面分镜头时，该如何决定什么样的视线范围才是最适合这个镜头的呢？首先接触到的是画面的构图定位及视距的设定。视距是导演必须要考虑的。视距是指摄影镜头与拍摄对象之间的距离，不同的视距会产生不同的景别。景别可具体划分为大远景、全景、中景、近景、特写、大特写。不同的景别画面在人的生理和心理情感中都会产生不同的感受。

一般景别越大，环境因素越多；而景别越少，强调因素越多。也就是说，景别越大，画面包括的范围就越大，使观众只能看整体而看不清局部；而景别越小，观众注意力都集中到某个局部，方便观众看清。这样导演利用景别大小的变化对观众心理的影响，再根据剧情发展和对剧情的理解，充分利用景别的大小起到表达感情的作用。

常言道：全景出气氛，特写出情绪。中景是表现人物交流特别好的景别，近景是侧重于揭示人物内心世界的景别。由远到近适于表现不断高涨的情绪；由近到远适于表现较为宁静、深远或低沉的情绪。所以，如何选择好景别是特别重要的。

### 一、常用的景别

#### 1. 大远景

大远景是景别中视距最远、表现空间范围最大的一种景别，一般是展示环境全貌。充分表现人物及周围大的空间环境，是作为气氛性和情绪性的渲染，也是大环境的介绍。

大远景作用表现在以下几个方面。

（1）远景可以提供较多的视觉信息。

（2）远景呈现出极其开阔的空间和壮观的场面。

（3）远景以景物为主，借景抒情。

（4）远景也是写人的景别。

（5）远景常用于开篇或结尾。

远景画面注重对景物和事件的宏观表现，力求在一个画面内尽可能多地提供景物和事件的空间、规模、气势、场面等方面的整体视觉信息，讲究"远取其势"。在动画中常以远景镜头作为开篇或结尾画面，或作为过渡镜头，如拍摄壮丽的河山、巍峨的群山等。远景一般以景为主，人物在画面中所占的比例很小。以景抒情一定要着重于画面的情调，一般多富有诗情画意。

设计绘制远景画面应注意以下几点。

（1）远景画面容量大，包括的景物多，为看清画面内容，时间上要有一定长度。

（2）远景画面地平线突出，设计时应注意水平。

（3）远景画面设计运动镜头时，镜头的运动不易太快。

大远景和远景的画面构图一般不用前景，而注重通过深远的景物和开阔的视野将观众的视线引向远方，体现

在文字表述上可理解为"远眺""眺望"等。拍摄远景时,要注意调动多种手段来表现空间深度和立体效果。注意画面远处的景物线条透视和影调明暗,避免画面出现单调乏味的现象(图4-1)。

↑ 图4-1 远景设计图(选自日本动画电影《魔女宅急便》《蒸汽男孩》画面分镜头)

## 2. 全景

全景是表现人物全身形象或某一具体场景全貌的画面,能充分表现人与环境以及人与人之间的关系,展示的是一个场景的全貌和人物角色的全身。这是一种表现力很强的常用景别。

全景的作用表现在以下几个方面。

(1)表现一个事物或场景的全貌。

(2)完整表现人物的形体动作。全景画面与远景相比,有明显的内容中心和结构主体,重视特定范围内某一具体对象的视觉轮廓形状和视觉中心地位。

(3)通过形体动作揭示人物内心。全景画面能够完整地表现人物的形体动作,可以通过对人物形体动作的表现来反映人物的内心情感和心理状态,也可以通过特定环境和特定场景表现特定人物。人是影视艺术表现的中心,完整地表现人物的形体动作即人物性格、情绪和心理活动的外化形式是全景画面的作用之一。

(4)表现特定环境下的特定人物。全景将被摄主体人物及其所处的环境空间在一个画面中同时进行表现,可以通过典型环境和特定场景表现特定的人物。环境对人物有说明、解释、烘托、陪衬的作用。

(5)在一组蒙太奇镜头中具有"定位"作用。全景画面还具有某种"定位"作用,即确定被摄人物或物体在实际空间中方位的作用。

设计绘制全景时应注意:确保主体形象的完整,并应突出主体。一般来说,全景画面是集合构图造型元素最多的景别,因此拍摄时应注意各元素之间的调配关系,以防喧宾夺主。全景往往制约着该场面镜头切换中的光线、影调、人物运动及位置。此外,其他小景别画面的色调应以全景画面为基础,并注意所有画面总体光效的一致性和轴线关系的一致性(图4-2)。

## 3. 中景

中景是动画中使用最广泛的一种景别,主要表现一个或几个人物膝盖以上大半个身体的画面,既可以表现人物的动作,也可以表现人物的表情。与全景相比,中景画面中人物整体形象和环境空间降至次要位置,它更重视具体动作和情节。中景使观众看到人物膝部以上的形体动作和情绪交流,有利于交代人与人、人与物之间的关系。中景画面中人物的视线、人物的动作线、人和人以及人与物之间的关系线等,都反映出较强的画面结构线和人物交流区域。

✦ 图 4-2　全景设计图（选自日本动画电影《蒸汽男孩》画面分镜头）

中景的作用表现在以下两个方面。

（1）可以表现人物手臂的活动。

（2）在有情节的场景中表现人物之间的交流。

绘制中景时应注意：中景画面可以较完美地表现人的手臂活动。作为人物上半身动势最为活跃和明显的手臂活动，中景画面可以将其完整而突出地呈现出来。在有情节的场景中，中景画面常被作为叙事性的描写，因为中景既给人物以形体动作和情绪交流的活动空间，又不与周围气氛、环境脱节，可以揭示人物的情绪、身份、相互关系及动作和目的。

在设计中景画面时，必须注意抓取具有本质特征的现象、表情和动作，使人物和镜头富于变化。特别是当所表现的人物上半身或人物之间情绪的交流、联系处于运动状态中时，这种情节中心点的不断转换要求画面构图随其变化而变化，要始终将情节的中心点处理在画面的结构中心位置。在设计中景时场面调度要富于变化，构图要新颖优美（图 4-3）。

✦ 图 4-3　中景设计图（选自日本动画电影《蒸汽男孩》画面分镜头）

### 4. 近景

近景是表现人物角色胸部以上或者物体的局部，能比较清楚地看清人物角色的表情和讲话神态。与中景相比，近景表现的空间范围进一步缩小，画面内容更趋单一，环境和背景的作用进一步降低，吸引观众注意力的是画面中占主导地位的人物形象或被摄主体。近景常被用来细致地表现人物的面部神态和情绪，因此，近景是将人物或被摄主体推向观众眼前的一种景别。

近景画面的作用表现在以下几个方面。

（1）近景是表现人物面部神态、刻画人物性格的主要景别。人物处于近景画面中时，眼睛成为重要的形象元素。近景中被摄人物面部肌肉的颤动、目光的流转、眉毛的挑皱等都能给观众留下深刻的印象，人物内心波动所反映到脸上的微妙变化已无任何藏隐之处，不仅眼睛成为心灵之窗最传神的地方，而且观众与被摄人物之间的心理距离也缩小了，人物的表情变化给观众的视觉刺激远大于大景别画面。所以，我们说近景是表现人物面部神态和情绪、刻画人物性格的主要景别。

（2）近景拉近了被摄人物与观众的距离，容易产生一种交流感。用视觉交流带动观众与被摄人物的交流，并缩小与画中人的心理距离，这是电视画面吸引观众并将观众带进特定情节或现场的一种有效手段。

（3）由于其画面空间的近距离和画面范围的指向性，近景可以被充分用来表现人物或物体富有意义的局部。观众在大景别画面中看不清楚的局部动作和细节，能够在近景画面中得到充分展现。

绘制近景时应注意：要充分注意到画面形象的真实、生动和客观。构图时，应把主体安排在画面的结构中心，背景要力求简洁，避免庞杂无序的背景分散观众的视觉注意力。近景不易表现多人物的情节性场面（图4-4）。

 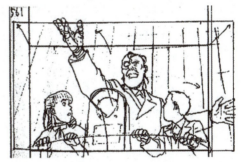

⬆ 图4-4　近景设计图（选自日本动画电影《蒸汽男孩》画面分镜头）

### 5. 特写

特写是用于展示人物双肩以上的头像部分以及物体细部的景别，可用于强调人物面部的细微表情，展现人物的生活背景和经历，是刻画人物及描写细节的独特表现手段。特写画面集中而单纯，能很全面地表现人物表情或各种物体的质地、形态、特征等细节（图4-5）。

特写的作用表现在以下几个方面。

（1）特写画面的画框比近景更进一步接近被摄体，所以常用来从细微之处揭示被摄对象的内部特征及本质内容。特写画面内容单一，可起到放大形象、强化内容、突出细节等作用。特写画面通过描绘事物最有价值的细部，排除多余形象，从而强化了观众对所表现的形象的认识，并达到透视事物深层内涵及揭示事物本质的目的。

（2）细节描写是文学创作中的重要手法，也是动画中表现生活场景及刻画人物的重要方法。特写画面将触角伸向事物的内部，侧重从细微之处来揭示事物的本质特征。

（3）特写画面在表现人物面部时，可表现出人物复杂多样的心灵世界。在有情节的叙事性动画中，人物面部表情和眼神变化会反映出一定的思想活动和意念，能将画面内的情绪强烈地传达给观众。

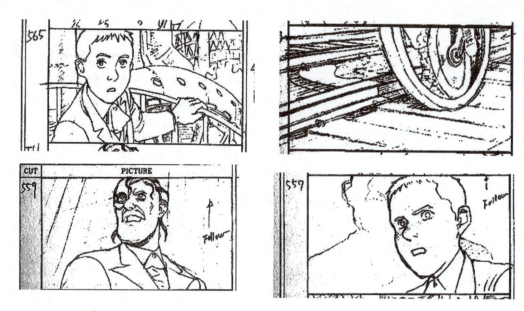

图 4-5 特写设计图（选自日本动画电影《蒸汽男孩》画面分镜头）

（4）与远景注重"量"的表现相比，特写更讲究物体"质"的表现。特写画面在表现景物时，可把近距离才能看清的极细微的场景放大并呈现出来。

（5）可以创造悬念。

（6）由于特写分割了被摄体与周围环境的空间联系，常用于转场镜头。利用特写画面可以表现空间方位不明确的特点，可在场景转换时用特写打开至新场景，这样观众不会觉得突然和跳跃。

（7）在一组镜头中，特写常是表现重点。

总之，特写画面在动画片中如同诗歌中的"诗眼"、音乐中的"重音符"、语言文字中的"惊叹号"，由于其空间关系的独立性，可以很自然地成为画面语言连接的纽带和重心，是需要着力表现的一个景别。

绘制特写时应注意：构图力求饱满，对形象的处理宁大勿小，空间范围宁小勿空。另外，在绘制分镜头画面时不要滥用特写，若使用过于频繁或停留时间过长，会导致观众降低对特写形象的关注程度。

用大特写可以表现人物角色的表情和某个局部，造成一种特别强烈的印象，这种景别一般不轻易使用。

## 二、景别的划分

在分镜头台本的景别创作中，相关的景别在画面构成上有很大的相似性。现将所有具有近似造型风格的镜头画面景别分为两大类：全景系列景别和近景系列景别。全景系列景别包括：大远景、远景、大全景、全景。近景系列景别包括：中近景、近景、特写、大特写。

### 1. 全景系列景别

全景系列景别在实际绘制中可以称为场景主镜头、交代镜头、空间定位镜头、贯穿镜头或整体镜头，也称为关系镜头。交代场景中的时间、环境、地点、人物、事件、人物关系及规模、气氛，表现人与环境的关系、人物大面积的位移、人物的动作。同时，全景系列景别还可以造成视觉舒缓、强调环境的意境。在镜头排列中，同时可以强调景物的造型效果、场景的写意功能、造成视觉的停顿和节奏的间歇。全景系列景别的画面由于景别的缘故，应注意其绘画性，构图要十分注重空间表达及点、线、面的关系，并强调光影的利用、色彩的突出，要力求表达出画面的写意功能。

从造型意义上分析,环境对画面的塑造十分重要,而人物是环境造型元素中的一部分。这一系列画面的构图气氛、光线气氛要浓郁,使画面产生强烈的感染力,让人产生联想。远景取其势(势就是我们画面中所追求的气势),以势夺人,以景引人,以画面的整体效果感染人,使画面折射出一种主观的意念。全景系列景别在全片镜头中的比例一旦超过5%,就会使影片的叙事风格、视觉风格发生变化,使影片的视觉节奏舒缓下来,而且更具有表意功能。

### 2. 近景系列景别

近景系列景别可称为局部镜头、小关系镜头、叙事镜头。与全景系列景别正好相反,近景系列景别镜头主要是表现人物的表情、对话、反应,再现、强调人物动作的过程、细节、方式、结果等,表现具体交流者之间的位置关系。近景系列景别的镜头排列对叙事基础(对话)、叙事重点(动作细节)、叙事渲染(动作方式)都有强化作用。在近景系列景别的构图中,叙事是第一位的。近景系列景别画面有限,环境不能表现太多,以突出人物的形象为主。

在画面分镜头的景别创作中,对近景系列景别镜头的设计要更多地从人物的对话、表情、动作这三点出发,因为叙事与风格的简单表现和复杂表现的根本差异,就在于对这三点的表现上。创作中,这类镜头是叙事的重点及视觉表现的核心,如果设计不好,会影响到影片的效果。

### 3. 中景

中景不属于任何景别系列,它的创作特点兼具全景系列景别和近景系列景别的特点,但又不完全如此。中景是一种过渡景别,是全景系列景别和近景系列景别的桥梁,因为从全景系列直接切换到近景系列会造成视觉上的空间跳跃感。

所以,在分镜头的创作中,由于景别存在的形式不同,画面所包含的范围也不同,要求创作者在结构、设计画面时采用不同的方法,充分发挥每一个景别的功能。不但要考虑单一镜头画面的景别,还要从宏观的角度分析类似景别创作中的问题。按照景别系列画面的规律设计镜头,使其有所侧重,完成分镜头画面的创作。

## 第二节 镜 头 角 度

分镜头人员在画分镜头时,要充分运用镜头角度的变化来丰富画面的构图,并通过场面的调度加强画面的纵深感。但不管镜头角度如何变化,最重要的是镜头角度的变化必须依据剧情的发展而选择合适的镜头变化,否则往往会适得其反。这种情况下,强有力的视觉感常常妨碍故事的叙述并使观众感觉到导演是在表现镜头角度的变化。镜头的角度不仅影响观众对剧情的了解,同样也影响场景的变化。

镜头角度的变化是电影艺术在表现方法上区别于其他艺术形式的重要因素。在日常生活中,人们观察事物的角度各不相同,必然会产生不同的印象。动画中每个被绘制的主体都有其独特的形象特征,只有运用最适当、最有表现力的镜头角度,才能充分展现被绘制对象的本质特点和形象重点。

镜头角度的划分方法如下:水平方向上以被摄主体规定的正面为基准,分为正面角度、侧面角度、背面角度;垂直方向上可分为俯拍角度、平拍角度、仰拍角度。

看上去并不复杂的几种镜头角度,却对电影镜头画面构成和影片叙事、场面调度、人物塑造有着至关重要的作用。镜头角度不仅完成了画面表现,而且交代了空间透视关系,体现了人物位置关系,塑造了人物形象,是导演对动画进行视觉处理的形式。这些角度正是观众最希望看到的动画的空间表现形式,也是创作者最想从内容上和形式上来打动观众的叙事形式。

动画镜头的组接和运动都是通过变换不同的镜头角度及有选择地突出被绘制对象而达到特定的艺术目的。导演对镜头角度的选择，最终追求的就是通过所选择的角度，表现他们对被绘制对象的态度和思想感情。画分镜头画面时可利用不同角度的选择，最大限度地凝练人们的生活及概括社会现实，表达创作者的态度。

### 一、主角度

主角度在拍摄中又称为总方向，是为了使场景空间关系准确表达及使各镜头之间相互统一的全景拍摄角度。主角度实质上是任何一个场景拍摄中景别最全、空间关系最明确、光线效果最鲜明、人物场面调度最清楚的最佳拍摄角度。主角度带有创作者很强的倾向性，是为了保证景物空间关系的统一和正确表达场面所确定的全景角度。

如日本动画电影《魔女宅急便》中的琪琪来到陌生的城市后到旅馆询问住宿的镜头中，镜头206为该动画的主角度。确定了这个主角度，镜头207至镜头209就获得了分切镜头的角度依据和光线处理的依据，同时也就确定了动画创作的轴线（图4-6）。

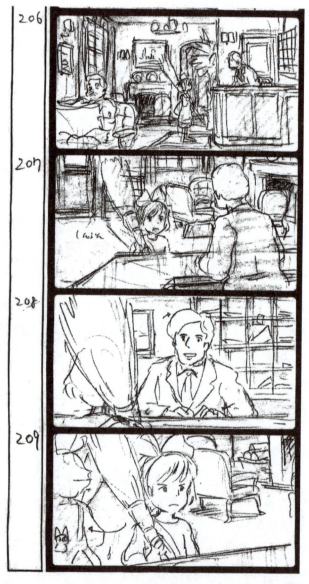

图4-6　主角度图例（选自日本动画电影《魔女宅急便》）

## 二、平拍角度

平拍角度是导演经常使用的一种角度。平拍角度就是摄像机与人的眼睛在同一水平线上,这样观众会感受到自己好像处于镜头中的人物中间,看他们在活动,听他们讲话,有一种参与感。由于平拍角度接近人眼的平视,因而画面往往产生一种较平稳的感觉。但平拍角度用得太多就容易产生呆板及缺乏变化的感觉。这种镜头画面体现了客观性,有时也代表一个人的主观视线,没有较大的戏剧性。图4-7为《魔女宅急便》的平拍角度的分镜头图。

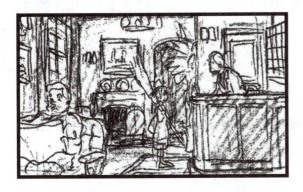

图4-7 平拍角度的分镜头(选自日本动画电影《魔女宅急便》)

平拍角度的拍摄镜头以被摄主体规定的正面为基准,可以分为如下几种。

### 1. 正面角度镜头

正面角度镜头处于被摄主体的正面方向。这个正面方向一般指生活中人们认可的人物的正面或物体的正面,可使角色的形象特征得到充分展示;也指在场景中确立了主角度后所产生的正面方向,主要表现被摄对象的正面特征。正面角度镜头的画面均衡稳重,左右对称。从构图上讲,正面角度镜头易表现景物的对称端庄,可给人一种庄严肃穆的美感,但这样的构图也易显得呆板,应尽量少用。如日本动画电影《千与千寻》中的正面角度镜头如图4-8所示。

### 2. 侧面角度镜头

侧面角度镜头指主要突出主体的侧面方向,用于表现被摄对象的侧面特征。侧面角度镜头以第三方的视点来看角色的行为动作,勾画被摄体侧面的轮廓形态,具有独特的艺术魅力。如日本动画电影《魔女宅急便》中的侧面角度镜头如图4-9所示。

图 4-8 正面角度镜头（选自日本动画电影《千与千寻》）

图 4-9 侧面角度镜头（选自日本动画电影《魔女宅急便》）

#### 3．前侧面角度镜头

前侧面角度镜头主要表现被摄主体的正面和侧面之间的位置，这样就既表现了被摄对象的正面特征，又表现了被摄对象的侧面部分特征，可营造鲜明的立体感和较好的透视效果。

前侧面镜头在表现场景时，画面中的斜线增多，构图生动，配合镜头中的主体陪体，前后景错落搭配，可以产生强烈的透视感，增加了景物的层次，使画面富有生气。如日本动画电影《蒸汽男孩》中的前侧面角度镜头如图 4-10 所示。

#### 4．后侧面角度镜头

后侧面角度镜头重在表现被摄主体的背面和侧面之间的位置，即摄影机镜头处于被摄主体的背面至侧面之间的某点上进行拍摄。后侧面角度镜头也会表现背面和侧面，具有立体感强、方向性和透视感明显的特点。如日本动画电影《蒸汽男孩》中的后侧面角度镜头如图 4-11 所示。

提示：前侧面、后侧面镜头可以统称为斜侧面镜头，斜侧面镜头能表现角色、景物空间的立体感、纵深感，又能够使画面构图活泼，是动画片中常用的镜头。也是表现角色交流时的首选镜头角度，因为这类镜头中的角色会有一定的方向性，这样的方向性用来表现角色交流的分切镜头，能够构成完整的镜头空间。

#### 5．背面角度镜头

背面角度镜头是指摄影机的角度处于被摄体的背面方向，表现了被摄对象的背面特征，有助于表现被摄对象的多面性和立体形态。以背面表现角色时，观众无法直接看到角色的表情，角色的轮廓成为表现的主体。这一姿态有时可成为表现角色内心情感的载体。角色的背影有时就是一个视觉符号，可以传达出比正面更多的精神内涵。观众无法直接感受角色的情绪，反而更能引发思考。表现场景时，背面角度是和主角度相对的拍摄角度，可以使观众看到环境的完整性。

图 4-10　前侧面角度镜头（选自日本动画电影《蒸汽男孩》）

图 4-11　后侧面角度镜头（选自日本动画电影《蒸汽男孩》）

背面角度拍摄的画面和正面角度拍摄的画面同时出现在一组镜头里，可以形成鲜明的对比，强化或渲染画面的气氛和节奏。如日本动画电影《千与千寻》中的背面角度镜头如图 4-12 所示。

## 三、俯视角度

俯视角度镜头是指摄像机镜头视轴偏向视平线下方的拍摄方式，主要用于表现视平线以下的景物。俯视角度拍摄得到的是一种自上而下、由高向低的效果。设计俯视镜头时，要体现观众从高处往下看且地平线被置于画面边缘或画面之外的效果。设计俯拍角度的低处景物时，近处景物的位置在画面底部，远处景物在上部，而分布在地平面上的远近景物清晰可见，能展示景物的空间位置，形成空间纵深感。俯视角度常被用来描述环境特色，表现群众场面时可以产生壮观宏伟的气势。如日本动画电影《魔女宅急便》中，当小魔女琪琪飞到了城市的上空时就运用了一组俯视角度镜头来展示城市的空间位置，如图 4-13 所示。

图 4-12　背面角度镜头（选自日本动画电影《千与千寻》）

俯视角度镜头的造型特点如下。

（1）交代环境，展示景物空间关系：表现整体气氛、交代环境是视觉表达的最基本环节，运用俯角度拍摄低处景物时，能交代环境，表现景物的层次、数量、规模、气势、地势，很容易交代和展示现场气氛，具有纪实表现的特点。俯视角度镜头对画面主体表达有一种俯瞰、客观、强调的效果，显示一种规范、形式、象征的气氛，也给观众带来一定的视觉新鲜感。

图 4-13　俯视角度镜头（选自日本动画电影《魔女宅急便》）

设计人物时，俯视角度画面能较好地展示群景中人物的方位、阵势等，可以表现整体气氛。场景的地平线在画面中处于上端或由上端出画，能使地面上的景物在画面中充分展开；近处景物的地面位置在画面底部；远处景物在上部，分布在地平面的景物清晰可见，能很好地展现景物明确的空间位置与层次关系。

（2）俯视角度常能很好地表现景物的图案造型美。如在大型团体操表演中，俯视角度的画面可给观众展示丰富多彩的整体队形的图案变化；在表现梯田、欧式园林造型等的镜头中，俯视角度也是比较好的拍摄角度。

（3）可造成空间深度感与透视感，有简化背景的作用；使纵向线条得以充分展示，给人以深远辽阔的视觉感受，被摄景物伸向远方的竖直线条有向画面上方透视性集中的趋势。

（4）从视点上，俯视角度镜头中显不出人物的高大，反而由于景别的关系，使人物显得弱小。俯视角度不适合表现人物的神情和人们之间细腻的情感交流。俯视角度拍摄的画面比较压抑，常使被摄人物显得低矮、渺小，在对比中常处于孤独或劣势的心理地位。

## 四、仰视角度

仰视角度是摄像机镜头视轴偏向视平线上方。仰视角度镜头相当于使人们扬起头来看被摄物体，常用于强调被摄景物的高度，也常赋予被摄景物某些象征意义。另外，使用大仰角拍摄人物时能令人产生较为新鲜的视觉感受。

设计仰视角度镜头时，要体现观众从低处抬头往上看景物的感觉。仰视角度拍摄地上景物时，近处景物高耸于地平线上，十分突出，但后面的景物被前面的景物挡住。画面中竖直的线条向上方透视集中，从而增加了景物的高大感和气势。仰视角度镜头在画面上可以突出机位与主体之间的特殊空间关系，用以增强人物与环境之间的空间关系（图 4-14）。

第四章　视听语言的分镜头应用

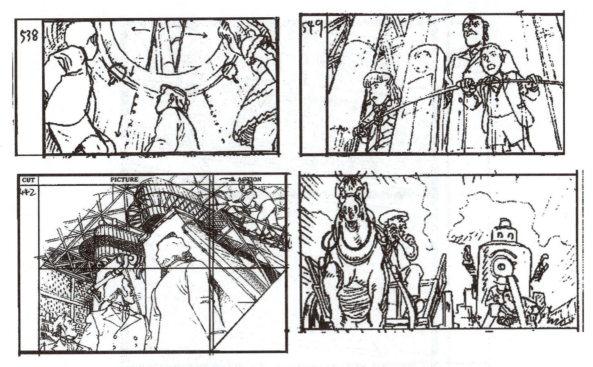

🔶 图 4-14　仰视角度镜头（选自日本动画电影《蒸汽男孩》）

仰视角度镜头的画面造型特点如下。

（1）净化画面背景，突出、强调主体：仰视角度镜头的画面可降低地平线，使地平线处于画面下端或从下端出画，并除去所有背景特征。仰视角度镜头通常会出现以天空或某种特定景物为背景的画面，可以净化背景，达到突出主体的效果。

（2）强调景物高度，带给观众特殊的视觉感受：仰视角度镜头具有夸张感，能夸大被设计物体的高度。画面中竖向的线条有向上方透视集中的趋势，能将垂直方向伸展的被摄对象在画面上较为充分地展开，有利于强调高度和气势，比如表现高大的建筑物、高大的树木等。仰视角度镜头可以夸张运动对象的腾空、跳跃等动作，具有很强的视觉冲击力，并产生比实际生活更强烈的感受。仰视角度镜头由于视点的原因，视线在画面上方会聚，形成高耸而压迫人的视觉感受。

（3）赋予象征意义：仰视角度镜头可以客观地模拟人物的视线，表现人在仰视时所看到的主观影像。仰视角度镜头画面中的主体都因其重要性而被强调，形成高大、强壮的形象，具有力量感、雄伟感，这种视觉新鲜感使得主体被赋予了一种象征意义。

### 五、仰、俯角度

拍摄时，仰、俯角度结合使用是比较常见的，有仰有俯，相辅相成。运用仰、俯角度结合拍摄，一方面可以客观地反映人的视线关系，另一方面也可以反映创作者的主观意念。通过对比，使观众获得不同的心理感受，如褒／贬、强／弱等。

分镜头的设计中，导演若采用大仰大俯的角度设计景物，那么夸张、强烈的对比效果能给观众带来更加新鲜的视角，产生特殊的心理感受。

如日本动画电影《千与千寻》中，无面人在汤屋楼梯处追赶千寻的镜头就采用了俯、仰角度相结合的镜头画面设计。通过这种设计，交代了汤屋的结构，给观众带来更加新鲜的视角，如图 4-15 所示。

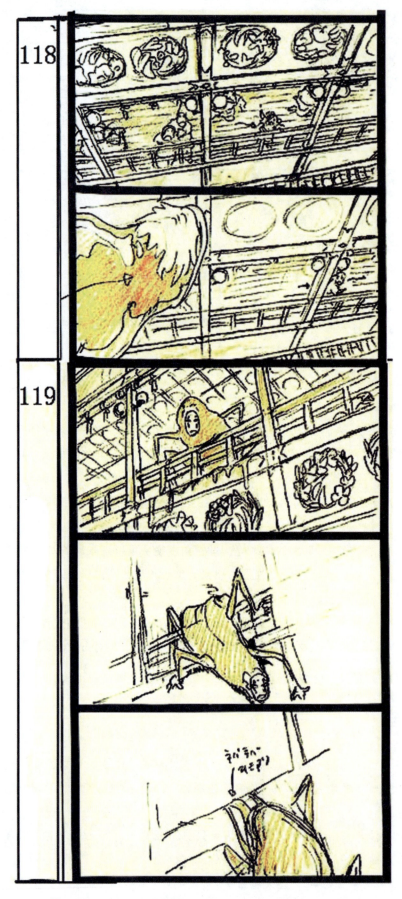

图 4-15 仰、俯角度镜头(选自日本动画电影《千与千寻》)

仰、俯角度的镜头还包括倾斜镜头和顶摄镜头两种类型。

### 1. 倾斜镜头

倾斜镜头是一种特殊的镜头表现方式,镜头中的元素都是歪斜的,充满不稳定性和不确定性。倾斜镜头具有相当强的主观意向,这种主观意向显示为无所适从、迷乱和茫然。倾斜镜头是充满心理动感的镜头,这种镜头的心理运动方向是下滑的。也就是说,倾斜镜头预示着更坏的局面或即将到来的危机等。

倾斜镜头使观众感觉焦虑、紧张并希望能够采取某种心理动作稳定下来,但观众又明白采取任何心理动作都是徒劳的,因为无法弄清所要面对局势的复杂程度。倾斜镜头可激发观众暂时的绝望感,但又让观众同时拥有一种侥幸心理。倾斜镜头为观众显示出多种何去何从的可能性,让观众得以喘息,但同时又显示出所有方向都隐藏着莫名的威胁。

如《蒸汽男孩》中,雷伊拿蒸汽球为躲避财团的人,在追逐的这场戏中就运用了倾斜镜头,预示着危险的到来,如图 4-16 所示。

图 4-16　倾斜镜头（选自日本动画电影《蒸汽男孩》）

倾斜镜头的画面造型特点如下。

（1）倾斜镜头可强调表现主体的威胁性和压迫感。

（2）倾斜镜头可展现主体所处环境的倾斜,表现所处环境的危险。

（3）倾斜镜头可展现不安的气氛。

（4）倾斜镜头可表现角色内心的不平衡。

**2．顶摄镜头**

顶摄是摄像机垂直向下拍摄所构成的画面。顶摄能表现物体顶部的全部线条和轮廓，展现拍摄的景物、人物，有利于强调它们之间的相互关系。顶摄画面有特殊的布局和图案变化，并以大线条表现宏伟气势。如《魔女宅急便》中，琪琪骑着魔扫帚去送快递就用了顶摄镜头，如图4-17所示。

图4-17　顶摄镜头（选自日本动画电影《魔女宅急便》）

## 第三节　镜头的表现手法

### 一、快慢镜头

正常情况下，动画拍摄的速度为每秒24格画面。如果摄影机拍摄的速度降低或加快，而不改变按每秒24格的放映速度，那么银幕上就会出现特殊的视觉效果。

低于摄影机正常速度24格/秒拍下的镜头叫快镜头，放映时在银幕上就会出现比实际的运动快的效果。快动作的镜头运用得当，会产生一种夸张的喜剧性效果。但因在观众视觉上停留时间短，所以运用得不多。

高于摄影机正常速度24格/秒拍下的镜头叫慢镜头，放映时在银幕上就会出现慢动作。慢镜头在影视的造型中有特殊的意义，它能人为延缓动作节奏，延长动作时间，使观众看清在正常情况下看不清的一些动作过程，因此普多夫金称慢镜头是"时间的特写"，是一种有意识引导观众注意的方法。

## 二、长镜头

长镜头是指长时间拍摄的、不切割空间、保持时空完整性的一个镜头。此镜头在同一银幕画面内保持了空间、时间的连续性、统一性，给人一种亲切感、真实感；在节奏上比较缓慢，故抒情气氛较浓。有人把长镜头称为"镜头内部蒙太奇"。

法国电影理论家安德烈·巴赞是"长镜头理论"的倡导者，并总结了长镜头在电影中的运用实践。

（1）长镜头和景深镜头的运用可以避免严格限定观众的知觉过程，它是一种潜在的表意形式，注重通过事物的常态和完整的运动揭示动机，保持"透明"和多义的真实。

（2）长镜头保证事件的时间进程受到尊重，景深镜头能够让观众看到现实空间的全貌和事物的实际联系。

（3）连续性拍摄的镜头体现了现代电影的叙事原则，摒弃戏剧的严格符合因果逻辑的省略手法，再现现实事物的自然流程，因而更有真实感。

后人称安德烈·巴赞的理论为"长镜头派"。长镜头作为一种电影风格和表现手段在展现完整现实景象方面有其独特的优越性。

动画影片由于制作工艺的特殊性与局限性，在传统手绘的动画影片中很难表现长镜头。随着计算机技术的飞速发展，使动画有了翻天覆地的变化，如今在很多动画影片中使用了长镜头进行叙事，丰富了动画影片的语言。

如《小马王》片头，开篇部分一个完整的镜头连续展现了平面、山脉、河流广阔空间以及欢快驰骋的马群，环绕奔跑马群的运动镜头，包含了升降、移动等综合运动形式，酣畅的镜头空间运动，突出表达了马儿自由自在的生存状态。在实拍影片中做如此复杂的镜头运动几乎是无法实现的。此时的长镜头为观众呈现了一种连续流畅的自然生存环境，现实生活中，这些场景或许不会共存同一连续空间，但动画作品通过长镜头运动使之成为现实。

## 三、关系镜头

关系镜头也可称为场景主镜头、交代镜头、空间定位镜头、贯穿镜头或整体镜头。关系镜头是以全景系列镜头（大远景、远景、大全景、全景）为主，一般占全部镜头的5%～10%，用于交代场景的时间、环境、地点和人物等。由于该类镜头持续时间一般较长，具有重要的说明、表意作用，因此需要较细致地推敲镜头画面的构图、造型元素的安排以及色调、光影，以得到最佳的视觉效果。

关系镜头能造成视觉舒缓的意境。如果在全剧中应用比例超过10%，就会使影片的叙事风格、视觉风格发生变化，节奏舒缓，更具表意功能（图4-18）。

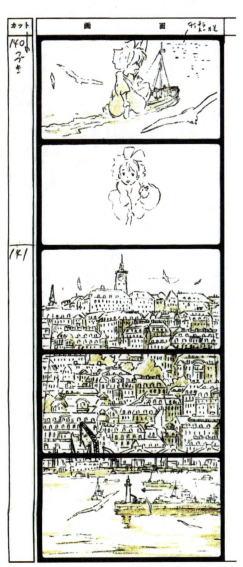

🔸 图4-18 日本动画电影《小魔女》中的关系镜头

## 四、动作镜头

动作镜头也可称为局部镜头、小关系镜头、叙事镜头。动作镜头的景别处理以中景及近景系列（中近景、近景、特写、大特写）景别为主。这类镜头在常规影片中的使用频率非常高，一般占全部镜头的60%～80%，用于表现人物表情、对话、反应及动作等。由于动作镜头本身一般较短，视觉节奏较快，所以应用这种镜头时其画面构图可以不必十分细致、严密推敲，只要能够交代清楚该镜头需要表现的内容即可。在分镜头的绘制中，动作镜头是创作的重点、视觉的核心，需要我们高度重视（图4-19）。

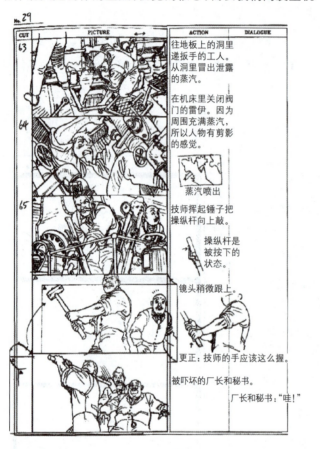
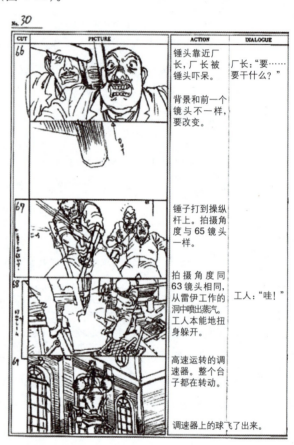

图4-19 日本动画电影《蒸汽男孩》中的动作镜头

## 五、渲染镜头

渲染镜头又称为空镜头（大部分是有较少人物的景物镜头和环境镜头）。渲染镜头的景别没有特殊的规定性，完全取决于镜头内容的要求和连接前后镜头时视觉上的变化要求，所以景别是随意的。渲染镜头一般占全部镜头的5%～10%，主要任务是在镜头的排列和并列中起到对叙事本体、影片场景、动作及主体的暗示、渲染、象征、夸张等作用。例如，日本动画电影《千年女优》中多处出现莲花的空镜头，千代子病危的镜头画面前也接了莲花的空镜头。莲花表面的意思是"纯真"，象征着千代子遇到不同的艰辛，即使知道很可能见不到钥匙君，也在执着追寻他的身影。同时在日本莲花也寓意着"轮回"，这也是《千年女优》包含的深层含义："人生就是不断轮回、不断追寻、不断寻找希望的过程。"这些渲染镜头对影片主题表达、导演意念的体现都起到了非常大的作用（图4-20）。

图 4-20　日本动画片《千年女优》中的空镜头

## 六、主观镜头

　　主观镜头就是摄影机模拟影片中特定的人物或假想人物的视线角度来拍摄，可使观众较易感知特定人物在情节中的心理情绪。如果主观镜头所依据的特定人物是在运动过程中，那么就会使主观镜头的运动方式、方向和速度具有了情节依据。

　　还有一些电影中，主观镜头的依据不是特定人物或假想人物，而是特定的动物或道具，使镜头更加新颖。这些主观镜头一般来说是观众平时无法看到的，所以既满足了观众的好奇心，也使影片的画面形式富于变化。如动画短片《苍蝇》中模拟苍蝇飞行时的主观视点，在从树林到室内，直至最终被消灭的过程中，以第一人称的主观角度让观众对熟悉的场景感到陌生，带来了新颖的视觉体验（图 4-21）。

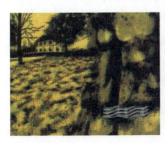

图 4-21　动画短片《苍蝇》中模拟苍蝇飞行时的主观视点

### 七、客观镜头

客观镜头就是导演在设计镜头时，不依据影片中的任何人物以及画面中的任何物品的视线，完全是导演根据造型需要来处理拍摄角度。客观镜头使观众以旁观者的立场来感受影片情节的发展。

如动画电影《美丽城三重奏》中的老奶奶陪着孙子在城市中练车的戏，导演就是以客观镜头来表现剧情的（图4-22）。

↑ 图4-22　客观镜头（选自法国动画电影《美丽城三重奏》）

## 第四节　对运动镜头的认识和运用

运动镜头是影视动画艺术区别于其他造型艺术的独特表现手段，也是视听语言的独特表现方式。运动镜头也称为"移动镜头"，是指摄像机在推、拉、摇、移、跟、旋转和升降等不同形式的运动中进行拍摄。1896年法国普洛米奥和狄克逊分别首创了移动摄像和摇拍。20世纪四五十年代以来，随着电影机械和感光材料的不断改进，运动镜头被广泛使用，现已成为现代影片的重要拍摄方法。影片为了充分展示自然景色或渲染某种气氛以及抒发感情，导演会采用运动镜头的技术手段来实现。

运动镜头利用其独特的表现方式，以运动画面来表现时间的变化和空间的转换，而达到与客观的时空变换相吻合的目的，这样可以更好地突破固定画面的界限，增强画面的运动感和空间感，丰富画面的造型形式，也有助于表现事物在时空转换中的因果关系和对比关系，增强逼真性，有利于表现人物在动态中的精神面貌。另外，运动镜头的运用也为角色动作的连贯性创造了有利条件。运用运动镜头可以产生时间和空间上的内在联系，因此在动画片中可创造出寓意、对比、强调、联想、反衬等多种不同的艺术效果。运动镜头有方向、力度、速度等不同的节奏，会给人带来有活力的、急促的、激动的等不同感觉。所以，运动镜头给电影艺术带来了丰富的美学内涵，它不仅扩大了镜头的视野，赋予画面强烈的动态感受，而且影响着叙述的节奏与速度，从而使画面体现出相应的感情色彩。

### 一、推镜头

推镜头是摄像机向被摄主体方向推进，或者变动镜头焦距使画面框架由远而近向被摄主体不断接近的拍摄方法。推镜头得到的画面效果是通过同一对象由远至近的变化，使观众视线向前移动，有一种让观众走近对象看到更具体的东西的感觉。

在动画片中，推镜头是指摄影机镜头与画面逐步靠近，画面内的景物逐渐放大，使观众视线从整体到某一局

部,在画纸上就是从大画框推进到小画框,这样观众就可以在同一个镜头内了解到整体与局部的关系,以及主体物与后景、环境的关系,可引导观众看清某一个局部的具体形象和动作。

**1. 推镜头的画面特征**

(1) 推镜头可形成视觉前移的效果。

(2) 推镜头具有明确的主体目标。

(3) 推镜头使被摄主体由小变大,周围环境由大变小。

**2. 推镜头的作用**

(1) 突出主体人物,突出重点形象。

(2) 突出细节,突出重要的情节因素。

(3) 在一个镜头中介绍整体与局部、客观环境与主体人物的关系。

(4) 推镜头推进速度的快慢可以影响和调整画面节奏,从而产生外化的情绪力量。

(5) 推镜头可以通过突出一个重要的戏剧元素来表达特定的主题和含义。

(6) 用于表现进入了人的内心世界,或者是进入了一个观众所未知的神秘世界。

(7) 用于表现一个人从远处向目标走近时的视线。

**3. 绘制推镜头时的注意事项**

(1) 推镜头形成的镜头向前运动是对观众视觉空间的一种改变和调整,景别由大到小,对观众的视觉空间既是一种改变,又是一种引导。推镜头应有其明确的表现意义,在起幅、推进、落幅三部分中,落幅画面是造型表现的重点。

(2) 推镜头的起幅和落幅都是静态结构,因而画面构图要规范、严谨、完整。

(3) 推镜头在推进的过程中,画面构图应始终注意保持主体在画面结构中心的位置。

(4) 推镜头的推进速度要与画面内的情绪和节奏相一致(图4-23)。

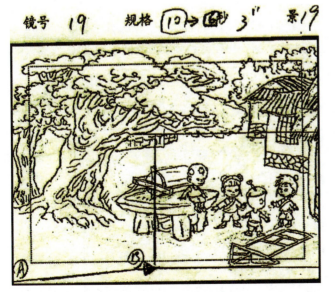 

图4-23 推镜头设计(选自中国动画系列片《中华美德故事》)

## 二、拉镜头

拉镜头和推镜头正好相反,是指摄像机沿光轴方向向后移动拍摄,使画面产生从局部逐渐变为更大的范围,观众的视点有向后移动的感觉。

在动画片中,拉镜头是摄像机镜头与画面逐渐远离,画面逐渐放大,而景物随之逐渐变小,能使观众从原来一个局部逐渐看到整体,在画面上就是从小画框拉到大画框,这样观众就逐渐扩展了视野范围,并在同一个镜头内逐渐了解到局部与整体的关系。

**1. 拉镜头的画面特点**

(1) 拉镜头可形成视觉后移效果。
(2) 拉镜头使被摄主体由大变小,周围环境由小变大。

**2. 拉镜头的作用**

(1) 拉镜头有利于表现主体与所处环境的关系。
(2) 拉镜头画面的取景范围和表现空间是从小到大不断扩展的,可使画面构图形成多结构变化。
(3) 拉镜头是一种纵向空间变化的画面形式,它可以通过纵向空间和纵向方位上的画面形象形成对比、反衬或比喻等效果。
(4) 一些拉镜头以不易推测出整体形象的局部为起幅,有利于调动观众对整体形象逐渐出现直至呈现完整形象的想象和猜测。
(5) 拉镜头在一个镜头中景别连续变化,保持了画面表现空间的完整和连贯。
(6) 拉镜头内部节奏由紧到松、与推镜头相比,较能发挥感情上的余韵,产生许多微妙的感情色彩。
(7) 拉镜头常被用作结束性和结论性的镜头。
(8) 拉镜头可用来作为转场镜头。

**3. 绘制拉镜头时的注意事项**

拉镜头的镜头运动方向与推镜头正好相反,但它们有基本一致的创作规律和要求。不同的是,推镜头要以落幅为重点,拉镜头应以起幅为重点(图4-24)。

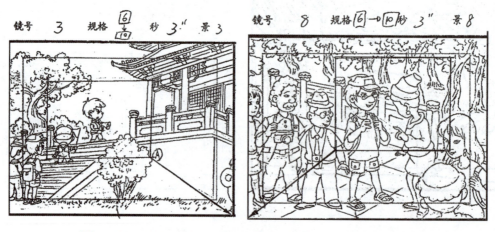

图 4-24 拉镜头设计(选自中国动画系列片《中华美德故事》)

## 三、跟镜头

跟镜头一般是指摄影机镜头与被摄对象的运动方向一致且保持等距离运动。跟镜头能保持对象的运动过程的连续性与完整性。

跟镜头有时候与移镜头难以区分。若要区别,就是跟镜头的画面始终跟随着运动中的主体,而移镜头则不一定。跟镜头应该总是跟着画面中某个主体进行运动,而移镜头通常表现背景。

跟镜头的作用如下。

(1) 跟镜头能够连续而详尽地表现运动中的被摄对象,既可以突出运动中的主体,又能交代运动主体的运动状态。

(2) 跟镜头跟随主体一起移动,形成一种运动的主体不变而静止的背景变化的造型效果,常被用来通过人物引出环境,即人物的运动"带"着摄影机运动,随着人物的走动,环境被逐一连贯地表现出来。

跟镜头在二维动画的制作中比较少见,因为人物在镜头中的相对位置保持不变,场景则会产生持续性变化,制作场景的透视变换比绘制人物的动画费劲得多,所以通常绘制这样的镜头无法完全地展示场景,只要绘制几张画面体现角色在走,并且绘制出角色经过的主要场景就可以。现在三维动画的出现弥补了这一缺憾,使得跟镜头反而成为一种表现的优势,可以表现丰富的场景和复杂的镜头。

比如《超人总动员》中有一段追逐的跟镜头,体现的是同一个镜头中跟拍的画面。小男孩在水面上拼命地跑,后面的飞行器在追,两边的景物飞快地退去,因其场景的广阔和高速移动,带来很强的视觉震撼。跟镜头的绘制必须时刻体现四周场景的变化(图4-25)。

图 4-25　跟镜头设计(选自美国动画电影《超人总动员》)

## 四、移动镜头

移动镜头即摄影机沿着水平面做各种方向移动的镜头,能很好地展示环境,表现人物动态,可起到丰富画面效果的作用。在动画片中,导演为了表现剧情中出现的群山、大海、人物角色的奔跑或走路、各种车辆和马匹的奔驰等,就可采取移动背景的拍摄方法,达到移动镜头的效果。移动镜头按移动背景的方向大致可以分为横向移动和纵深移动两种,按移动方式可分为跟移和摇移。在移动过程中,摄像机的位置与画面视距固定不变,背景朝着人和物前进的相反方向移动,无论是左还是右,也无论是上还是下。这种跟移效果既可以突出运动的主体,又能交代物体的运动方向、速度、体态及其与环境的关系,使物体的运动保持连贯。

有时导演为了达到某种特殊的艺术效果,可以不用静止的背景,而采用动画背景,可以有远近透视、角度变化的移动效果。特别是那种具有纵深透视效果的背景移动,更需要采用动画背景来解决,使画面具有更强烈的动感。如人物向前正面走来和走进去,采用动画背景向纵深移动或向前移动,就会获得很好的动态效果。

**1. 移动镜头的画面特征**

（1）摄像机的运动使得画面框架始终处于运动中，画面内的物体不论是处于运动状态还是静止状态，都会呈现出位置不断移动的态势。

（2）摄像机的运动直接调动了观众生活中运动的视觉感受，唤起了观众在各种交通工具上及行走时的视觉体验，使观众产生一种身临其境之感。

（3）移动镜头表现的画面空间是完整而连贯的，不停地运动，每时每刻都在改变观众的视点，在一个镜头中构成一种多景别、多构图的造型效果。

**2. 移动镜头的作用**

（1）移动镜头通过摄像机的移动开拓了画面的造型空间，创造出了独特的视觉艺术效果，可进行全景式的展开描述。

（2）移动镜头在表现大场面、大纵深、多景物、多层次的复杂场景时具有气势恢宏的造型效果。

（3）移动画面可以表现某种主观倾向，通过有强烈主观色彩的镜头表现出更为自然生动的真实感（图 4-26 ～ 图 4-30）。

图 4-26　上移镜头设计（选自中国动画系列片《大话成语》）

第四章　视听语言的分镜头应用

图 4-27　横移镜头设计（选自日本动画电影《魔女宅急便》）

图 4-28　斜移镜头设计（选自日本动画电影《哈尔的移动城堡》）

图 4-29　弧移镜头设计 1（选自中国动画系列片《大话成语》）

115

🔼 图 4-30　弧移镜头设计 2（选自日本动画电影《魔女宅急便》）

### 3. 综合移动镜头

边推（拉）边移镜头既发挥了摄影机纵深移动的透视效果，又结合了主体人物的运动变化；也就是在同一个镜头内既改变画面的视距，同时又改变了画面的位置。这种镜头在动画中也常出现，具有营造特定情绪和气氛，更好地表现人物情绪和介绍环境的效果（图 4-31 和图 4-32）。

🔼 图 4-31　边推边移镜头设计（选自日本动画电影《魔女宅急便》）

🔼 图 4-32　下移加斜移镜头设计（选自日本动画电影《千与千寻》）

## 五、摇镜头

摄影机在原地不动,只是做上下、左右、旋转等拍摄,画面都是表现动态的构图。在摇镜头中,开始和结束是两个静止的画面。摇镜头可以逐一展示景物,达到介绍环境情况的艺术效果。可用来表现某种特殊的气氛或宣泄角色的情感,也可以用来揭示动态人物的精神面貌和内心世界,烘托气氛(图4-33~图4-35)。

图 4-33 摇镜头设计 1(选自日本动画电影《阿基拉》)

图 4-34 摇镜头设计 2(选自日本动画电影《幽灵公主》)

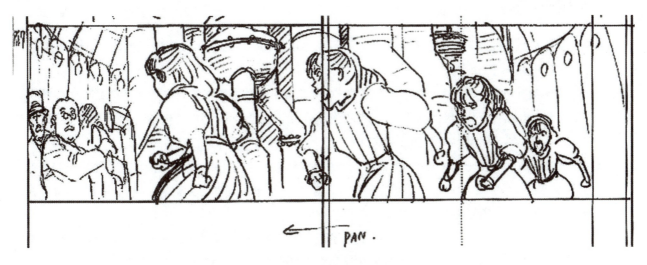

图 4-35 摇镜头设计 3(选自日本动画电影《蒸汽男孩》)

**1．摇镜头的画面特点**

（1）摇镜头犹如人们转动头部来环顾四周或将视线由一点移向另一点的视觉效果。

（2）一个完整的摇镜头包括起幅、摇动、落幅三个相互连贯的部分。

（3）一个摇镜头从起幅到落幅的运动过程会迫使观众不断调整自己的视觉焦点。

**2．摇镜头的作用**

（1）展示空间，扩大视野。

（2）有利于通过小景别画面展示更多的视觉信息。

（3）能够交代同一场景中两个主体的内在联系。

（4）通过摇镜头把性质相反或相近的两个主体连接起来，表示某种暗喻、对比、并列、因果关系。

（5）在表现三个或三个以上主体之间的联系时，镜头摇动时或减速，或停顿，以构成一种间歇性摇动。

（6）在一个稳定的起幅画面后利用极快的摇速使画面中的形象全部虚化，以形成具有特殊表现力的甩镜头。

（7）可表现运动主体的动态、动势、运动方向和运动轨迹。

（8）让一组相同或相似的画面主体逐个出现，可形成一种积累的效果。

（9）可制造悬念，在一个镜头内形成视觉焦点的起伏变化。

（10）可以表现主观性镜头。

（11）利用非水平的倾斜摇、旋转摇可以表现一种特定的情绪和气氛。

（12）摇镜头是画面转场的有效手法之一。

**3．绘制摇镜头时的注意事项**

（1）摇镜头必须有明确的目的性。

（2）摇镜头的速度会引起观众视觉感受上的微妙变化。

（3）摇镜头要讲求整个摇动过程的完整与和谐。

## 六、升降镜头

升降镜头是指摄像机上下运动拍摄的画面，是一种从多视点表现场景的方法，其变化的技巧有垂直方向、斜向升降和不规则升降。

（1）升降镜头有利于表现高大物体的各个局部。常用来展示事件或场面的规模、气势和氛围。升降镜头在垂直地展现高大物体时不同于垂直的摇镜头。垂直的摇镜头由于机位固定、透视变化，高处的局部可能会发生变形，而升降镜头则可以在一个镜头中用固定的焦距和固定的景别对各个局部进行准确的再现。

（2）升降镜头有利于表现纵深空间中的点面关系。升降镜头视点的升高、视野的扩大，可以表现出某点在某面中的位置，展示广阔的空间环境，交代被摄物所处的环境，能从物体的局部展示整体；同样，视点的降低和视野的缩小能够反映出某面中某点的情况。

比如《寻梦环游记》开篇用一组升降镜头交代了故事的背景。影片开始，从祭拜的场景镜头由低机位向上升到空中悬挂的剪纸，用动画剪纸的艺术形式讲述了太奶奶的妈妈传奇励志的一生，讲述完后，镜头由高机位向下降到太奶奶的妈妈的真人照片，展开正片的叙述。整体开篇设计流畅自然，充分展现了动画多样的艺术表现力（图4-36）。

图 4-36　升降镜头设计（选自美国动画电影《寻梦环游记》）

## 七、旋转镜头

旋转镜头是指让镜头围着人物角色或景物做 360°及以内的旋转,会产生更强烈的运动感,也是一种情感达到高潮时的宣泄方式。动画导演采用人物的背景转动或移动的画面处理,达到人物和景物旋转的效果,甚至有一种直升机航拍的效果,使画面更有气势。

现在由于计算机技术的广泛应用,很多以前难以处理的动画技术问题都能轻松解决,镜头可进行各种角度的变化,高难度有纵深的推、拉、摇、移镜头都能运用自如,这种高难度处理使画面加强了纵深感,使动画的艺术性、可观赏性也更强。因此,导演应根据剧情的需要,充分发挥高科技的技术手段,使动画获得更好的视觉效果和艺术效果。如日本动画电影《蒸汽男孩》中,运用了 180°旋转镜头设计（图 4-37）。

动画电影是运动的艺术,运动在镜头语言中就显得至关重要。运动不仅是画面中被表现对象的运动,也是镜头的运动和剪辑的运动。运动既是叙述故事的动力,也是导演传达感情及表明自身态度的重要方式。因此,运动是影视语言的一个基本的表达元素。

从画面的表现来看,可以把镜头的运动元素的作用归纳为以下七种情况。

(1) 设计出跟随镜头处于运动中的人或物。

(2) 使静物产生运动的幻觉。

(3) 描绘具有单一戏剧内容的空间或剧情。就是说画面台本中设计的摄影机的运动并无特定目的,只是为了让观众看得更清楚,才出现了运动。

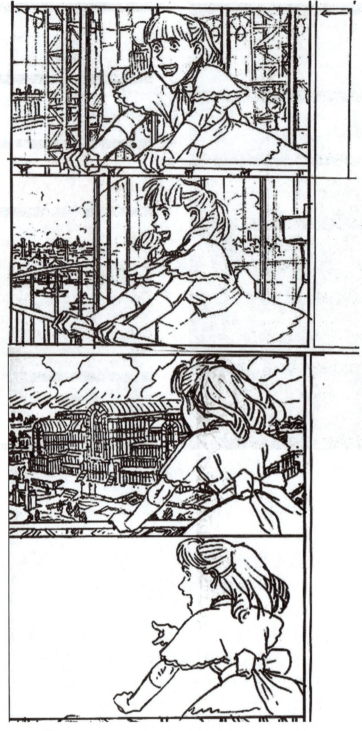

🔺 图4-37 日本动画电影《蒸汽男孩》180°旋转镜头

（4）确定两个戏剧元素的空间联系，既可以是一种简单的空间共存关系，也可以是有意识制造悬念并引起观众情绪的空间安排。

（5）突出将要在以后的剧情中起重要作用的人或物。

（6）表现一个活动人物的主观视点。

（7）由其他景别转为特写，以表现人物的心情，具有"戏剧性"的价值，因为导演是为了某种特定目的才让摄影机运动起来的。目的就是通过这次运动突出在剧情发展中必然要起作用的事件或人物。

## 第五节 机位的运用与轴线

构成叙事与视觉的基础是镜头。在影片的视觉链条中,镜头是最基本的单位。正是由于镜头和镜头段落的存在才构成了场景。镜头的不同组合还形成了一定的情节、气氛、意义与观念。

### 一、镜头的构成

我们对画面的认定形式是:机位构成镜头,镜头形成画面,画面产生视觉。画面就是镜头的空间位置的外化形式。我们在分析解读影片时注意到,画面的规律是由镜头位置规定的,分析、研究了镜头的基本构成,实际上就解决了画面的构成问题。

动画场景中设计最多、最基本的人物形式是双人对话,由此而形成了场景人物、镜头空间分布图,通常的人物表达都是依据基本镜头来完成叙事的。

图 4-38 是典型的 9 个基本镜头的规律图,所有其他镜头形式都是从这个基本规律图演变而来的。

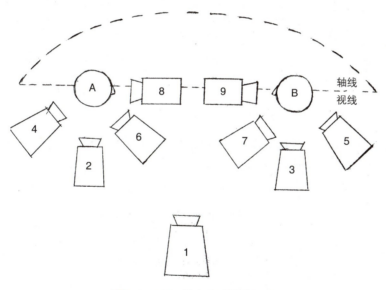

图 4-38　基本镜头规律图 1

图 4-38 中 A 与 B 之间形成一条假想虚线,这条线既是 A 与 B 的交流视线,又是人物之间的关系线——轴线,并以这条假想线为准,将空间分为上方和下方。

图上方:我们称这一空间为背景空间、表现空间、现实空间,因为这个空间在九个镜头的任何一个镜头中都会被拍到,无论是整体的还是局部的。

图下方:我们称这一空间为调度空间、想象空间、暗示空间,因为这个空间要用来设定若干镜头并进行调度。这个空间如果镜头不反过来拍,永远不会具体化和画面化,永远是让人去想象的。这个空间只要不在镜头中表现,就无法具体,成为不具体的画外空间关系。

就图示而言,在实际拍摄中,这两个空间通常是可以互换的,也就是说镜头时而在下方向上方拍,时而在上方向下方拍,让镜头构成的空间更完整、具体。如果在分镜头创作中设计的镜头只在一个空间中调度,画面只表现一个空间,另一个空间不出现,只进行想象和暗示,则画面就缺少了一定的丰富性。

下面对图 4-39 中的 9 个镜头做具体分析。

图 4-39　基本镜头规律图 2

1 号镜头：1 号镜头处在 9 个镜头所构成的三角形的顶端，既是关系镜头，也是一个在场景中充当主机位置的镜头。这类镜头所拍到的画面大都是全景系列（大远景、远景、大全景、全景）景别，人物是双人画面，视线相互对应。

1 号镜头为关系镜头，因为镜头的位置决定了画面人物的轴线关系，决定了画面人物的位置（A 在画左，B 在画右），既决定了背景关系、光线、空间，也决定了镜头调度，所有其他的镜头都是以 1 号镜头为依据的。

场景中，1 号镜头应该力图表达出空间的最大范围，并在画面中为镜头的调度提供视觉依据。

2 号、3 号镜头：这两个镜头与 1 号镜头在视轴方向上基本是同步的（平行的），所以这类镜头更多的是人物的中景、中近景、近景，人物是单人画面、视线向外。从画面形式上分析，2 号、3 号镜头在画面效果上只是与 1 号镜头的景别、距离、人物数量不同，但是在背景关系、视线关系、拍摄方向上都十分接近，加之人物面孔基本一致，将镜头连接后会给人一种原地跳接的感觉。

设计 2 号、3 号镜头常遇到的问题是设计出的画面与 1 号镜头相比，由于背景和人物面孔都没变，所以画面效果没有根本变化。

4 号、5 号镜头：这两个镜头处在镜头平面图的最底边外侧，称为外反拍摄头，又称为过肩镜头或局部关系镜头，景别以中景、中近景、近景、特写为主。

这两个镜头的特点是在轴线一侧的两个人物后背的角度位置。镜头是双人画，人物在画幅中的位置在两个镜头中是永远不变的，即 A 在左，B 在右，并在镜头中维持这种关系。人物在镜头中是一前一后，4 号镜头 A 在前景、B 在后景，5 号镜头 A 在后景、B 在前景，两个人物可以互为前景或后景。人物视线在镜头中由于朝向不同，视线是内向而且是对应的。

在动画制作后期,可以把前景人物设计为虚影像,后景人物设计为实影像。人物表达也由于镜头作用而有所不同。面对镜头的人物处于主导地位,表演是开放的,形体也是开放的;而背对镜头的人物则处于次要地位,表演是封闭的,形体也是封闭的。镜头中的位置关系会使所设计的画面空间产生实质性变化。镜头对应角度拍摄表达的是两个不同的背景空间关系。

这两个镜头显示出轴线对镜头的约束作用,也强化了人物之间的位置和交流关系。因为在各自的镜头中,我们可以清楚地看到人物、位置、环境、视线四者之间的关系。所以说这两个镜头在设计中是表现局部关系的镜头,交流效果较好,使用频率较高。

6号、7号镜头:通常称为内反拍镜头,又称为正打、反打镜头,景别一般以中近景、近景、特写为主。在双人交流的镜头中,向两个不同空间背景拍摄的一方为正打,另一方则为反打。先拍为正,后拍为反。

这两个镜头的特点体现在轴线一侧的两个人物之间处于对角位置。镜头都是单人画面,拍摄时各居画面一侧。由于是单人画面,主体更清晰,视线向外。这两个镜头剪接在一起时,视线互逆而且对应,形成交流关系。从视觉效果上分析,这两个镜头设计时越接近轴线,画面人物就越有交流感、参与感和渗透感。而镜头越远离轴线,画面人物越体现不出交流感。

这种对镜头画面中的单人处理实际上是对镜头的强调,所以,6号、7号镜头是导演完成叙事重点、突出人物、塑造形象的重要镜头。此时画面外的空间、距离、位置、人物等完全要靠我们去想象、去丰富,并在上下镜头的联系中得以证实。6号、7号镜头在创作中使用频繁,设计时对角度、构图、景别、视线、背景、前景等元素的组合上都有较高的要求和较合理的设计。

8号、9号镜头:这两个镜头比较特殊,它们的镜头视轴方向与人物轴线方向基本平行或重合,我们又称为骑轴镜头、视轴镜头。

由于视轴与轴线平行,人物视线不是看左看右,而是看中。视觉上是在与观众交流,设计上是在与摄影机交流,因此又称为中性镜头。这两个镜头由于人物位置远近不同,会产生出各种不同的景别,但常规的景别是中近景、近景特写、大特写。

由于视线看中的关系,使画面上产生剧中人主观视点的镜头效果,极具交流感和参与感。画面构图往往处理在画幅中间。这两个镜头的使用也是对镜头的强调,成为完成叙事、刻画人物、表现人物表演的重要镜头。设计时,要考虑对话双方人物之间的距离以及设计这种镜头的可能性。使用这类镜头会强化戏剧效果,使用后会加快画面的视觉节奏。其镜头长度与节奏关系也需要考虑。

## 二、轴线的运用

在动画中,设计人物角色之间及人物和道具之间的空间关系时,都会碰到一个问题,那就是轴线。轴线是画面中人物角色的视线方向、运动方向和人物之间关系所形成的一条假定的直线。轴线直接影响着镜头高度。在日常生活中,观众对自然形态事物的观察往往是连续不断的,所以获得的观感是统一的。但在拍摄影片时,由于分镜头是把一个动作分解后进行设计的,要使这些不同角度拍摄的人物或物体动作的连续性不被打乱,就必须注意构成的法则。因此,动画导演在设计场面调度及在相同场景中画一组相连镜头时,就必须把人物角色放在统一的画面空间中,其位置和方向必须在轴线一侧180°之内,只有这样,才会形成画面空间统一感的基本条件。

当然,有时为了能达到某种特殊效果和需要,也可以通过越轴(变轴)来解决。但越轴有一定的方法,不是随意地穿越。轴线分为三类:关系轴线、运动轴线、视线方向轴线。

**1. 关系轴线**

　　动画中人物角色的视线和关系所形成的轴线就称为关系轴线。人物之间的相互视线的走向是关系轴线的基础。在动画中关系轴线用得最多,也是最复杂的,特别是人物之间的对话。如果只是面对面对话,只要在两者视线之间画一条关系线就可以了。但有时两人对话不是面对面,而是平行或在相反方向,甚至躺着、走着等,那么就很难确定关系轴线,就必须按照人物的头部,即"头部原理"的规划来确定,因为头部是人说话的位置,眼睛则是方向指示器,因此,身体不是关键,而头部和眼睛的视线决定了关系轴线(图4-40)。

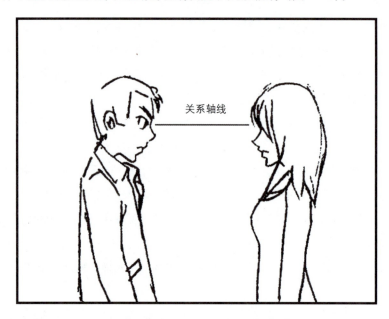

图 4-40　关系轴线示例图

　　只有形成关系的双方才能产生轴线。人与被观察事物间也能产生轴线。由于轴线是因关系而产生的,所以轴线的出现也能暗示人物关系。

　　(1)双人对话场面。动画场景中设计最多、最基本的人物形式是双人对话,由此而形成了场景人物、镜头空间分布图。通常的人物表达都是依据九个基本镜头来完成叙事的。如日本动画电影《魔女宅急便》中琪琪第一次飞行时,在空中遇到了另一位骄傲的小女巫,她们在空中交谈的一场戏就遵循了轴线原则,没有越轴处理(图4-41)。

　　(2)三人以上对话的摄像角度处理。三人以上对话都可以简化成双人对话的形式,当一个人站在一侧,其他人在另一侧,因交流要逐句进行,所以处理办法和双人对话是一致的。那么对话就能把全体人物与中心人物从视线上表现出来。导演可以设想两个基本的镜头:一个是人群景,另一个是主要角色的近景,然后对这两个具有同一视轴的镜头进行相互交替剪辑,这样就不会造成人物角色位置的混乱。

　　当三个人物呈三角形排列时,就会形成多条轴线。处理多条轴线时可以采用内/外反拍的方法,先利用一个外围镜头表现出三个人之间的位置关系,然后将摄影机放在三个人的中心位置依次拍摄三个人的单人镜头,这样就能够清晰地表现对话者之间的相互关系(图4-42和图4-43)。

　　(3)多人场面摄像角度的处理。

　　① 以主要人物为画面构图的中心,用全景的外反拍角度拍摄次要人物与主要人物和环境的关系,展示构图全貌。

　　② 沿全景镜头的镜头视轴拉近拍摄主要人物。这个近景或特写镜头可作为枢轴镜头处理。

第四章 视听语言的分镜头应用

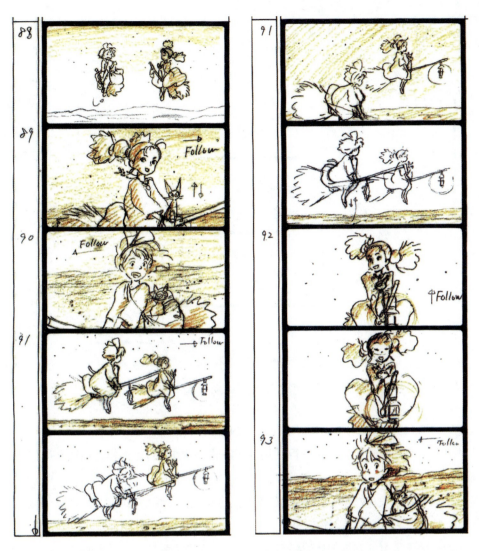

🔅 图 4-41 关系轴线的运用（选自日本动画电影《魔女宅急便》）

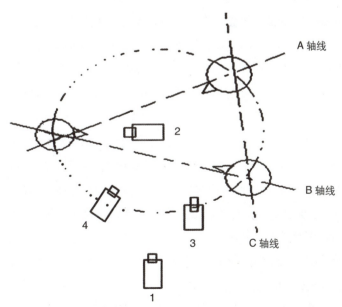

注：1号机位拍摄三人的全景，2～4号机位拍摄其中一个人物的单独镜头。

🔅 图 4-42 三人对话镜头设计

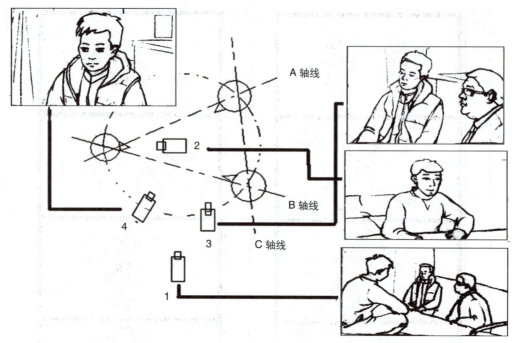

注：镜头2中心人物的近景镜头又称枢轴,在这组镜头中起过渡性作用。

🔸 图4-43　三人对话镜头设计示例图

③ 拍摄其他人物时,要注意他们的视向必须与画外的主要人物的视向相对应。

④ 拍摄人物众多的大场面还可以分区进行,但必须有一位人物贯穿,以他作为枢轴演员,利用他的视线的转动来拍摄所对应的人物。

⑤ 如果要反拍人物的全景,应注意这个拍摄角度要大致与正面拍摄的总角度相对应。可以借助于前一个镜头人物的转身出画,或者插入一个次要人物的镜头,自然过渡到反打镜头的角度上。

总之,多人场面的摄像角度的安排与处理要遵循三人以上人物关系轴线的规则和利用枢轴演员的方法,才能保证各种人物在画面的位置、方向上的统一,不至于出现镜头衔接上的混乱。

通常双人轴线不能适用于多人交流的场面。但有时当多人形成对立的双方时,可以将一方简化地看作一个人,这样双人轴线就可以运用了。如果人数众多时,如《虫虫特工队》中蚱蜢霸王与蚂蚁们对峙,蜢霸王说话的对象有时是蚂蚁个体,有时是蚂蚁全体,这时要先寻找这个群体当中的主要角色,然后将轴线同这一主要角色相连。影片中的主要角色是蚂蚁女皇,轴线正是通过蚂蚁女皇所在的位置建立的。如果群体中没有主要角色,则可以简单地将轴线与群体的中心位置相联系（图4-44）。

（4）多人视线处理。在场景中两个或两个以上的人物之间的关系轴线是以他们相互视线的走向为基础的,这样通过人物之间的视线,导演就可以清楚地确定摄像机的位置应始终放置在轴线的哪一侧。无论是甲方的视线还是乙方的视线都是相互看着对方,而摄像机始终在一侧,所以甲、乙两方的位置始终是固定不变的。甲方向左看,乙方向右看,视线的方向不会有错,则动画角色的视线反过来就决定了摄像机的位置。

三人以上的对话处理同双人对话的处理方式相同。同样,对方的视线决定了摄像机的位置,甚至两个角色在不同镜头中打电话的情形,组接中也要使两个角色面对面,好像在一个空间里一样,好像相互看着对方在打电话,通过假设的视线就加强了双方在交流的感觉。

视线决定了透视中视平线的高低。角色视线的高低产生了不同透视的变化,即平视、仰视、俯视等。同样,视线也决定了透视角度的变化。

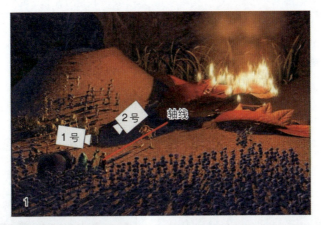

(a) 1号机位

(b) 2号机位

图 4-44 《虫虫特工队》中的多人对话镜头

#### 2．运动轴线

运动着的人物角色和这个角色目标之间假设的线称为运动轴线,这是由运动前的人物角色运动方向所形成的轴线。为了保证运动人物角色能保持其运动的连续性,动画导演在选定画面构图时,人物角色必须始终在运动轴线的一侧,否则就会造成人物角色运动方向的混乱。当然,运动轴线不是不可超越的,有时改变轴线可以产生一种特殊甚至意想不到的效果。但是任何方向的改变必须要有过程,要让观众明确是在改变运动方向,而不至于弄得莫名其妙,造成运动方向混乱（图 4-45）。

#### 3．视线方向轴线

当人物不动时,他所观看的背景中的某个支点或周围某个物体就与人物视线方向构成一条轴线,即方向轴线。

（1）轴线中的方向性。场景中一个人物的视线方向轴线或运动轴线属于方向性轴线（图 4-46）。在实际操作中,由于方向性轴线不像关系轴线那样明确,会在组接分切的镜头时出现画面上的方向性跳轴,则会给观众一种视觉上的跳动感。

下面以一个进行定向运动的人物为例进行说明。假设一个人物向前运动,那么相连的两个镜头将产生四种方向关系。

① 两个镜头拍摄的人物运动的画面中,摄影机的视轴与轴线垂直,画面上人物的运动方向则是由左向右,两个镜头运动方向的组接是恰当的（图 4-47）。

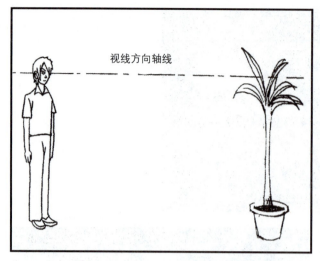

图 4-45　视线方向轴线示例图

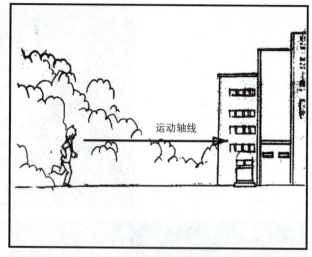

图 4-46　运动轴线示例图

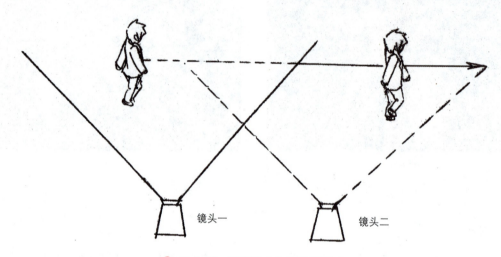

图 4-47　轴线的方向性示例图 1

② 在人物运动轴线的一侧设置两个互为反拍的角度。镜头中的画面是人物斜后背影，镜头二中的画面是人物的斜前正面，而人物运动方向是一致的，两个镜头的运动方向的组接也是恰当的（图 4-48）。

③ 在人物运动轴线的两侧各设置一个机位，组接起来的两个镜头中人物运动方向相反：前一个镜头画面中的人物由左向右运动，后一个镜头画面中的人物的运动改为由右向左了，结果造成跳轴。这种情况只能在必要的时候才可以使用（图 4-49）。

④ 两个镜头设计的机位都在人物的运动轴线上，镜头的视轴与运动轴线重合，由此而造成画面没有左右方向的变化，只有沿镜头视轴远近的变化，因此被称为中性镜头，可以用作跳轴时的过渡镜头（图 4-50）。

（2）人物运动的镜头分切。根据运动轴线的原理，我们可以把一个连贯的动作分成几个镜头，但同时又需保持这个动作的连贯性，而且往往比用一个镜头完整表现一个运动显得更生动、更有力度，也更有趣味。但是必须要注意一点，所有分切镜头选定的摄影位置必须都在运动轴线的同一侧。

一个分切的镜头需要用多少个镜头去表现，必须要考虑分切的数量，必须与运动时间的长短相联系。如果镜头分切的数量太少，那么角色的运动过程就不能充分表现；如果镜头分切的数量太多，则往往会影响角色运动的连贯性，并造成动作拖拉，缺乏节奏和力度。同时为了使角色运动在分切后仍然保持动作顺畅，就要认真找到运动镜头的分切点，比如当前的镜头、角色向前走，并从画面右边走出画，而下一个镜头角色从左边入画，这样角色的跳轴就会很流畅。

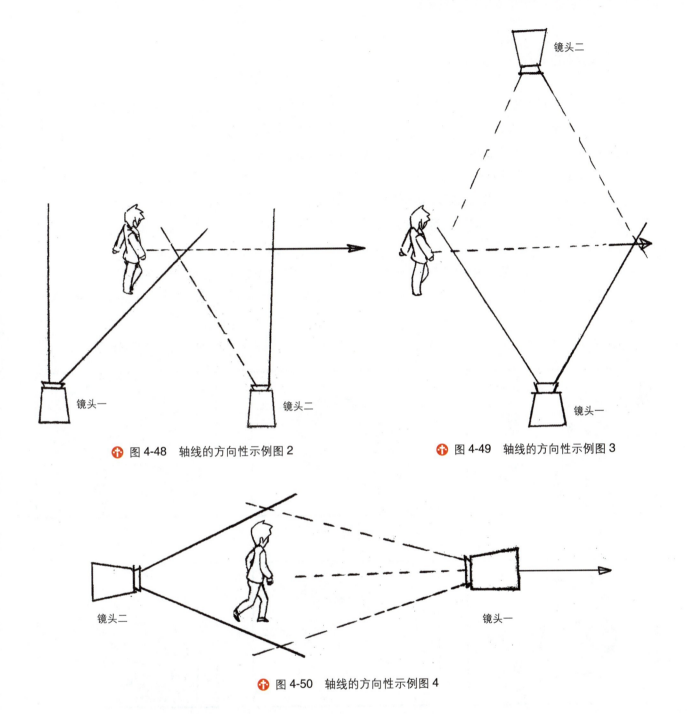

图 4-48 轴线的方向性示例图 2

图 4-49 轴线的方向性示例图 3

图 4-50 轴线的方向性示例图 4

这样的镜头切换是连贯的,不会产生混乱的错觉。要做到角色动作在镜头切换时保持连贯,必须要注意以下三点。

① 位置相同。在一个角色运动中需要分切镜头时,如果要想在不同的镜头之间仍然保持视觉的流畅,就必须使角色在两个相连接的镜头之间处在同一位置上,这在固定镜头中更为重要。角色位置相同不仅体现在角色的形体相同,还包括他们的动作相同,甚至他们的服饰、发型等都要相同。

② 动作连贯。不管镜头怎样切换及景别如何变化,镜头中人物的动作必须始终是连贯的,不能出现重复和倒退,否则镜头连接后会造成动作不连贯。

③ 明确运动方向。角色的运动方向必须要明确,如两人相向运动,则在画面上两人的运动方向是相反的,一人向右走着,另一人就要向左走着。这两个相反的方向镜头交替出现,直到两人走到一起为止。

## 三、越轴的处理

有时导演为了获得角色动作感更强烈的画面构图和更好的角度而采取越轴处理,就会避免始终保持在运动线同一侧产生的局限性。采用一个切出空景镜头,或采用一种中性运动线,或利用角色的活动明确表明方向的变换,或使方向相反的运动出现在画面的同一区域内,都能较好地进行越轴处理。

(1) 空景的使用。利用空景的插入,往往可以使观众很自然地忘记角色运动的方向。如一个小孩在路上自左向右高兴地走着,可分切中景、近景等,但始终是自左向右,这时导演可以插入一些小鸟飞过天空或地上布满鲜花等空景。再回到小孩走着的情景,就可以跨过轴线从另一侧表现小孩满怀着高兴的心情在走。画面上出现的小孩是自左向右走,而观众是不会察觉有什么不连贯和方向的问题,也不会由于变换角色运动方向而感到不自然。这也是由于观众一般只注意故事的情节和发展,对视觉的记忆力就变得很弱,也不可能花更多的时间去注意角色运动的方向,所以一旦插入一些空景而造成方向的改变,观众往往是感觉不到的,仍然感到这是很自然的事。

如图 4-51 所示,镜头 5 中花瓶空景的运用与人物无轴向关系,这样变换角色的方向就会感到自然。

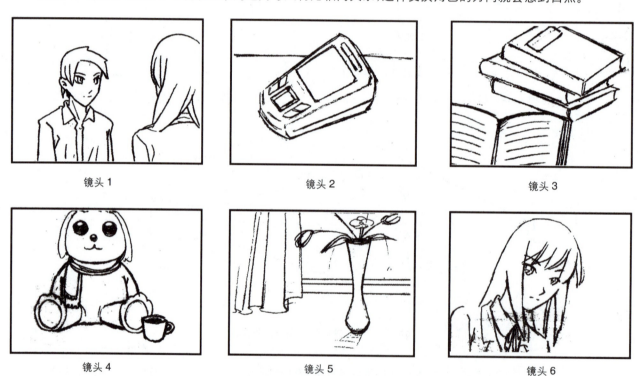

图 4-51　空景的使用示例图

(2) 骑轴镜头的使用。中性方向的镜头称为骑轴镜头。由于骑轴镜头没有明确的方向感,从而成为解决越轴运动方向的一种方法。骑轴镜头可以使观众忘记角色或物体原来运动的方向,不会对变换运动方向感到不自然(图 4-52)。

(3) 用人物视线带动机位越轴(图 4-53)。

(4) 利用第三方越轴(图 4-54)。

(5) 利用人物的运动完成越轴(图 4-55)。

(6) 利用摄影机的运动完成越轴(图 4-56)。

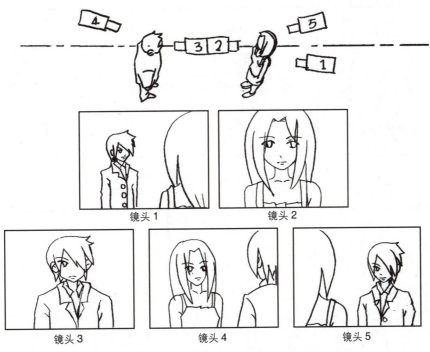

图 4-52 骑轴镜头的使用示例图

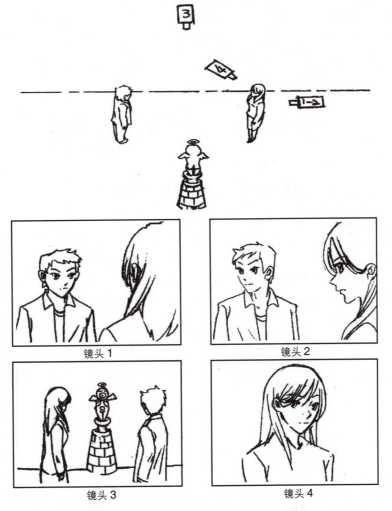

图 4-53 人物视线带动机位越轴示例图

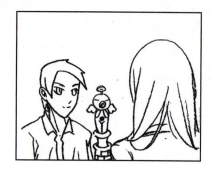  

图 4-54 第三方越轴示例图

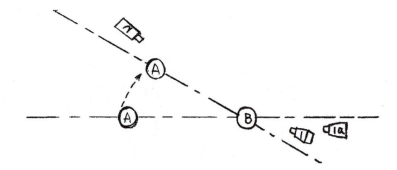

图 4-55 人物的位移完成越轴示例图

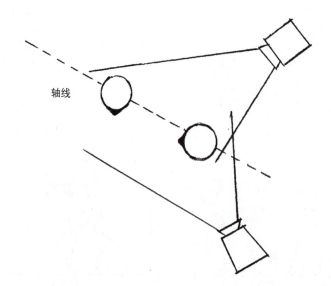

轴线

图 4-56 利用摄影机的运动越轴示例图

（7）场面调度中存在双轴线，摄影机可以只越过一条轴线，而由另一条轴线来保持空间的统一。这种越轴较隐蔽，给观众的视觉跳跃感不太强，而画面却更富有表现力（图4-57）。

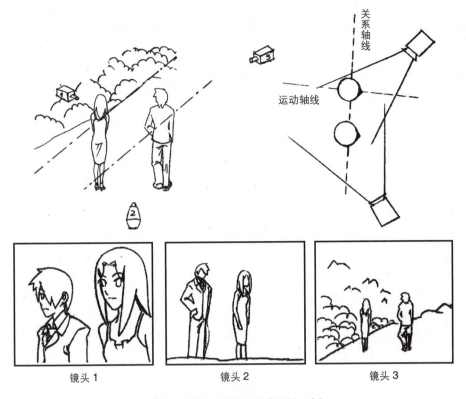

图4-57 用场面调度越轴示例图

（8）角色调度的处理。导演可利用角色的调度来改变轴线，利用角色的走动越过轴线，从而改变运动方向。但导演在处理这种镜头时往往加1～2个描写角色细节的镜头，以便有所缓冲和过渡，这样会更自然一些。例如，有一骑自行车的人自左向右骑着。路边有一个人等着，看到自行车过来后，跟骑车人打招呼叫他停下，等着的人走过自行车头，骑车人下车，把车让给对方。等车人手扳刹车，这是细节。接着等车人骑车走，这时车自右向左行进，运动方向已经改变，但观众没有感觉不自然。

（9）运动方向的自然改变。有时为了使角色动作显得更活泼也更有力，导演可以安排一些让运动方向自然改变的镜头。如一人自左向右走来，在画面中掉头向左走了，这样人物在镜头中完成了方向的改变，观众看得很清楚，就不会造成方向的混乱了（图4-58）。

镜头1

镜头2

镜头3

图4-58 用运动方向的自然改变越轴示例图

### 四、越轴中应注意的问题

越轴的目的是在镜头调度中,为突出人物、情节、空间关系、戏剧效果而有意识地进行的机位调度处理。

如日本动画电影《蒸汽男孩》中就用了越轴处理。为了表现财团的来人急切地想得到蒸汽球,当他猛扑向蒸汽球时,镜头通过动作衔接进行了跳轴处理,下一个镜头又切回轴线的一侧。这段跳轴处理突出了情节、人物和戏剧效果,运用得非常成功(图4-59)。

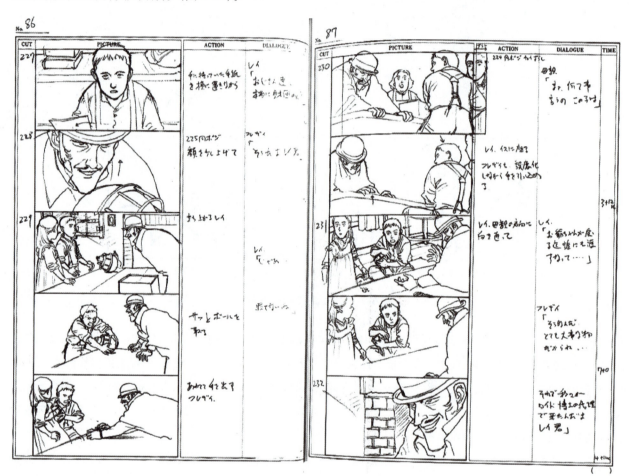

图4-59　日本动画电影《蒸汽男孩》中的越轴镜头

处理中要注意下列几个问题。

(1)越轴处理是一种导演处理镜头的手段,也是一种风格。但不要乱用,否则会使人有一种漫无目的的感觉。

(2)越轴镜头最好是双人镜头及全景画面,这样使观众能看清人物之间及人物与场景之间的关系,否则,用单人镜头、近景画面越轴会引起不必要的情节误解。

(3)在一个场景中越轴的次数是任意的,根据一场戏的镜头数量可以有多次越轴,但是要考虑镜头排列的合理性,不要造成不必要的视觉阻断。如果在一场戏中有两次以上越轴,那么越轴的方式不要重复。

(4)在一场戏中节奏和镜头总数适当的情况下,最好采用机位越轴方式,以便于对场景空间有更好的表达。

## 第六节　镜头中的光线与声音

### 一、光线在动画中的意义

动画借鉴于传统的影视造型艺术，是在传统造型艺术之上的发展和延伸，对光线的借鉴也是如此。在分镜头的画框中一切物品都不是偶然的，每个元素都有它存在的理由，并且在叙述一个故事时，这些元素都应该被仔细地调度和设计。在这些元素当中，设计光照就尤为重要。

在动画中镜头画面光影的运用也是很有讲究的，光照在制作一个视觉化的故事方面是一个关键的因素，光照使得画面具备了纵深感，能引导观众的视线，并能在一场戏中调动观众的情绪，还能重点突出一个特殊的物体和人物角色。在设计过程中，设计者要假设一些光源，因为不同角度的光源照射到物体上会产生不同的效果，以此来增加人物的立体感并烘托气氛。

动画的光线影调是人为制造的明暗而非真实记录的光影，因而具备更强的主观情绪性。动画的光线处理着力于烘托场景气氛和刻画人物性格。影调设定为硬朗、自然还是柔和，取决于创作者对角色和场景表达效果的考虑。动画场景中，照明的合理性因素被减弱，光线的来源不必具备物理意义上的真实性，光线的改变显得随意，而影视作品一般则需要一个合理的原因才能改变光线。

由于计算机动画的飞速发展，展现出的视觉影像也越来越追求真实自然。随着技术的发展，光线的运用也不断借鉴影视艺术中光线的造型作用，使得计算机三维动画呈现出以往二维动画不具备的立体效果。通过光线的变化可以塑造角色的性格特点、心理变化，也可以表现物体的体积感、形式感、空间关系以及质感。光线还能使二维空间的画面呈现出三维空间效果，利用光线的分布和明暗对比可以表现画面空间，也可为影片的画面塑造增添效果。因此，光线的运用成为动画艺术中非常重要的表现手段。

由于风格不同，各种动画对光线的处理也不完全一样。有的动画讲究平面的装饰性，在对人物造型和场景上都是做平面的艺术处理，对光源（特别是阴影）的处理相对较弱，而有些动画片却很注重光线的运用。

### 二、光线的特性

**1. 光线的形态**

不同性质的光源可以形成不同的光线形态。自然界的光线基本上是以三种形态出现的，即直射光线、散射光线、混合光线。

（1）直射光线。直射光线（又称为硬光）是指光源与被摄对象之间没有中间介质的遮挡，景物和物体表面有明显的受光面和背光面，并在被摄物体上产生清晰投影的光线。直射光线具有明显的入射角。

直射光线的特点：有明显的投射方向，能在被摄体上面构成明亮的受光部分、背光的阴影部分以及投影，从而形成画面的明暗反差，可增强物体的立体感，也能显示出被摄体的外部形状、轮廓形式、表面结构和表面质感。在动画中也有运用聚光灯照明的直射光线效果，达到表现主体渲染画面戏剧效果的作用。如《埃及王子》中摩西与埃及法师斗法的片段就采用了聚光灯效果（图4-60）。

（2）散射光线。散射光线（又称为软光）是指光源与被摄对象之间有一定的中间介质遮挡，间接地投射到被摄体上，但在被摄体上不产生明显投影的光线。

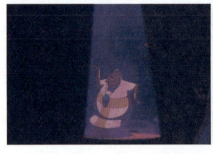

图 4-60　用直射光线突出主体（选自美国动画电影《埃及王子》）

散射光线的特点：光线柔和，照明均匀；没有明显的投射方向，物体受光面、阴影面及投影的区分不明显，容易表现出物体细腻的层次；物体表面受光均匀，亮暗反差缩小，影调接近。如《玩具总动员3》中的结尾片段就用散射光线营造了柔和的光线效果，非常温馨（图4-61）。

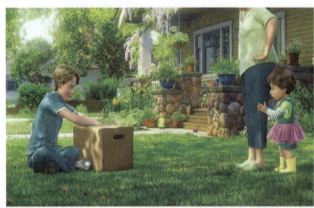

图 4-61　散射光线（选自美国动画电影《玩具总动员3》）

（3）混合光线。混合光线是指照明光线中既包含直射光线又包含散射光线，或者是人工光线和自然光线并用。混合光线需要做到亮度平衡，以调整画面的明暗反差。通常直射光线作为主光，散射光线作为辅助光，两种光线配合使用，从而使画面形象更加自然、细腻，层次分明（图4-62）。

图 4-62　混合光线（选自美国动画电影《超人总动员》）

在二维动画中一般都采用硬光线来表现人物的投影,三维动画中可以对光线进行细腻的表现。在分镜头的创作中,主要是要画出人物与场景的投影。

### 2. 光线的方向

光线的方向是指光源位置与拍摄方向之间所形成的光线照射角度。

在动画的创作中,模拟光源投射的方位、强度便可以获得不同的视觉效果。根据光源投射方向和摄像机光轴之间的夹角不同,可分为顺光、顺侧光、侧光、侧逆光、逆光、顶光和脚光七种。不同方向的照明光线具有不同的造型特点和功能。

(1)顺光照明。顺光照明的特点为:人物正面比较均匀地受光,脸上基本没有背光面和阴影,皮肤质感比较柔和;只能看到对象的受光面,看不到背光面和投影;画面缺乏光影变化,立体特征、透视感较弱,光线层次缺乏立体感;亮的对象具有暗的轮廓形式。如图4-63所示为《超人总动员》中的顺光照明下的人物造型。

✞ 图4-63 顺光照明(选自美国动画电影《超人总动员》)

(2)顺侧光照明。顺侧光照明是指和摄像机光轴成45°左右的光线照明,是常用的主光形式。这种照明形式能使对象产生明多暗少的明暗变化,能较好地表现被摄对象的立体感和质感,能比较好地表现出画面的层次。如图4-64所示为《超人总动员》中的顺侧光照明下的人物造型。

✞ 图4-64 顺侧光照明(选自美国动画电影《超人总动员》)

(3)侧光照明。侧光照明是指光源方向和摄像机光轴成90°的照明形式。侧光照明特点如下:被照明对象明暗各半,画面层次丰富,立体感强;有利于影调的反差与层次的表现,强调物体的质感;适合表现有个性的人物;人物照明应避免出现阴阳脸,如特殊需要可以特意设计。如在《飞屋环游记》中的反面角色就运用了阴阳脸的侧光照明来突出人物的邪恶(图4-65)。

● 图 4-65　侧光照明（选自美国动画电影《飞屋环游记》）

（4）侧逆光照明。侧逆光又称后侧光、反侧光，是指光源方向和摄像机光轴成 130°左右的照明形式（图 4-66）。侧逆光照明的特点如下：被照明对象呈明少暗多的照明效果；对象被照明的一侧有一条状的亮斑，能很好地表现被摄对象的立体感；使人物面部产生明显的轮廓线，立体形态非常鲜明，使人物与陪体、背景的亮度间距加大，光线层次比较丰富；具有很强的空间感，画面调子丰富且生动活泼。

● 图 4-66　侧逆光照明（选自美国动画电影《料理鼠王》）

（5）逆光照明。逆光照明是指光源方向基本上对着摄像机的照明。逆光照明的特点如下：看不到对象的受光面，只能看到对象的亮轮廓；光能使主体和背景分离，逆光中的主体人物正面是背光面，人物成为剪影和半剪影，与整个环境构成明显的明暗反差；在环境造型中可以加大空气透视效果，使空间感加强；表现反面角色时会突出其危险性（图 4-67）。

● 图 4-67　逆光照明（选自美国动画电影《超人总动员》和《僵尸新娘》）

（6）顶光照明。顶光照明是来自被摄对象顶部的照明。在顶光下拍摄人物近景特写会得到反常的照明效

果：人物前额亮,眼窝黑,鼻梁亮,颧骨突出,两腮有阴影,人物呈骷髅状。有时运用顶光照明拍摄特写时可起到丑化形象的效果,如《虫虫特工队》中蚱蜢刚一出场时的顶光照明（图4-68）。

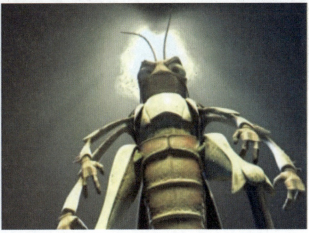

图4-68　顶光照明（选自美国动画电影《虫虫特工队》）

（7）脚光照明。脚光照明是指光源低于人的头部,由下往上照明。在人物前面称前脚光,投影朝上。和顶光照明一样,脚光照明会产生不正常的造型效果。如《埃及王子》中摩西得到了上帝的指引,到埃及解救希伯来人,在埃及宫殿与法老的法师斗法一场戏中就运用了脚光照明,体现了印度教的神秘性（图4-69）。

图4-69　脚光照明（选自美国动画电影《埃及王子》）

## 三、光线在动画中的作用

光线作为动画叙事和表意的视觉化语言,传递着动画的气氛、形象、情绪和意义。

### 1. 塑造人物形象并刻画人物性格

人物形象是故事叙事的主体。如何模拟真实用光塑造动画中运动变化的人物形象,就需要人物造型光的整体设计。人物形象不是一成不变的,要符合导演的要求和全片的整体性。在局部处理上,采用浪漫的、写实的、戏剧的或其他的用光方法都可以,重要的是与叙事情节相切合。可以对不同的人物设计一种造型光效,光效可以成为人物塑造的标志。同样的人物也可以用不同的光线照明产生不同的造型效果。要根据剧情发展的需要及人物性格的变化发挥光线对人物的描绘作用。

动画电影《虫虫特工队》中的反派蚱蜢霸王一出场的设计就充分利用了被踩漏的蚂蚁洞的顶光辅以侧光来表现,这样的照明方式在它的脸上形成强烈的光感和明暗对比,额头的亮度很高,眼睛则在阴影中,表现了这一角色的凶狠（图4-70）。

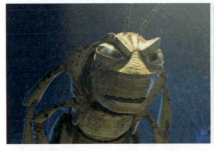
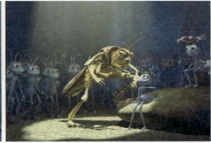
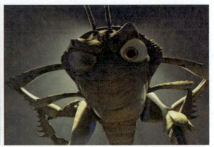

图 4-70　用光线刻画人物（选自美国动画电影《虫虫特工队》）

### 2. 表现人物情绪

人物的悲欢离合、喜怒哀乐是构成故事发展和起伏的重要环节，用光可以揭示剧中人物的情绪。影片中有了光线，可以进一步烘托及渲染人物。如在影片《埃及王子》中，上帝惩罚埃及，天降十灾，整个埃及处于水深火热中。戏中法老的面部有强烈的光影效果，有时脸部置于半明半暗之中，刻画了法老心中的愤怒，有力地刻画了正义惩罚下的残暴君主的情绪。这种光线的表现简洁并富有特点，抓住了重点，从而很准确地传达出了人物的情感，表现出了法老此时此刻的痛苦心境（图 4-71）。

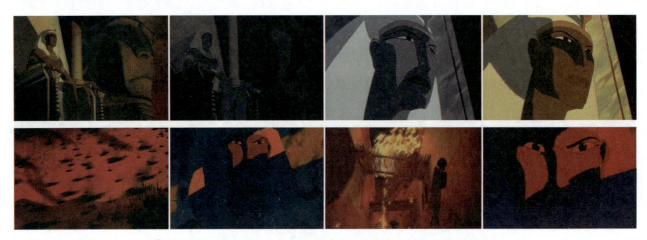

图 4-71　用光线表现人物情绪（选自美国动画电影《埃及王子》）

### 3. 突出主体

动画画面利用光线营造画面的明暗对比，引导观众将视觉焦点放在画面主体上，来达到突出画面主体的目的，能更清晰地展现画面内容。如图 4-72 所示为《飞屋环游记》和《料理鼠王》中的画面主体部分以光线来突出，使观众的视线集中到了画面要表现的主要部分上。

图 4-72　用光线突出主体（选自美国动画电影《飞屋环游记》和《料理鼠王》）

### 4. 渲染场景气氛

场景气氛是指画面整体形象给人的一种精神上的强烈感受,可以让观众产生一定的情绪。白天、黑夜、阴天、晴天、黎明、黄昏等时段具有不同的光线性质,表现出来的气氛也不同,不同光线气氛可以给人一种不同的心理感受。场景光线气氛效果是导演对场景处理的重要语言,观者可以从场景的光线气氛中感悟到导演的创作意图。

如《飞屋环游记》中主人公夫妇年轻时与年老时用了同一个场景,这两个场景画面的"机位"完全一样,但是反差却很大。第1个场景中的光线气氛非常明媚晴朗,正如年轻的夫妇。而第2个场景夕阳西下、日薄西山,画面光线是金黄的色调,暗寓主人公夫妇年迈。两个场景中,一个是活泼的艾利跑在前面等着丈夫;一个是垂垂老矣的艾利踟蹰不前,最终令人心碎地跌了一跤。这里既是一种抒情,又承接着下面的剧情——艾利身体渐渐衰弱直至最后去世。相同的场景在不同的光线照明下可形成不同的气氛,这种特定的气氛可影响人的心理情绪(图4-73)。

图4-73  光线对场景气氛的渲染(选自美国动画电影《飞屋环游记》)

### 5. 表达时空和画面空间

环境光线不仅可以表现出环境的真实感、艺术感,而且可以使二维空间的画面呈现出三维空间的效果还可以利用光的分布和明暗对比表现时空,利用大气透视表现画面空间的深度关系。动画中光线的变化是形成时空的重要依据,同一场景中不同光线的位置、角度、强弱、色彩、投影方向都可以表现出不一样的时空(图4-74)。

图4-74  用光线表达时空(选自美国动画电影《埃及王子》)

画内空间也可以表现非真实的空间,如想象中的空间。例如动画电影《怪物公司》中的怪物世界在现实中是没有的,这是想象中的空间。通过光线的作用,使影片画面的纵深感和透视感都很强,从而营造出了一个空间,没有光线是不可能有这样的画面的(图4-75)。

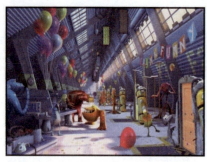

图 4-75　用光线表达画面空间（选自美国动画电影《怪物公司》）

#### 6．帮助构图

光线照明产生的明暗效果可以突出主体及掩盖次体。充分而合理地运用光线所产生的投影，可以丰富画面构图，使画面均衡。有时利用光的投影平衡构图也可增加画面构图的美感。如《秒速5厘米》中细腻的光线应用，使得每一个场景的构图都离不开明暗对比，例如火车经过时车站扶手反光的变化，下雨天雨水滴落到积水中产生的波纹反光（图 4-76）。

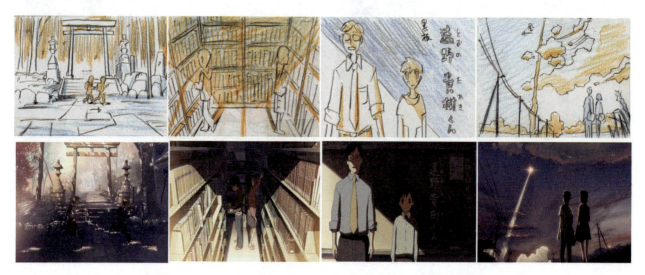

图 4-76　用光线帮助构图（选自日本动画电影《秒速5厘米》）

#### 7．光线处理和影片风格

一部动画电影中，导演对人物、环境、故事情节的理解和表现手法会形成导演及画面的风格，这些风格的形成离不开光线，因为光线可以刻画人物并表现环境气氛。每个人物、每个场景在叙事中使用什么光线进行处理都是导演风格的展现。导演在影片用光时应该树立一种什么样的观念，采取何种形式（如戏剧、自然、写意、主观），都将体现他们的风格和水准。导演应在进行动画的总体构思时就要对光线进行设计，明确的光线风格会增加动画的造型效果。

如日本动画导演新海诚擅长研究光影的美，在他导演的动画影片《秒速5厘米》中，光线刻画得十分细腻。作品中有大量眩光的效果，大眩光和大对比度的场景中，这样的效果能整体提升动画的视觉冲击力。这部影片整体的光线处理十分大胆，形成了鲜明的影片风格，叙事和形式感有散文式的特点。在电影美学层面，光线所形成的风格更多的是对造型和影像形式感的强调，是一种明显的对影片风格的强化（图 4-77）。

# 第四章 视听语言的分镜头应用

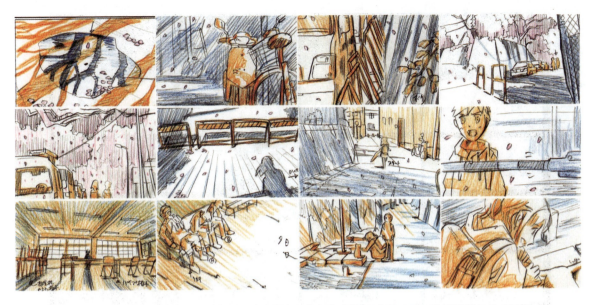

图 4-77 分镜头中的光线效果（选自日本动画电影《秒速 5 厘米》）

## 四、分镜头实例中的光线

分镜头实例中的光线应用如图 4-78～图 4-80 所示。

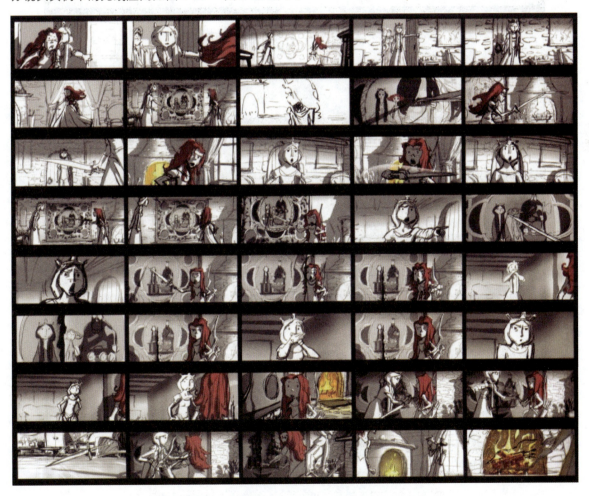

图 4-78 美国动画《勇敢的心》故事板中的光线设计 1

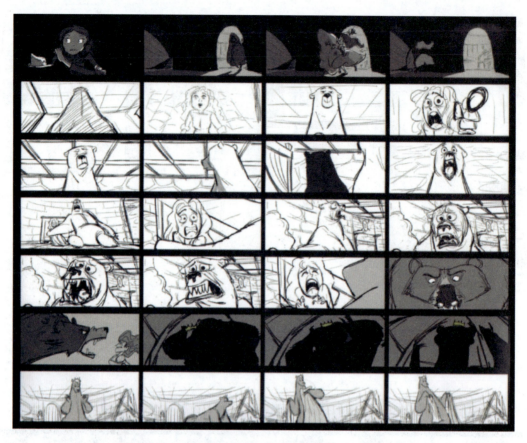

图 4-79 美国动画《勇敢的心》故事板中的光线设计 2

图 4-80 美国动画《勇敢的心》故事板中的光线设计 3

## 五、分镜头设计中的声音要素

声音对于动画的意义十分重大,动画与真人演出的电影不同,因为动画角色在现实生活中并不存在,完全是人工绘制出来的,而声音的加入则为这些虚拟存在的动画角色注入了生命和活力,使观众相信这些角色的真实性,认同这些角色的存在。在分镜头设计时,导演对声音的设置要预先留出较大的创作空间。贝拉·巴拉兹曾经说过:"我们对视觉空间的真正感觉,是与我们对声音的体验紧密相连的,一个完全无声的空间在我们的感觉上永远不会是很具体、很真实的。只有当声音存在时,我们才能把这种看得见的空间看作一个真实的空间。"

动画制作是一种整体创作,设计者要根据各种因素调整设计方案。在设计分镜头时,分镜头表格中有一栏就是声音(或对白)栏,需要导演或分镜头人员用文字填写该镜头的声音内容。

动画分镜头的声音由人声、音乐、音响这三个元素构成,它们之间的关系是十分密切的,它们相互交织,以听觉造型的方式与视觉造型一起共同构成影视艺术的美学形态。

### 1. 人声

动画艺术叙事形象的主体一般都是人,或者是拟人化的动物。对于人来说,人的声音是人们表达自我及传达信息的最基本方式,因而在影视艺术中的人声是声音中最活跃且信息量最丰富的部分。

人声主要由对话、独白、旁白组成。影视艺术中的对话声音是指两人或者多人相互交流的声音。人声是影视中使用最多、也是最为重要的语言。通过对话,可以交代剧情,塑造人物形象,甚至传达内涵丰富的潜台词。人声与影视作品整体艺术风格的创作也是分不开的,在不同风格的动画作品中,各自的声音处理方式是完全不同的。在喜剧类型的动画片中,人物的声音处理夸张、欢快且有特点。

### 2. 音乐

音乐有其自身的特性,它的创作构思以动画的思想内容和艺术结构作为基础,音乐听觉形象、画面视觉形象以及语言(对白、独白、旁白、内心独白)、音响等元素互相结合并融为一体。分镜头完成后,根据剧情和人物情感的发展等,考虑哪几场戏需要音乐来烘托并加强剧情的感染力,哪几段戏需要背景音乐以揭示画面的内涵,又有哪几段戏需要主题音乐来突出主人公。在对白段落中,要保持音乐的流畅性,同时要与人声区分层次,如主题音乐是主要的,人声、音响等声音为次要的,或反之处理也要有层次。导演对音乐的应用要与音乐创作者充分交流,每段音乐渲染的情绪和内容的长短,以及起止点与画面的关系,要在分镜头上标注清楚。

### 3. 音响

音响是除了人声及音乐之外自然界及人类活动产生的各种声音。由于动画中的一切都是虚拟的,所以要在虚拟出的音响世界中表现出真实的感受。音响在"还原"或者说再创造一个令人感受真实的全新时空环境方面具有非常强大的能力。动画的音响不拘泥于自然的音响,在导演的要求下,可以用夸张的模拟声,也可以用虚拟的超现实的充满想象的声效,以便强调特殊的动作效果。要把音响准确地标明在分镜头上。

如在日本动画电影《红猪》的分镜头中,用文字的大小表现了飞机轰鸣声由低渐渐变高的效果(图 4-81)。

另外,在分镜头中要标注清楚镜头画面中并不存在的音效,提醒后期合成人员要加入画外音效。

动画具有高度假定性,所以无论是它的声音还是画面都拥有极其自由的创作空间,但两者必须作为一个整体来进行探索和研究。创作时必须明确自己的创作意图,在设计分镜头时要进行综合考虑,这样才能达到理想的艺术效果。

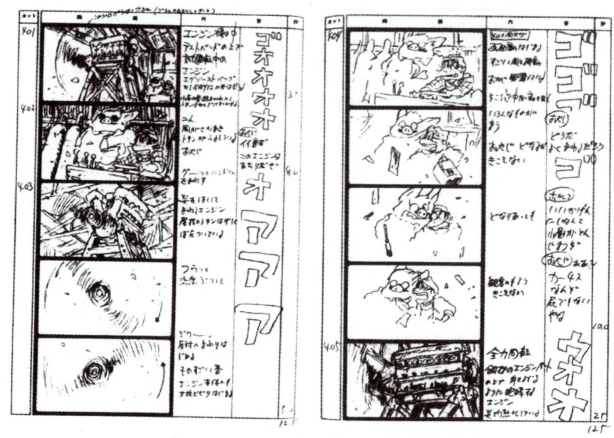

↑ 图 4-81 日本动画电影《红猪》分镜头中的音效设计

## 第七节　场面调度与借用镜头的运用

在动画镜头中场面的调度依据什么？这种调度应该包含哪些因素？这是任何一个导演在绘制分镜头时必须要考虑的问题。当一个虚拟的机位被导演确定之后，那么导演应该知道以下内容：当前角度拍摄的画面让观众关注什么？表现拍摄对象的色调是冷色调还是暖色调，对比是否强烈？虚拟机位的距离是远是近，用多大的景别？以什么样的角度拍摄？影片的整体基调色是什么？构图设计是否考虑一种深的关系及隐喻的象征作用？各种镜头组合及画面中人物与人物之间的位置关系是怎样的？当然，大多数人在看动画时，顾不上从这些方面去研究场面调度中的每个镜头。但是，如果按照上述内容对一部影片或一组画面进行分析时，将会发现任何图像材料，包括服装和场景的分析，通常都属于场面调度。

导演在绘制分镜头时会注重镜头、构图、造型，因为这些元素决定着动画的画面影像效果，而这些元素对于导演来说是通过场面调度完成的，所以场面调度对动画画面有着决定性的影响。

### 一、场面调度的概念

场面调度原为戏剧专有词汇，意味着对舞台上人、物、景在三维空间中的安排。场面调度决定着如何表现和拍摄视觉素材。在实拍电影中，导演在电影拍摄现场会根据一定的原则对摄影机、演员、环境进行设置和安排。而动画虽然是"画"出来的，但也要遵循电影的艺术规律去创作。

动画场面调度以人物场面调度为基础,但还得依靠一些电影特有的视觉手段及镜头调度等。镜头调度指导演运用摄影机方位的变化,如采用推、拉、摇、移、升、降等各种运动方法,选择俯、仰、平、斜等各种不同视角,应用远、全、中、近、特等各种不同景别的变换,获得不同角度、不同视距的镜头画面,展示人物关系和环境气氛的变化。人物调度与镜头调度的结合构成了动画的场面调度。

作为动画镜头画面设计中的虚拟摄影机,机位当然也是虚拟的。在绘制分镜头时,就要以实拍的效果去虚构画面的场面调度,虽然摄影机、演员、场景都是虚拟的,但作为动画导演脑海里要有这样的画面与镜头设计。

## 二、动画场面调度

动画场面调度包括两个方面:人物调度与镜头调度。

构思和运用场面调度,须以剧本提供的剧情和人物性格、人物关系为依据。导演、演员、摄影师等须在剧本提供的人物动作、场景视觉角度等基础上,结合实际拍摄条件进行场面调度的设计。利用场面调度,既可以在银幕上刻画人物性格,体现人物的思想感情,也可以表现人物之间的关系,渲染场面气氛,交代时间间隔和空间距离。场面调度对电影形象的造型处理也起着重要的作用。

画面内某些特定的部位能表达象征性的意思。一件道具或一个演员被置于画面内某一特殊位置,导演便可对该物或该人做出完全不同的解释,画面上的每一重要部分如中央、顶部、底部以及边缘皆能制造出象征性的效果。银幕中央部位通常留给最重要的视觉形象,观众"期待"在那里看到关键角色。当剧情确实引起观众兴趣时,以中央作为支配部位则一般是受欢迎的。现实主义导演喜欢采用中央部位支配法,因为这在形式上是最容易被人接受的一种画面,这样观众便不会因偏离中央部位的形象而分心,可以集中注意力在主题上。

靠近画面顶部的位置可以表现角色的权力、威望和雄心壮志。表现权威人物常按此种布局拍摄。要表现庄严巍峨可借助于宫殿或山峰来表达。倘若一个缺乏吸引力的人物摆在靠近银幕顶部的位置,这个人物便会显得可怕、危险。画面顶部并非总是作为象征性手法来应用。例如,在一个中景里,人物头部自然而然会靠近银幕顶部,但这类画面并没有什么象征意义,只是顺理成章的角色表现。

画面底部的角色具有从属、弱小和无力的特性。摆在这个地方的人或物似乎有可能完全滑出画面,因此,这一区域时常用来象征性地表现危险。当画面内有两个以上的人物,大小又很接近时,处于画面底部的人似乎总是受上面那个人的控制。

画面左、右两侧边缘地带由于远离中央而显得不重要,处于边缘的人和物常靠近画面外的暗处,许多导演利用这种黑暗来表达种种象征性思想,如不可知、不可见、惶恐等。在某些情况下,画面外的黑暗也可比喻为忘却或者死亡。对动画中那些不希望被人注意的角色,导演有时会将他们安放在远离中央的边缘位置,但有时导演也会把重要的视觉要素完全置于画面之外,有的虽然出现在画面中,却不给予正面的表现,这种做法带来的效果具有较强的象征性。

在场面调度中,如何安排人与人之间的空间关系、演员与镜头的空间关系,将揭示完全不同的人物关系和人物心理。进行分镜头设计时,在考虑要表现的对象时,通常有5种位置可以选择:①全正面——表现对象正对镜头;②3/4正面——镜头与被表现对象之间存在一个不明显的角度;③侧面——被表现对象左面或者右面对着镜头;④1/4正面——对象基本背对镜头;⑤全背面——对象完全背对镜头。观众的视线相当于摄影机的镜头,所以让观众看到的被表现角色越多,这些角色就越清晰、越明朗,反之则显得疏远、神秘、生硬。镜头的角度决定着观众与画面角色的情感关系。

**1. 演员调度的具体内容**

（1）人物以怎样的方式从哪个地方出场，出场人物与环境的关系如何。人物的每次出场都应该是有意义的，特别是初次出场，如同给观众第一印象，应该是有所讲究的，是偷偷摸摸地出现，还是一脸正气地出现；是出现在一个阳光灿烂的地方，还是出现在一个阴森恐怖的环境。这都有其中的深意，都对刻画人物有着关键作用。如美国动画电影《怪物史莱克》中，史莱克的出场就非常诙谐有趣。

（2）有多个人物出场时，确定主次关系并进行调度。一出戏的人物往往不止一个，在多个人物出现时就需要做精心的调度设计，以便主次分明而又恰当体现人物关系。这种情况下便涉及多个人物的行动路线的处理，这种处理会影响构图。比如平衡画面会因新的对象出现而转成非平衡画面，稳定的正三角构图会转变成非稳定的倒三角构图。这种调度是暗示人物关系的重要一环。

（3）人物的行动空间及其在该空间的行动路线的调度。人物从哪里来，到哪里去，中途有什么行为动作，在哪里停下来，最后以怎样的方式从画面中离开，这些在动画中都需要做出精心的安排，因为对这些因素的调度直接表现了人物的行为动作、思想情绪等，同时直接关系到构图造型及光影的处理。也就是说，人物的行动路线应该是有意义的，不是毫无目的地走动或停顿，要有其内在的逻辑性、目的性的表现过程，这一过程可以通过几个有不同景别和机位的镜头组接而成，也可以以长镜头的方式表现出来。

（4）人物在镜头里的运动轨迹以及调度的方式主要包括以下几个方面。

① 横向调度。演员从画面的左方或右方做横向运动。

② 正向或背向调度。演员面向或背向镜头做纵向运动。

③ 斜向调度。演员沿着与镜头水平线成一定夹角的线路做正向或背向运动。

④ 上下调度。演员从画面上方或下方垂直向相反方向运动。

⑤ 斜上斜下调度。演员在画面上方或下方沿着与镜头垂线成夹角的线路向相反方向运动。

⑥ 环形调度。演员在画面中做环形运动。

⑦ 无定形调度。演员可在画面上自由运动。

导演设计演员调度形式的着眼点不只是要保持演员与他所处的环境在空间关系构图上的完美，更主要的是要反映人物的性格，遵循人物在特定情境下必然要进行的动作逻辑。

**2. 摄影机调度**

了解镜头的调度，除了要了解景别等知识之外，还需要了解镜头的静止以及运动方式和特点，即固定镜头及运动镜头。

固定镜头：固定画面即机位、焦距、镜头光轴（上、下、左、右）都不变时拍出来的画面。据统计，影视画面中70%是固定画面，其重要性可见一斑。

运动镜头：主要有推、拉、摇、移、跟五种方式。

镜头的调度实际上可以分两种，其中一种是对单个镜头的调度，另一种是对整场戏的调度。

（1）调度固定镜头：首先要确定虚拟机位，包括拍摄的角度、景别、视点等方面。虚拟机位需要与剧中人物的运动轨迹密切配合，寻求最佳的表现人物的行为和情绪及环境氛围、空间特征的拍摄方位。在有较多人物的情况下，必须牢牢将视点锁定在主要表现人物上。所谓横看成岭侧成峰，机位的确定对于镜头调度是十分重要的。

（2）选择合适焦距：广角和长焦的表现力是明显不同的。广角适合表现大环境大场景及介绍空间关系，长焦则可借助它在景深上的特点而突出主体或者强化画面物体之间的距离关系。

调度固定镜头是基础，在此基础上再调度运动镜头，需要选择运动镜头的合适方式。一般运动镜头需要与剧中人物的运动轨迹密切配合。许多衔接镜头用同一种运动方式拍摄，会给人十分流畅的感觉。拍摄运动镜头需要注意避免无意义的运动。从追求画面稳定的角度考虑，除非寻求某种特定的表达效果，一般情况下优先考虑固定镜头。当然，"动静结合"是最理想的镜头语言。

导演设计分镜头时如何设置镜头与角色的距离、角度和运动，会使创作产生完全不同的效果。当镜头用大角度表现对象时，戏剧性也必然强烈；当演员正面对着镜头就像对着观众的眼睛时，会带来一种亲近感；当人处在一个封闭的前景压迫中时，画面会带来一种压抑感。所以，场面调度最终将反映为电影画面的效果。

### 三、场面调度的类型

电影的场面调度是演员调度与摄影机调度的有机结合，两种调度相辅相成，都以剧情发展和人物性格、人物关系所决定的人物行为逻辑为依据。为了使电影形象的造型具有更强烈的艺术感染力，在处理电影场面调度时，可以从剧情的需要出发。比较常见的调度方式有以下几种。

#### 1. 平面式场面调度

平面式场面调度可以表现人物或活动主体的运动与空间的关系。在摄像机前，人物由左向右或由右向左运动，常在横向上变化方向和位置。这种调度方式既能展示空间场面环境的长度、宽度，以及拍摄的场景空间全貌与容量，又能展现活动主体在其空间场面中的相互关系及运动方式、运动的速度与节奏。动画中以角色的平面移动或者以背景的反方向移动可以构成平面式场面调度。平面式场面调度也以主观镜头的方式出现，以镜头的平移运动调度表现人物及场景。

如在《千与千寻》白龙拉着千寻奔跑着去找锅炉爷爷的戏中，就是采用了平面式场面调度，人物自左向右穿过储藏室（图4-82）。

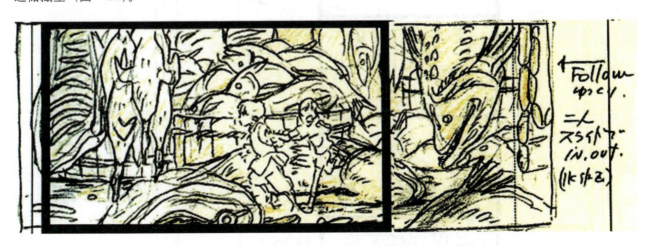

图4-82　平面式场面调度（选自日本动画电影《千与千寻》）

#### 2. 纵深式场面调度

纵深式场面调度是在多层次的空间中充分运用演员调度的多种形式，使演员的运动在透视关系上具有或近或远的动态感，或在多层次的空间中配合富于变化的演员调度，充分运用摄影机调度的多种运动形式，使镜头位

置做纵深方向（推或拉）的运动。

纵深式场面调度有利于表现多层景物，增强画面的立体感和空间感，丰富造型形式。动画电影中可形成纵深调度的方法很多。虚拟摄像机位视点固定，以纵深关系安排人物的位置、行动路线，使前后景均清晰可见；或以纵深调度改变画面景别大小，利用大景深调度人物；也可以利用光线明暗控制画面景别的变化；摄影师可以利用小景深，借助调节光学镜头焦点的前后位置改变观众视觉的注意中心；变焦距问世以后，镜头焦距又参与了纵深的调度，摄影师通过焦距长短的变化，既可以伴随演员纵深位置的改变而改变，也可以在演员位置不变的情况下使画面改变景别等，从而形成纵深场面调度。所有这些都可以称为纵深式场面调度，也都可以形成内部蒙太奇效果，这样可以不经过摄像机的运动和镜头外部组织，在同一镜头中，既在近景中揭示演员的细腻表情，又在全景中展现演员的形体动作。纵深式场面调度使画面具有鲜明的透视感和时空的真实感，为巴赞纪实美学和长镜头理论的建立提供了依据。

纵深式场面调度也可以将摄影机摆在十字路口中心，拍摄演员从北街由远而近冲着镜头跑来，之后又拐向西街并由近而远背向镜头跑去。这种调度可以利用透视关系的多种变化，使人物和景物的形态获得强烈的造型表现力，从而加强影片的三度空间感。在动画电影《魔女宅急便》中，虚拟摄影机设置在十字路口，骑着扫帚的琪琪由远而近冲着镜头跑来，然后拐向另一个方向疾驰而去，使人物和景物的形态获得了强烈的造型感（图 4-83）。

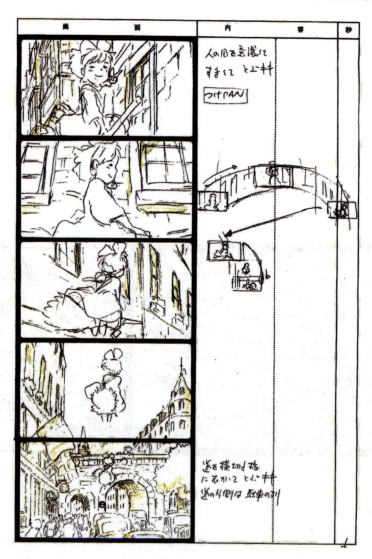

✥ 图 4-83  纵深式场面调度（选自日本动画电影《魔女宅急便》）

固定摄影机位,以纵深关系安排人物的位置和行动路线,使前后景均清晰可见,镜头不动,利用演员在前、中、后的运动区分人物不同景别的变化。如日本动画电影《幽灵公主》的固定镜头中对角色的纵深调度,阿西达卡从画外走向画面远处,景别从对羚羊蹄的大特写逐渐变为人物的远景,通过不同景别的变换,表现了阿西达卡奔波在旅途中,增强了镜头的立体感和空间感(图4-84)。

图4-84　纵深式场面调度2(选自日本动画电影《幽灵公主》)

**3. 重复式场面调度**

在重复式场面调度中,虽然镜头调度有些变动,但相同或相似的演员调度和镜头调度重复出现,会引发观众的联想,使他们在比较中领会出其中内在的联系和含义,从而增强剧情的感人力量。

在动画电影《美丽城三重奏》中,相同的景别机位也被重复使用。影片开始以一个全景镜头表现男主人公查宾与奶奶坐在桌前看电视,他们相依为命。在影片结尾时,以同样的机位与景别表现被奶奶从美丽都救回的查宾已经老了,他仍坐在原来的位置上,却回答了奶奶在开始镜头中的问话。这种相同的镜头调度重复出现,引发了观众的联想,从而也增强了剧情中伤感的力量。两个镜头首尾呼应,也使影片更加完整(图4-85)。

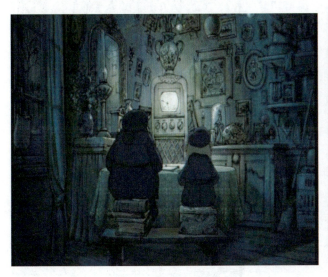

图4-85　重复式场面调度(选自法国动画电影《美丽城三重奏》)

**4. 对比调度**

对比调度是在演员调度和镜头调度的具体处理上运用各种对比形式,如动与静、快与慢的强烈对比,再配以

音响上强与弱的对比，或造型处理上明与暗、冷色与暖色、黑与白、前景与后景的对比，则艺术效果会更加丰富多彩。如图 4-86 所示为《花木兰》《美丽城三重奏》中的对比调度。

🔺 图 4-86 对比调度（选自美国动画电影《花木兰》《美丽城三重奏》）

### 5．象征性场面调度

导演运用象征性场面调度主要是为了寄托一种喻义，象征某种事物的内涵，把深邃的思想隐藏在外在的形象之下，将一些不便直说的情理转化成婉转含蓄的形象，让观众去感知、去思索，犹如留下一些"空白"和"余地"，让观众凭借自己的生活经验和审美能力去联想，从而达到象征性的目的。如日本动画电影《幽灵公主》结尾时的镜头就用了象征性场面调度（图 4-87）。

### 6．分切式调度

根据演员的动作、位置的不同，摄像机也分别放在不同的位置，以固定的摄像方法，拍摄不同景别、不同角度的镜头画面，然后组接起来，就称为分切式调度，简称分切。这种形式的调度在一场戏中，一般要有起定向作用的全景镜头，使观众明确情节、事件发生的时间、地点以及人物和环境的基本关系，这个全景镜头的角度称为总角度，即定向角度。这个起定向作用的全景镜头不一定放在第一个镜头，可放在一组镜头的任何位置，应根据剧情内容和组接技巧而定。

应用分切式调度时，演员位置的转换大多在中景或全景中进行，以表现台词和面部表情为主时多拍摄中近景，表现细部时多拍摄特写。也有个别场面，不拍摄全景，而只拍摄中景、近景、特写。通过这些镜头的组接，会给观众形成完整的环境概念。这种方法重点在于交代情节，表现人物时重点在台词，而不是为了表现环境。

分切式调度对时空的表现有更大的自由，利用不同景别画面的互相交替，省略不必要的动作过程以营造节奏鲜明、突出事件重点的效果。在画面构图处理上以静态构图为主，利于借鉴绘画艺术的构图法则，如《千与千寻》中就用了分切式调度（图 4-88）。

🔺 图 4-87 象征性场面调度（选自日本动画电影《幽灵公主》）

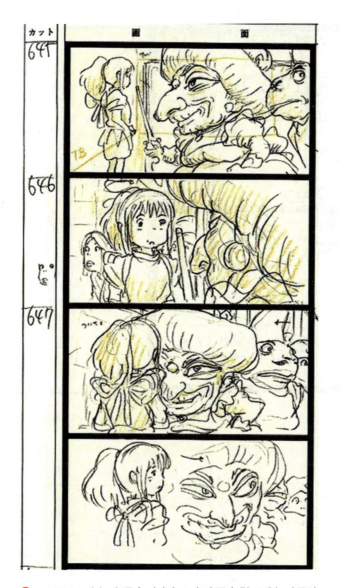

🕇 图4-88　分切式调度（选自日本动画电影《千与千寻》）

### 7．移动式（运动摄影式）场面调度

随着事件的发展，摄影机随着演员的运动而运动，始终把观众的注意力集中在重要事件和主要人物上，这就是移动式场面调度。移动式场面调度有助于突破画框的限制及摆脱戏剧模式的束缚；有利于演员表演的连贯，创造不同的节奏和艺术气氛；因为前后景会随着摄影机机位的变化而变化，又自然地交代了人物所处的环境，明确了事件发展的实际时间和空间，从而增强了真实感。

如《魔女宅急便》中，通过运动摄影的表现，突出了琪琪的飞行能力（图4-89）。

### 8．综合式场面调度

在分镜头的创作中，常常是综合运用几种场面调度，有时很难说它属于哪一种形式。艺术家应该在艺术实践中不断探索新的手法，创造出适用于表现内容的新颖形式，提高观众的审美情趣。

在电影的场面调度中，不仅包含静态的空间关系的处理，也包含运动的空间关系的处理。如摄影机的运动、演员的运动、物体的运动以及摄影机和演员的同时运动等，这种空间动态关系的变化，既改变着画面的构成，也改变着画面的意义。

图 4-89 移动式场面调度（选自日本动画电影《魔女宅急便》）

如日本动画《阿基拉》中，金田驾车营救铁雄的一场戏中就运用了综合式场面调度（图 4-90）。

图 4-90 日本动画电影《阿基拉》中运用了综合式场面调度

根据场面调度的这些不同手段，美国电影学者路易斯·贾内梯对场面调度进行了系统分析，列出了以下内容，

我们在分镜头设计中可以很好地借鉴。

(1) 引起我们注意的是什么？为什么？

(2) 光调是采用高调还是低调？对比是否强烈？

(3) 镜头与拍摄的距离模式是什么？如何取景？摄影机距现场有多远？

(4) 对拍摄对象采用的是仰视、俯视还是平视？

(5) 画面的主体颜色是什么？是否有反差衬托？是否有色彩象征手法？

(6) 如何分割和组织二度空间？潜在的设计是什么？

(7) 形态是开放还是封闭？

(8) 画框是密还是疏？人物在里面是否能自由移动？

(9) 景深如何影响构成？后景或前景是否影响中景？

(10) 人物占据画面空间的什么部位？为什么？

(11) 哪个方向会使演员看上去与镜头正面相对？

(12) 角色之间应留有多大空间？

(13) 画面中人物和物体运动的运动方向、速率如何？

(14) 镜头如何运动？镜头运动与人物运动、物体运动的关系如何？

(15) 场景与人物的关系如何处理？

(16) 场面中动态与静态保持何种关系？

(17) 本镜头与前后镜头之间的关系如何？

## 四、借用镜头

导演在绘制分镜头时，要善于巧妙地借用镜头。同一个镜头可出现多次，不仅不会造成重复、单调、乏味的感觉，反而更能起到强调某种事物含义的作用，还能造成情绪的冲击力，获得更好的艺术效果。这是一种导演的艺术处理手段，就好比是文章中的排比句，对某一句话或某一件事更强调、更突出。

在制作动画片时，作为导演必须要有成本和时间的观念。为了节省成本和时间，导演往往要在构思分镜头时考虑运用一些借用镜头，但又要注意不能让观众看出这是借用镜头。所以，运用得要巧妙，不能连续借用，应让镜头间隔稍远一些。特别是背景，如果运用得好，可以节省不少背景的制作时间和成本。一张背景可以用全部，也可以反复用其上、下、左、右的各个局部。人物的近景、讲话镜头、走路等都是可以借用的。导演要有一个全局观念，统筹安排，尽量运用一些借用镜头。

# 第八节　镜头中的蒙太奇

## 一、蒙太奇概述

### 1. 蒙太奇的概念

蒙太奇是法文 montage 的音译，原为建筑学术语，意为构成、装配；借用到电影艺术中有剪辑和组合之意，表示镜头的组接。

在电影制作的过程中,导演按照剧本或影片的主题思想、情节的发展、观众的心理,将影片的内容分解为不同的段落、场面、镜头,分别进行拍摄。然后根据原定的创作构思,把这些不同的镜头有机、艺术地组织和剪辑在一起,使之产生连贯、对比、联想等联系以及快慢不同的节奏,从而有选择地组成一部反映一定的社会生活和思想感情、为广大观众所理解和喜爱的影片,这种构成一部影片的艺术方法称为蒙太奇。

### 2. 镜头与蒙太奇

电影的基本元素是镜头,镜头是最小的语言单位。场面是指在同一时间和地点发生的一个统一的动作。蒙太奇就是将镜头组合成场面、段落的一种结构技巧,是电影语言最独特的基础。因为蒙太奇,电影终于发展为一种艺术语言。

现在一部故事影片,一般要由500～1000个镜头组成,每一个镜头的景别、角度、长度、运动形式以及画面与音响组合的方式都包含蒙太奇的因素。在对镜头的角度、焦距、长短的处理中,就已经包含制作者的意志、情绪、褒贬。对于镜头来说,从不同的角度拍摄,自然有着不同的艺术效果,如正拍、仰拍、俯拍、侧拍、逆光等的效果显然不同。对于同焦距拍摄的镜头来说,效果也不一样,如远景、全景、中景、近景、特写、大特写等的效果也不一样。另外,由于拍摄时所用的时间不同,又产生了长镜头和短镜头,镜头的长短也会造成不同的效果。镜头从开始就已经在使用蒙太奇了。

在连接镜头场面和段落时,根据不同的变化幅度、不同的节奏和不同的情绪需要,可以选择使用不同的连接方法,例如淡、化、划、切、圈、掐、推、拉等。总而言之,拍摄什么样的镜头,将什么样的镜头排列在一起,用什么样的方法连接排列在一起的镜头,影片拍摄者解决这一系列问题的方法和手段就是蒙太奇。如果说画面和音响是电影导演与观众交流的"语汇",那么,把画面、音响构成镜头和用镜头的组接来构成影片的规律所运用的蒙太奇手段就是导演的"语法"了。对于一个电影导演来说,掌握了这些基本原理并不等于精通了"语法",蒙太奇在每一部影片中的特定内容和美学追求中往往呈现着千姿百态的面貌。

在镜头间的排列、组合和连接中,制作者的主观意图就体现得更加清楚,因为每一个镜头不是孤立存在的,它的形态必然和与它相连的上下镜头发生关系,而不同的关系就产生出连贯、跳跃、加强、减弱、排比、反衬等不同的艺术效果。另外,镜头的组接不仅起着生动叙述镜头内容的作用,而且会产生各个孤立的镜头本身未必能表达的新含义。格里菲斯在电影史上第一次把蒙太奇用于表现的尝试,就是将一个在荒岛上的男人的镜头和一个等待在家中的妻子的面部特写组接在一起的实验,经过如此"组接",观众感受到了"等待"和"离愁",产生了一种新的、特殊的想象。又如,把一组短镜头排列在一起并用快切的方法来连接,其艺术效果就与同一组的镜头排列在一起用"淡"或"化"的方法来连接大不一样了。再如,把以下(1)、(2)、(3)三个镜头,按照不同的次序连接起来,就会出现不同的内容与意义。

(1) 一个演员在笑。

(2) 一把手枪。

(3) 这个演员恐惧的表情。

方法一:按(1)、(2)、(3)顺序连接,会使观众感受到那个人是个懦夫、胆小鬼。

方法二:按(3)、(2)、(1)顺序连接,在死神面前笑了,他给观众的印象就是一个勇敢的人。

结论:不同顺序的镜头组接会传达出不同的意义。

因此,改变一个场面中镜头的次序,就完全改变了一个场面的意义,会得出与之截然相反的结论,收到完全不同的效果。从上面的例子可以看出这种排列和组合的结构的重要性,它是把材料组织在一起表达影片思想的重要手段。同时由于排列组合的不同,也就产生了正、反、深、浅、强、弱等不同的艺术效果。由此可见,运用蒙太奇

手法可以使镜头的衔接产生新的意义,大大地丰富了电影艺术的表现力,从而也增强了电影艺术的感染力。

**3. 蒙太奇的基本原理**

蒙太奇来源于人们日常生活的经验,是人们观察和认识世界的方式之一,是分割地、跳跃地看或想。蒙太奇原理就是根据人们日常生活中观察事物的规律和经验建立起来的,这种不同空间范围的视觉感受,在我们生活的每一时刻都是如此。心理学的研究成果表明:人的视觉注意力会依次地集中在各种不同的空间范围,人的眼睛总是不断地转移视线,不断地变换角度去观察世界。联想可以同时引起人们对过去的回忆和对未来的想象,它是架设在蒙太奇结构中前后镜头画面之间的沟通画面联系的心理桥梁。人们有将两个或两个以上的独立事物联想在一起的习惯,任何两个连续出现的形象都暗示了两者之间存在的联系,一组单独的画面经过组合会产生一定的寓意,其含义大大超过它们本身的含义。

综上所述,蒙太奇的功能主要是通过镜头、场面、段落的分切与组接,对素材进行选择和取舍,以表现内容的主次,并达到高度的概括和集中,从而引导观众的注意力并激发观众的联想。每个镜头虽然只表现一定的内容,但组接一定顺序的镜头能够规范和引导观众的情绪和心理,启迪观众思考,从而创造独特的影视时间和空间。

动画影片由于制作工艺不同,在电影中拍摄的镜头,动画片中全部是绘制出来的,所以导演要具备蒙太奇的思维,在前期绘制分镜头的阶段就应全面考虑蒙太奇的运用,构思情节、塑造形象、分切镜头,使最后镜头的组接变得合理,以求做到更加电影化和动画化。现今蒙太奇的手法也随着电影业的发展在不断地翻新,许多前辈艺术家开创的各种蒙太奇手法对从事动画导演创作的人们仍有很好的启示作用。

## 二、蒙太奇的类型

蒙太奇产生的心理依据是人类喜欢联想的天性,或者说是因为人天生有一种在画面与画面之间寻找联系和逻辑关系的能力。因此,苏联的蒙太奇大师们认为:"蒙太奇不仅是将各个拍摄下来的片段加以连接从而使观众对连接发展着的动作获得完整印象的表现手段,而且是将各种现象的隐蔽的内在联系变得明显可见、不言自明的最重要的艺术方法。"根据这一论述,我们可以得知电影中蒙太奇有保证连续、完整的叙事和使镜头产生新的含义两种功能。根据蒙太奇的这两种不同功能,可以将其分为叙事蒙太奇和表现蒙太奇两类。

**1. 叙事蒙太奇**

电影艺术是叙事艺术,因此,叙事蒙太奇是电影艺术中最基本的一种叙述方式,是进行电影叙事的客观要求。以叙事为功能,镜头的切换服从于叙事逻辑,其基本特点是按照时间的线性和动作的连贯性来组接镜头,不管是一条还是多条叙事线,叙事蒙太奇通常在镜头间寻找基本的联系是从时间维度出发的,相邻镜头的组接服从事件的先后顺序或情节的因果规律。

叙事蒙太奇是一种以交代情节、展示事件为目标,按照事物的发展规律、内在联系、时间顺序把不同的镜头连接在一起,叙述一个情节及展示一系列事件的剪接方法,从而引导观众理解剧情。这种蒙太奇组接逻辑连贯、易懂。叙事蒙太奇可分为顺叙、倒叙、插叙、分叙等几种。叙事蒙太奇又包含下述几种具体技巧。

(1)平行蒙太奇。平行蒙太奇常以不同时空(或同时异地)发生的两条或两条以上的情节线并列表现,分头叙述但统一在一个完整的结构之中;或者几个表面毫无联系的情节或事件互相穿插并交错表现,但统一在共同的主题中。平行蒙太奇应用广泛。首先,因为用它处理剧情可以删减过程以利于概括,节省了篇幅,扩大了影片的信息量,并加快了影片的节奏;其次,由于这种手法是几条线索并列表现,相互烘托,形成对比,易于产生强烈的艺术感染效果。平行蒙太奇灵活的时空转换极大地拓展了影片的时空结构,其自由的叙事方式从不同的角

度表现事件的发展,使影片叙事更加完整。

如美国动画电影《海底总动员》中,导演就运用了平行蒙太奇的叙事手法。其中一条线索表现小丑鱼马林与多丽寻找儿子过程中的种种历险,另一条线索则表现儿子尼莫在牙医诊所的浴缸中的逃亡经历。两条线索分头叙述,最后通过鹈鹕从众鸟口中救了马林和多丽,把它们带到了牙医诊所处,使得两条线索统一在一个完整的结构中并列表现,两条线索共同推动叙事,相互烘托,形成了紧张的节奏,扣人心弦,使剧情更为紧凑(图4-91)。

图4-91 平行蒙太奇(选自美国动画电影《海底总动员》)

(2)交叉蒙太奇。交叉蒙太奇又称交替蒙太奇,由平行蒙太奇发展而来。交叉蒙太奇和平行蒙太奇两种手法时常并用,称为"平行交叉蒙太奇"。与平行蒙太奇相比,交叉蒙太奇将同一时间、不同地域发生的两条或数条情节线迅速而频繁地交替剪接在一起,其中一条线索的发展往往影响另外的线索,各条线索相互依存,最后汇合在一起。这种剪辑技巧极易引起悬念,造成紧张激烈的气氛,加强矛盾冲突的尖锐性,是掌控观众情绪的有力手法,惊险片、恐怖片和战争片常用此手法制造惊险的场面。

如美国动画电影《小鸡快跑》中制造飞机逃跑的一段,同一时间内将农场主修理馅饼机器与小鸡们制造逃跑飞机两条线索以频繁交替的方式剪接在一起,两方无论谁提前完工都将决定胜局。通过交叉蒙太奇造成了紧张激烈的气氛,加强了矛盾冲突的尖锐性和激烈程度,表现了那场惊心动魄的出逃场面(图4-92)。

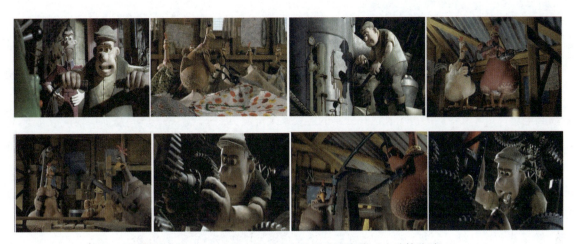

图 4-92　交叉蒙太奇（选自美国动画电影《小鸡快跑》）

（3）颠倒蒙太奇。颠倒蒙太奇是一种打乱影片结构的蒙太奇方式，先展现故事或事件的现在状态，再回去介绍故事的始末，表现为事件概念上过去与现在的重新组合。它常借助叠印、划变、画外音、旁白等转入倒叙。颠倒蒙太奇的叙述会造成剧情的跌宕起伏，产生悬念，从而激发观众的观赏兴趣。

如《萤火虫之墓》开篇的镜头中，用颠倒蒙太奇的叙述方式先表现哥哥的境遇："昭和二十年九月二十一日晚，我死了。"一个衣衫褴褛的少年此时已到弥留之际，他怀里紧紧抱着的仅有一个糖果盒子，好像那就是他的全部财产一样。他无声地躺在人来人往的车站里，在飞舞的萤火虫的照耀下，正慢慢走向他那 14 岁短暂生命的终点。恍惚间，少年仿佛看到了他死去的妹妹节子，看到了那个飞满萤火虫的夏天。全片以死亡开始，以死亡结束，自始至终贯穿着悲哀。颠倒蒙太奇用色调或者其他的表达方式来表现时空的变化（图 4-93）。

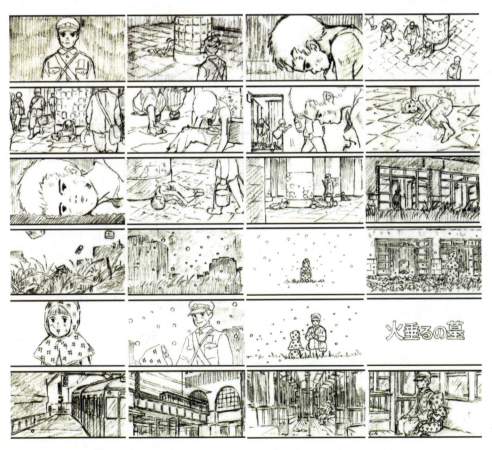

图 4-93　颠倒蒙太奇选自（日本动画电影《萤火虫之墓》）

（4）连续蒙太奇（线性蒙太奇）。连续蒙太奇是沿着一条单一的情节线索，按照事件的逻辑顺序，有节奏地连续叙事。这种叙事自然流畅，朴实平顺，但由于缺乏时空与场面的变换，无法直接展示同时发生的情节，难以突出各条情节线之间的对列关系，不利于概括，常有拖沓冗长、平铺直叙之感。因此，在一部影片中很少单独使用连续蒙太奇，多与平行、交叉蒙太奇混合使用。

如动画电影《千年女优》中有个长达一分钟的连续蒙太奇镜头：千代子先是骑马从抓捕场景中逃走，随着倒幕运动的一声炮响，硝烟散尽，千代子坐着马车进入明治维新时期。车轮转动变成一柄纸伞，时代进入战前的黄金发展阶段，千代子乘着人力车，背景是朝气蓬勃的人群。人力车夫不小心跌倒，车轮在转动中。千代子穿着大正时代的学生装，骑着自行车快活地溜下坡路，背景以浮世绘的风格流畅地宣泄在画面中。樱花纷纷落下，日本百年沧桑已经过去。连续蒙太奇的运用以场景的不断转换浓缩了时空，拓展了影片的容量（图 4-94 ～图 4-97）。

（5）重复蒙太奇（复现式蒙太奇）。重复蒙太奇是指影片中代表一定寓意的镜头或场面乃至各种元素在关键时刻一再出现，造成强调、对比、呼应、渲染等艺术效果，深化了观众的印象。重复蒙太奇往往以镜头重复表现一个人物的特定细节、特定空间场景、特定道具或台词，在不断地重复中赋予表现对象以深刻的寓意，并且每一次出现都起着推动影片情节发展或转折的作用。它包括内容与形式两个方面。这种手法容易产生节奏感，利于体现影片的完整结构。

重复蒙太奇还可以给观众带来视觉感受上的照应。如动画短片《父与女》的导演抓住女儿往返于湖岸等待父亲这一不变的过程，在影片中进行了 10 次展现。该片中特定的场景镜头重复出现，贯穿了影片要表达的人物的情绪。女儿每一次来到湖岸，无论她是在同学、恋人的陪伴下，还是在丈夫、子女的陪伴下，女儿总是朝向父亲离去的方向眺望，企盼载着父亲的小船归来。重复蒙太奇中戏剧因素的反复出现构成了剧情的递进，不断深化了主人公的情感脉络（图 4-98）。

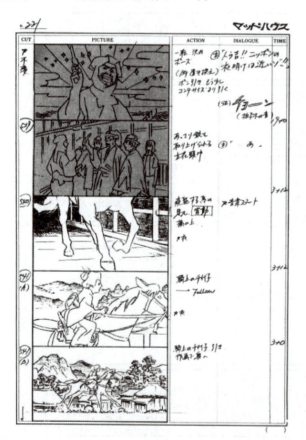
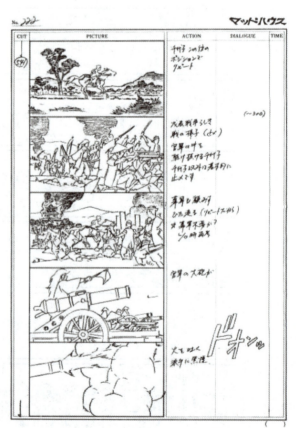

✝ 图 4-94　连续蒙太奇 1（选自日本动画电影《千年女优》）

第四章 视听语言的分镜头应用

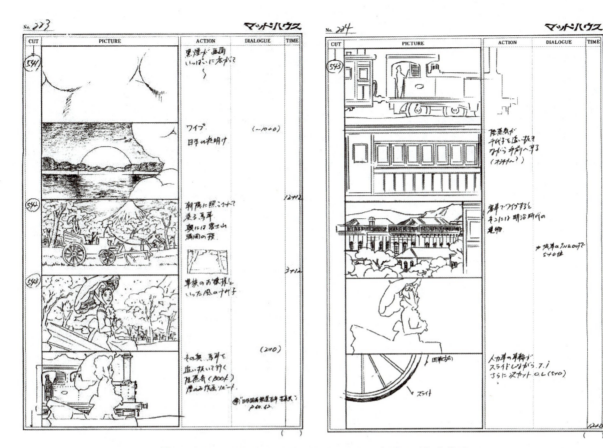

图 4-95 连续蒙太奇 2（选自日本动画电影《千年女优》）

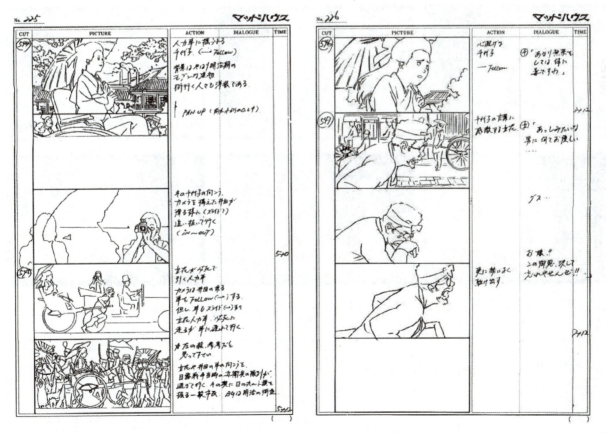

图 4-96 连续蒙太奇 3（选自日本动画电影《千年女优》）

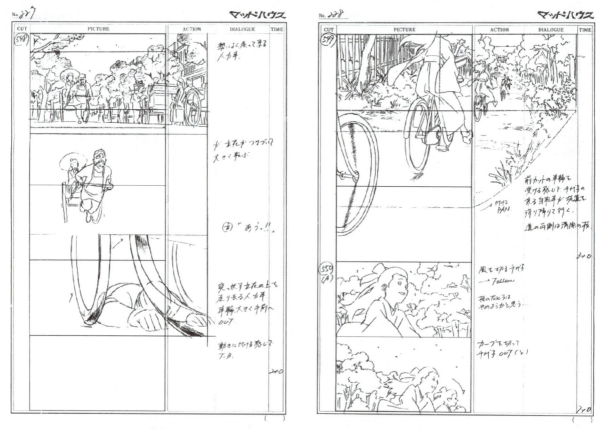

图 4-97 连续蒙太奇 4（选自日本动画电影《千年女优》）

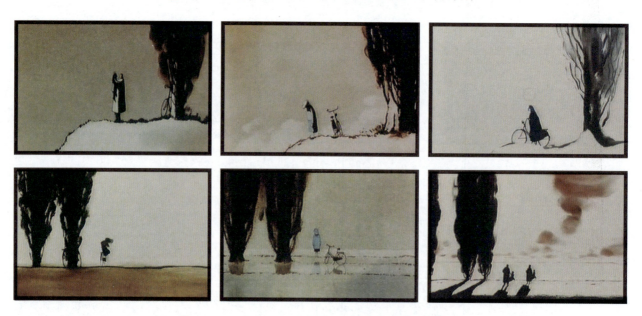

图 4-98 重复蒙太奇（选自荷兰动画电影《父与女》）

（6）声画蒙太奇。影片中，声音不只是画面表现内容的简单重复，也不是画面意外信息的简单叠加，而是与画面进行相互补充、相互提示。声画蒙太奇指声画结合共同达到叙事或表意功能的蒙太奇形态，即利用画面与声音之间的有机联系来进行叙事，两者结合共同完成影片的叙述与表意。如果说影片是以画面的连续组接来展现一条叙事线索，那么声音的连续组接展现的就是另一条线索。为达到不同的艺术效果，影片是通过声音与画面的合成来建立或平行或交叉的对位关系。

## 第四章 视听语言的分镜头应用

如《红辣椒》中千叶敦子涉险化作红辣椒进入了冰室的梦境,试图解救时田。在冰室的梦中,她发现了盗窃"微型DC"的另外两个人,这两个人正是她的上司,即研究所理事长和他的助手小山内。回到现实世界,千叶敦子和所长岛开车前往理事长的住处,此处的一段对白与画面的组合就是运用了声画蒙太奇的手法,声画的结合共同完成了影片的叙述与表意(图4-99)。各个镜头的内容如下。

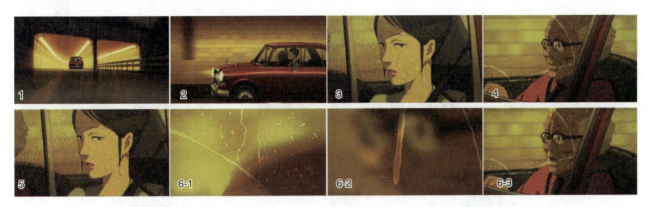

图 4-99　声画蒙太奇(选自日本动画电影《红辣椒》)

镜头1　雨夜,千叶敦子和所长岛开车前往理事长住处。

镜头2　千叶敦子:那已经不是冰室的梦了。

　　　　所长岛:没想到他也是受害者。

镜头3　千叶敦子:他的意识就像个空壳,被各种各样梦的集合体侵蚀。

镜头4　所长岛:梦的集合体。

镜头5　没有连接控制器的DC,所有的精神治疗仪都有可能被入侵。

镜头6　千叶敦子(画外音):所有的梦被一个个吞噬,并且又产生出巨大的妄想。

　　　　所长岛(镜头拉出):就是那个妄想症的主人吗?

在这组对白中,镜头6的画面车窗上滑落的水珠一个个地兼并别的水珠,最后汇合在一起落下,该场景切合了千叶敦子的对白,使观众通过画面简洁明了地理解了千叶敦子的专业推测。

### 2．表现蒙太奇

表现蒙太奇以加强艺术表现力和情绪感染力为主旨,它不能依据不同的时空标志去辨识,而是将切换的镜头强制性地连接起来,去表现创作者所要表现的特定意图,但更多的是一种创作者的主观创造。正如贝拉·巴拉兹所说:"上下镜头一经联结,原来潜藏于各个镜头里的异常丰富的含义便像电火花似地喷射出来。"表现蒙太奇以镜头的队列为基础,通过相连或相叠镜头在形式上或内容上的相互对照冲击,产生一种单个镜头本身无法产生的概念与寓意,以表现某种情绪、心理或思想,在观众心理上产生冲击,激发观众联想,启迪观众思考。表现蒙太奇着重于主观表现,其目的不是叙述情节,而是表达情感,表现寓意,揭示含义,在于激发观众的联想,启迪观众的思考。

(1)抒情(诗意)蒙太奇。抒情蒙太奇是一种在保证叙事和描写连贯性的同时,超越剧情表达的思想和情感。通过画面的组接创造意境,使剧情的发展富有诗意。让·米特里指出:它的本意既是叙述故事,也是绘声绘色地渲染,并且更偏重于后者。意义重大的事件被分解成一系列近景或特写,从不同的侧面和角度捕捉事物的本质含义,渲染事物的特征。最容易被观众感受到的抒情蒙太奇,往往是在一段叙事场面之后,恰当切入的象征某种情感的空镜头。

如中国的水墨动画电影《山水情》中就用画面再现了师徒之情难以割舍的意境。影片的结尾处，少年端坐在崖巅，手抚琴弦，饱含深情的琴声在山川大河间回荡。老琴师在琴声中渐行渐远，终于消失在云海之中。这一曲将故事推向高潮，画面音乐不停地在山水间切换变化，让人思绪万千。而琴声连绵不绝，"天人合一"的高远境界通过水墨淋漓的画面和优雅的音乐体现了出来。通过画面的组接，恰当地抒发了人物间的情感（图4-100）。

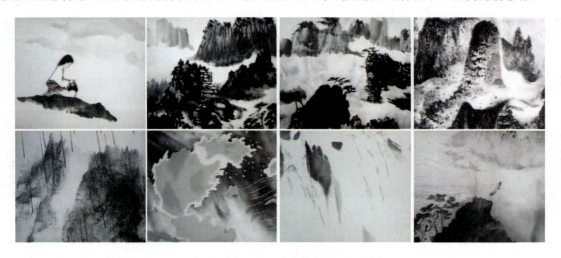

🕀 图4-100　抒情蒙太奇（选自中国水墨动画电影《山水情》）

（2）心理蒙太奇。心理蒙太奇是一种通过镜头间不同内容的组接来展示人物心理活动和精神状态的蒙太奇形式。这是人物心理描写的重要手段，它通过画面镜头的组接或声画的有机结合，形象生动地展示出人物的内心世界。它是影视创作中用来表现人物的回忆、梦境、遐想、幻觉乃至潜意识活动等心理状态的重要手段。其特点是具有形象（画面或声音）的片段性、叙述的不连续性、节奏的跳跃性，多用对列、交叉、穿插的手法表现，声画形象带有人物强烈的主观色彩。虽然在叙事上是不连贯的，在形象上是不完整的，但在要表达的人物情绪上却是统一的。

如日本动画电影《阿基拉》中，当阿基拉引发了毁灭性的爆炸后，金田与铁雄也被卷入爆炸中心。面对毁灭一切的力量，镜头组接了金田与铁雄无忧无虑驾驶摩托的场景与小时候第一次见面时的景象。通过心理蒙太奇这一叙述手段，展现了死亡瞬间人们的感受（图4-101、图4-102）。

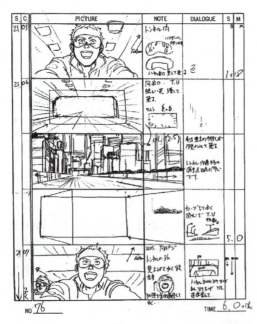 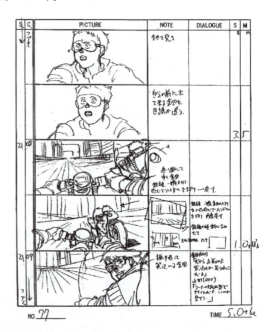

🕀 图4-101　心理蒙太奇1（选自日本动画电影《阿基拉》）

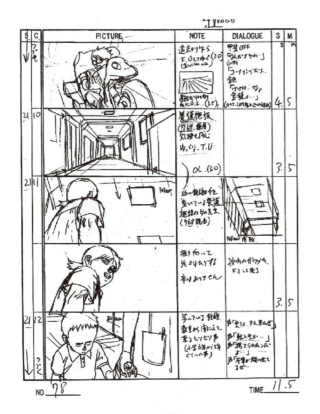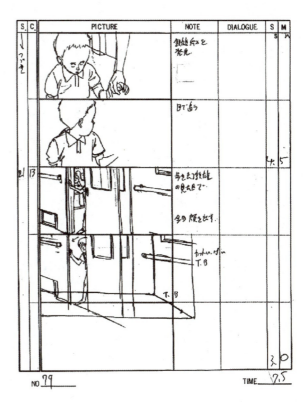

图 4-102　心理蒙太奇 2（选自日本动画电影《阿基拉》）

（3）隐喻蒙太奇。隐喻蒙太奇是将意义相近但在内容上又没有直接联系的镜头连接在一起，它的作用在于进行一种类比，以突出其中相类似的特征，从而含蓄而形象地揭示内容之间潜在的联系，表现某种意义。马赛尔·马尔丹曾经这样解释电影中的隐喻："所谓隐喻，就是通过蒙太奇手法将两幅画面并列，而这种并列又必然会对观众产生一种心理冲击，其目的是便于观众看懂并接受导演有意通过影片表达的思想。"他还进一步提到，这些画面中的第一幅往往是一个戏剧元素；第二幅可以取自剧情本身，它一出现便产生隐喻，也可以同整个剧情无关，只是同前一幅画面建立联系后才具有价值。

通过镜头或场面的类比，含蓄而形象地表达了创作者的某种寓意。在隐喻蒙太奇中往往有一个镜头是影片要表现的真实内容，另外的镜头是象征或比喻的内容。建构隐喻蒙太奇的关键在于镜头表达的不同事物之间的共同本质特征。这种手法往往将不同事物之间某种相似的特征凸显出来，以引起观众的联想，从而领会导演的寓意和领略事件的情绪色彩。

隐喻蒙太奇侧重于通过揭示镜头间的内在联系，使画面产生导演想要传达的新含义；心理蒙太奇则通过镜头的队列表现人物情绪、感情或细微或激烈的变化。如《千年女优》中，千代子在看过画家留给自己的信后情绪失控地奔跑的片段，就运用了心理蒙太奇与隐喻蒙太奇相结合的手法。在这个蒙太奇的段落里，以现实中的奔跑为主线，不断插入主人公的回忆、想象、幻觉和"戏中戏"画面，同时又巧妙地安插了白发老妪、钥匙等隐喻画面，它们与为了寻找画家的无数次奔跑镜头叠加在一起，在千代子奔跑的过程中一直变换不同的时空，使得各个时空交织起来，最终将千代子的感伤情绪推向顶点，也将观众的感动推向高潮。此时的高频率的剪接，应该也有要表现千代子已经没有了迟疑与顾虑，就算记不起来那个人的样子，也要继续追寻下去的决心！隐喻式蒙太奇和心理式蒙太奇借助事物之间的内在联系，借助观众的积极联想，在一定程度上实现了这种表现意义，以此来表达创作思想及刻画人物的内心，取得了更加动人的艺术效果。导演金敏将两者有机结合在一起，使它们互相作用，由此产生的寓意效果和心理冲击成倍增加，从而创造出更加动人心魄的观赏效果（图 4-103～图 4-106）。

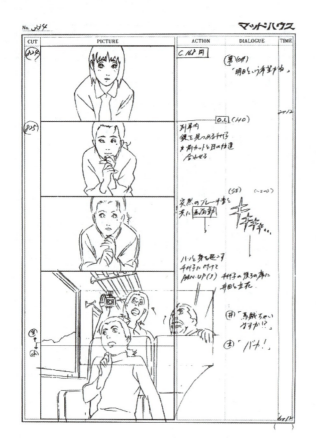
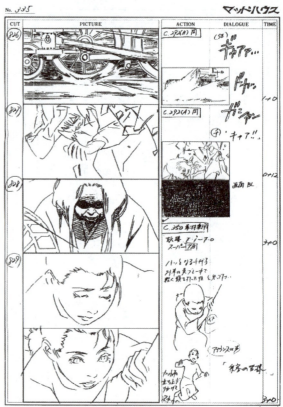

图 4-103　隐喻、对比蒙太奇 1（选自日本动画电影《千年女优》）

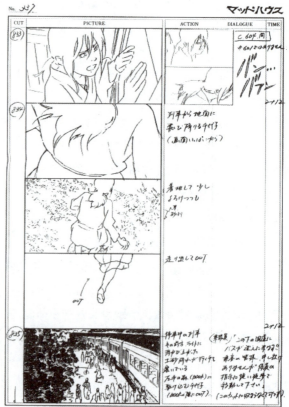

图 4-104　隐喻、对比蒙太奇 2（选自日本动画电影《千年女优》）

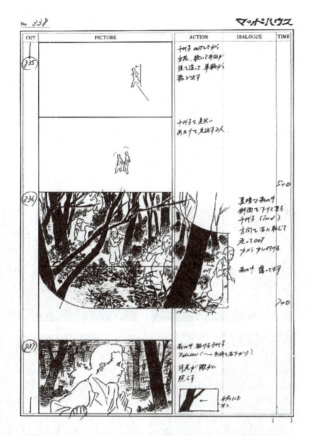
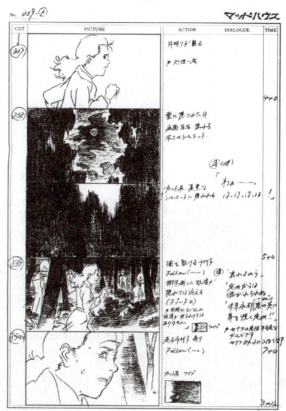

图 4-105　隐喻、对比蒙太奇 3（选自日本动画电影《千年女优》）

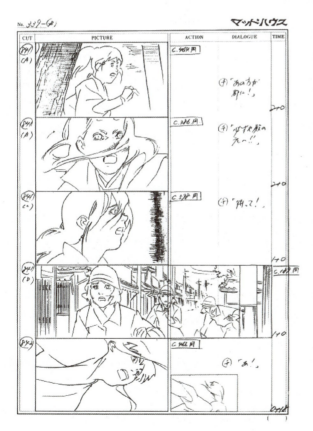
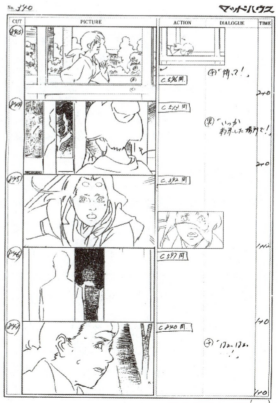

图 4-106　隐喻、对比蒙太奇 4（选自日本动画电影《千年女优》）

隐喻式蒙太奇和心理式蒙太奇借助事物之间的内在联系，借助观众的积极联想，在一定程度上实现了揭示和描写人的精神意识及内心活动方面的表现意义。

（4）对比蒙太奇。对比蒙太奇类似文学中的对比描写，即通过镜头或场面之间在内容（如贫与富、苦与乐、生与死、高尚与卑下、胜利与失败等）或形式（如景别大小、色彩冷暖、声音强弱、动静等）的强烈对比，产生相互强调、相互冲突的作用，以表达创作者的某种寓意或强化所表现的内容和思想。

如在《埃及王子》中，摩西召唤十灾来到埃及的段落就运用了对比蒙太奇剪辑技巧来表现矛盾的激化，表达出了剑拔弩张、针锋相对的情景。埃及经历天灾的过程也糅合了摩西与兰姆西斯的对立，将冲突、矛盾以及人物的情绪状态表现得淋漓尽致，形成强烈的戏剧性效果（图4-107）。

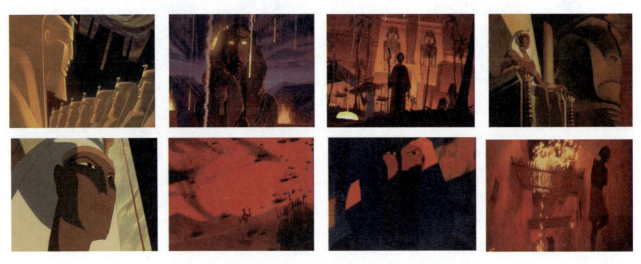

图4-107　对比蒙太奇（选自美国动画电影《埃及王子》）

对于动画来说，表现蒙太奇无疑是刻画人物性格及揭示影片主题的极好手段。尤其是由于动画片具有高度假定性，使它在运用蒙太奇方面拥有比真人电影更加自由的想象空间和创作余地。今敏就曾经说过："在动画里，所有场景都有深刻含义，没有毫无意义的场景。不像真人电影，有些可能是无意拍出来的，比如天上云彩的形状。动画是画出来的，都是有意而为，不会出现没有意图的东西，没有意图是无法作画的。"电影作为一种艺术，它像文学、绘画、音乐等任何艺术创作一样，必须在各种可能性之下进行选择和安排，而研究创造者为何要做出这样的选择和安排，无疑是分析其创作思路和创作风格的重要手段。

### 3．杂耍蒙太奇

杂耍蒙太奇属于理性蒙太奇范畴。爱森斯坦给杂耍蒙太奇的定义是：杂耍是一个特殊的时刻，其间一切元素都是为了促使把导演打算传达给观众的思想灌输到他们的意识中，使观众进入引起这一思想的精神状况或心理状态中，以造成情感的冲击。这种手法在内容上可以随意选择，不受原剧情约束，可产生造成最终能说明主题的效果。与表现蒙太奇相比，这是一种更注重理性、更抽象的蒙太奇形式。为了表达某种抽象的理性观念，有时会加入某些与剧情完全不相干的镜头。现代电影中使用杂耍蒙太奇较为慎重。而动画因其假定性的风格和观众的接受心理而拥有了从整体上至少以段落为单位复活了杂耍蒙太奇的可能。

如动画电影《埃及王子》为我们提供了范例。摩西回到王宫后，两个祭司的表演段落堪称现代杂耍蒙太奇的经典。各种毫不相干的雕像、怪异的符号、光影烟雾以越来越快的速度剪接在一起，在突兀的运动、骤变的影调以及夸张的造型中经过冲突，产生出这些孤立的镜头本身没有理性的含义，在咒语的音乐中更显得神秘莫测（图4-108）。

图 4-108　杂耍蒙太奇（选自美国动画电影《埃及王子》）

### 思考和练习

1. 如何划分景别？画面大体有几种景别？
2. 景别的造型功能包括哪些方面？
3. 景别的作用是什么？举例说明。
4. 镜头的概念是什么？
5. 镜头有哪些基本构成元素？分别起到什么作用？
6. 什么是镜头的越轴？越轴的实质是什么？
7. 镜头越轴要注意什么？
8. 人物位置在画面中应如何处理？
9. 运动镜头的应用与作用有哪些？
10. 运动镜头的目的与意义是什么？
11. 蒙太奇的含义是什么？
12. 光线在动画片中的作用是什么？

# 第五章
# 如何使分镜头合理流畅

**学习目标**

通过本章的学习,要求学生了解分镜头作为叙事方式的思路与方法。熟练掌握景别变化的运用,同时掌握镜头的组接技巧、镜头的衔接、空镜头的运用、镜头的时空转换、画面中节奏的把握等内容的基本方法和技能,正确地运用这些技法来绘制分镜头,使动画片达到最佳效果,使故事叙述得更流畅、更生动。

**学习重点**

熟练掌握重点镜头的组接技巧、镜头的衔接、空镜头的运用、镜头的时空转换、画面中节奏的把握等内容的基本规律、方法和技能。运用这些技法来顺利、流畅地完成分镜头的绘制。

我们知道,画面分镜头既是动画创作中非常关键的一项工作,也是导演把剧本中的特定场景、人物动作及人物关系具体化、形象化,更是以人的视觉特点为依据而划分镜头的。把所有镜头按影视语言的方式来叙述故事,并按顺序画在纸上。这个分镜头就是动画各制作部门施工的蓝图,也是统一创作的依据。因此,分镜头是否合理流畅,会直接影响今后制作出来的动画电影是否合理流畅,是直接影响动画电影质量好坏的重要因素。

## 第一节 景别变化的运用

不同景别的画面在观众的生理和心理情感中会产生不同的影响和不同的感受。绘制分镜头就要很好地掌握景别变化所造成的效果以表现剧情的发展。一般来说景别越大,环境因素越多;景别越小,环境因素越少。因此,景别大小会对观众的心理产生一种特殊的影响。

### 一、景别的组合效果和运用

绘制分镜头时,绘制何种景别的具体方式没有一定之规,由于景别的不同表现及视点变化,导致不同的叙述和审美效果。一个有经验的导演在绘制一组镜头时,往往会重视用景别变化来进行叙事和调节视觉节奏。一些景别组合的规律是值得借鉴的。

在设计分镜头的时候,"景别"的发展变化需要采取循序渐进的方法。循序渐进地变换不同视觉距离的镜头,可以造成顺畅的连接,形成各种蒙太奇句型。

(1) 前进式蒙太奇句型。这种叙述句型是指景物由远景、全景向近景、特写过渡。用来表现由低沉到高昂向上的情绪和剧情的发展。

如日本动画电影《龙猫》开篇的镜头中就运用了从远景、全景到中景,再到特写的组合,比较清楚地交代了一家人搬家来到乡间的动作过程,从环境到人物关系、细节,观众得到了全面的感性认识(图5-1)。

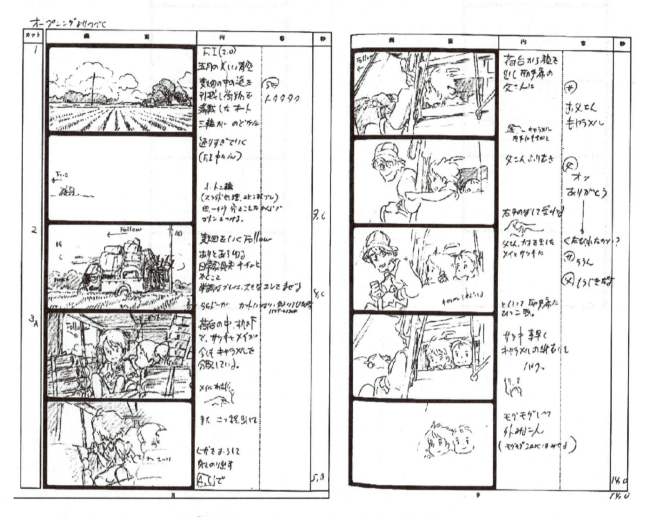

图 5-1 《龙猫》中大全景到特写的过渡组合镜头

(2) 后退式蒙太奇句型。这种叙述句型是由近到远,表示由高昂到低沉、压抑的情绪,在影片中表现由细节扩展到全部。

如日本动画电影《魔女宅急便》中,小魔女通过自己的努力,被小镇居民认可,迎来了大团圆的结局。影片以后退式蒙太奇句型由近到远地展现了这一情节,最后的远景景物镜头预示着影片的结束,表现得非常恰当(图5-2)。

(3) 环行蒙太奇句型。这种叙述句型是把前进式和后退式的句子结合在一起使用。由全景—中景—近景—特写,再由特写—近景—中景—远景,或者也可反过来运用。这类句型一般在影视故事片中较为常用。

在组接镜头时,同一机位、同景别又是同一主体的画面是不能组接的,因为这样设计出来的镜头景物变化小,画面看起来雷同,接在一起好像同一镜头不停地重复。另外,这种机位、景物变化不大的两个镜头接在一起,只要画面中的景物稍有变化,就会在人的视觉中产生跳动或者好像一个长镜头断了好多次,破坏了画面的连续性。遇到这种情况可以通过一些过渡镜头来处理,这样组接后的画面就不会产生跳动、断续和错位的感觉。

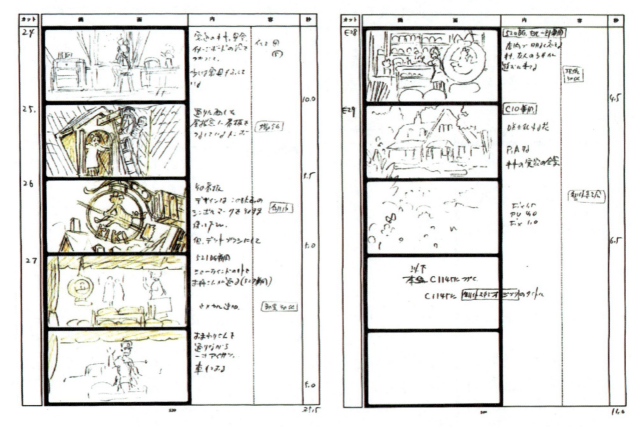

图 5-2 日本动画电影《魔女宅急便》中的片尾镜头

由外及里、景别由大到小的镜头安排方式是一种最常见的平铺直叙的方式。有时为了制造悬念,还常常在段落的一开场就安排特写等小景别,然后逐步拉升,逐渐告诉观众相关的内容。由于小景别大多不包含空间关系,只是展示事物的局部,因此比较容易引起悬念。这种由小到大的安排方式也是叙述段落中处理景别的通常做法。

所以在设计与绘制分镜头时,要想产生平稳、流畅的视觉效果,为了叙事的衔接,镜头景别的变化要明显,目的要明确。

(4) 利用镜头连接中景别的积累或对比效应,营造情绪氛围。一定形式的有规律的景别变化,可以产生一种因积累或对比效应而引发的特殊视觉感受,由此影响观众心理情绪。景别的运用不是为了有层次地描述事件,而是突出视觉效果,是通过景别外在形式上的变化来制造视觉刺激或强化一种意味。通常采用以下两种景别处理方式。

第一,同类景别的镜头组合,用来造成一种积累效应。在相似性的积累中,同样的内容元素或意味被加强,从而激发人们的感悟。比如,表现体育比赛前的准备,各种各样做准备活动的镜头被连续组接在一起,而且以相同景别的方式最有利于保证视觉的连贯和主题的强化。同类景别的镜头组合在播放时,会感到跳一下,这是由于镜头间的界限不明显造成的。画面中的人物大小及距离相似,人物角度及背景也相似,都会造成这种"跳"的感觉。要避免犯这种视觉错误,导演就要尽可能地避开相同景别镜头组接在一起,通过拉开景别、转换画面角度等,使景别造成明显的变化,从而不会出现"跳"的问题。但也有一种情况,由于电影的需要,会出现一些相同景别的镜头组接在一起的情况,此时导演就要加大相同景别的区别,如人物的角度变化、人物的左右偏向变化、背景的变化等,尽量造成画面最大的差别,也就是加大镜头界限的变化,这样景别虽相同,但画面还是有很大的差别,也可以避免"跳"的感觉。但最好是尽量避免相同景别的镜头组接。

如美国动画电影《钢铁巨人》中的镜头组合,为了表现肯特探员急于想知道铁巨人的秘密,租住了豪加家的

房间。电影利用了一系列中近景的快节奏镜头组合,表现肯特探员在豪加身边的渗透。为表现这场戏,镜头采用了一系列的近景与特写的快节奏组合表现同一动作内容,使这一片段动感十足、紧凑有序。利用这样的一系列镜头,使影片的节奏紧凑,可看性增强(图5-3)。

🔸 图5-3 《钢铁巨人》中相同景别镜头的组接

第二,两极景别的连接,比如大远景与近景特写的组接,形式的对比反差容易加剧观众视觉上的震惊感。镜头切换较缓,两极景别有序交替使用,会产生较为肃穆的气氛。反之,镜头快速切换则易产生激烈、动荡或活泼的情绪气氛,所以,创作者常常利用两极景别的这一特点来强化动态表现。

如美国动画电影《花木兰》中的镜头,在表现单于部队的出现时,就运用了一组拉缰绳的手、马头、停下的马蹄的特写与单于部队的大远景进行组接。通过两极景别的组接,形成的对比反差加剧了视觉的震惊感,也更突出地表现了单于部队的来势汹汹(图5-4)。

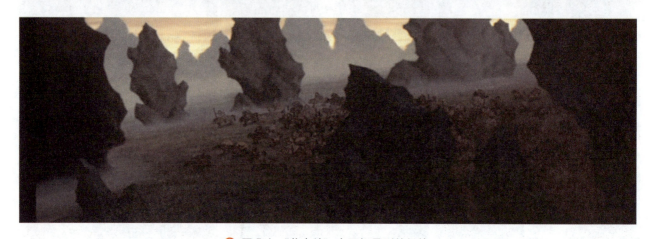

图 5-4 《花木兰》中两极景别的组接

又如日本动画电影《蒸汽男孩》中，当强大的蒸汽球爆炸后，雷穿着飞行器带着斯嘉丽飞离了蒸汽球，在天空中飞行。之后从近景切换了几组俯视的大全景镜头，从雷的视角突出表现了蒸汽球的巨大威力，加剧了视觉的震撼（图5-5）。

在上下段落连接中，景别的反差常常被视为段落分隔的有效手段，比如前一段在远景中结束，下一段从特写开始，形式上明显的反差为内容的转化划分了清楚的界限。

但在设计分镜头构图时，要尽量避免景别差别较大又连续交替出现的情况，这样往往会造成视觉上很不舒服的感觉，这种现象称为"拉抽屉"。这种现象是由于景别差别较大，并且交替出现，使正面人物忽大忽小、忽近忽远而造成的。这种现象往往是三个镜头连续在一起才能看出来，是由于景别使用不当产生的现象。

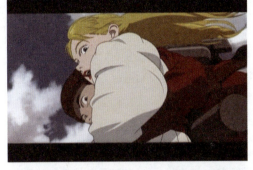

图 5-5 《蒸汽男孩》中两极景别的组接

总之,在设计与绘制分镜头时,景别是重要的考虑依据。不同的景别由于视点空间和内容重点不同,镜头长度也相应不同。同时无论景别组合会有多少效果,实质上对于景别的考虑基本上是基于两点,即对于内容意义的表现作用和视觉空间的感受效果。但是有些时候为了特殊的艺术和思想表达需要,导演在绘制分镜头时要故意采用反规则,这样反而能够产生最恰当的艺术表现力。

## 二、在绘制分镜头时对景别的运用要注意的事项

(1)在绘制分镜头时,在保证分镜头内容及意义的前提下,要充分考虑景别的作用,注意建立景别成组运用的意识,或者用景别渐次组合叙事,或者用景别累积或对比来制造情绪效果并加强视觉力度。

(2)要根据不同情况来处理景别关系,比如在叙事中,如果用相似景别表现同一动作内容,这样镜头连接不仅容易使视觉跳动感明显,而且画面信息量重复。但是,如果这是一个值得重点表现的动作,并且被注入情绪色彩,那么用不同角度、不同景别的镜头反复表现同一动作,则可以使该动作段落营造出某种情绪,所以要灵活地运用规律进行景别的绘制。

(3)景别的选择必须依从于镜头内容及表现这一前提,如果景别合适,但画面内容不贴切,那么首先应选择内容合适的镜头,以避免形式牵制内容。

## 第二节 镜头的组接技巧

在动画片中为了使分镜头合理流畅,导演要根据故事内容的主次、情节的发展等进行镜头转换。
由于情节的段落和场的转换是画面逻辑关系和画面内容跳跃较大的地方,所以导演在分镜头画面制作中,要

特别注意场与场之间转换的流畅性,以避免使观众产生随意跳动的不适之感,那么导演就要采取一些技巧使这种转换自然、连续。

## 一、技巧性转场方式(特技连接)

### 1. 淡出、淡入

淡出、淡入也称渐隐、渐显,是指画面形象渐渐变暗到黑(淡出),再从黑渐渐显现出另一场景(淡入),这是表现时间间隔的一种表现方式。多用于影片开头或结束,以及场景或一场戏情节的终结及开始,使观众观看动画时有短暂的间歇,这同舞台戏剧演出的幕起和幕落相似。

渐显一般用于段落或全片开始的第一个镜头,引领观众逐渐进入;反之,渐隐是画面由正常逐渐暗淡直到完全消失,常用于段落或全片的最后一个镜头,可以激发观众回味。通常,渐隐、渐显连在一起使用,这是最便利,也是运用最普遍的段落转场手段。由于渐隐、渐显适合表现大的时空转换和内容转换,视觉效果突出,因此,过多使用渐隐、渐显会使整体布局显得比较琐碎且结构拖沓。

如美国动画电影《花木兰》中渐隐、渐显的镜头表现了一个场景的结束及另一场戏的开始(图5-6)。

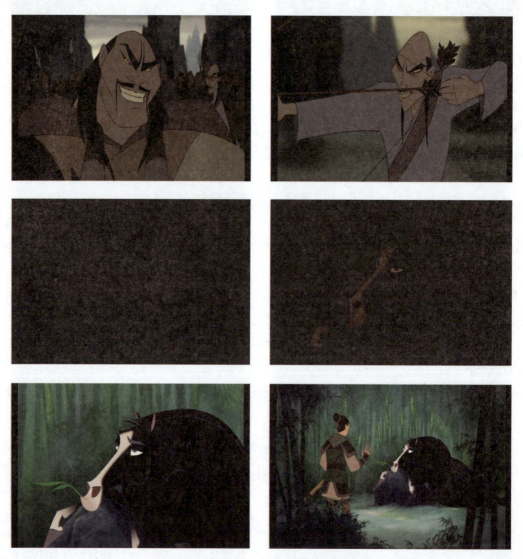

图5-6 《花木兰》中渐隐、渐显的镜头

## 2. 叠入、叠出

叠入、叠出也称化入、化出或叠化，是最常用的镜头连接方式，前一镜头在结束前与后一镜头开始叠在一起，两个镜头由清楚到重叠模糊再到清楚地变成后一镜头。两个镜头的连接给人一种连贯流畅的感觉。

叠化的方式可以是前一个画面叠化出后一个画面，也可以是主体画面内叠加其他画面，最后结束在主体画面上。不同的叠化方式具有不同的表现功能，可以表现明显的空间转换和时间的自然过渡，常用在幻觉、错觉、回忆等方面。另外，不同环境变化、不同人物和场景的连接也往往需要这种方式来处理。在表现时间流逝感方面作用突出，这不仅体现在段落转场中，也体现在镜头连接后的情绪效果上，可表现丰富的视觉效果，尤其是一组镜头的连续叠化，视觉流动感强，适合营造氛围及深化情绪。

如日本动画电影《幽灵公主》中的叠化镜头，阿西达卡不放心幽灵公主和猪神们与人类的战争，返回战场寻找幽灵公主，当他赶到时，战争已结束。他从受到惊吓的人的口中得知战争打得异常惨烈。影片在处理这一段情节时运用了叠化镜头，叠化出了幽灵公主战斗时的场景。这一组镜头的连续叠化营造了氛围，深化了影片所要表达的情绪（图5-7）。

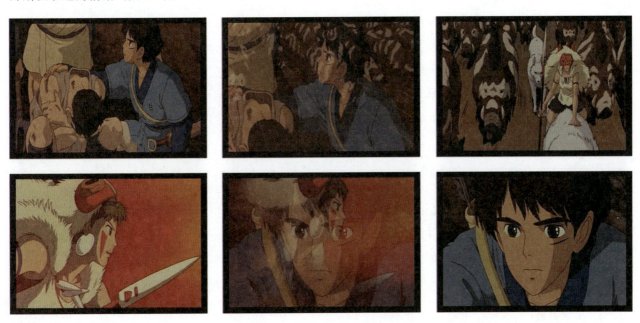

图 5-7 《幽灵公主》中的叠化镜头

## 3. 划入、划出

划入、划出也称划变，是指前面一个镜头画面好像被后一个镜头画面擦掉一样，后一个镜头画面逐步代替了前一个镜头画面，表现了同一时间中同时发生在不同空间中的另一件事，这样可以加快时间进程，也可以在较短的时间内展现多种内容，所以常用于同一时间、不同空间事件的分割呼应，节奏紧凑明快。

这种处理比切换要柔和一些。划线的运动方向可以从左到右或从右到左，也可以从上到下或从下到上，还可以从一角出发并呈对角线的运动。划线的结果是两幅画面表达的内容有较大的距离，但同时告诉观众它们之间又有某种特别的联系。

## 4. 圈入、圈出

圈入、圈出是划变的又一类型。圈入就是在黑画面中从一个小圆点开始并逐渐扩大到整个画面，而圈出则相反。满画的圆向内收小，直到最后一个圆点消失，呈黑画面。当然也可以在两个画面中采用圈入、圈出，用后一个

画面代替前一个画面。这种手段比较柔和，镜头有连续效果，还具有推拉镜头效果，观众注意力也容易集中于某一人或某一物上。

### 5．甩切

甩切是一种快闪镜头，让观众视线跟着快速闪动的画面转移到另一场景。在甩动时，画面呈现模糊不清的流线，并立即切入另一画面。这种处理有一种强烈感和不稳定感。一般甩切长度为4～6个画面，时间按格数放5～9格。

### 6．多画面镜头

多画面镜头是在同一画面里出现两个或多个画面的镜头，可产生多空间并列、对比的艺术效果。这是一种快节奏的时空组合，用于表现同一时间发生的多种不同空间画面。

### 7．定格

定格（或称静帧）是电影中最常用的一种有特色的转场方法，是指前一段的结尾画面作静态处理，产生瞬间的视觉停顿，接着出现下一段落的画面，比较适合不同主题段落的转换。一般来说，定格具有强调作用，因此，采用定格转场的段落结尾镜头通常选择有必要强调、有视觉冲击力的镜头。

由于定格具有画面意义强调性和瞬间静止的视觉冲击性，因此，在强化画面意义，制造悬念，表达主观感受，强调视觉冲击性（比如，运动镜头、运动主体突然静止）等场合中被使用。

### 8．翻转、翻页

翻转或翻页是画面以屏幕中线为轴转动，前一段落为正面画面消失，背面画面转至正面，开始另一个段落。一般来说，翻转比较适宜对比性或对照性强的两个段落。多画屏分割是在屏幕上同时出现多幅同一影像或者不同的影像，构成多画屏，产生多空间并列、对比的艺术效果，它可以使发生在不同地点的相关事物同时出现，然后各自表述。它的功能有些像"划像"，但间隔要比"划像"小，有些相当于书面语言中的顿号。每幅画面中的内容是并列、连续地翻出，表明对它们只是做一个连续性的并列交代。

### 9．虚实互换

虚实互换是利用变焦点使画面内一前一后的形象在景深内互为陪衬，达到前实后虚或前虚后实的效果，使观众的注意力集中到焦点突出的形象上，实现内容或场面的转换。虚实互换也可以是整个画面由实变虚或由虚变实，前者一般用于段落结束，后者用于段落开始，达到转场的目的。

### 10．甩出、甩入

甩出、甩入这种技巧的特征是镜头突然从表现对象上甩出或者镜头突然从别处甩到表现对象上，反映了空间的联系，可将一个空间内容快速与另一个内容联系在一起。

## 二、无技巧转场方式（直接切换）

（1）切。切也叫切换，这是影片中运用最多的一种基本镜头转换方式，是最主要也是最常用的组接方法。切换画面是一种最富现代感的组接方法，采用切换的组接方法，也最能体现出导演对镜头组接的水准，如镜头的反

打、时空的转换、运动的方向等。

（2）利用运动镜头或动势转场。导演可以借助人物、动物或其他一些交通工具的动作，作为场景或时空转换的手段。这是一种较为常用的手法，转换效果也比较自然、流畅。例如，用人物走向镜头满画面，结束这场戏，接着再用人物离开镜头走向某处以展开另一场戏，这是导演在处理转场时的常用手法。找准前后镜头的主体动作的剪接点，转场会流畅。

运动镜头本身也是时空的调度关系，如摇镜头的运用，通过摇镜头转换了空间。同时人物的出画、入画是转换时空的重要手段，有时出画代表暂时结束，入画代表新的开始。可以将不同的时空联系在一起。

如美国动画电影《埃及王子》中也有精彩的运用，利用装摩西的摇篮冲向镜头进行转场，转场非常流畅（图5-8）。

🔸 图5-8 《埃及王子》中利用动势转场的镜头

（3）利用相似性因素转场。上下镜头具有相同或相似的主体形象，或者其中的物体形状相近、位置重合，在运动方向、速度、色彩等方面具有一致性，以此来达到视觉连续及转场顺畅的目的。

如美国动画电影《埃及王子》中，把摩西观看表演时拍手的动作与拉动帐篷的动作利用相似性因素进行了转场，达到了视觉的顺畅效果（图5-9）。

🔸 图5-9 《埃及王子》中利用相同的主体形象的转场镜头

（4）利用特写转场。导演也可以用特写画面来结束一场戏或从特写画面拉开进入另一场戏。这种以特写画面作为转场的一个主要目的，就是让观众的注意力集中在某一个表情或某一件具体事物时，在浑然不知的情况下就转换了场景和情节内容。以特写来转场，就是指这场戏最后结束在某一人物的某一局部，或头部、眼睛等部位，再从特写开始，逐渐扩大视野，进而展示另一场景和情节故事，这都是为了强调人物的内心活动和情绪。如特写落在某一物件和道具上，比如钟表、书信等，就含有时空概念及具有了某个象征意义，形成了完整的段落而转入另一个场景和情节，镜头没有跳动感，非常自然流畅。

如美国动画电影《埃及王子》中，摩西的母亲把装有摩西的竹篮放进了河里，内心非常痛苦，此时镜头运用了两种景别的组合，母亲含泪的特写再接尼罗河的大远景镜头，强化了视觉的跳动感，表现了人物内心的悲痛情绪，也预示了摩西不可知的命运（图5-10）。

✝ 图5-10 《埃及王子》中的特写转场镜头

（5）利用景物镜头（空镜或建筑物）转场。可展示不同的地理环境和风貌，也可表示时间和季节的变化。通过空景的过渡，转入另一场景和情节内容。景物镜头是借景抒情的重要手段，它为情绪的延伸提供了空间，同时又使高潮情绪得以缓和，从而转入下一段落。运用景物镜头转场，具体镜头的选择应与前后镜头的内容情绪相关联，同时还要考虑与画面造型匹配的问题。

（6）利用遮挡元素（或称挡黑镜头）转场。遮挡是指镜头被画面内某物暂时挡住。基本分为两类：一是主体迎面而来挡黑画面，形成暂时黑画面；二是画面内前景暂时挡住画面内其他形象，成为覆盖画面的唯一形象。当画面形象被挡黑或完全遮挡时，一般是镜头的切换点，它通常表示时间地点的变化。主体挡黑在视觉上能给人强烈的冲击，同时制造视觉悬念，省略了过场戏，加快了画面的节奏。

如美国动画电影《小鸡快跑》中，农场主在加紧修理馅饼机，用一个道具将镜头挡黑进行转场，制造了某种视觉悬念，之后切出小鸡金婕带领大家赶制飞机的镜头。遮挡镜头的转场充满了出人意料的趣味性，流畅而简洁。利用遮挡时机转换镜头，不仅是一种转场技巧，同时也是镜头剪辑点的重要依据（图5-11）。

✝ 图5-11 《小鸡快跑》中挡黑镜头的转场

（7）利用声音进行连续的切换。利用声音过渡的和谐性自然转换到下一段落中，主要方式是声音的延续、声音的提前进入、前后段落声音相似部分的叠化。利用声音的呼应关系，实现时空大幅度转换，或利用前后声音的

反差加大段落间隔,加强节奏性。

如美国动画片《钢铁巨人》中利用声音、动作进行的衔接镜头,当肯特探员在向政府汇报的过程中,声称"事态要严重得多,所以……",这时,镜头利用台词进行了切换,镜头转到了豪加与铁巨人的场景。豪加说"所以,我们不能……"这句话时,不仅台词进行了延续、衔接,相同的动作状态也使镜头的转场没有跳动感(图5-12)。

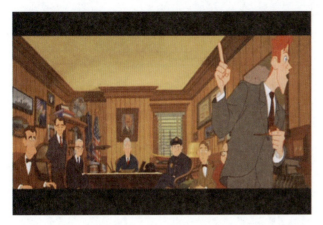

图 5-12 《钢铁巨人》中利用声音转场的镜头

(8)利用主观镜头转场。主观镜头是指借人物视觉方向所拍的镜头,按前后镜头间的逻辑关系来处理转场,可用于大时空转换。比如前一个镜头主人公抬头凝望,下一个镜头可能是所看到的景物,有时可以是完全不同的景物。

如美国动画电影《小鸡快跑》中,利用小鸡金婕的视觉方向切换到农场主在加紧修理馅饼机的镜头,使影片的转场加强了剧情的节奏性与紧迫感(图5-13)。

图 5-13 《小鸡快跑》中利用主观镜头的转场

（9）利用反差因素转场。利用前后镜头在景别、动静变化等方面的巨大反差和对比来形成明显的段落间隔，这种方法适合大段落的转换。常见的方式是两种景别的运用，由于前后镜头景别变化大，能制造明显的间隔效果，段落感及节奏感很强。

如日本动画电影《千与千寻》中，利用千寻与白龙分手的手部特写，接横移的大远景镜头转场。这种两极镜头的组接使段落间隔明显，强化了视觉对比效果（图 5-14）。

◆ 图 5-14　日本动画电影《千与千寻》中两级景别的转场分镜图

（10）利用承接转场。利用上下镜头之间的造型和内容上的某种呼应、动作连续或者情节连贯的关系，使段落过渡顺理成章，有时利用承接的假象还可以制造错觉，使场面转换既流畅又有戏剧效果。利用人们自动承接的心理来转换画面使转场流畅而有趣，利用两个镜头在动作上的错觉使转场连贯紧凑。

如日本动画电影《蒸汽男孩》中，有一个段落表现雷与几个少年的冲突：雷举起铜制气门准备打向对方，紧接着的一个镜头却是壁炉里的火柴下落，这根下落的火柴延续了雷打人的动作，也使场面显得不太充满暴力。这是一个典型的利用承接转场的手法。镜头的连接也体现了动接动的常用手法（图 5-15）。

综上所述，我们在设计与绘制分镜时，学习采用这些特效处理的手法可以使镜头自然转场，不会令观众产生不适感觉。但要注意技巧的运用只有在符合内容要求的基础上才能发挥作用，内容的表达同样离不开技巧的运用。

如美国动画电影《花木兰》中花木兰穿戴戎装准备替父从军的一段戏中就运用了遮挡、相似等综合转场技巧，把这一段镜头的转场表现得非常自然、流畅、连贯、紧凑，达到了视觉上的连续性。同时配合节奏性强的音乐与人物的表演，使该段落的士气鼓舞着每一位观众，令人肃然起敬（图 5-16）。

第五章　如何使分镜头合理流畅

图 5-15　日本动画电影《蒸汽男孩》中承接的转场分镜图

图 5-16　《花木兰》中的转场镜头

## 第三节　正确掌握画面的方向

动画导演从分镜头开始,到原动画制作及背景制作的过程,以及最后的后期制作,都要正确掌握画面的方向性,这是十分重要的。如果方向乱了,会使动画片最后无法组接,使观众看着莫名其妙,直接影响动画片的艺术感染力。画面的方向性在导演脑中必须很明确:人物角色的运动方向必须在同一轴线上。人物角色处在同一轴线上,可以采用不同景别和角度的一组镜头来组接,人物运动方向是一致的,不会造成方向紊乱。

镜头画面方向一般是指每个画面中人物的方向、事物运动的方向及场景的方向,同时也包括镜头运动的方向。为了使画面中的人物、事物、场景运动的方向变得更合理,同时也让观众在观赏动画片时获得明确、合理的方向感和节奏感,导演必须把所有镜头画面的方向理顺,导演需依据故事情节的发展,给画面中的人物和一切事物的方向予以一个合理的安排,形成一个统一的方向。画面中的人物在屏幕上前后左右、上下进出等活动,或各种交通工具的行进,都有统一的方向,还有各种背景中的光影、行云流水等,都是根据情节的需要而有一个统一的方向。

要正确掌握画面的方向,可以从以下几个方面入手。

### 一、视线方向

在动画中,视线一般可分为讲述人的视线(即客观视线)和剧中人的视线两种。根据剧情,作为动画导演心中始终要明确:在镜头画面构图时必须要有观察的"主体意识",也就是说讲述者的客观视线应前后统一,而剧中人的主观视线也要明确。因此,首先要确定一个机位的高度作为讲述者的客观视线,在全影片或一个段落中作为基本视线高度,这样一个前后统一的机位高度将体现讲述人客观视线在影片中的统一视点。这个机位的高度在动画片中一般可以给这部影片定位,以给哪个年龄段孩子看的高度作为标准,而且最好是安排在相对较低的位置上。另外,还有主观视线,即剧中人看事物的视线。

(1)两人或多人的说话镜头,导演必须掌握好视线对应。在近景中,人的视线看着左方或右方,导演必须有一个明确的方向感。

如在日本动画电影《千与千寻》中,千寻告诉白龙,他的名字叫琥珀川,白龙如同获得了新生。这组视线镜头充满了喜悦与感动,视线的运用强调了相互的交流感(图5-17)。

图5-17　《千与千寻》中的视线镜头

（2）在单人的情景下，要考虑上下镜头的关系，虽然这时画面人物不会受视线方向太大的影响，但也要防止视线方向的过分改变，导演要注意上下镜头的连接是否会有方向性的错误。

绘制分镜头时对角色的视线绝不能随意处置，角色视线方向也是镜头推、拉、摇、移的正确依据。如角色向左看，镜头应向左移，会看到另一角色向前走来；角色向前看，镜头要推到角色想看清的某物前；角色站在山头，慢慢转头看前方的景色，镜头要随之慢慢摇着展示前面的山区景色。要利用角色视线的方向自然地展开剧情。

在日本动画电影《幽灵公主》的这段镜头中，视线的运用准确地表达了剧情。随着阿西达卡的视线方向，镜头慢慢推向森林深处神秘的麒麟兽，也是用角色视线的方向自然地展开剧情（图5-18）。

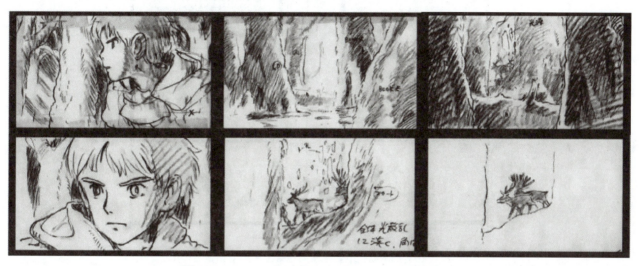

✛ 图5-18 日本动画电影《幽灵公主》中的视线镜头

（3）视线的变化，都能体现一定的人物心理和心态的变化，导演应充分根据情节的需要加以灵活运用。如视线向上，表示思索、希望、假想或者看天、看飞鸟等；视线向下，表示忧愁、沉思、忏悔或看地上的东西；视线相对，表示交流、沟通；视线朝着对象活动或消失的方向，则表示消失的对象在他内心引起的感受。镜头中人物只看前面，表示内心活动；如是思想很集中地看前面，则表示镜中人物发现了什么新的目标，或表达一种内心坚强或怯懦的活动。以上这些视线的变化，都能体现一定的人物的心理和心态的变化，导演应充分根据情节的需要而加以灵活运用。

在动画电影《千与千寻》的结尾处，千寻成功地救出了变成猪的父母，走出了幻境。她凝望着神秘的洞口，若有所思（图5-19）。

（4）通过人物角色的视线方向，进行镜头的组接，要注意视线连贯的原则：交流双方、上下镜头必须是对应的、互逆的；单人画面的人物视线要比平视略高一点；双人画面的视线关系要根据人物位置、机位构图、机位高度进行调整。

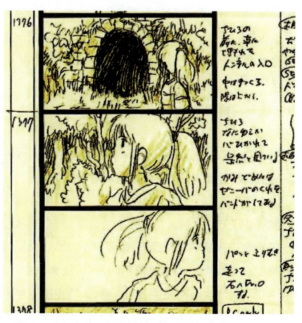

✛ 图5-19 日本动画电影《千与千寻》一人视线镜头

在日本动画电影《千与千寻》的这组镜头中,视线的运用准确地表达了人物的内心情感,通过交流,千寻获得了生存的勇气(图5-20)。

图5-20 日本动画电影《千与千寻》中的对话镜头衔接

在A角色站得高而B角色站得低的对话场景中,必须用仰拍A角色、俯拍B角色来完成对话情节场景。要从这样的角度进行镜头设计,视觉上才不会感到不适应(图5-21)。

导演对一些画面中的人物角色的运动方向以及人物之间的位置关系、视线交流关系等,都要正确按照统一的方向并使其具有一定的逻辑性,从而保证画面空间的统一性。

## 二、事物运动的方向

事物不仅在运动,而且有不同的运动方向。绘制分镜头时必须将画面内一切事物的方向协调起来。

### 1. 角色方向

画面中人物向纵深走去,越走越小,给人一种"走了"的感觉。如画面中人物向前不断走近,就会产生"来了"的感觉。人物由画面外进入叫入画,人物由画面中走出叫出画。一般来说,同一人物在画面中的出画与下一镜头的入画方向应保持一致,即前一镜头中的人物朝右边出画,下一镜头中的人物应是从左边入画(图5-22、图5-23)。

图5-21 日本动画电影《蒸汽男孩》中的对话镜头衔接

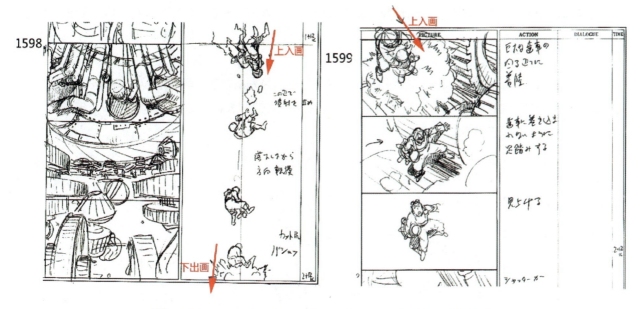

🔺 图 5-22 日本动画电影《蒸汽男孩》出画入画镜头的衔接运用 1

上镜自右上方飞出,下镜至左上方飞入(图 5-23)。

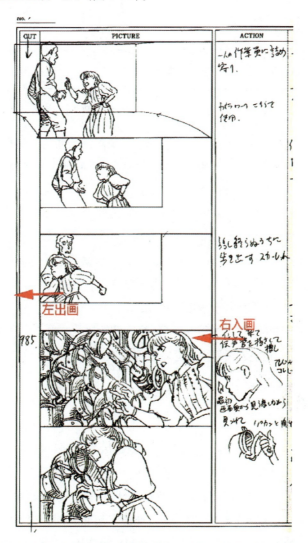

🔺 图 5-23 日本动画电影《蒸汽男孩》出画入画镜头的衔接运用 2

一人从左进画，下一镜头的另一人从右进画，给观众的感觉是两人要碰头见面。又如 A 队伍从左进画走，B 队伍从右进画走，C 队伍从上而向下进画走，D 队伍从下往上进画走，给人的感觉是这四支队伍在向中心地集中。A 向右跑，B 进画也向右跑，感觉是后面的人 B 在追赶 A；如 A 向右跑，B 向左跑，感觉两人急于要碰头。

因此，人物出入画处理的原则是：必须保持运动方向的一致，特别是在同一场景中，人物运动的距离和间隔的时间都有限。若要改变运动方向，一定要表现改变时的关键点。比如，人物的转身、转向等必须交代清楚，让观众看清人物在转变方向（图 5-24）。

◆ 图 5-24　人物出入画示例图

动画片中要使用具体的形象，并通过画面来描绘，所以表现角色行动的方向很重要。行动不仅限于人物，还包括画面里所有的事物，所以要正确地将运动的方向整理清楚，以准确地表达戏的内容。

**2．移动物体的方向**

各种交通工具都具有方向性，而一些交通工具如汽车、火车等的方向往往又是根据动画片的故事内容和要求决定的，都有其必然性，这个必然性正是我们必须要掌握的。如一辆从屏幕右边向左侧开出的汽车，在下一个画面又从左侧驶入画面，就会造成汽车刚从右向左开出，又从左边开回来的感觉，使观众的视觉和心理都产生方向性的混乱。对于运动剧烈的物体，要采用同一角度进行设计。

综上所述，应该牢记事物运动的方向：主要是人物、景物及活动的车辆。应遵循左进右出、右进左出、后进前出、前进后出、左前进右后斜出、右前进左后斜出等基本规律。队列方面，甲乙双方要保持相对立的方向。

## 三、自然现象的方向

影视艺术也是光与影的艺术，光的方向十分复杂。无论是风景还是外景，都应充分考虑光与影的方向统一，由于光的方向不同，如稍不注意，找错了光与影的方向，也会使观众感觉到不适。

自然现象涉及的面很广，但作为动画导演，必须很认真地对待每一自然现象的方向性，如有疏忽，就会产生"不接戏"的严重后果。如果前一镜是东南风，而下一镜变成了西北风，这两个镜头组接在一起就会令观众产生误会。如树枝、人物的衣裙等是从右向左飘动，而下一镜头尽管处于同一环境中，树枝、人物的衣裙却变成从左向

右飘动，就造成了方向的错误。所以镜头中天上的行云有方向，地上的河水流动也有方向，总之，自然界中各种事物和现象均有方向性，要从分镜头开始注意画面的方向性。

如日本动画电影《千与千寻》中白龙发现了千寻后，太阳迅速落山，这时强烈的光线从右侧投到人物与环境中，光影效果十分明显。在这一精彩的段落中，光线的变化始终保持统一（图5-25）。

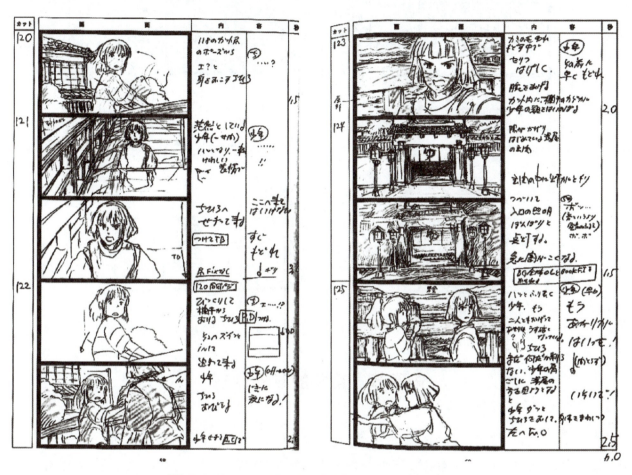

图5-25　日本动画电影《千与千寻》中的光线变化镜头

## 四、背景的方向

背景的方向也是地形、场所的方向，动画片中剧情发展所需要的地形、位置、距离等概念与画面在观众心目中的印象共同组成系统的方向。导演要使观众明白画面中的地理概况和相应的各个位置，而且方向感要明确。如果一所学校在湖的北边，不能因镜头调度后而感觉在湖的南边；如果一事物原来距离比较近，不能因镜头调度后变得很远。这种位置、距离等地形不能弄错，否则观众会感觉很乱。

如日本动画电影《千与千寻》中千寻被白龙推下桥后，快速地奔下台阶，夜晚瞬间降临了。这场戏通过调度后，从另一个角度拍摄人物与环境，这时仍保持了原来背景的空间感（图5-26）。

以上讲的方向问题都是一些基本的规律，但不应视为一成不变的。在掌握这些原理的基础上，可以根据剧情的需要、规定的情景和导演独特的艺术构思进行独特的艺术处理，应灵活运用，才能取得很好的艺术效果。

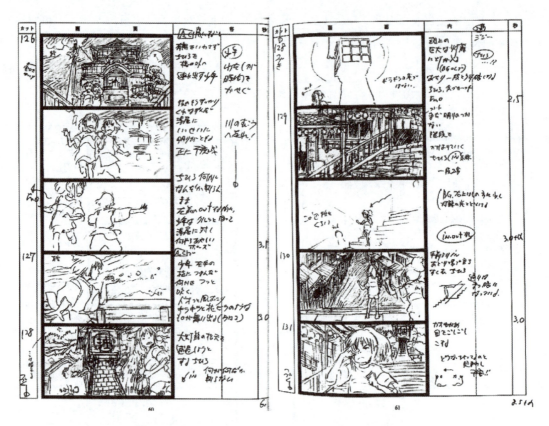

● 图 5-26　日本动画电影《千与千寻》中的背景镜头

## 第四节　镜头的节奏控制

　　宇宙万物都充满了节奏,星空的运转、四季的更迭、街道上川流不息的人群、大海的波涛、时钟的摆动等,这一切都给人以节奏鲜明的感受。节奏就像无形的弹力线,时松时紧地串联着屏幕的内容,维系着观众的情绪。

　　节奏虽然在很大程度上是通过后期剪辑完成的,但由于动画片制作的独特性,它是画出来的电影,所以分镜头人员在绘制分镜头时,就要考虑画面中的节奏处理,控制好节奏的张力,才能影响观众的情绪。

　　构成节奏的视听元素包括:内容的发展、人物心理的变化、影像造型、色彩对比、镜头运动长度与速度的变化、镜头组接与转换等。分镜头创作人员在绘制分镜头时,通过对情节发展、影像造型、镜头组接与转换、语言音响等元素变化强度、幅度的控制,使观众产生情绪上的变化。如果不能很好地控制各类因素变化的幅度,动画片就会因缺少变化而导致节奏拖沓,使人厌烦,或者由于变化过于频繁而令人不适。

　　一般来说,采用交替快切,表现出的效果往往是非常复杂的。但是,有时紧张的节奏却可以是慢速的,在发生矛盾的紧张关头故意穿插其他场景,以延长紧张与悬念,使叙述速度减慢;有时轻松的节奏却是快速的,人们也常用快速切换来表现愉快。但是,节奏的复杂并不意味着不可控,因为任何节奏的效果都必定作用于观众的心理情绪,所以无论采用什么方式,节奏的安排都应当以吸引人们的兴趣及引发人们的感情为目的,无论是快节奏还是慢节奏,都应起到使屏幕形象与观众心理情绪同化的作用。

　　总之,在实际创作过程中,要很好地考虑观众的心理情绪需求,以此作为安排节奏及控制变化幅度与强度的依据。

## 一、节奏与造型手段

动画片内容本身有着不同的节奏性质,同时还要借助造型手段的外部运动使内外运动相协调,从而产生最好的效果。比如,有一组画面为"古道、西风、瘦马",联系上下诗句,它反映的是悲凉孤寂的气氛,节奏应该是缓慢的。一般可以用大全景或慢拉加叠化的方式来表示。但是,如果脱离了原有语境,用连续快速推镜头或者晃动镜头、局部特写的快节奏组合,则可能呈现不同的效果。同样的画面,由于运动速度、景别表现等造型手段不同,会形成不同的节奏。

从前面的例子中可以看出,节奏要成为人们可直接感受的形态,需要借助造型的手段,由外部造型手段形成的节奏被称为外部节奏或造型性节奏。一般来说,多种造型手段都能为节奏的形成服务。比如,运动摄影、光影变化、拍摄角度、主体运动、画面组接等,它们之间相互作用,构成了外部节奏。

### 1. 景别对节奏的影响

由于不同景别表现出来的动作速度是不同的,这就影响了节奏的发展速度及其含义。前面已经谈到,相同速度的主体,景别越小,视觉运动感越强,节奏效果也越强。另外,两极景别的组接会造成流畅节奏的停顿,产生跳跃的节奏感,因此,可以利用景别的大小差别来调节视觉节奏。

在一组小景别中插入大景别,或者在大景别后跳接小景别,这些都是打开视觉空间来转换节奏的常用方式。在叙事性的动画片中,交替使用前进式句型和后退式句型在景别及叙述效果上的对比,可以调节节奏。

如美国动画电影《花木兰》中非常注重节奏的把握。在情节缓慢的段落,为了不使节奏变得拖沓,人为地制造了一些紧张情节:如木兰的奶奶捂眼过马路的段落中就用了几个连续的特写镜头(慌张的人脸特写、急刹的马蹄特写等)来跳接全景镜头。利用两极景别的组接强调了跳跃感,体现出了一定的紧张气氛。景别的组接达到了剧情的要求(图5-27)。

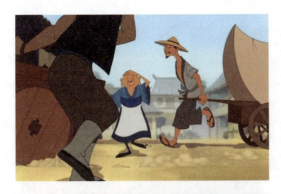

图5-27 《花木兰》中的景别镜头

🕂 图 5-27（续）

**2．运动主体、运动镜头对节奏的影响**

在绘制分镜头时，要估计好镜头的时间，镜头中主体运动的速度、方向、幅度会对视觉节奏产生明显的影响。主体运动快，节奏感快；主体运动慢，节奏感慢。在主体动作中"动接动"；节奏加快，在动作暂停处"静接静"，节奏放慢。同向主体动作的顺势而接，节奏相对流畅、平稳；反向主体动作交错连接，节奏变得活跃，视觉会跳动。另外，运动镜头能够给予静态物体以运动的效果，产生出节奏的变化。镜头运动的速度能很好地体现出叙述节奏的内在变化。

如美国动画电影《埃及王子》中的赛马一场，技术的成熟为传统的电影语言元素带来了新的表现力。摄影机被设计得异常灵活，而且其运动轨迹是故事片所无法企及的，这是一种假定性极强的超现实的夸张运动。构图中主体的运动对视觉节奏产生明显的影响；片中多次出现几格之内快速的连续拉镜头，在揭示新空间的同时，造成了突兀的感觉，这种运动在故事片的实际拍摄中是很难实现的。该段镜头的角度、运动方式、运动速度以及前后景关系都衔接得天衣无缝，强化了复杂的运动感与节奏感（图5-28）。

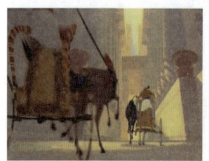

🕂 图 5-28 《埃及王子》中的镜头 1

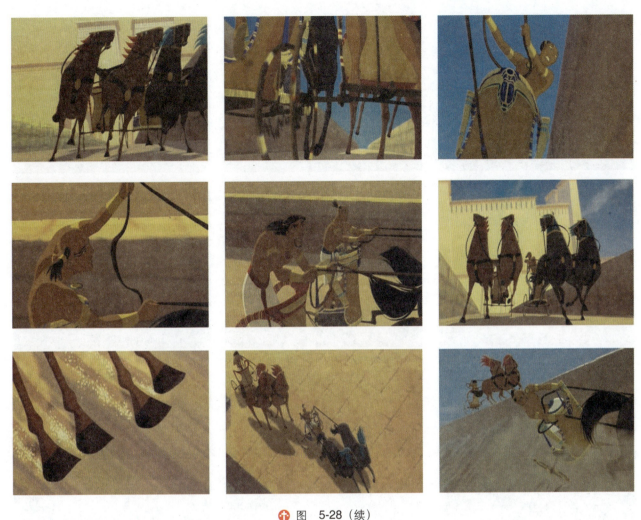

图 5-28（续）

### 3. 色彩和光影变化对节奏的影响

光、色、构图等都是影视画面中的重要视觉因素，而且是流动的视觉因素，这种流动所带来的各种变化对比形成了视觉的节奏。

### 4. 声音对节奏的影响

由于声音本身具有长短、强弱的变化，因此，声音造型是形成节奏的重要手段。声音具有强烈的情绪感染力，与画面的配合可以增加叙事的内在节奏感。它和画面的有机配合形成的声画蒙太奇是影视艺术的重要构成部分。相对于画面的"静"，声音的"动"在调节节奏方面具有承上启下的意义。

一段音乐本身的强弱变化就是节奏上的起承转合。一些无对白的动画片中，镜头转换的节奏往往要依据音乐节拍形成的节奏，而且听觉节奏一般会比视觉节奏更有力地作用于人们的情绪。

比如，美国动画电影《幻想曲》作为一部非常独特的动画影片，它以美术来诠释音乐，巧妙地将古典音乐与动画紧密结合，是影坛首次将音乐和美术完美结合的一次成功尝试。镜头转换的节奏依据音乐节拍形成的节奏，使动画片的走向更加多元化。通过音乐与画面的结合，以及丰富的想象力和巧妙的故事情节的构思，并通过八个乐曲及抽象或具象的画面，表现了美好的大自然、海阔天空、四季变化的不同特征，阐述了生生不息的自然规律，表现出了天体万物完美和谐的景象（图 5-29）。

图 5-29 《幻想曲》中的《胡桃夹子曲》段落非常优美、典雅

### 5．蒙太奇节奏——剪辑节奏

在分镜头中，镜头长度变化、镜头转换速度、镜头结构方式等手段形成的节奏既是影视节奏控制中最基础也是最重要的部分。镜头长度及转换速度的关系体现为剪辑的变化，剪辑率高，节奏快；剪辑率低，节奏慢。镜头结构方式体现为镜头的连接顺序，如叠化、渐隐渐显、变焦、划像等都包含节奏因素，需要根据具体作品的要求来考虑这些技巧的节奏。

不同的剪辑速度展现了不同的感情色彩，匀速剪辑（即匀速的镜头转换）显得从容稳定，慢速剪辑多用于情绪的抒发且节奏舒缓，快速剪辑则易激发强烈的情绪。一般来说，无论镜头整体速度快或慢，镜头长度都是以能够看清画面内容或者抒发情绪为依据的。以交替快切为例：交替快切是指平行交替地切换两组甚至两组以上的镜头，往往用于表现矛盾、冲突、悬念、对比等情绪状态，如《圣诞夜惊魂》《埃及王子》中有的段落就运用了交替快切的蒙太奇剪辑技巧来叙事。

《埃及王子》中摩西召唤十灾来到埃及的段落，用交替快切的蒙太奇剪辑技巧来表现矛盾的激化与升级，表达出了剑拔弩张、针锋相对的情景。埃及经历天灾的过程，并糅合了摩西与兰姆西斯的对立，将冲突、矛盾以及人物的情绪状态表现得淋漓尽致。这种段落的加速快切，节奏上呈不断递进态势，可以形成不断加剧的紧张感，从而吸引观众（图5-30）。

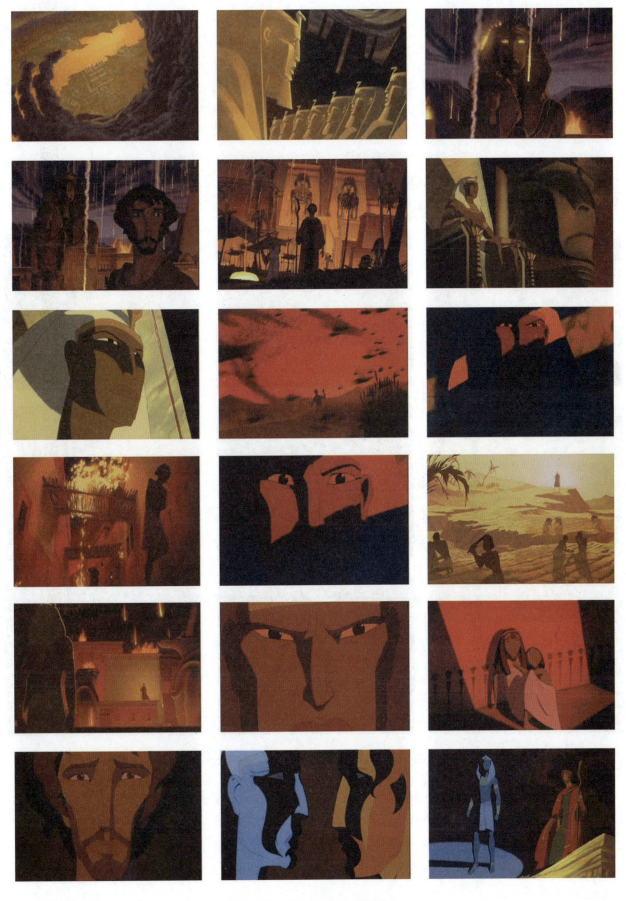

图 5-30 《埃及王子》中的镜头 2

## 二、节奏的时间控制

在设计与绘制分镜头时,通过镜头的分切和组合,可以延长时间和扩大空间,同时也可以缩短时间和压缩空间。可以进行时空的大跳跃,可以实现时空的停止、倒退。对人物情感的表达,可以经过时空的延续而进行渲染,对梦境进行跨时空的处理。

例如,《埃及王子》中摩西得知自己的身世后,镜头连续地跳切、翻转。这场梦境只有几分钟,却记录了那段屠杀。画面中运用壁画的艺术样式以及镜头的推拉运动、音乐的结合进行了精练的演绎。整个戏的情节紧张,扣人心弦,观众的注意力集中在情节的进展上,对时空的压缩处理就不太在意(图5-31)。

图 5-31 美国动画电影《埃及王子》中的镜头

有时候,对一些重点情节或某个关键性的段落,导演需要做一些细致描述来强化。那么往往会在这组镜头中有意识地延长时间或扩大空间,这时就需要做时空的延伸处理,增加一些镜头的详细描述(图5-32)。

延长和扩大时空的处理手法往往用在特殊情况下表现人物的情绪和紧张气氛,以达到烘托、渲染的效果。一部优秀的动画片必须通过艺术性的再创作,在时空结构上加以调整,延长或缩短时间与空间,这样在绘制分镜头时才能做到流畅地表达。

图 5-32　选自美国动画电影《钢铁巨人》中的镜头

### 三、经典镜头实例分析

我们在分析和采集关于镜头和制作方法的信息时，遇到精彩的镜头，建议采用拉片的形式，逐一分析片中的各种技巧，甚至可以一帧一帧地播放，精彩的镜头在每一帧中都有特色。

例如，今敏导演的《千年女优》以独特的叙事和极具个人风格的镜头剪切而著称。影片中，导演描绘了一个现实与回忆交错的精彩故事。导演用他独特的镜头剪切手法让影片变得清晰顺畅，各条线索有序地穿插其中，最终有机地结合在一起。影片中千代子奔跑追赶火车的片段，尽管只有奔跑的动作，但场面一气呵成，显得紧张刺激。从这组分镜头中可以看出，无论是镜头动而画面不动，或者画面动而镜头不动，或者画面镜头都在运动，都显得浑然天成、恰到好处，最终形成了如此流畅而有紧迫感的场面。

今敏在《千年女优》中表现的跑的动作往往是"压抑"的。一是景别的选择上，今敏大量运用近景和特写镜头来表现奔跑的动作，环境因素被减弱，人物有渴望而又无望的复杂表情被放大，这时观众不是在看人物在奔跑，而是似乎参与了奔跑，被千代子的无助所感染。二是镜头拍摄方式，导演大量采用正面跟拍来削弱奔跑的动势，人物似乎背负着巨大的压力，怎么努力也难以向前，也难以逃出宿命的藩篱，沉重的气氛便在镜头之间缓缓弥漫，激起观众对主人公境遇的怜惜之情（图 5-33）。

 1 千代子在雪地奔跑的腿部近景
 2 千代子前侧面近景。千代子在雪中奔跑
 3 仰拍风雪迎面的主观镜头
 4 全景、侧面跟镜头。千代子在车水马龙的街上奔跑
 5 正面中景。千代子跑过马路时险些被车撞倒
 6 全景。千代子在桥上飞奔
 7 45°头部近镜。千代子在雪中奔跑
 8 移镜头。千代子从画面左跑出,拐弯时在下一镜头中摔倒
 9 千代子摔倒的低视角侧面特写,她爬起身后跑出画面
 10 侧面跟镜头。两人奔跑进镜头
 11 全镜。两人寻找千代子,千代子坐车驶过画面
 12 正面推镜头。交代车中的千代子与车顶的两人
 13 千代子下车时的脚部低角度特写,她奔向车站
 14 千代子跑上台阶。背面的全景仰视
 15 千代子跑出月台。侧面中景

图 5-33　选自日本动画电影《千年女优》

第五章　如何使分镜头合理流畅

16
被追的男主角上车后，火车开走。45°近镜

17
千代子在熙熙攘攘的人群中追赶。侧面近镜

18
后面跟随的两人也气喘吁吁地跑上月台。侧面中景

19
千代子跟着火车追赶，差点被人撞倒。正面中镜跟镜头

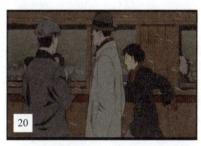
20
侧面中镜跟镜头。千代子追赶火车

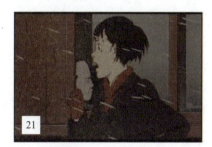
21
侧面近景。千代子突然摔倒

22
侧面全景。千代子趴在月台上，火车已开走

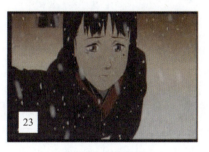
23
千代子伤心的近景

24
千代子伤心的全景背影镜头

图 5-33（续）

### 思考和练习

1. 请谈谈不同景别的视觉效果和组合效果。
2. 无技巧性、有技巧性的转场手段有哪些？
3. 请谈谈渐隐渐显、叠化的表现功能以及相似性转场、景物转场等技巧的具体运用。
4. 空景的作用有哪些？
5. 镜头的衔接有几种？请分别作具体分析。
6. 请谈谈六种影响节奏的造型手段。
7. 什么是节奏的渐变与突变？

# 第六章 镜头画面构图

**学习目标**

通过本章的学习,要求学生对画面构图的目的与特点有充分的了解,熟练掌握画面构图的基本要求和画面构图的规律。能依据剧情内容、剧本的主题思想、题材样式,对整部动画影片的画面构图有整体认识,并确立画面构图的思路与方法。

**学习重点**

要求学生掌握画面构图的规律和技能,并对画面构图的视觉元素有一定的认识。对画面视线流畅、画面构图的组合等具体技法都能熟练掌握。

动画导演应具有较扎实的绘画功底,在绘制画面分镜头中应具有较强的组织画面的能力,也就是构图能力。构图是对人物、背景等画面布局方面进行艺术处理时所做的构思。构图包括对画面中所要表现的人物、背景的主次、对比、明暗等关系逐一确定。由于动画片是逐格播放,因此镜头与镜头之间存在着连续的关系,这种关系对构图有特别的要求。因此,一个镜头的画面构图必须要考虑到一个镜头画面和后一个镜头画面的构图情形,否则就无法连续。这不同于一般的绘画性构图。动画导演必须对人物的调度、背景的搭配有一个立体的、全方位的认识,可以根据剧情及机位的需要,把人物调度到合适的位置。

## 第一节 画面构图的规律

如果一部动画影片的画面构图没有明显的风格特征,将无法在造型上帮助叙事。所以对于全片的构图,在设计和拍摄时,要有明确的风格形式设想,使全片构图有某种倾向性,当然,这包括造型元素运用的明显效果。构图的规律是人们从视觉艺术发展过程中不断总结出来的一般造型规律。构图的规律不是一成不变的,它随着视觉艺术的发展而不断演变。

### 一、固定的宽高比

影视动画在视觉方面与其他造型艺术的重要区别就是画面的宽高比固定不变,不能因题材、表现的对象和空间规模的不同而改变。镜头画面的景框确定了一个参照系。画面内垂直、水平线条的处理,景物动向、动势及运

动速度的表现,摄像机的运动都将以景框上下的水平线和左右的垂直线为参照系,所以分镜头设计师应当习惯于在指定比例的镜头画面空间内进行构思的方式。正如电影大师爱森斯坦所说:"认识镜头构图规律的出发点是被描绘的对象与现象同投向它们的视角和从周围环境中截取它们的画框之间的相遇。"下面列举了几种具有代表性的胶片和数字影片的镜头画面宽高比。

- 普通电影用 35 毫米胶片,画幅大小为 22 毫米 ×16 毫米,宽高比为 1.38:1(实际画面宽高比为 4:3)。
- 普通电影用 35 毫米胶片(遮幅宽银幕),画幅大小为 22 毫米 ×11 毫米,宽高比为 2:1。
- 普通电影用 35 毫米胶片,画幅大小为 37.39 毫米 ×20.2 毫米,宽高比为 1.85:1。
- 宽银幕电影的画幅大小为 53 毫米 ×23.2453 毫米,宽高比为 2.28:1。
- 高清电视的帧画面大小为 1920 像素 ×1080 像素,宽高比为 1.78:1(16:9)。
- DVD 影片的帧画面大小为 720 像素 ×480 像素(NTSC)或 720 像素 ×576 像素(PAL)。

从图 6-1 ~ 图 6-3 所示的这些不同宽高比的镜头比例可以看出,画面的构图方式有很大的不同。所以无论在分镜头草图设计阶段画面宽高比如何,在分镜头设计的定稿阶段一定要依据目标播映媒体指定的宽高比进行设计。设计分镜头时一定要养成在固定宽高比的画面中进行镜头画面设计的良好习惯。

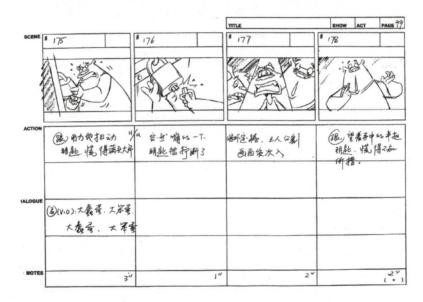

图 6-1 电视动画系列片《大话成语》的分镜头

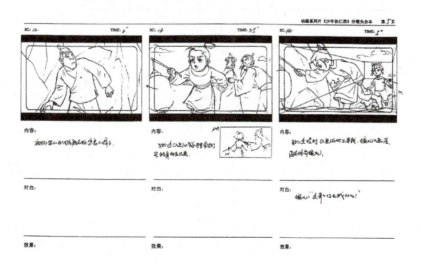

图 6-2 电视动画系列片《少年狄仁杰》的分镜头

图 6-3 动画电影《花木兰》的故事板

## 二、画面几何中心

画面中主要视觉元素可以组合成画面的构图形式。下面对构图的视觉元素进行分析。

把左、右、上、下四边的中点用两条直线连起来相交于一点,这个点就是几何中心,几何中心就是画幅的正中心(图 6-4)。

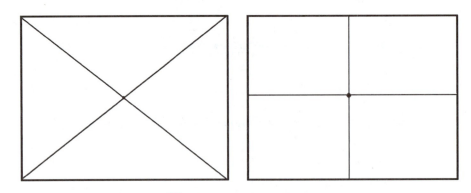

图 6-4 几何中心示例图

几何中心的位置居于画面中央,是不以人的主观意志和感觉而定的客观中心点。几何中心点位置能使视线集中,使画面产生对称、均衡、庄重、形式感。主体置于几何中心最能集中观众的注意力,使画面有稳定、庄重的感觉。但也要从景别角度予以分析。

（1）全景系列景别。如果把人物、主体、水平垂直线等处理在几何中心上，它不偏不倚，则缺乏变化，过于呆板，一般只用于表现某些具有特殊表意的镜头。根据特殊内容进行不同处理，也会产生不同的效果。

（2）近景系列景别。如果将人物、景物处理在几何中心略靠上边一点，则会使画面多几分庄重和形式感。由于主体的位置居中，会使视觉上更强调、集中。

## 三、画面视觉中心

把画面当作一个有边框的面积，把左、右、上、下四个边都分成三等份，然后用直线把这些对应的点连起来，画面中就构成一个"井"字，画面面积分成"九宫格"。"井"字的四个交叉点就是趣味中心或视觉中心。这就是我国很早就有的"九宫格"构图方法。

画幅中四个点的存在，使每一幅构图对被摄主体可以进行不同的处理，由此而产生视觉上的运动与变化。四个点具有不定向性、方向性，也具有活泼性、暗示性和不对称性、不均衡性。视觉中心的利用，在全景系列构图中效果最为明显，它能产生位置上的空间感和对比感。把主体放在趣味中心附近是最常用的方法。主体置于这个范围不仅突出而且灵活，不像几何中心那样缺乏变化（图6-5）。

图6-5　视觉中心示例图

画面构图时，不仅要考虑主体在画幅中的位置，还应考虑画面空间、距离、透视。我们称为视觉引导线的画面构图中的线条十分重要。由于受中华民族传统文化观念的影响，视觉引导线在构图中的处理规律是从左向右消失的（图6-6）。

图6-6　视觉引导线

## 四、画框的无形力量

当画面中有某个物体存在时，同时也肯定了物体与画框平面的空间关系，物体在画面中所处的位置可能使观察者感觉到一个静止物体的运动趋势。一个独立的物体会被拉向画面的中央、角落、边缘。如图6-7所示的受力图描绘了保持画面静止或平衡的位置（中央和对角线的中心）以及有不确定感的位置。

画面结构中的"力场"会尽可能地压迫物体，任何一组视觉元素的结构调整都会依据这些压力的分布来操作（图6-8）。

第1幅图例的构图使得物体要滑出画面底部。

第2幅图例的构图没有头上的空间，使得物体要从画面顶部离开。

第3幅图例的构图中各种视觉力量达到平衡。

图6-7　画框示例图1

🔺 图 6-8　画框示例图 2

## 五、构图处理中的五种基本画面形式

（1）水平式构图（图 6-9）。

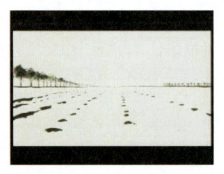

🔺 图 6-9　水平式示例图（选自荷兰动画艺术短片《父与女》）

（2）垂直式构图（图 6-10）。

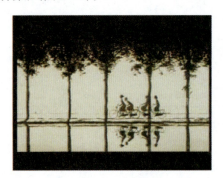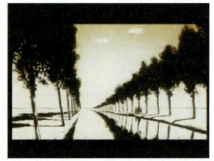

🔺 图 6-10　垂直式示例图（选自荷兰动画艺术短片《父与女》）

（3）斜角式构图（图 6-11 和图 6-12）。

🔺 图 6-11　斜角式示例图 1（选自荷兰动画艺术短片《父与女》）

🔺 图 6-12　斜角式示例图 2（选自美国动画片《小鸡快跑》）

(4)三角式构图(图6-13和图6-14)。

图6-13 三角式示例图1(选自日本动画电影《龙猫》)

图6-14 三角式示例图2(选自日本动画电影《千与千寻》)

(5)S形构图(图6-15、图6-16)。

图6-15 S形示例图1(选自美国动画电影《花木兰》)

图6-16 S形示例图2(选自美国动画电影《埃及王子》)

## 六、构图平衡

### 1. 画面的均衡

画面的均衡(也称平衡)是画面构图的重要规律。所谓均衡,是指以画面中心为支点,画面的左、右、上、下构图诸元素在视觉上呈现的均势。均衡构图给人以稳定、舒适、和谐的感觉。对称是最彻底的均衡。所谓对称,是指画面左、右、上、下形象完全相等的构图形式。对称构图有稳定、庄重、肃穆、神圣的感觉,同时又有单调、枯燥、呆板的感觉(图6-17)。

不均衡构图则给人以不稳定、异常的感觉。构图一般应使画面均衡。但画面均衡是可以突破的,在开放式构图中,画面不均衡是它的表现特点,常常以此表现异常的心理状态。构图作为一种表现形式有强烈的主观性,均衡是一种方法,不均衡也是一种方法。

均衡和不均衡各有各的表意特点。比如,绘制反映主人公处于混乱中的情景,采用不平衡、混乱的构图也许更有利于对这一情形进行描述;相反,当要表现庄重、肃穆的场景时,就需采用平衡、完整、优美、和谐的构图。所以画面均衡和不均衡要根据表现什么和如何表现而定,并不是要求每幅画面都必须达到均衡。另外,影视以动态构图为主,不是对象动就是设计的摄像机动,在一个镜头中往往是均衡与不均衡处于不断变化之中,有时均衡构图表现在一组画面镜头的总体感受中。有时单独一个画面让人感到不均衡,几个镜头组接起来后又让人感到均衡。

图 6-17　平衡示例图 1（选自中国经典动画电影《大闹天宫》）

**2．常用的两种均衡形式**

一种是实体均衡，实体是指实际存在的有形的被摄对象；另一种是利用虚体和实体相结合达到画面均衡，如利用云雾、光影、色调、人物的视线以及声音等无形的元素和实体配合，取得均衡效果。比如设计动态和静态人物总是在其视线方向多留一些空白，以取得均衡。

画面均衡是指画面视觉心理上的平衡状态。视觉心理重量和物理重量有本质上的区别。

构图元素的视觉重量大小有如下规律。

（1）物体无论大小，动的重于静的。在画面中一边是大而静的景物，另一边只需小而动的对象就能使画面平衡。

（2）两个同样的物体或人物，在画面位置右边的比左边的要重些，因为观众的视线是由左向右运动的。

（3）一个孤立的物体（或人物）比堆积的群体重。

（4）处于画面边缘附近的物体显得较重，处于画面中心附近的物体或人物较轻。

（5）矗立的物体比倾斜的物体重。

（6）一个明亮的物体要比黑暗的物体具有较大的视觉重量，因此画面中局部黑暗的面积要比明亮的面积大才能取得平衡。

（7）暖色调的物体比冷色调的物体重，明度高的色彩比暗的色彩重，饱和度高的色彩比饱和度低的色彩重。

**3．平衡画面的具体方法**

（1）主体在画幅位置的安排。画面主体既可以放在画幅任意位置，可以安排在几何中心、趣味中心，也可以放在边角，在不同幅面位置会产生不同的表意效果。画面构图单纯用于叙事，应放在趣味中心位置。如果强调用构图来表意，可以安排其他位置。如果主体是人物，人物靠画右而视线向左，可以达到平衡。主体位于画面几何中心时，视线向前较为平衡，但过于呆板。

（2）利用前景和后景平衡画面。前景和后景在画面构图中作用很多。在静态构图中，调整它们实现画面的平衡是最有效的创作方法之一。主体安排在画面一边或一角，可用适当的前景（人与物）来达到平衡。

（3）利用相继效应平衡画面。在上一个镜头画面里，被设计的主体安排不平衡会造成失重，但不在这个镜头画面中调整，而是在下一个镜头画面安排中，在其相对位置安排另一对象与其呼应，利用相继效应得到平衡。比

如，上一镜头主体位置偏左，下一镜头主体位置偏右，两个镜头组接连续起来就令人觉得平衡。

（4）利用画外音平衡画面。声音虽然不占有空间位置，但观众可以感到声源的存在。

构图中的平衡是相对的，关键要看画面是否有韵律感和动作感（图6-18和图6-19）。

✤ 图6-18 平衡示例图2（选自美国动画电影《埃及王子》）

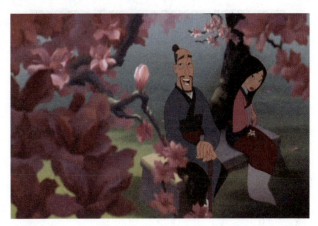

✤ 图6-19 平衡示例图3（选自美国动画电影《花木兰》）

## 七、构图对比与调和

对比是造型艺术中最富有活力、最有效的法则之一，是把对象各种形式要素间不同的质和量进行对照，可使其各自的特质更加明显、突出，对人的感官有较大的刺激强度，形成醒目的效果。

对比法则具体到分镜头画面中，其形式是多种多样的，如明暗的对比、虚实的对比、疏密的对比、大小的对比、点线面的对比、形状的对比、色彩的对比、动静的对比等。对比的规律虽然说起来很简单，但是对比的形式却是多种多样的，在实际设计与绘制中，一般将几何中心、视觉中心处理成对比关系，以强化所要传达的信息，同时要结合创作主题进行体现（图6-20）。

色调的对比

位置的对比

尺寸的对比

形式的对比

✤ 图6-20 对比法示例图1

对比关系是同中求异，调和关系是异中求同，调和强调形态间的共同性有联系，使造型整体协调、统一。可以说，有多少对比关系就相应产生多少种调和关系。只有在对比中求调和，才能达到丰富而不乱；在调和中求变化，才能有秩序而不呆板（图6-21和图6-22）。

图6-21 对比法示例图2（选自日本动画电影《幽灵公主》）

图6-22 对比法示例图3（选自美国动画电影《埃及王子》）

## 八、构图空间的预留

构图中人物动作要留有空间余地，以展示清楚人物行为和动作的关系。画幅的边缘不能卡在人物的肢体关节部位，以免造成视觉上的不舒服感（图6-23和图6-24）。

图6-23 空间预留示例图1（选自中国水墨动画电影《山水情》）

图6-24 空间预留示例图2（选自韩国动画电影《美丽密语》）

综上所述，设计与绘制动画分镜头时，要注意布局严谨、主体突出，画面均衡、构图稳定，视点明确、重点集中，线条正确、色彩和谐。

## 第二节 画面构图的视觉元素分析

### 一、画面视线流畅

绘制分镜头是为了能够达到画面构图流畅的效果，必须要在画面视线方面保持讲述者的视线前后统一，剧中主观视线要明确。

我们所说的视线,就是人和动物看东西时眼睛和物体之间的一条无形的、假设的"直线",这条"直线"就是视线,也就是人和动物向前看的方向。在动画片中,视线一般可分为讲述人的视线(客观视线)和剧中人(角色)的主观视线两种。客观视线是指依据常人日常生活中的观察习惯而进行的旁观式拍摄,客观性角度拍摄的画面就仿佛有观众在现场参与事件进程,观察人物活动,欣赏风光景物,画面平易亲切,贴近生活。主观视线是以一种模拟画面主体的视点和视觉印象来进行拍摄的角度。主观性角度由于其拟人化的视点运动方式,往往更容易调动观众的参与感和注意力,容易引起观众强烈的心理感应。

在绘制分镜头时,心中始终要明确:根据剧情,在镜头画面构图时必须要有观察的"主体意识",时刻要想到画面所对应的观察者是谁。也就是讲述者的客观视线应前后统一,剧中人的主观视线也要明确。因此,首先要确定一个机位的高度作为讲述者的客观视线,把全片或一个段落中的基本视线高度作为一个前后统一的机位高度,将体现讲述人客观视线在片中的统一视点。在动画片中,机位的高度一般以给一部片子要按哪个年龄段孩子看的高度作为标准,最好是安排在相对较低的位置上。另外,还有主观视线,即剧中人看事物的视线。

主观视线和讲述人视线的明确是保证画面讲述流畅性的一个有效方法。

**1. 要确定视线**

确定视线是为了确定机位的高低,即是指讲述人的视线高低。一般来说,要以观众普遍的、习惯的高度来确定视线高度比较合适。比如,如果作品是以儿童为主要观众的,那么视线高度安排在一个相对较低的位置上会符合小观众的视觉习惯(图6-25)。

图 6-25 视线图例

也可以以片中主要角色的视线高度来确定为全片的视线。如少儿动画系列片《天眼》中的主角是一些小学生,身高约为1.2米,那么在整部影片中就把1.2米左右的高度作为基本视线高度。又比如《鼹鼠的故事》中的主角是一只小鼹鼠,身高很低,大约40厘米,那么在整部影片中就把40厘米左右的高度作为基本视线高度。所以,一部影片应该有一个基本确定的视线高度,大部分客观视线都应保持在这个高度上(图6-26)。

主观视线是剧中人看事物的视线,它的高度一般是剧中人看事物的高度。构图时要注意人物看事物的高度、角度要与人物的视线相符合。如美国动画片《钢铁巨人》中,当男主人公豪加深夜来到电厂发现了铁巨人后惊恐万分,这时饥饿的铁巨人不小心抓住了高压电线的一场戏都是以豪加的低视线角度进行构图的(图6-27)。

图 6-26 低视线图例（选自捷克动画片《鼹鼠的故事》）

图 6-27 视线图例（选自美国动画片《钢铁巨人》）

### 2．保持视线高度的统一

看任何一部电影，我们注意到在同一片场中的若干镜头，角色的视线高度或多或少保持一致，就好像通常我们与某人谈话时盯着对方的眼睛一样，只是现在换成了屏幕。如果我们与他人谈话时视线高度一直在变化，谈话就很难继续下去了（图 6-28）。

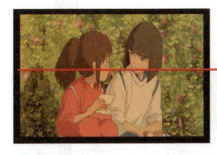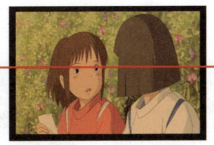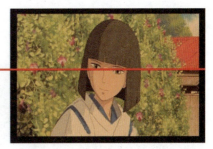

图 6-28　视线图例（选自日本动画电影《千与千寻》）

## 二、画面构图的组合

一般来说，主体指画面的主要表现对象，它处于中心的地位；陪体是指与主体构成一定的关系，是作为主体的陪衬而出现的人或物；环境是围绕主体与陪体的环境，包括前景与后景两个部分。这三个部分的组合关系构成特定的图形。

构图中，主体的位置安排应以该对象作为构图的结构中心。构图时要区分出主要位置与次要位置，并以主体的主要位置为依据构图。在动画影视作品中，从总体上讲，主体就是主角，但对具体一个镜头画面来讲，主体既可以是主角，也可以是配角。影视画面主体往往处于变化之中。在一个画面中，可以始终表现一个主体，也可以通过人物的活动、焦点的虚实变化、摄像机的运动等不断改变主体形象。

画面观赏的时限性这一特性要求构图要简练，主体要突出，画面不仅要求主体突出，而且主体必须是单一的。所谓主体单一，是指不能有两个或几个视觉重点同时出现在画面中。

### 1. 突出主体的方法

（1）利用各种对比方法突出主体。对比是突出主体的有效方法，可以说没有对比就没有图像。常用的对比方法有大小对比、色彩冷暖对比、虚实对比、动静对比、方向对比等。在主体处理的过程中，把主体形象和其他形象形成对比关系，便可以突出主体（图 6-29 和图 6-30）。

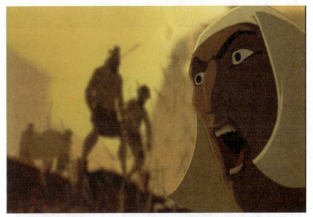

图 6-29　对比法示例图 1（选自美国动画电影《僵尸新娘》）　　图 6-30　对比法示例图 2（选自美国动画电影《埃及王子》）

（2）利用线条指引突出主体。如有线条可以利用，可把主体放在透视中心，利用线条的指引突出主体。

（3）利用形象的完整性突出主体。画面中有两个以上的人物时，形象全的人物比不全的人物显得突出（图 6-31）。

（4）利用人物面部朝向突出主体。画面中如有两个以上的人物，面部朝向镜头的人物比背向或侧向镜头的要突出（图6-32）。

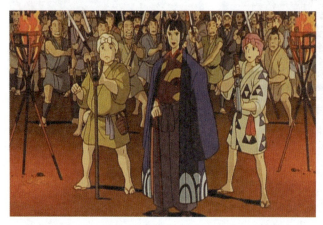

◆ 图6-31 形象的完整性示例图（选自日本动画电影《幽灵公主》）

◆ 图6-32 人物面部朝向示例图（选自日本动画电影《阿基拉》）

（5）利用声音和动作突出主体。两人都是侧面的对话镜头，其中一人讲话并有动作，他（她）就具有视觉优势，进而被突出。

（6）利用视线指引突出主体。通过非主体人物的视线指引突出主体，经常用在静态构图中（图6-33）。

◆ 图6-33 视线指引示例图（选自日本动画电影《红猪》）

（7）利用焦点转移法突出主体。利用焦点的前后移动可以突出主体，而且可以改变主体形象（图6-34）。

◆ 图6-34 焦点转移法示例图（选自美国动画电影《花木兰》）

(8) 利用景别、角度和幅式的变化都可突出主体（图6-35）。

图6-35 利用景别、角度和幅式变化的示例图（选自美国动画电影《僵尸新娘》）

(9) 利用运动镜头突出主体。主体在场景和镜头画面中占据的时间必须长于其他对象。

(10) 利用位置法突出主体。让主体占据画幅的重要位置可以得到突出（图6-36和图6-37）。

 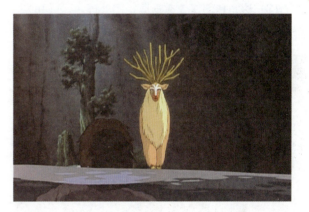

图6-36 位置法示例图1（选自美国动画电影《人猿泰山》）

图6-37 位置法示例图2（选自日本动画电影《幽灵公主》）

### 2．主体的位置

主体放在什么地方才能最突出及最能集中观众的注意力呢？主体在画面中的不同位置具有不同的表意性质，传统的封闭式构图中，主体的位置大致有以下几种方法。

(1) 几何中心法（本章第一节已有说明）（图6-38和图6-39）。

图6-38 几何中心法示例图1（选自日本动画电影《幽灵公主》）

图6-39 几何中心法示例图2（选自韩国动画电影《美丽密语》）

（2）趣味中心法（略）（图 6-40 和图 6-41）。

图 6-40　趣味中心法示例图 1（选自韩国动画电影《美丽密语》）

图 6-41　趣味中心法示例图 2（选自美国动画电影《怪物公司》）

（3）边角构图法。在画面构图处理中，画面的边角一般是处理陪体、前景的部位。把画面主体放在画面的边角进而得到一种反常的视觉效果，表现了画面形象以外的丰富含义，这是开放式构图常用的方法（图 6-42）。

图 6-42　边角构图法示例图（选自日本动画电影《千与千寻》）

（4）特意中心法。除了几何中心、趣味中心，边角之外的任何部位都可称为特意中心。特意中心是指表现特殊含义的部位，它的显著特点是主体安置部位异常，和边角一样，具有特殊的表意作用（图 6-43 和图 6-44）。

图 6-43　特意中心法示例图 1（选自美国动画电影《花木兰》）

图 6-44　特意中心法示例图 2（选自美国动画电影《僵尸新娘》）

（5）黄金分割法。黄金分割又称"黄金律""黄金段"，是指事物各部分之间具有特定的数学比例关系，即1：1.618，这种比例自古希腊至19世纪一直被认为是最佳比例。它被欧洲中世纪的建筑师和画家以及古典派雕塑家广泛应用于创作中，在造型上具有审美价值。黄金分割主要体现在画面内部结构的处理上，如画面的分割、主体形象所处的位置，以及地平线、水平线、天际线所处的位置等。按这个比例安排主体在画面中的位置最为醒目和突出。另外，按此比例安排主体，画面最美，也最容易被人接受（图6-45和图6-46）。

图6-45　黄金分割图

图6-46　黄金分割法示例图（选自美国动画电影《星际宝贝》）

### 3．陪体的处理

陪体是和主体有情节联系的次要表现对象。一般来讲，陪体的影像不能强于主体。首先，陪体的形象常常处理成不完整的状态；其次，在景别、光线、构图等方面都不应使它过于抢夺观众的视线；最后，从整体上来讲，陪体在屏幕上占据的时间相对要短于主体。陪体的处理切忌喧宾夺主或与主体平分秋色。当然，并不是所有画面都有陪体，如特写镜头就没有陪体（图6-47和图6-48）。

图6-47　陪体处理示例图1（选自韩国动画电影《五岁庵》）

图6-48　陪体处理示例图2（选自日本动画电影《红猪》）

### 4．人物构图的四种基本形式

动画片中，双人对话场景是人物在画面中常遇到的一种形式关系，大体有四种形式。

（1）1/3与2/3法：画面中，将面对镜头的人物，在纵向分为三等份的画幅中占据2/3的幅面关系，而背对镜头的人物则占1/3的幅面关系（图6-49）。

🔺 图 6-49　1/3 与 2/3 法图例

（2）1/2 法：画面中，将面对镜头的人物在纵向分为二等份的画幅中占据 1/2 的幅面关系，背对镜头的人物占另外 1/2 的幅面关系，这样处理有平分秋色之感（图 6-50）。

🔺 图 6-50　1/2 法图例

（3）反 1/3 与 2/3 法：在画面处理中，完全与（1）做相反处理，面对镜头的人物在纵向分为三等份的画幅中只占据 1/3 的幅面关系，而背对镜头的人物则占据 2/3 的幅面关系。这样的处理会产生前景较大的效果（图 6-51）。

🔺 图 6-51　反 1/3 与 2/3 法图例

（4）中间法：在画面处理中，面对镜头的人物在纵向分为三等份的画幅中，永远占据画幅的中间部分；背对镜头的人物只占据 1/3 幅面的前景关系。这样在画幅中，总有 1/3 的空间没有填满。这个 1/3 幅面则是用来构成场景中其他的造型元素，以形成调度与景深的关系（图 6-52）。

图 6-52 中间法图例

### 5. 场景构图

动画场景空间有前景和背景。

（1）前景。前景在画面中位于角色之前，在视觉上是离观众最近的景物。根据画面内容和叙事的需要，一般位于画面四角、四边位置，甚至可以在画面的中间。前景的作用主要体现在以下方面。

① 交代人物与场景的关系，交代人物与人物的关系，构成具体空间环境位置，增加画面的视觉空间深度。现实空间深度是固定的，设计时为了强化现实空间，往往利用前景来达到这一目的。俗话说："前景一尺，后景一丈。"意思是在镜头前一尺的位置构成一个前景，能使画面中的空间关系夸大。

② 均衡和美化画面构图。为追求画面内部的造型形式，往往用前景参与构图。

③ 起到平衡画面的作用。

④ 起到一定的遮蔽作用，为故事的发展提供便利条件。

⑤ 暗示人物的调度，暗示机位的空间调度。

⑥ 活动的前景能使画面形成活跃动感的动态气氛。

⑦ 交代主观视点。

⑧ 运用人物前景与景物前景，会增加画面内部的环境关系，暗示了灵活的场面调度，形成透视纵深感，表达了生活的真实性。

前景的选择要大胆，不一定要完整。裁剪越大胆，越容易出效果。大小、远近、前后的对比越强烈，画面效果越突出（图 6-53）。

图 6-53 前景图例（选自美国动画电影《花木兰》）

（2）背景。背景是指画面中可以看得见的各层景物中的最后一层景物，是画面构图中的主要空间关系，它既要反映方位关系，又要体现出构图风格。背景关系也可以为场面调度提供视觉的基础。所以，在绘制分镜头时，必须对构图中的背景表达给予足够的重视。

背景的作用如下。

① 可以丰富画面的视觉形象，揭示画面的主体及内容。

② 可以使画面在主体之后再形成造型效果，增加画面的空间深度和空间关系。

③ 可以表达特定的环境，用以创造气氛。

④ 构成与主体在位置上、距离上的相互关系。衬托主体，以静衬动，以动衬静，平衡画面构图。

背景处理中要注意以下问题。

① 所有的背景在画面构图中的应用要力求突出主体，不能喧宾夺主。

② 背景的影调、色彩、虚实要与主体有对比关系。

③ 处理背景要注意动静、浓淡、藏露、疏密、繁简、冷暖调的关系。

④ 人物背景在叙事要求下，虚实要适度，不可太虚或者是太实。

⑤ 在全片或在一场戏中，背景处理要有视觉倾向，使之风格化。

⑥ 背景关系要尽可能简洁（图 6-54～图 6-56）。

图 6-54　背景图例（选自日本动画电影《千与千寻》）

图 6-55　背景图例（选自韩国动画电影《美丽密语》）

图 6-56　背景图例（选自法国动画电影《叽哩咕与女巫》）

## 三、地平线位置

地平线是天与地之间的一条分界线。在画面构图中有的地平线是一条清晰的线,而有的地平线则是一个较为模糊的边界。地平线客观上在视觉上分割画面。地平线的应用在全景系列中较为明显。地平线在画面上存在的形式决定了空间关系、透视关系和视点效果。

地平线一般有三种典型的存在形式。

(1) 地平线在画幅上方。此时可以增加画面构图的深度关系,有深远感,有俯拍效果,有宏观视觉效果(图6-57和图6-58)。

图6-57 地平线在画幅上方示例图(选自法国动画电影《美丽城三重奏》)

图6-58 地平线在画幅上方示例图(选自美国动画片《钢铁巨人》)

(2) 地平线在画幅下方。此时可以增加画面构图的广度关系,有宽广感,有仰拍效果,有主观视觉效果。在动画电影《魔女宅急便》等影片中,全景系列景别镜头的构图处理风格大多是地平线在下,有很强的装饰效果,也很有意味(图6-59和图6-60)。

图6-59 地平线在画幅下方示例图(选自日本动画电影《魔女宅急便》)

图6-60 地平线在画幅下方示例图(选自韩国动画电影《美丽密语》)

(3) 地平线在画幅之外。从设计上分析有两种情况:一是近景景别系列,在画面上看不到清晰的地平线的关系;二是大俯拍或大仰拍,地平线有意处理在画外(图6-61和图6-62)。

图 6-61 地平线在画幅之外示例图（选自日本动画电影《龙猫》）

图 6-62 地平线在画幅之外示例图（选自法国动画电影《叽哩咕与女巫》）

画面构图中地平线在画幅外的处理，无论是什么角度关系，构图形式感都很强。作为一场戏的画面构图处理，地平线在画幅外的大俯、大仰只在个别地方使用，很少在全片中使用。总之，地平线表面上似乎是一个构图元素的处理问题，实际上折射出来的却是影片构图的风格问题。

## 四、透视关系

动画电影与绘画、照片一样，都是在二维空间中表现三维空间，而动画电影的独到之处是可以用画面构图的二维空间去表现假想的三维空间，因此，透视就成为画面空间的明显暗示。用画面构图的形式体现空间透视关系成为绘制结构画面时的主要任务。

有的动画电影为了强化视觉效果，突出主体造型，常常是强化画面构图的透视效果，用低角度广角镜头设计绘制，使人物适度变形。例如，日本动画电影《阿基拉》中的画面构图很多就是这样处理的，而且角度变化丰富，场景中空间形象鲜明，很有造型气息和造型特点（图 6-63）。

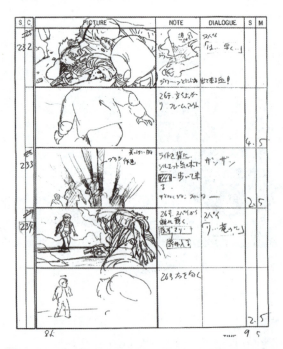

图 6-63 日本动画电影《阿基拉》透视关系分镜图

## 五、画面幅式

画面幅式的自然形态是横幅式。画面构图也大多是在横幅式构图中寻求各种构图变化。目前,在电影创作中,为了突破原有构图模式,很多摄影师在中景、中近景、近景、特写画面中采用斜构图方式,将摄影机水平有意放歪,使被摄人物形体在画幅中倾斜,画面有动感效应,有变化效果,这种画面构图很有特色。在动画片中,这种倾斜也经常根据剧情被采用(图 6-64)。

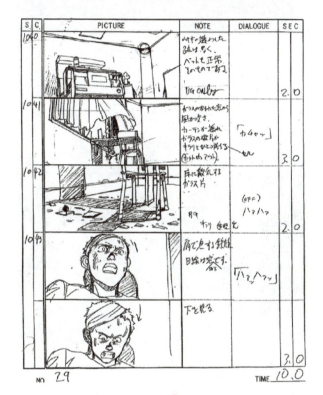
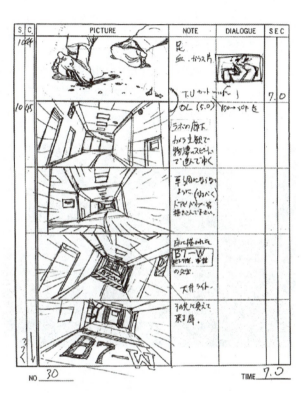

✦ 图 6-64　画面幅式示意图,日本动画电影《阿基拉》分镜图

## 六、静态构图与动态构图

### 1．静态构图

静态构图就是表现相对静止的对象和运动对象暂处的静止状态。动画的静态构图与绘画、照片构图有共同之处,不同之处在于影视可以表现其时间过程。静态构图是观者的视点、视线处于固定的情况下,会注意看清对象的一种心理体现。静态构图追求单镜头画面的绘画性、完美性、平衡感。静态构图形式本身也会超越构图结构,成为影片叙事语言的造型风格。

(1)如果全片是一个以静态构图为主的影片,那么就要重视构图的形式。主要包括如下方面。

① 景别的选择。

② 地平线在画面中的位置。

③ 人物的位置。

④ 角度的倾向。

以上四点在构图前就要明确设计要求,只有这样设计时才能逐一实现。

（2）对画面内部结构的形式，也要有明确的规范，主要包括以下方面。

① 对称式。

② 对比式。

③ 构图的方位、正面、侧面。

作为人物的造型静态构图，在构图上富有装饰性，可利用构图反映出人物的心态、情态、神态。当然，人物在画幅中的位置、朝向、角度、姿态、光线都能更多地表达出这种思想、情绪的效果（图6-65）。

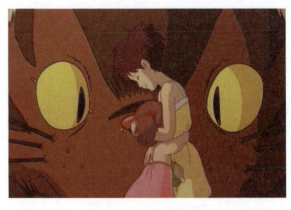

图6-65　静态构图（选自日本动画电影《龙猫》）

对景物的静态构图，我们要强调两种关系：景物与空间在造型上的关系和景物在画面中的唯美效果关系。背景要有衬托，角度可以大胆设置。处理方式上可以有象征性、客观性，客观性纯粹是交代、展示的方法；象征性则是赋予一定的情感，将画面作美化处理（图6-66和图6-67）。

图6-66　静态构图（选自美国动画电影《埃及王子》）

图6-67　静态构图（选自韩国动画电影《美丽密语》）

静态构图在构图上要讲究，构图处理要严谨，要有章法，那样会增强视觉的造型表现力。充分考虑观众的视觉及心理需要，安排好光线、色彩，控制好镜头的时间长度，以免让观众视觉分散和视觉呆板。静态构图由于自身静止的特点，要顾及镜头画面构图之间的匹配。利用视觉规律形成视觉连贯性，并在每一个镜头中保持画面上兴趣点的位置。

**2．动态构图**

影视画面中的表现对象和画面结构不断发生变化的构图形式称为动态构图。由于镜头的动态变化是产生构图的根本，所以，在设计中要注意构图变化的目的性和有序性，并将其作为一种风格追求。在处理动态构图时，要注意以下问题。

（1）如果全片是一个以动态构图为主的影片，那么就要重视构图的以下形式。

① 构图的纵向变化。

② 景别的多变关系。

③ 方向的变化明确。

④ 人物的变化形式。

⑤ 角度。

⑥ 空间关系表达。

以上六点在构成画面时要有所侧重，使其在动态构图变化中得到明显的表达。

（2）动态构图有以下造型特点。

① 动态构图可以详尽地表现对象的运动过程和对象在运动中所显示的含义，以及动态人物的表情。

② 画面中所有造型元素都在变化之中，比如光色、景别、角度、主体在画面的位置、环境、空间深度等。

③ 动态构图对被摄体的表现往往不是开门见山、一览无余，有一个逐步展现的过程，其完整的视觉形象靠视觉积累形成。

④ 动态构图在同一画面中，主体与陪体、主体和环境关系是可变的，有时以人物为主，有时以环境为主，主体可变成陪体，陪体也可变成主体。

⑤ 运动速度不同，可表现不同的情绪。

（3）处理好动态构图，要掌握以下几条原则。

① 以起幅和落幅作为结构画面重点。

② 掌握好节奏。速度的快慢影响节奏，也会影响观众的情绪，从而产生不同的心理效果。另外，速度和节奏不一定成正比。

③ 在运动中尽量合理应用前景。比如，在跟镜头中有一个人在跑步，若无前景，则气氛会比较平静；若透过树丛或栏杆跟摄，树枝和栏杆在镜头前不断掠过，再加上光影忽明忽暗地变化，会产生紧张节奏（图 6-68）。

🔺 图 6-68 动态构图（选自日本动画电影《阿基拉》）

## 第三节　画面构图应注意的问题

构图的任务在于使观众对画面的主题产生兴趣,并且尽量使之具有含义。绘制分镜头时,在通盘考虑整幅画面的布局后,再设计每一部分。动画分镜头的画面构图是一项较为复杂的工作。从总体上讲,应关注以下问题。

(1) 在设计与绘制分镜头的构图、镜头角度、位置时,先思考下列问题。

① 设计这个镜头所要达到的目的是什么?

② 这个镜头要反映事实还是角色的感受?

③ 与这个镜头有着千丝万缕联系的前、后事件是什么?在此之前或之后都发生了什么事情?

④ 在镜头中将会成为首要的视觉元素的是什么?

(2) 为了突出画面首要的视觉元素,需要注意以下几个方面。

① 镜头的意图明显。

② 主题明确。

③ 镜头的位置、角度、高度等得到确定,并且能够突出视觉重点。

④ 使用视觉引导线引出画面主体。

⑤ 认真构图,安排好镜头的位置,保证对主体起到最大的支持作用。安排好主要元素,使之与次要元素相平衡。

⑥ 主要的画面信息避免被偏置,并且使观众的注意力始终集中在画面中。

⑦ 画面要尽可能地精简并保留精华的部分。

动画电影要强调画面的运动性,无论是画面的内部运动还是画面的外部运动。在运动中进行结构构图,完成画面的造型处理。构图既要有运动性,又要有造型性。离开了运动,就离开了电影画面构图的基本特点。

动画电影的画面构图一定要突破"戏剧表现"的构图观念,可运用多方向、多视点、多角度、多景别、多样式的构图处理。同时也要突破"照相表现"的构图观念,从孤立的照相式的静态照的束缚中解放出来,用电影的运动去表现其构图的丰富变化,表现其构图的变化与流畅,充分发挥电影画面时空多变的特点,使构图具有丰富性。(图 6-69 和图 6-70)。

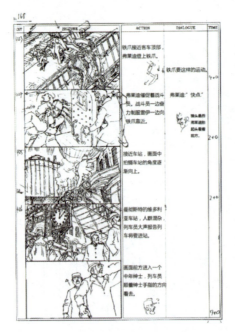 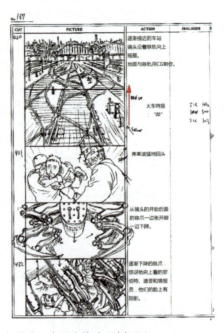

图 6-69　日本动画电影《蒸汽男孩》动画分镜头示例图 1

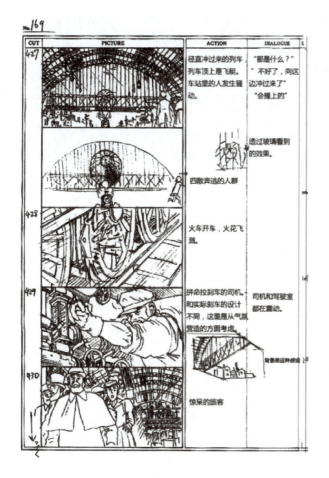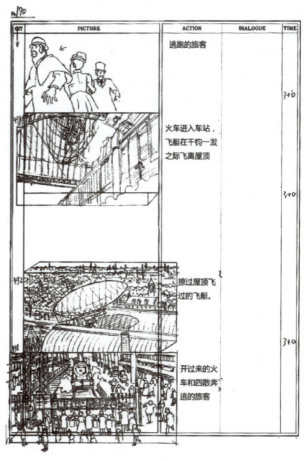

图 6-70  日本动画电影《蒸汽男孩》动画分镜头示例图 2

### 思考和练习

1. 画面构图的目的有哪些？
2. 画面构图的特点有哪些？
3. 论述画面构图的规律。
4. 论述在画面构图中地平线三种典型的存在形式。
5. 构图对比有哪些？
6. 论述构图处理中的五种基本画面形式。
7. 画面构图时为什么要求画面视线要流畅？
8. 画面构图中对主体、陪体、环境三部分的组合关系有什么要求？
9. 突出画面主体的具体方法是什么？
10. 画面构图应注意什么？

# 第七章
# 分镜头中的人物表演

**学习目标**

通过本章的学习,使学生充分了解动画分镜头中人物的表演技巧,了解动画片中人物动作与表情设计的方法及提高表演技巧的方法。

**学习重点**

分镜头中人物的动作设计技巧。

## 第一节 人物动作设计

### 一、角色小传

在着手进行分镜头中角色动作设计之前,首先要认真阅读角色小传。角色小传是编剧在创作剧本之前为角色撰写的,包含的内容主要有角色的性格、背景资料(地域、民族、性别、年龄、体形、性格、职业等)、外貌特征、角色动作特征、服装与道具的特殊要求(如打火机、烟斗、手链等,可以显示主人的身份和爱好)、生活习惯和嗜好、语言习惯(包括语调、语气、用词和口头禅等)、出现在哪些动画场景中、完成哪些戏剧任务等。社会背景同样是角色小传中十分重要的信息,角色的性格是在与周围环境的关系中展现的,其中还包括角色的社会地位、社会阶层、宗教信仰等。

如果是非人类角色,如动物、机器人等,还应当说明它们生存和生活的逻辑,包括其生活习性、饮食、天敌、成长特点等,有助于塑造出生动鲜活的角色及有助于观众对角色的理解。

角色小传最初用于指导编剧的整个过程,以保证动画角色在剧情发展过程中的性格、行为方式、履历背景的统一性。现在,角色小传已经成为动画制作中非常关键的文件,除了用于指导编剧过程,同样是角色设计、场景设计、分镜头设计、原画设计等重点参考的文件。好的角色小传非常详尽,说明这个角色是编剧人员心中活生生的角色,对角色性格的形成、人生戏的确立、生活习惯的养成产生重要的影响。下面是我国经典动画艺术片《三个和尚》的角色设定说明。

第一个出场的小和尚单纯、聪明,可以说还是一个十分天真可爱的孩童。这样设计是为了给他以后的性格发展留有余地,因为只有当他遇到第二个和尚之后,在矛盾冲突中受到彼方的影响,才变得自私起来的。"近朱者赤,近墨者黑"。

第二个出场的和尚的一举一动是直接影响着小和尚的。他是一个工于心计、好占便宜的成年人。参照了生活中这类人的特点,设计师把他画成身体瘦长、长方脸、两眼靠拢、嘴巴紧紧抿成一条缝的样子,并给他穿上冷色的蓝衣服,以烘托这类性格。

第三个出场者设计为贪婪、憨直的和尚,以示与第二个和尚有所区别,也是为了在戏剧中让他出一下丑,加强对"私"字的嘲笑。他圆头圆脑、嘴唇肥厚、身躯笨胖。

通过阅读以上的角色小传,就可以在分镜头设计师的心目中形成角色的总体印象,为分镜头中角色的表演和动作设计奠定基础。

## 二、规定情境

苏联伟大的戏剧理论家斯坦尼斯拉夫斯基(Konstantin Stanislavski)在其《演员自我修养》一书中首先提出并解释了"规定情境"的含义。他认为规定情境有外部的和内部的两个方面。外部的情境就是剧本的事实、事件,也就是剧本的情节、格调,剧中角色生活的外部结构和基础。这既是演员创作所必须依据的一切客观条件的概括,也是形成角色性格的各种外因的根据。

外部的规定情境包括:角色所处的场景环境、时间、背景(时代、社会);过去与现在发生的事件;角色与角色之间的关系。在分镜头的创作过程中,只有深入了解和洞悉角色外部的规定情境,才能设计出符合角色生活逻辑的行为方式、动作属性。

内部规定情境是指角色内在的精神生活状态,包括角色的生活目标、意向、欲望、资质、思想、情绪、情感特质、动机及对待事物的态度等,包含了角色精神生活和心理状态的所有内容。内部规定情境是演员创作所要依据的一切主观条件的概括,也是展示角色性格的各种内因的根据,影响着角色外部动作的设计。

分镜头设计师要对外部情境和内部情境进行准确的判断与把握,在规定情境的指导下进行角色动作的设计。外部情境与内部情境之间往往有着直接的、内在的联系,不能将它们割裂开来。外部情境与内部情境之间又不是简单的同步关系,例如形势危急的外部情境,可能与焦急、忧虑的内部情景相互匹配,表现出角色慌乱、癫狂的行为状态;还可能与坚定、平和的内部情景相互匹配,表现出角色从容、果敢的行为状态。

## 三、动作设计

动画分镜头是赋予角色生命的最初阶段,角色的动作方式、审视周围世界的角度、角色之间的关系等,都需要在分镜头中进行精心设计,并通过外部的动作设计揭示角色内在心理、情感、情绪上的变化。

### 1. 设计关键:动作设置

为了实现动作设置的多样化,我们首先将各种造型角色的动作划分风格。写实的美术风格必然要求相对写实的动作风格。例如,《萤火虫之墓》中的动作设计更加细腻而且贴近生活,最后一场戏表现了小女孩吃西瓜的镜头,这个镜头让许多人感到心酸落泪,因为女孩吃东西的动作是那样的逼真,她身患重病,哥哥好不容易带来她最喜欢吃的西瓜,可惜她已经无力咀嚼。

漫画性的风格动作可以自由夸张,漫画式风格的典型代表作就是《猫和老鼠》,影片的成功很大程度上可以归功于动作设置的巧妙、夸张和吸引人。它的故事内容简单,充满出人意料的转折,但又合乎情理。它采用哑剧形式,完全依靠滑稽动作、音乐而不用对白,这种音乐哑剧明了直观,给观众的印象极其鲜明深刻。漫画式动作风格讲究短、平、快,时间和节奏的把握非常到位,观众还可以从任何一个情节开始观看,都不会影响对故事的理

解。因此,这样的影片通常长度不宜过长。这种短片的形式恰恰也适应了一般观众注意力集中时间短的要求,尤其是儿童观众。

而装饰性的动作风格非常概括,例如,《叽哩咕与女巫》里强调动作的简单化和典型性。此外还有许多种类的动作风格可供借鉴,每一种动作风格的设置都与影片本身的风格相辅相成。

**2. 动作设计要符合角色的性格逻辑和生活逻辑**

角色的动作包括剧情规定的戏剧任务动作;角色处于常态的性格化动作;角色处于非常态的情绪化动作;下意识、习惯性的标志动作。

在进行角色动作设计之前,应当明确角色"做什么""为什么做"和"怎么做"三个问题。

"做什么"就是要把握住角色动作的任务、目标。"做什么"在某个范围、某个类别的角色中都是一样的、隐含着角色与角色之间的共同性,往往有一些基本的情节模式或框架。

"为什么做"就是要把握住角色行为的动机,对某事是帮助、阻碍还是自己行动。

"怎么做"就是要把握住角色行为的方式,最后还要考虑动作的结果与反应。"怎么做"是个性的表现,做同一件事,不同性格、不同思想的人绝不会以同样的方式做。在"怎么做"的思考过程中,角色的动作就自然而然地生发出来,才能使角色充分显示出自己的特点,才能使一个角色形象鲜活起来,才能使得动作富于细节魅力。

在动画电影《亚特兰蒂斯》中,探险队受到怪兽的攻击,在大敌当前的情况下,每个队员都要进行反抗,但是每个角色"怎么做"的行为方式却各不相同,有人慌张,有人淡定,有人勇猛,有人退缩。

分镜头设计师创造角色动作的过程与演员表演的过程是非常接近的,需要对角色进行内心的体验。分镜头设计师要接受角色、感受角色、体验角色,通过生活的体验和对生活中所观察到的人的行为方式的捕捉,向角色靠拢,化身为角色,以自己在剧情空间规定情境下的行为、反应作为角色动作设计的依据。电影大师爱森斯坦也曾经说过:"提炼出那种基本的、概括的、形象的和典型的动作的精确结构模式。寻找某种姿势或手势总是深入体验相应的感觉和情绪的过程和结果。"

在角色动作设计的过程中,可以依据角色小传,试着将一个角色想象为你所熟悉的一个人,想象他基于一定的戏剧任务会具有什么样的动作,会产生什么样的反应。铃木敏夫曾经说过:"宫崎骏作品中登场的角色为什么有真实感呢?因为那是以他身边半径三米之内的人及实实在在的人作为模特的。"宫崎骏的弟弟宫崎至朗也说过,动画电影《天空之城》中的海盗婆婆多拉性格很像他的母亲,虽然长得完全不像,但是个性却非常神似。宫崎骏的母亲是一个非常严格的人,头脑很聪明,耿直善良,而且与片中的多拉一样,常常被三个儿子围得团团转(图7-1)。

角色的动作要受到角色自身内部规定情境和外部规定情境的驱使,要合乎自身的性格逻辑和生活逻辑。如果在剧情发展过程中,角色的性格或生活状态有所转变,必须将转变进行铺垫和交代。在分镜头画面中的动作不能是零碎动作的拼接,分镜头设计师应当深入思考角色的生活逻辑、情感逻辑、性格逻辑,理顺动作线索,只有这样才能使角色在分镜头画面中保持动作的连续性与逻辑性,也就可以做到更集中、更典型、更概括。如在动画电影《千与千寻》中千寻的出场,她是一个比较娇生惯养的女孩,对生活提不起兴趣。动作设计了一副懒洋洋的状态,表现了千寻对窗外的风景都不屑一顾的状态,与影片结尾处经过历练的千寻形成了鲜明的对比(图7-2)。

如图7-3所示,在动画电影《哈尔的移动城堡》中的荒野女巫,她刚刚出现时是一个雍容的贵妇人。在宫廷女巫莎莉曼的宫殿前,丧失了魔法的荒野女巫变得臃肿不堪,让她变成了一个普通的老婆婆。在三种状态之下,这个配角的行为方式截然不同。

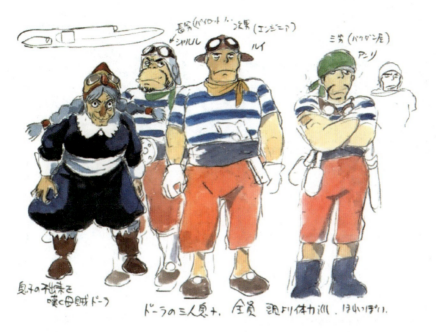

图 7-1　动画电影《天空之城》中的海盗婆婆多拉的人物设定

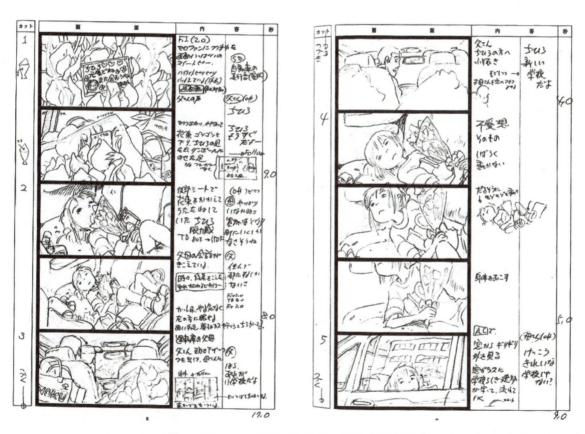

图 7-2　日本动画电影《千与千寻》分镜头图

**3．动作设计要符合角色特征**

角色动作的设计要符合角色行为的造型特征、年龄特征、性格特征和生活逻辑，如儿童的行为就要具有儿童的特点，要具有生活的童趣。例如，日本动画电影《龙猫》中，姐妹俩随父亲搬家到乡下的新居后，姐姐翻身下车的动作设计体现了姐姐活泼的性格特征（图 7-4）。

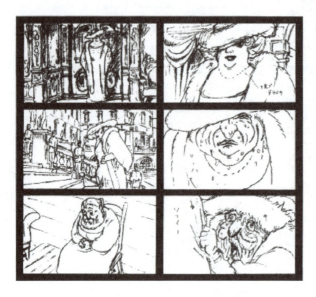
图 7-3　日本动画电影《哈尔的移动城堡》分镜头图

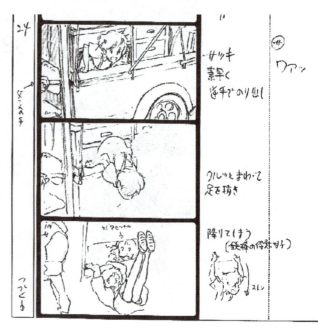
图 7-4　日本动画电影《龙猫》分镜头图中姐姐的动作设计

**4．动作细节的设计**

在动画分镜头的创作过程中一定要注意动作细节的设计,例如,眼神、表情、身姿、手势等的微妙变化会鲜活地反映出角色的性格和修养,并且随着心理活动的变化而变化。有些角色的习惯性动作能够反映出角色的潜意识心理,如挠一下痒痒、理一下头发等。一个内心焦虑的人,手指就有可能漫无目的地玩弄笔和纸等小玩意儿。在分镜头中可为这些动作细节绘制一些示意图。

动作细节除了可以使角色形象更为丰满外,还可以丰富情节,使事件和行为具体化；揭示角色深层的心理活动,以及角色之间微妙而复杂的关系；推动情节的发展。巴拉兹·贝拉曾经说过:"他打手势并不是为了表达那些可以用言语来表达的概念,而是为了表达那种即便千言万语也难以说清的内心体验和莫名的感情。"可见动作细节决不要仅仅为了使动作更生动,而应当着力于动作细节这种难以被替代的视觉表述作用。

**5．动作设计的节奏变化**

动作的设计还要注意动作的节奏变化,这些节奏变化表现为动作的快慢、强弱、幅度大小、节奏、顿歇等,在动画分镜头中可以利用特有的一些速度线,表示出动作节奏的变化。

动作的节奏还与动作的分剪以及分镜头的节奏表现方式直接相关,分镜头设计师要把握好动作结构性的分解、动作段落性的分解、拍摄角度的分解、镜距关系的分解,还要把握好分解动作的整合,做到角色动作在镜头画面上可能是不连贯的,但在视觉意象上应当是连贯的（图 7-5）。

**6．动作设计要与镜头画面的设计相配合**

角色的动作设计要与镜头画面的设计配合在一起,镜头运动、景别、方位、角度变化、构图、色阶、光影配置及变换都可以强化动作或削弱动作,甚至可以使同样的角色动作具有完全不同的视觉表象。动作和运动是形成镜头画面内部结构最主要因素之一,而形成完整动作和运动结构,则是蒙太奇句子中镜头之间组接关系所重点表现的内容之一（图 7-6）。

第七章 分镜头中的人物表演

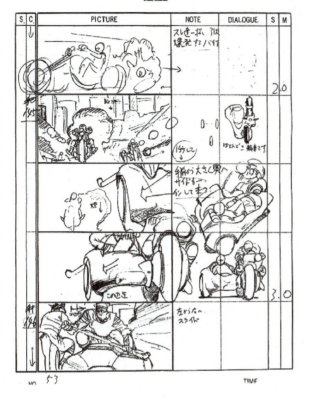
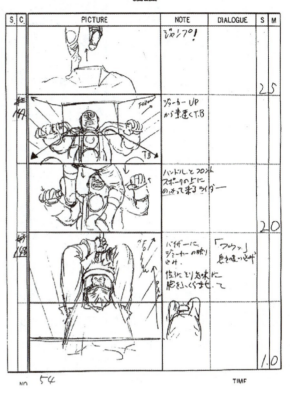
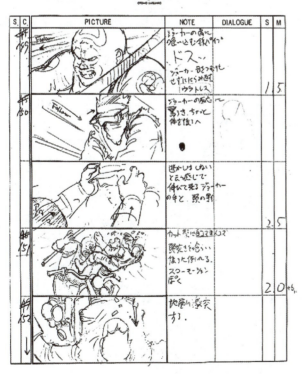
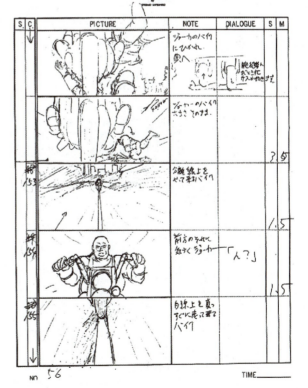

图 7-5　日本动画电影《阿基拉》分镜头图 2

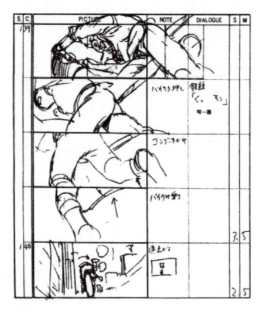

图 7-6　日本动画电影《阿基拉》分镜头图 3

有时可以利用镜头速度的变化改变角色动作的实际节奏，创造非客观的角色动作视觉表象，这些处理方式都要在分镜头中进行标注。例如，慢速镜头中时间被拉伸，角色动作可以在慢速下被仔细审视，创造异常的动作韵律；快速镜头中时间被压缩，动作被加快；定格动作时，动作定格在某个瞬间，摄像机可以围绕角色多角度拍摄，如电影《黑客帝国》中成功使用过该效果；加速与减速镜头可以加速或减速拍摄角色的动作，表现动作的细节。

**7．角色动态复杂时可设计出关键动作的画面**

动画分镜头在绘制角色动态比较复杂或需要特别规定的动作变化时，要画出若干张关键动作的画面，标清楚出入画面的位置、起点和终点的位置等，有景物运动的也要同样进行标注。有些动画片的分镜头绘制得非常详细，原画师完全可以依据分镜头设计角色的关键动作（图 7-7）。

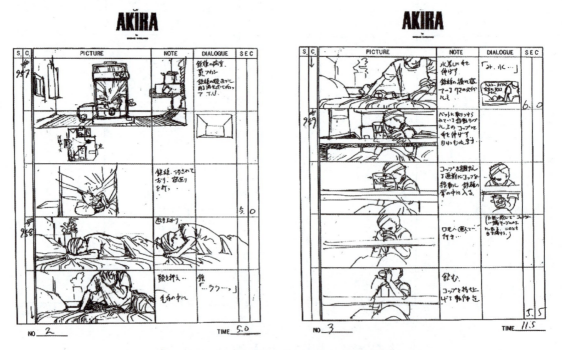

图 7-7　日本动画电影《阿基拉》分镜头图 4

#### 8．群戏表演技巧

镜头中同时出现三人以上的表演，我们称为群戏。群戏中人们集中在一个镜头之内，个性的差异经过对比更显突出。比如同样是嘲笑的表情，每个人的表演各有千秋，要符合角色造型和性格设定。在群戏中千万不能出现人物动作表情完全一致的情况，除非是特定的不会表现个性的情节。

对手戏和群戏中的表演都应有主次之分，就像相声一样有主有次才能让观众分清楚谁是表现重点。如果各角色都有动作且表演强度分配不合理，则会分散观众的注意力，造成制作成本的浪费，又无法表达出主题（图 7-8）。

图 7-8　美国动画电影《寻梦环游记》故事板

## 第二节　人物表情设计

动画角色的表情设计是角色动作设计的有机组成部分，面部表情能够传达角色的内心活动，如喜、怒、哀、乐、悲、恐、惊，使观众可以透视到角色的内心世界，了解其意图、情绪、情感的变化。迪士尼也曾说过："在通过动画来学习讲故事的艺术的过程中，我发现语言是可以被剖析的。每一个字，无论是生活中的真人还是卡通人物发出的，都由其面部表情来强调其含义。"

## 一、表情设计方法

研究角色面部表情的最好工具就是一面镜子,通过镜子可以观察到表情的微妙变化。眉毛、眼睛、鼻子、嘴的微妙变化和变化的组合能够传达出非常丰富的信息。现实世界中人的表情变化是十分微妙的,眉宇之间的微微紧缩、嘴角稍微地抽动、眼神的微妙变化等,都反映出不同的心理活动及情绪变化。

基于动画的特殊视觉表述特性,以及目标观众的认知方式,往往要对面部表情进行夸张处理,甚至还要配合夸张的肢体语言表情和对白中的声音表情协同表现。如美国动画电影《寻梦环游记》中主人公发现摔碎的镜框后照片的表情设计,就体现了由惊慌、疑惑到好奇的人物情绪变化(图7-9)。

🔸 图7-9　美国动画电影《寻梦环游记》中主人公的表情设计分镜头图

分镜头人员在设计人物表情时,不能单纯地将常见表情往人物身上套,一定要感同身受地理解人物的心理变化,设计出符合人物性格的表情,同时可以用手部动作强化表情。有些表情如果单纯只是面部变化,表现力非常有限,这时就需要加上手部的动作进行补充和强化。如动画电影《千与千寻》中,千寻误入神界,发现父母变成猪后,慌忙中原路返回,却发现来时的路已一片汪洋,她不相信这是眼前看到的真实影像。在表现这场戏时,千寻用双手不断地击打头部,最终把头埋在了身体下,希望这一切都是梦境(图7-10)。

对于表情的夸张化处理,可以通过观摩各种类型的动画片,总结其中的一些夸张变形手法,另外还要多观察、多揣摩,设身处地地为动画中的角色着想,使角色的表情变化符合角色的性格逻辑。很多电视动画片出于制作因素的考虑,多采用夸张的表情动作(图7-11)。

第七章 分镜头中的人物表演

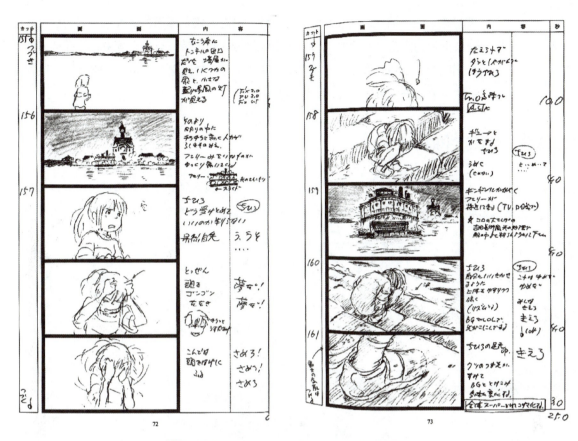

图 7-10 日本动画电影《千与千寻》分镜头图

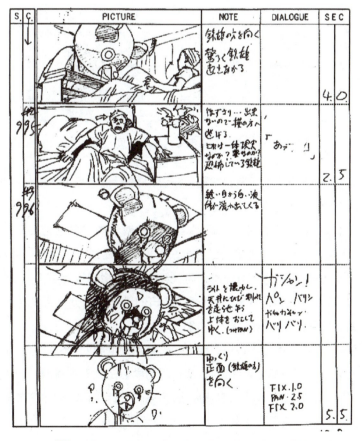

图 7-11 日本动画电影《阿基拉》分镜头图 5

同时也可以用效果背景来强化表情，往往也能起到画龙点睛的作用，增加画面的表现力。如角色高兴时的光芒射线，郁闷时的阴暗形状、混乱的图案等。同时也可以用表情符号强化表情。有的动画中为了强调人物的表情变化，设计出一套特殊的表情符号，放在人物的头部旁边，用来吸引观众的注意力。如人物吃惊时头顶冒出惊叹号，好奇时会冒出问号等，这类表情符号简洁直观，生动有趣。

## 二、人物表情设计中的常见问题

设计表情时要注意表情与人物情绪应相符。剧本有时不会把人物说话时的具体表情描述得很详细，这时，就需要分镜头人员跟进语境去理解设计人物。如美国动画电影《星际宝贝》中妹妹失落的表情设计（图7-12）。

图7-12　美国动画电影《星际宝贝》的分镜头

表情与人物形象、性格不符，这也是初学者经常犯的错误，如设计者看到剧本写什么表情，就套用什么标准表情，结果也会出现人物表演与性格完全不符的情况。

表情缺乏变化的问题经常出现在人物对话方面上，当人物的对话内容多也比较平，如果不加思考，只设计人物，用同一种表情，从头说到尾就会给人一种单调的感觉。人们即便在说一段话，也会做很多小动作。比如《阿基拉》中，金田去救铁雄被军方抓到后，将军对他的审问，设计者就为金田设计了细节动作：通过轻微摇晃的头、做手势补充、手扶头思索、左顾右盼的神态等动作，来表现金田的不配合。分镜头设计人员如果能将这些细节充分考虑进去，人物表演的真实性就会提高很多（图7-13）。

影视剧提供给我们的是一个广阔的世界，从古代到未来，从魔幻到科幻，不同时代、不同地域的人物的表演示范，时常对着播放中的电影进行速写与抓型训练，对表演技巧的学习是大有裨益的。分镜头中的人物表演在动画片的制作中起着至关重要的作用，决定了人物的表演风格，为原画设计具体的动作细节提供了基本框架。画好人物动作不但要掌握动画的夸张技法，还需要观察生活并向表演大师学习。

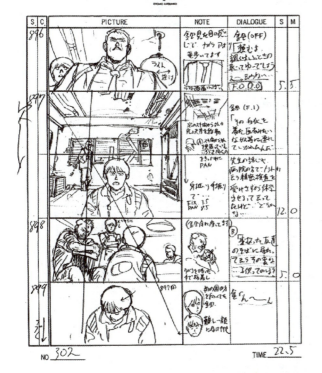 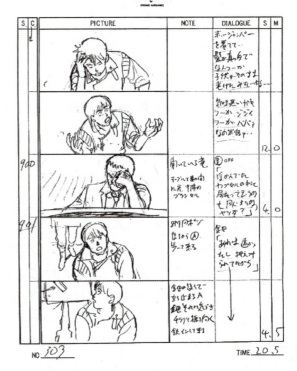

🟉 图 7-13　日本动画电影《阿基拉》分镜头图 6

**思考和练习**

1. 分镜头中的动作设计技巧有哪些？请举例说明。
2. 如何确定分镜头中的关键动作？请举例说明。
3. 分镜头中的表情设计技巧有哪些？请举例说明。

# 参 考 文 献

[1] 李稚田. 影视语言教程 [M]. 北京：北京师范大学出版社，2004.

[2] 王晓红. 电视画面编辑 [M]. 北京：中国传媒大学出版社，2004.

[3] 张会平. 电影摄影画面创作 [M]. 北京：中国电影出版社，1998.

[4] 彼得·沃德. 电影电视画面镜头的语法 [M]. 范钟离，黄志敏，译. 北京：华夏出版社，2004.

[5] 王川，武寒青. 动画前期创意 [M]. 北京：高等教育出版社，2003.

[6] 赵前，何嵘. 动画片场景设计与镜头运用 [M]. 北京：中国人民大学出版社，2005.

[7] 阿达. 从三句话到一部动画片——三个和尚 [M]. 北京：中国电影出版社，1984.

[8] 谭东芳. 动画分镜头技法 [M]. 北京：北京联合出版公司，2010.

[9] 赵前. 动画影片视听语言 [M]. 重庆：重庆大学出版社，2007.

[10] 郑国恩. 影视摄影构图 [M]. 北京：北京广播学院出版社，1998.

[11] 安德烈·巴赞. 电影是什么 [M]. 崔君衍，译. 南京：江苏教育出版社，2005.

[12] 温迪·特米勒罗. 分镜头脚本设计 [M]. 王璇，赵嫣，译. 北京：中国青年出版社，2006.

[13] 乔瑟·克里斯提亚诺. 分镜头脚本设计教程 [M]. 赵嫣，梅叶挺，译. 北京：中国青年出版社，2006.

[14] 严定宪，林文肖. 动画导演基础与创作 [M]. 武汉：湖北美术出版社，2006.

[15] 塞尔西·卡马拉. 动画设计基础教学 [M]. 赵德明，译. 南宁：广西美术出版社，2006.

[16] 薛铁丹，屠玥. 动画分镜头设计 [M]. 北京：人民邮电出版社，2016.